LES

MUSÉES ITALIENS

MILAN — VENISE — FLORENCE — ROME — NAPLES

PAR

M. HENRI NADAULT DE BUFFON

PARIS

Vᵉ J. RENOUARD, LIBRAIRE-ÉDITEUR

6, RUE DE TOURNON

1864

(Extrait de la *Revue Britannique*).

Paris. — Typographie Hennuyer et fils, rue du Boulevard, 7.

Le domaine de l'art est vaste comme la pensée. Sentir le beau n'est pas un privilége réservé à quelques natures de choix, mais une aptitude à laquelle tout homme bien doué peut prétendre.

Chaque fois que la vue du beau frappe une âme, il en doit jaillir une étincelle; et les chefs-d'œuvre ont une voix éloquente qui parle le langage de la multitude. Aussi le dernier mot d'une œuvre vraiment grande est *la popularité*.

Donc, chaque fois qu'on me parle d'art, je demande, non l'étalage d'une vaine science, mais le récit d'impressions que je pourrai rapprocher des miennes et qui me serviront à les contrôler.

— Qu'avez-vous ressenti devant ce tableau? Quelle émotion vous a fait éprouver cette statue?

A une âme ouverte aux impressions du dehors, il n'est jamais difficile de traduire ce qu'elle éprouve.

Et pourtant il m'est arrivé d'entendre des hommes d'un goût sûr se refuser à rendre compte des sensations éveillées en eux par la Musique, la Sculpture, la Peinture.

Ils expliquaient leur réserve par ce seul mot :

— Je ne m'y connais pas!

— Mais comprenez donc que c'est ce qui importe le moins !

Il n'est pas nécessaire de s'y connaître pour admirer une tiède matinée de printemps ou une mélancolique soirée d'automne ; et le génie ne mérite son nom qu'à la condition de se rapprocher autant que possible de la nature et de se faire aussi simple qu'elle.

En fait d'art, ce n'est point ma raison que je consulte, je m'adresse à un sens plus délicat. C'est le contraire de ce qui a lieu pour les sciences exactes.

Dans mes lectures, je ne recherche pas non plus les dissertations froides de la critique, — critique toujours sujette à contradiction, à controverse, à retour, car ses jugements sont trop souvent inspirés par des engouements, des rivalités d'école, des admirations irréfléchies ou partiales.

J'ai moins besoin de science que d'imprévu ; et vos impressions, votre critique, — qui ne sera jamais de parti pris, — votre langage sans prétention, — et qui se rapprochera ainsi du mien, — votre ignorance, vos erreurs même me conviendront mieux.

J'ai longtemps cherché, pour un *Voyage d'Italie*, un livre, un **Guide** qui fût cela et rien davantage.

Ne l'ayant pas trouvé, j'ai essayé de l'écrire.

La Missandière (Loiret). Août 1866.

TABLE.

Milan.

	Pages.
I. Le musée Brera..	5
II. L'Ambroisienne...	13
III. La *Cène* de Léonard de Vinci..	14

Venise.

I. L'Académie des beaux-arts...	21
II. Le musée Correr..	39
III. Paul Véronèse, le Titien, le Tintoret, Palma, Bassano, Jean Bellin — au palais ducal, à la Scuola San-Rocco et dans les églises...	40

Florence.

I. Les Uffizi...	51
II. Galerie du palais Pitti...	76
III. Académie des beaux-Arts...	96
IV. Fresques dans les églises et les couvents...	98
V. Michel-Ange, Donatello, Benvenuto Cellini, Jean de Bologne, Brunelleci, décorateurs de Florence...	107

Rome.

		Pages.
I.	Chapelles Sixtine et Pauline.	115
II.	Chambres et loges de Raphaël.	124
III.	Les musées du Vatican.	133
IV.	Musée du Capitole.	158
V.	Musée de Latran.	165
VI.	Académie de Saint-Luc.	165
VII.	Les galeries des particuliers.	166
VIII.	L'art dans les églises.	193

Naples.

I.	Les *Studi*, musée national.	209
II.	Pompeï, succursale du musée.	253
III.	De quelques églises.	274

MILAN

MILAN

LE MUSÉE BRÉRA. — L'AMBROISIENNE. — LA CÈNE DE LÉONARD DE VINCI.

I

Le musée Bréra.

Milan possède un musée, le *musée Bréra ;* une bibliothèque, l'*Ambroisienne*, qui est un second musée ; quelques fresques dans ses églises, et la ruine d'un chef-d'œuvre, la *Cène* de Léonard de Vinci.

Au musée Bréra, on est accueilli, dès l'entrée, par une suite de fresques de Bernardino Luini. Luini rappelle à ce point Léonard, son maître, que ses tableaux lui sont souvent attribués. On leur trouve bien des qualités communes : même grâce, même force, une science égale de la couleur et de l'arrangement. Les fresques les plus remarquables de Luini sont : la *Naissance d'Adonis*, la *Vierge et saint Joseph se rendant au Temple*, *Sainte Catherine portée au ciel par deux anges*. Celle-ci surtout, légère, séraphique, d'un grand charme.

Aurèle Luini, fils de Bernardino, fut peintre comme son père, mais sans atteindre à sa perfection. Ses ouvrages sont généralement déparés par une grande sécheresse. Daniel Crespi, dont on voit des fresques dans la plupart des églises de Milan, est représenté au Bréra par un *Christ conduit au supplice* et une

Lapidation de saint Etienne : couleur puissante, effets bien entendus, belle peinture décorative.

Une bonne toile de Garosolo : *Jésus avec les trois Maries.* — La *Vierge et l'Enfant*, par Moretto, ouvrage parfait. Une *Madeleine pénitente*, de Procaccini, qui peut servir de type à l'école lombarde. Un tableau à compartiments, du vieux Mantegna, œuvre capitale où l'on trouve fraîcheur, vérité, imagination, science du dessin ; mais surtout ce parfum de poésie mystique qui se dégage de l'ancienne école. On y voit une suite de saints, parmi eux un évangéliste penché sur sa table et écrivant. L'évangéliste compose, sa tête s'appuie avec force sur sa main ; un instant il a suspendu son travail et se recueille sous le souffle qui l'inspire. Aucun des quelques Mantegna que possède le Louvre n'est capable de donner l'idée d'une telle puissance.

Gentile Bellin, — père de Jean, le peintre ordinaire de la Vierge, — a, au musée de Milan, un grand et singulier ouvrage. Durant ses loisirs de peintre, il devenait, ainsi que Rubens, ambassadeur. La République l'ayant envoyé à Constantinople avec une mission secrète, il réussit à ce point près du Grand Seigneur, que Sa Hautesse le conserva à sa cour. Il y peignit, dans des proportions alors inusitées, la *Prédication de saint Marc à Alexandrie.*

Le saint, debout dans une chaire gothique, évangélise le peuple. Au premier plan, les femmes du sérail, uniformément vêtues de blanc, sont assises sur leurs genoux, à la mode des tailleurs. Plus loin, divers personnages, sans doute des grands de la cour, vêtus d'habits magnifiques, écoutent l'apôtre ou parlent entre eux. Il y a aussi une girafe, animal alors inconnu en Europe, la première qui fut peinte, et dont l'apparition dut faire quelque bruit. Au fond de la place s'élève un temple qui rappelle Saint-Marc, mais avec un caractère mauresque plus prononcé. C'était un souvenir de la patrie absente ; le cœur seul, non le pinceau, était coupable d'anachronisme !

Gentile Bellin, représenté au Louvre par une toile bien conservée, l'*Entrée du sérail*, est le peintre d'histoire du quinzième siècle. Il a trouvé moyen de devenir original et pittoresque au milieu de cette grande école qui ne sortait guère des sujets sacrés ou des fables de la mythologie. Il est exact, conscien-

cieux, intéressant pour connaître les anciens monuments de Venise et les mœurs des peuples parmi lesquels il a vécu.

Plusieurs saints de Cima da Conegliano, tous admirables de fini, de grâce, de sagesse, de vérité ; notamment un *Saint Pierre martyr*, qui porte un couteau fiché dans son crâne, comme un couperet sur le billot d'un boucher.

Saint Paul, premier ermite, par Salvator Rosa : étude surprenante du nu.

Le saint, maigre, jaune, épuisé par les abstinences et les jeûnes, est à genoux devant une croix. Dans cet homme, qui s'est fait le plus cruel ennemi de son corps, il y a quelque chose du fantôme : c'est un squelette qui marche, mais c'est une âme qui prie. Le ciel est sombre, le site sauvage comme l'homme ; des arbres à forte ramure couvrent sa retraite d'une ombre impénétrable ; ce spectacle est grand et profondément empreint de cette sombre mélancolie propre au pinceau de Salvator.

Rapprochement singulier ! ce peintre des ravins et des nuages, ce chantre éloquent des tristesses et des colères de la nature, cet âpre songeur qui, passant des choses aux êtres, n'a su peindre que le choc des batailles ou des scènes de meurtre et de brigandage... ce peintre était né à Naples, sur le bord du golfe, en face de la côte fleurie de Sorrente, dans le pays de la lumière et des parfums !

C'est que, dans le génie, il y a autre chose qu'une imitation servile des sites de la nature, autre chose qu'une secrète influence des lieux : il y a un grand souffle venu de l'âme, et une inspiration puissante venue on ne sait d'où !

Le musée de Milan possède plusieurs *Festins* de second ordre de Paul Véronèse. Le plus important, traité avec ampleur et richesse, mais très-fatigué, affecte la forme des anciens triptyques.

Sainte Famille, par Andrea da Milano, curieux échantillon d'une école qui a fait peu d'élèves.

Vierge et deux saints, par Césare da Sesto, toile toute remplie de grâce suave et de recueillement. La *Vierge et l'Enfant*, ébauche par Léonard de Vinci, intéressante en ce qu'elle révèle les procédés du maître. Une belle *Assomption*, du Bor-

gognone, où on trouve des mouvements nobles et une grande science de composition.

Une *Annonciation*, devant laquelle on passerait sans s'arrêter si elle n'était signée du nom de Giovanni di Santi ou Sanzio, père de Raphaël.

Car il était peintre, même assez fameux de son temps, et Raphaël vint au monde dans un atelier. Beaucoup de grands artistes sont issus de familles d'artistes, et ce n'est pas une étude sans intérêt[1] que de rechercher pour quelle part on doit compter dans leur génie les secrètes influences du sang, les premières impressions de l'enfance.

Le *Martyre de sainte Catherine*, par Gaudenzio, d'une conservation parfaite.

La sainte, belle, jeune, touchante, est entièrement nue. De longs cheveux blonds, légèrement crépelés, inondent ses épaules aux discrets contours. Les mains jointes, la tête levée vers le ciel, elle se tient à genoux entre deux roues massives, armées de dents de fer, que des bourreaux se préparent à tourner, le premier dans un sens, le second dans un autre.

Ce beau et fragile corps que cet horrible instrument de supplice va mettre en lambeaux, cela fait mal à voir!

Mais on oublie bien vite cette impression pénible en contemplant le visage de la vierge. Il rayonne d'une joie céleste, on y voit les signes d'un courage surhumain. Elle subira bravement son supplice; le sang coulera, les chairs seront déchirées par la roue, les os broyés, sans qu'elle pousse un seul cri. Les bourreaux sont de rude aspect, ils vont remplir en conscience leur horrible tâche. Celui de droite, le corps emprisonné dans un maillot à raies vertes et orange, semble, par un relief puissant, sortir du cadre. Les compagnes de la sainte, trop calmes pour être les témoins d'une semblable scène, sont en prière, et attendent.

Curieux échantillon de l'art; détails délicats, grand effet dramatique, mais absence complète de plan et de perspective.

Une jeune femme, une étrangère, qui avait les cheveux

[1] J'ai examiné cette question de physiologie morale dans un ouvrage ayant pour titre: *Éducation de la première enfance, ou la Femme appelée à la régénération sociale par le progrès*. (Chap. II, § 8, p. 119.)

blonds, longs et soyeux, et les portait sans résille, était assise devant le tableau. Je dis à voix haute à un ami auquel je donnais le bras : — « Quels beaux cheveux que ceux de sainte Catherine ! mais voyez donc les cheveux de cette dame ; quelle ressemblance ! »

Le soir, à *l'hôtel de la Ville*, le plus somptueux de Milan, comme j'arrivais en retard pour le dîner et que ma place était prise, je vis à un bout de la table une dame blonde qui éloignait ses voisins, demandait un couvert, et me faisait signe d'approcher... c'était elle !

Que d'amis, — et des plus chauds, des plus dévoués à notre fortune, par cette raison même qu'elle ne leur fait pas ombrage, — on pourrait semer sur sa route, en sachant découvrir une faiblesse à temps et la flatter à propos. Les succès de certains hommes, succès inexplicables, n'ont point eu d'autre cause !

Le morceau capital du musée est le *Spozalizio*, ou *Mariage de la Vierge*, de Raphaël. Il avait vingt et un ans lorsqu'il le termina. Ce fut sa première œuvre importante, celle qui peut servir de point de départ, en même temps de comparaison, à cette série de chefs-d'œuvre qui vont suivre. Ici Raphaël se montre encore l'élève docile du Pérugin, mais on voit déjà percer en lui un génie propre.

La Vierge s'avance suivie de ses compagnes, saint Joseph vient à sa rencontre, portant sur l'épaule sa baguette fleurie.

Le grand prêtre les unit.

Les prétendants brisent avec colère leur baguette stérile. J'en vois un qui, prenant la sienne à deux mains, la rompt sur son genou. Ceci était une nouveauté, une émancipation, une tentative heureuse contre la roideur gothique, une protestation ! Du reste, les attitudes sont vraies, naturelles, et une grâce juvénile est répandue sur tous les visages. Les prétendants se montrent réellement malheureux de leur échec ; ils sont humiliés, non jaloux.

Le grand prêtre est noble ; une longue barbe blanche, soyeuse comme une molle toison, retombe sur sa poitrine. La Vierge et saint Joseph sont dans le recueillement. Les compagnes de la Vierge forment un joli groupe. Elles se taisent maintenant, contemplant curieusement la scène du mariage ; il y en a même

une qui se trouble, les autres sont pensives. Mais bientôt le silence sera rompu, égayé de nouveau par le joyeux éclat des rires ; les fleurs parleront.

Sainte Anne se tient à l'écart, il semble même qu'elle n'ose avancer ; sa tristesse troublerait la fête. Car chaque fois que vous voyez, au milieu de la joie des noces, une femme qui pleure, dites-vous que c'est une mère, une mère dont le cœur saigne parce qu'on lui enlève son enfant.

Un temple pentagonal, d'une architecture singulière, élevé au-dessus de plusieurs marches, complète la composition ; divers personnages circulent autour du temple ou en gravissent les degrés.

Ce premier ouvrage important de Raphaël a trouvé des censeurs. On a relevé cette circonstance, que tous les personnages se ressemblent : Physionomies communes, large visage, yeux ronds, bouche étroite, nez mince et très-petit, type *perruginesque*. Le visage doux mais sans caractère de Marie ne fait assurément pas pressentir cette admirable *Vierge à la chaise*, si vivante, si divinement belle et si fière de sa maternité.

On critique encore, non sans quelque raison, le cou de la Vierge, trop long, épais du bas, et dont le mouvement est désagréable. Enfin, on a prétendu que Raphaël n'a fait que copier un tableau du Pérugin que possède le musée de Caen.

On ne connaît Raphaël qu'après l'avoir vu en Italie. Partout ailleurs il est incomplet ; même en Espagne et au musée de Dresde, où se trouvent cependant de ses œuvres capitales. Ceux de ses tableaux que nous possédons ne donnent aucune idée des métamorphoses successives de son génie. Le *Saint Michel* a été tant de fois retouché, restauré, reverni, que l'on ne peut, désormais, sans témérité lui assigner un rang de date ou de mérite dans son œuvre.

Aucun n'est, du reste, de sa grande manière, de celle que je nommerai triomphante, et dont la *Vierge à la chaise* est le type.

En face du *Spozalizio* on a placé, — un peu imprudemment, — une toile renommée du Guerchin : *Abraham chassant Agar*. Ce tableau passionnait lord Byron ; depuis ce jour il est de règle que tout bon Anglais doit tomber en extase devant lui.

Je ne lui ai trouvé, pour ma part, rien de remarquable.

Trois têtes en buste, voilà pour la composition.

Abraham, qui tient beaucoup de place avec son costume oriental, est coiffé d'un vaste turban, un turban semblable à ceux des *mamamouchis* de Molière. Agar est commune ; c'est une servante que le maître chasse, non une mère que l'amant trahit. Sara ne me représente point non plus l'épouse vindicative et jalouse assistant avec une secrète joie à l'humiliation d'une rivale. Dans Sara, il doit y avoir quelque chose de la Junon antique.

Pourquoi le Guerchin a-t-il intitulé son tableau *Abraham chassant Agar ?* On peut voir dans ces trois têtes banales tout ce qui plaît à l'imagination. Aucun type individuel ne désigne les personnages ; poses vulgaires, couleur fade, ensemble déplaisant.

Une *Ascension*, de Sassoferrato dans la manière uniforme de ce peintre qui se recopia sans jamais se lasser, plaît cependant par une jolie couleur et une disposition heureuse.

Trois Saints et un ange, par Cima da Conegliano, peinture sèche, mais remplie de qualités sérieuses.

Un *Moine endormi*, esquisse de Velasquez.

Il est sale et puant, couché tout de son long, les pieds en avant, dans un raccourci audacieux. Il ronfle, on le devine à ses narines dilatées, à sa large bouche ouverte ; il semble qu'on l'entende. Il dort lourdement, cuvant son vin et rêvant de quelque méchant tour de moine.

Vierge et l'Enfant, de Cesare da Sesto, gracieuse, naturelle et charmante ; mais assise, par un caprice regrettable du peintre, devant une treille verte garnie de fleurs grimpantes [1] ; effet qui fatigue l'œil et distrait du sujet.

Un tableau célèbre de l'Albane : la *Danse des Amours*, gracieux, mais froid.

C'était par un beau soir d'été ; des Amours, — je n'ai pas compté leur nombre, — se sont rassemblés sur une vaste pe-

[1] C'était un goût du temps ; goût équivoque auquel n'ont pas sacrifié — Dieu merci — les maîtres de l'art, et qui rappelle le minutieux travail des imagiers du moyen âge.

louse, ils ont déposé flèches et carquois, secoué leurs ailes, et forment une ronde joyeuse autour d'un vieil orme. Trois des plus lestes sont grimpés sur l'arbre et conduisent la danse au son de la flûte et du tambourin.

Ils jouent faux, je gage, car ils se regardent avec un air de malicieuse entente.

A les voir de loin, on les prendrait pour de jeunes ramiers essayant leurs ailes.

Les petits danseurs sont mutins et charmants. Ils rient comme rit l'Aurore, chantent et font des mines parce qu'ils se sentent jolis. J'en vois un qui, trouvant la danse trop lente, veut presser la mesure.

Le lieu est retiré.

A droite, un temple où l'on honore quelque Sylvain; à gauche, la chaîne bleue de hautes montagnes.

Dans le ciel apparaît Vénus. La déesse porte une torche enflammée et caresse son fils, tout en présidant aux jeux des Amours. Mais voici que, dans l'eau transparente d'un lac, une femme se baignait... un homme vient à passer dans un char, il se précipite, l'enlève et excite ses chevaux. La jeune fille, les bras étendus, les yeux égarés, se rapproche, par son mouvement, de la Sabine de Jean de Bologne. Vainement sa compagne, à moitié nue, se suspend aux roues, vainement elle invoque le secours des dieux!

Cet épisode n'est point là sans raison. Amour, voilà tes coups!...

Comme je quittais le musée, une femme pâle, debout, richement vêtue, m'apparut.

C'était une Vénitienne au teint mat, au front étroit et bombé, à l'épaisse chevelure; une femme belle, d'une de ces beautés mystérieuses qui font peur et font rêver. Elle avait ce regard profond qui en même temps repousse et attire; on sentait en elle cette puissance fatale qui peut rendre fou; elle agitait impatiemment entre ses doigts un éventail de plumes, ses yeux brillaient d'un éclat surnaturel, il semblait que l'on entendît battre son cœur. Dans ses narines ouvertes, dans sa lèvre mince, dans son immobilité même, il y avait tout à la fois de la passion et de la colère.

Que fera-t-elle s'il tarde encore!

Tableau merveilleux, admirable portrait que l'on ne peut oublier après l'avoir vu.

II

L'Ambroisienne.

La bibliothèque de Milan, célèbre dans le monde entier, possède, parmi un nombre considérable de manuscrits remontant aux époques les plus reculées, le *Livre des machines*, de Léonard de Vinci, avec texte, planches et dessins de sa main. Ses autres manuscrits sont en France, à la bibliothèque de l'Institut; l'écriture va de gauche à droite, comme dans les livres hébreux.

Léonard, peintre, architecte, musicien et poëte, écrivit en outre sur l'optique, la chimie, la géométrie, la géologie, la mécanique, sur l'art d'attaquer et de défendre les villes. Giotto Orcagna, Raphaël, Michel-Ange, Léonard, étaient de la même famille. Hommes surprenants en qui se résumaient toutes les puissances et tous les prestiges. Temps glorieux que celui où ils parurent, suscitant de nombreux et valeureux émules. Contrée privilégiée que cette Italie, à laquelle il fut donné de refleurir dans une seconde jeunesse, et de produire coup sur coup de tels hommes!

Le *Virgile* de Pétrarque, avec de jolies miniatures par Simone Memmi de Sienne, et des notes en marge. Ces notes ne sont pas un commentaire du texte, mais elles contiennent, comme dans un journal, le récit d'une vie qu'un fol amour torturait. On y trouve de tout, du reste, même des comptes de ménage, et l'inventaire de la garde-robe du poëte.

A un paquet de lettres de Lucrèce Borgia au cardinal Bembo, écrites tantôt en espagnol et tantôt en italien, on a joint des cheveux de Lucrèce: cheveux fins, soyeux, légèrement crépelés, d'un blond fauve, comme la crinière des lionnes. Lucrèce, qui les avait envoyés au cardinal, n'était pas regardante, car la mèche est plus grosse que le pouce et plus longue que la main. Cependant, à diverses époques, d'audacieux larcins ont été

commis; d'abord par lord Byron, qui s'en vante, par un chanoine amoureux de Lucrèce, par d'autres ensuite.

Parmi les tableaux de l'Ambroisienne, on doit noter une *Sainte Famille* de Luini, esquissée, croit-on, par Léonard.

Les Eléments de Breughel-de-Velours (*le Feu, l'Air* et *l'Eau*). Sa palette est un écrin d'où il tire des pierreries, non des couleurs; son pinceau a une incomparable finesse. Breughel, du reste, a beaucoup travaillé en Italie, à Milan surtout, où il avait été appelé par le cardinal Frédéric Borromée. Après avoir peint des tableaux, il a peint des meubles.

Au nombre des dessins, on pourrait dire des tableaux de l'*Ambroisienne*, se trouve le carton de l'Ecole d'Athènes, curieuse esquisse à la sanguine de la proportion de la fresque. C'est la première pensée de Raphaël; un dessin de premier jet, sans confusion, sans hésitation dans la main. On dirait que le chef-d'œuvre a été conçu d'un seul coup, et enfanté sans efforts; tout le tableau est là, sauf quelques personnages, et cette somptueuse architecture qui dans la fresque leur sert de cadre.

Dans une salle décorée par un modèle doré de l'*Arc de la Paix*, monument de notre éphémère conquête, on a exposé une collection riche en dessins de Léonard et de Michel-Ange. Tracés d'une main hardie, tantôt avec la plume ou le fusin, tantôt avec la sanguine, ils représentent, dans une esquisse lumineuse, les sujets les plus divers : on y trouve bon nombre de caricatures.

III

La Cène, de Léonard de Vinci.

La *Cène* se voit dans le réfectoire de l'ancien couvent de Santa Maria delle Grazie, dont les bâtiments servent aujourd'hui de caserne.

Pauvre chef-d'œuvre ! que d'outrages on lui a fait subir !

Dès 1540, une main profane le retouchait sous prétexte de restauration. Depuis ce jour les injures des hommes se confondent avec les injures du temps. Chaque année lui apporte une

dégradation nouvelle. Déjà ce n'est plus que l'ombre de lui-même : aujourd'hui brouillard, demain nuit. A distance, on l'entrevoit à peine ; de près, les empâtements des restaurateurs et les dégradations affectent péniblement le regard.

Lorsque le jour est clair, et que l'on se place en face de la fresque, à un point favorable, voici ce que l'on voit :

La table a été dressée dans une vaste salle nue et sévère. La lumière arrive par trois ouvertures, une porte et deux fenêtres, qui regardent mélancoliquement la campagne. Jésus, assis au milieu des disciples, se laisse aller au courant de sa pensée. L'approche de l'heure l'attriste ; le courage du Dieu s'efface un instant devant les appréhensions de l'homme. Il penche la tête, baisse les yeux, tenant ses mains inertes devant lui. Il vient de leur dire : « Quelqu'un de vous me trahira ! » Et Jésus songe à cette odieuse trahison du maître par le disciple, du père par le fils, du Dieu par l'apôtre.

Le sentiment est sublime !

Le maître s'est tu. Les disciples s'agitent ; ils se regardent, interrogeant Jésus. — « Est-ce moi, Seigneur ? » dit le disciple de droite. Les autres s'entretiennent à voix basse. Dans un groupe on distingue Judas. Le calme de Jésus grandit de l'agitation des disciples ; car, s'il baisse obstinément les yeux, c'est qu'il ne veut pas qu'un regard trahisse sa pensée et désigne le disciple vendu !

Saint Pierre proteste indigné. Mais Jésus va répondre avec un mélancolique sourire : —« Vous aussi, Pierre, me trahirez ! »

Quelle leçon pour notre humanité orgueilleuse !

Ils n'étaient que douze, et voici que parmi eux se sont rencontrés un traître, Judas, et un lâche, saint Pierre !

L'un vendra, l'autre reniera Jésus.

Jésus ! cet être bon, ce parfait modèle de toutes les grâces, cet exemple de toutes les vertus ; ce Dieu qui vit depuis des années dans l'intimité de ces hommes dont il s'est fait l'ami après les avoir tirés de leur obscurité. Vainement il les aura aimés, instruits, éblouis par l'éclat de sa vie surnaturelle ; vainement il aura laissé tomber sur eux un rayon de sa gloire, et promettra, en récompense d'une fidélité qui dut cependant coûter peu d'efforts, un bonheur éternel. A l'heure de l'épreuve,

alors que l'on entend les pas des bourreaux qui s'avancent, Jésus va être trahi !

Saint Pierre, l'élu de Dieu, le dépositaire de son pouvoir, le chef de son Eglise, n'osera confesser qu'il est un compagnon du martyr. Il le suivra de loin chez Pilate, pleurant comme une femme, se cachant tandis que la foule l'outrage; puis il le reniera par trois fois devant une servante et des valets !

Jésus montera au Calvaire, seul au milieu du peuple hostile; il portera sa croix, marchera sous le fouet et les outrages; lorsque, aveuglé par la sueur et le sang, Jésus s'arrêtera, ce sera la main d'une femme, non celle d'un disciple, qui se tendra pour essuyer son front !

A la place de ces hommes, j'eusse mis ma gloire, ô mon maître, à mourir pour vous ! Si vous m'eussiez dit, comme à Pierre : « Rentre ton glaive ! » cela ne m'eût pas empêché, du moins, de me proclamer votre disciple, de me faire voir à la foule en réclamant ma part dans votre agonie et votre supplice. J'eusse voulu, tout au moins, faire cortége au Fils de l'homme montant le Calvaire !

Dans la fresque, une vague et pénétrante tristesse plane sur le dernier festin de Jésus.

L'aspect calme et recueilli du lieu, la noble simplicité de la salle, sa nudité même, la sévérité des lignes, ce soleil voilé qui s'enfonce tragiquement derrière un nuage de pourpre, concourent à marquer l'action d'un cachet solennel.

Léonard de Vinci convenait à la représentation d'un tel sujet. Sa manière douce, son coloris tendre, son geste sobre, ses draperies sages et bien ordonnées, sa lumière discrète, même mélancolique, étaient autant d'harmonies qui devaient contribuer à l'effet général. On comprend, en voyant le triste état du chef-œuvre, le service rendu à l'art par Raphaël Morghen, qui lui a conservé sa fraîcheur primitive dans une gravure qui est, elle aussi, un morceau capital. Il existe différentes copies de *la Cène*, précieuses, parce qu'elles furent prises sur l'original, soit du vivant de Léonard, soit avant que la fresque n'ait souffert aucune altération. Celle de Bossi, au musée Bréra, est la plus estimée. Nous en possédons trois, commandées par François Ier, qui se désolait de ne pouvoir emporter l'original.

A l'autre bout du réfectoire de *Santa Maria delle Grazie*, se voit une fresque de Montorfano, parfaitement conservée, quoique contemporaine de la fresque de Léonard. Elle représente le Calvaire ; les casques des soldats, les cuirasses, les fers des lances sont en acier incrusté dans l'enduit. C'est incontestablement un monument précieux de l'art, mais on lui en veut de sa jeunesse, qui contraste tristement avec l'état de dégradation de *la Cène*.

Léonard de Vinci, heureux dans sa vie, fut poursuivi dans son œuvre par une étrange fatalité. Des trois grandes créations de son génie, une seule, *la Cène*, nous est parvenue, et dans quel état ! Son modèle du cheval de bronze pour la statue du duc Ludovic Sforza fut, lors de l'entrée de Louis XII à Milan, réduit en poudre par les arquebusades d'archers gascons : Léonard y avait consacrée dix années de travail. Le carton de la *Bataille d'Anghiari*, admiré autant que *la Cène*, objet d'étude pour les artistes contemporains, fut détruit par une lâche jalousie. Ses œuvres, si diverses, sont demeurées inédites ; aucun des trente volumes qui les composent n'a encore vu le jour ! Espérons que, du moins, *la Cène*, cette magnifique ruine, restera longtemps parmi nous comme un éclatant hommage rendu à cette grande mémoire ; car elle est désormais à l'abri de toutes les injures. Le réfectoire, dans lequel on ne trouve plus ni bottes de foin, ni soldats, est gardé par une dame discrète, mise avec élégance. Elle ouvre ou referme la porte du sanctuaire, et reçoit avec une grâce irréprochable la pièce de monnaie que vous glissez, — non sans quelque confusion, — dans sa main parfaitement blanche.

VENISE

VENISE

L'ACADÉMIE DES BEAUX-ARTS. — LE MUSÉE CORRER. — PAUL VÉRONÈSE, LE TITIEN, LE TINTORET, PALMA, BASSANO, JEAN BELLIN AU PALAIS DUCAL, A LA SCUOLA S. ROCCO ET DANS LES ÉGLISES.

I

L'Académie des beaux-arts.

Venise, dont les palais sont vides, les églises humides, et malsaines pour les tableaux, possède aujourd'hui un musée, l'*Académie des beaux-arts*, que chaque année voit s'enrichir. Il s'enrichit des dépouilles des couvents, des églises, des palais; les tableaux y sont à l'aise, à l'abri de tout désastre, et rangés dans une suite de salles bien éclairées.

Dans la première salle, on doit citer, parmi différents échantillons de ce que l'art vénitien a produit de plus remarquable avant la grande époque, la *Vierge couronnée au milieu d'un chœur de martyres*, composition importante des deux frères Giovanni et Antonio da Murano; et plusieurs ouvrages de Fracesco Bissolo.

Le bégayement de l'enfance est le même dans toutes les langues; qui bégaye ne parle pas, et c'est du langage que viennent l'originalité et la variété. L'enfance de l'art a ceci de commun avec l'enfance de l'homme, qu'elle se manifeste chez tous les peuples par les mêmes symptômes. L'intelligence n'a pas de patrie, et le génie humain marque ses premiers essais d'un cachet

uniforme. Ainsi à Venise où, sous le pinceau du Titien, de Paul Véronèse, des Palma, de Paris Bordone, de Giorgion, l'art devient ample, riche, élégant, on trouve dans ces temps primitifs des Vierges qui ont une parenté incontestable avec les types connus des vieilles écoles allemandes, françaises, flamandes.

La galerie qui suit la salle consacrée aux tableaux des vieux maîtres, est décorée à ses deux extrémités, et comme éclairée par deux chefs-d'œuvre : l'*Assomption* du Titien et l'*Esclave de saint Marc* par le Tintoret. Le tableau du Titien, inconnu il y a peu d'années, fait la gloire du comte Cicognara, artiste, écrivain et collectionneur heureux, qui sut le découvrir dans une chapelle humide des *Frari,* et le deviner sous une double couche de fumée et de poussière. La reconnaissance publique doit inscrire son nom à côté du chef-d'œuvre dont il a empêché la ruine.

L'action se partage en trois épisodes : le premier se passe sur la terre, le second entre la terre et le ciel, le troisième au ciel. Au premier plan ce sont les apôtres, rudes et croyants, beaux d'une beauté virile, émus, touchés, adorant, admirant, et groupés autour du tombeau de la Vierge dont ils ont levé la pierre. Ils regardent, du geste, de la main, de tout le corps, les uns le sépulcre vide, les autres Marie. Je n'ai jamais contemplé les apôtres, — ni moi, ni bien d'autres, — mais j'atteste qu'ils devaient être ainsi. Et chaque fois que j'entendrai nommer Pierre, Paul ou Jacques, je me les représenterai aussitôt tels que le Titien me les a fait connaître.

Avant même de voir ce qui se passe dans le ciel, on comprend que ces hommes assistent à un prodige. Pourtant leur émotion est calme et ne ressemble point à la stupeur que produirait, sur une âme purement humaine, un tel spectacle : ils sont plutôt recueillis que surpris. C'est que pour eux le miracle s'explique. Jésus avait dit que la Vierge ne mourrait pas, même il avait fixé le jour de son ascension ; au jour dit, les disciples sont venus au sépulcre pour assister à son triomphe, le compléter par leur présence, et l'affirmer ensuite par toute la terre.

Dans les premières lignes du ciel, la Vierge monte. Elle

monte, enlevée par sa foi ; car les chœurs de chérubins qui l'entourent, comme les rayons de sa gloire, ne l'emportent pas sur les nuées, seulement ils lui font cortége. Marie, amplement vêtue, n'a rien de la vision ni de l'apothéose, les couleurs du vêtement sont vives, les traits du visage fortement accentués. Si on la regarde fixement, ainsi que font les apôtres, il semble qu'elle avance lentement et que bientôt elle aura disparu. Son geste indique la béatitude, l'extase ; elle détourne la tête, contemplant les profondeurs du ciel. Le ciel s'ouvre devant Dieu le Père, accouru sur la nuée comme un vautour.

Cette apparition a quelque chose de gigantesque, et fait souvenir du *Dieu créateur des mondes* de Raphaël.

Aux côtés du Père, deux anges avec deux couronnes, un cercle d'or pour la vie glorieuse qui commence, une couronne de fleurs pour la vie vertueuse qui finit.

La multitude des séraphins qui accompagnent la Vierge, les uns tournés vers elle, les autres du côté des apôtres, rattachent Marie à la terre. Son regard, son geste, son mouvement, la présence de Dieu la rattachent au ciel, et les trois épisodes se fondent dans une même unité.

Le *Miracle de saint Marc délivrant un esclave du supplice* est digne de faire pendant à l'*Assomption* du Titien. C'est l'œuvre capitale du Tintoret, et l'impression qu'elle produit est d'autant plus vive, que son pinceau s'est souvent déshonoré par des ouvrages médiocres.

Lorsqu'il s'agit du Titien, que nous connaissons par une foule de toiles admirables, quelques-unes de mérite égal, et dont le génie fut toujours soutenu, on peut comparer ses tableaux, discuter même leur rang de mérite. Le Tintoret, au contraire, peut rarement se comparer à lui-même. Il a beaucoup varié, tantôt s'élevant très-haut, et tantôt descendant très-bas. On trouve en lui trois inspirations différentes, trois manières qu'un monde sépare. De la première on ne parle pas ; elle consistait à peindre une toile ou une salle en un jour. La seconde est puissante mais relâchée, pleine de verve, mais avec des défauts grossiers, provenant soit de la fougue même de l'inspiration, soit de trop de rapidité dans l'exécution. La troisième enfin est celle d'un maître : pensées fortes, dessin châtié, inspiration soutenue,

couleur excellente. De celle-ci nous connaissons deux types, le tableau de l'Académie et les peintures de la salle de l'anticollége au palais ducal.

Dans le *Miracle de saint Marc*, aucune difficulté n'a été évitée, on dirait même que le peintre s'est plu à les rassembler pour les vaincre à la fois.

Représentez-vous un esclave noir étendu à terre, et venant de face sur le spectateur : un raccourci surprenant dont on ne s'aperçoit même pas, tant l'effet en est naturel. Un soldat couvert de son armure, des musulmans, des bourreaux, des curieux se penchent sur l'esclave. Un juge, celui qui ordonna le supplice, s'agite sur son siége ; divers personnages assistent de loin à l'événement, appuyés sur le balcon d'une terrasse, ou assis aux pieds du juge. Le peuple est partout ; il a envahi le portique d'un palais, il couvre la place, monte en guenilles sur le fût des colonnes, et regarde. Dans cette foule, agitée par des sentiments divers, règne un grand mouvement ; on lit sur les visages l'effroi, la colère, l'ébranlement, la stupeur.

C'est que la foule assiste à un événement surnaturel.

Cet esclave ayant refusé d'obéir, son maître l'a dénoncé comme chrétien, et le juge a aussitôt ordonné son supplice.

On l'amène, on lie ses membres avec des cordes neuves, on le couche à terre ; puis les bourreaux font écarter le peuple et lèvent leurs massues. Mais... ô prodige !... les massues tombent de leurs mains, le fer devient liége, le bois, taillé dans le cœur d'un chêne, se brise comme un roseau. L'esclave prie, les bourreaux reculent. J'en vois un qui se tourne vers le juge, et, debout, les bras étendus, lui montre, avec l'énergie de la force impuissante, les débris de son arme.

Le miracle s'explique par la présence de saint Marc, visible seulement pour l'esclave chrétien qui l'a invoqué. Le saint montre une face sévère, il est irrité contre les hommes et rempli de compassion pour la victime de leur fureur. Il a répondu à l'appel du faible, et du fond de l'empyrée il est accouru. Il plonge sur la terre, comme une flèche lancée par quelque gigantesque catapulte, sans accessoires, sans cortége de nuées ou de chérubins. Tout ce qui est de tradition dans l'art pour représenter soit une ascension, soit une apparition, a été négligé,

ainsi que tout ce qui pouvait, dans l'exécution, alléger la masse imposante du saint.

Saint Marc est drapé dans sa robe, comme un sénateur montant au Capitole. Son manteau, secoué par l'air qu'il déplace, s'enfle comme une voile. Il étend une main sur l'esclave en signe de protection, sous son bras il porte un livre.

On trouve dans une fresque de Delacroix, à Saint-Sulpice (*Héliodore chassé du temple*), un ange dont le mouvement rappelle le saint Marc du Tintoret. Mais combien l'exécution est différente! Dans la fresque de Delacroix, rien ne se détache; ni l'air, ni le jour ne circulent autour des personnages. Cela fait l'effet d'une belle tapisserie, fraîchement enlevée du métier et tendue sur le mur, sans un pli.

Le Padovanino, — un grand et vaillant peintre, — a, dans le voisinage du tableau du Tintoret, un *Festin*, traité à la manière du Véronèse.

Madone et six saints, de Jean Bellin, depuis longtemps considérée comme son œuvre capitale.

La Vierge, assise sur un trône, au sommet d'une estrade, apparaît au fond du sanctuaire. Un dais gothique est suspendu au-dessus d'elle comme un chapeau de cardinal à la voûte d'une église. A droite du trône, saint Sébastien debout, entièrement nu, les mains attachées derrière le dos, le corps traversé par deux flèches. Puis un évêque crossé et mitré qui est saint Augustin, et un troisième personnage dont on n'aperçoit que la tête.

A gauche du trône, un moine, saint François, admirablement drapé dans sa longue robe de bure, se tourne du côté des fidèles, avance sa main marquée des saints stigmates, et fait signe qu'il va parler. Derrière saint François apparaît Lazare le Pauvre, nu comme saint Sébastien; une longue barbe blanche bat sa poitrine velue, il joint les mains avec une foi naïve et adore Marie. Après Lazare saint Jean.

Sur les dernières marches sont assis trois anges qui donnent un concert à la Vierge et aux saints. Quels jolis enfants! enfants du ciel et non des hommes, doux génies dont nous rêvons; ils sont gracieux, vrais, aimables, et absorbés par le soin de leurs instruments. Cet accessoire habituel des Vierges de Jean Bellin n'est pas la partie la moins intéressante du tableau.

Pour le reste, imaginez une couleur vraie, mais douce et voilée, des attitudes sobres et naturelles, des mouvements discrets, des effets simples, et cette pénétrante chasteté de pensée, qui va jusqu'à permettre au peintre de placer près de la Vierge des hommes entièrement nus, sans choquer soit la décence, soit le goût.

Les Vierges de Jean Bellin sont divines, avec un rayon de compassion tout humaine. Elles inspirent le recueillement, la confiance ; les Vierges de Raphaël font naître plutôt le respect. Devant une Vierge du Bellin vous priez, la Mère de Dieu vous écoute, vous sourit, vous comprend ; la prière achevée, elle se lèvera pour aller parler de vous au bon Dieu. Devant une Vierge de Raphaël l'âme tombe en extase ; le sentiment que sa vue fait naître est l'admiration.

Saluons la dernière pensée du grand Titien, que la peste surprit, à l'âge de quatre-vingt-dix-neuf ans, travaillant à son dernier tableau : *Jésus détaché de la croix*.

Palma le Jeune termina l'ouvrage, mais *reverenter, avec piété;* ainsi qu'il le dit dans une inscription placée au bas de la toile.

Après quoi il offrit le tableau du Titien à Dieu : *Deoque dedicavit opus*.

Noble et pieux hommage !

On aime Palma, rien qu'à l'entendre parler de la sorte.

Combien ce procédé diffère de cet autre, dont je puis garantir l'authenticité ;

Pradier et Visconti ayant été chargés du tombeau de Napoléon aux Invalides, des difficultés ne tardèrent pas à surgir entre le sculpteur et l'architecte. L'architecte voulait que le sculpteur s'inspirât exclusivement de sa pensée, et le sculpteur prétendait ne s'inspirer que de son génie. Les statues achevées et mises en place, Visconti les critiqua. Il leur trouvait un cachet individuel trop prononcé ; elles ne se fondaient pas dans l'ensemble architectural du monument. Pradier refusa de retoucher ses statues. Mais il mourut, et Visconti fit venir des ouvriers qui y travaillèrent secrètement.

Je signalerai encore, dans la salle de l'*Assomption* du Titien, le *Péché de nos premiers parents*, toile vigoureuse du Tintoret ; une *Visitation de sainte Elisabeth*, œuvre remarquable de la

première jeunesse du Titien, intéressante à rapprocher de l'ouvrage de son extrême vieillesse. — Le *Cheval de l'Apocalypse* par Palma le Jeune, composition remplie de verve; manière et couleur de Delacroix. — *Assomption* de Palma Vecchio, avec des figures douces et charmantes. — Une *Tempête calmée par l'intercession de saint Marc* doit aussi lui appartenir plutôt qu'à Giorgion, auquel on l'attribue. — *Jugement de Salomon* et *Adoration des Mages* par Bonifacio, toiles excellentes. — *Sainte Christine battue de verges*, par Paul Véronèse; composition pathétique, avec l'inimitable coloris du maître.

Dans la salle suivante, on trouve la *Présentation de la Vierge au temple,* par le Titien; œuvre de jeunesse, exécutée avec le feu de la première heure, mais où se rencontre déjà la force de la maturité.

Ce tableau est à l'œuvre du Titien ce que le *Mariage de la Vierge* est à l'œuvre de Raphaël. Dans tous deux un génie se révèle, se levant, ainsi que le soleil à l'aurore, avec tous ses rayons. Sans doute, dans le milieu du jour, les rayons seront plus chauds, la lumière plus vive; mais ce sera toujours le même soleil.

Le tableau du Titien est coupé de haut en bas par un escalier de marbre qui mène au temple. Au bas se tiennent divers personnages de la famille de la Vierge; le grand prêtre sort du temple avec deux acolytes. Entre ces deux groupes il y a un vide : la Vierge l'occupe seule. Elle monte, elle est très-petite, tout enfant, éclairée par une lumière surnaturelle; elle a peur à se voir seule ainsi, et tend ses bras vers le grand prêtre; une pluie de cheveux d'or inonde ses épaules.

Le grand prêtre est vénérable, quoique sa physionomie soit peut-être un peu jeune pour sa barbe traînante. Il se penche vers l'enfant. Le groupe de la famille est ému et charmé. Les hommes, — cela va vous surprendre, — sont des sénateurs vénitiens, portant noblement leurs robes rouges ou violettes, et leurs étroits bérets; les femmes sont drapées à l'antique.

Une mendiante, sorte d'idiote au vague sourire, un panier de fruits, un soupirail de cave ou de prison, un torse antique, sont les seuls accessoires jetés devant l'énorme massif de l'escalier.

La mendiante suffit cependant à donner de l'intérêt à cette

partie accessoire du tableau. Une rue bordée de palais conduit au temple; un portique et une pyramide complètent son aspect architectural; on voit divers personnages aux fenêtres et sur les terrasses. Ceci se passe au milieu du jour. Le soleil, que l'on devine à l'horizon, dans un ciel sans nuages, éclaire de tons gais la place, les palais, le temple : le ciel a voulu sa part de la fête !

Le *Pêcheur rapportant au doge son anneau retiré du ventre d'un poisson* est le chef-d'œuvre de Paris Bordone.

En apprenant la nouvelle de la découverte de l'anneau, le conseil des Dix s'est assemblé. Le pêcheur, mené par un huissier du conseil, comparaît devant lui. Il arrive, bras nus, jambes nues, dans son costume de travail ; on ne lui a pas laissé le loisir, tant la chose était d'importance, d'en prendre un autre. Gauche, troublé, ébloui par ce silence et cette imposante majesté, il monte les marches de l'estrade. Le doge se penche vers le pêcheur et l'encourage du geste. Au-dessous du sénat se tiennent divers personnages attentifs à ce qui va se passer; l'un d'eux, se détachant du groupe, s'avance la toque à la main. Plus bas, sur les marches de marbre qui descendent au canal, un gondolier, celui qui amena le pêcheur, son fils sans doute, regarde la scène avec plus de surprise que d'émotion.

On entrevoit le fer de sa gondole, ce qui explique sa présence, à cette heure, devant le palais; palais de fantaisie avec des cours, des portiques, des terrasses, au travers desquels l'air et le jour circulent librement. La perspective est excellente. C'est sous un portique extérieur que les Dix sont assis aux côtés du doge ; symétriquement, cinq à droite et cinq à gauche.

Aucun détail ne vient rompre la monotonie de cet arrangement; cependant c'est sur le doge et les sénateurs que se concentre l'intérêt. Beaux visages où on trouve expression, force, noblesse, résolution, et ce quelque chose qui échappe à l'analyse, mais qui décèle la race. Les uns, tournés vers le doge, se préparent à entendre ce qu'il va dire ; les autres regardent le pêcheur avec un intérêt mêlé de curiosité ; d'autres méditent sur la singularité de l'aventure. J'en vois un qui croit fermement au prodige et, absorbé en lui-même, cherche quelles peuvent être les vues de Dieu; deux sénateurs, qui ne sont pas d'accord, dis-

cutent à voix basse. Dans cet arrangement simple, il y a un grand mouvement; l'intérêt se place dans la simplicité. Car, pour rendre les affections diverses de l'âme, il n'est pas besoin de l'agitation du corps. L'abus des moyens dramatiques est de pauvre ressource, et signe certain de décadence.

Le *Christ descendu de la croix*. Belle toile, par Rocco Marconi; entachée encore de roideur gothique, mais d'où, cependant, une grâce suave se dégage. La croix est au milieu; dans une échappée, on découvre des donjons avec leurs ponts-levis, leurs créneaux et leurs tours. Le Christ, étendu sur les genoux de Marie, est d'un modelé exquis : grande physionomie de la mort! La Vierge, sublime dans son deuil. Sa douleur est muette, et de ses yeux, qui cherchent le ciel, les larmes tombent une à une. Madeleine, au contraire, s'abandonne à tous les emportements d'un fougueux désespoir. Ce contraste est d'un grand effet, car la douleur humaine se trouve représentée de la sorte à ce drame sanglant de la croix dans ce qu'elle a de plus sublime, — la résignation, et de plus extrême, — le désespoir.

Le *Riche Epulon* ou le *Mauvais riche*, de Bonifacio, est un homme dans la force de l'âge : cheveux noirs, barbe de jais, teint oriental, costume somptueux. Il est venu s'asseoir, à la fin d'un beau jour, sous le portique extérieur de son palais. Dans les cours, circulent des serviteurs empressés : un intendant à cheval donne des ordres pour le lendemain, un page lance un faucon.

Pour compléter le spectacle de sa richesse, Epulon a devant lui, sur une table, une coupe pleine d'or. Il a, en outre, à ses côtés deux courtisanes. Tantôt il caresse distraitement son or, et tantôt ces femmes que son or lui a données. Cependant Epulon s'ennuie! Il s'ennuie malgré sa richesse, malgré ces femmes, malgré ces serviteurs soumis à sa volonté. Un concert que lui donnent en ce moment trois musiciens (une femme et deux hommes) arrêtés devant son palais, est impuissant à dissiper son noir ennui. Les courtisanes sont belles mais froides, car si l'amour peut s'acheter, le cœur se donne; celle dont le maître presse la main n'y prend seulement point garde. Sa tête repose sur son bras, et elle écoute vaguement, le concert peut-être, peut-être quelque voix intérieure qui lui parle du passé; elles

ont toutes de ces visions-là ! l'autre, pâle, inattentive, indifférente à ce qui se passe, laisse voir sur son beau visage la fatigue et l'ennui.

Derrière une colonne s'avance Lazare courbé par toutes les misères et portant à ses sandales la poussière de tous les chemins. Il s'appuie sur un bâton, symbole de l'interminable voyage entrepris par ceux auxquels Dieu n'a point donné de demeure. Il s'avance, humble, suppliant, tendant la main. Un lévrier, dédaigneux comme le maître, est seul venu à sa rencontre. Il le flaire en grondant ; sur un signe il va le mordre. Heureusement que personne ne prend garde à lui ; les portes étant ouvertes, il est entré pour être la moralité du tableau.

Car Lazare c'est la pauvreté arrêtant l'opulence pour lui dire : Moi j'ai faim !

Mon esprit s'échauffa et j'imaginai que j'allais tirer Epulon par la manche. Je lui disais : — « Donne à Lazare, il a froid, il a faim. Songe ensuite que Lazare a bien des frères, et distribue à tous les misérables que Dieu t'envoie ton or et ton temps. Laisse à d'autres ces courtisanes dont tu es las, quoi que tu dises, et qui s'en iront, sans un soupir, sans un regret, sans un regard jeté en arrière, répandre leur parfum vénal dans d'autres festins. Donne à celui qui n'a rien, toi qui possèdes le superflu ! »

Le mauvais riche se retourna, et me dit : « A quoi bon ! — Pour posséder enfin ce qui te manque, au milieu de ton luxe ; ce que tu demandes vainement à tes maîtresses, à tes pages, à tes valets, à cette coupe remplie d'or... pour être heureux, mon ami ! »

A quelques pas de cette magnifique toile se voit une *Vierge*, par Paul Véronèse.

Marie, belle d'une beauté peut-être plus humaine que divine, plus noble que touchante, est assise sur un trône derrière lequel retombe une riche draperie. Elle tient un livre d'une main, et porte Jésus de l'autre ; car la Vierge sans l'enfant serait une reine sans couronne. Joseph, qui représente la force de l'âge, la maturité de l'intelligence, l'épanouissement de la beauté virile, s'appuie sur un bâton et complète ce groupe de la sainte Famille.

Puis vient, sur un socle de marbre, le petit saint Jean ; joli, rose, bouclé, souriant, couvert de sa toison et tenant, suivant l'usage, sa croix rustique. Debout, il appuie sa petite main à fossettes sur la main rude de saint François, et présente le saint à la Vierge.

Après saint François paraît sainte Cécile, portant fièrement la palme de son martyre. De l'autre côté du trône, saint Marc, bourru, énergique, puissant, et regardant à ses pieds, dans un mouvement plein de grandeur, afin de mieux voir ceux qui l'implorent.

Autour de ces grandes toiles se groupent des tableaux de mérites divers.

Un magnifique *portrait* de Giorgion ; *Descente du Saint-Esprit* et *Vierge en gloire*, par le Padovanino, avec toutes les qualités exquises de son pinceau délicat ; *Vierge et plusieurs saints*, par Cima da Conegliano, rappelant les pures inspirations de Jean Bellin ; *San Lorenzo Giustiniani et divers saints*, par le Pordenone, nobles et beaux ; *Résurrection de Lazare*, par Léandro Bassano, énergique et sortant de sa trivialité habituelle ; puissants effets d'ombre, bien à leur place ici.

A un bout de cette galerie on a placé, dans une vaste niche, et sur un socle mobile, le modèle, mis au point, du groupe de *Thésée vainqueur du Centaure*, par Canova. La statue est à Vienne.

En face ouvre la porte d'une troisième salle.

Par cette porte apparaît, dans une grande lumière, le *Repas chez Lévi*, de Paul Véronèse.

Lévi traite magnifiquement ses amis, dans un palais comme on dut en voir à Babylone ; cette porte conduit à la salle du festin, entrons!

En effet, le tableau tient tout le fond de la galerie, on ne voit que lui, l'architecture se détache avec un merveilleux relief ; et il faut peu d'efforts pour compléter l'illusion.

Le *Repas chez Lévi* est, après le tableau du Louvre [1], le plus

[1] Il existe, en Bourgogne, chez M. le comte de Varenne, une réduction

important des festins de Paul Véronèse. Une grande foule circule autour des tables, occupées par de riches seigneurs. Les serviteurs montent ou descendent les escaliers de marbre, un fou entretient gravement une perruche ; des curieux se tiennent aux balcons et regardent. C'est toujours même profusion d'étoffes, même richesse des accessoires ; femmes vêtues de brocart, cavaliers vêtus de velours, groupes de musiciens, nains et fous qui disaient quelquefois la vérité aux princes, lévriers, chiens dédaigneux adoptés par le blason ; toujours même pompe, même spectacle, même appareil des cours. Cette richesse, composée des mêmes éléments, se retrouve dans tous les festins de Paul Véronèse ; l'arrangement seul varie. Mais son génie, plein de ressources, trouve, chaque fois, des effets nouveaux. Il se plaît à promener la lumière sur le lampas, le damas, la soie et le velours. Personne mieux que lui ne sait casser une étoffe ! Sa lumière, naturelle et bien distribuée, se joue sous les portiques de ses palais, au milieu des mille détails d'une prodigalité toute vénitienne. Sa couleur, énergique et douce, tendre parfois, a cette teinte d'argent mat dont il possédait le secret.

Une *Procession sur la place Saint-Marc*, par Gentile Bellin remonte à l'année 1496, et donne, avec un minutieux détail, l'état de la place à cette époque.

La procession en fait le tour. Procession du moyen âge, recueillie, solennelle, pompeuse, avec des croix d'or et des saints de vermeil, s'avançant au milieu des prières, de l'encens, des fleurs et des fanfares. Toutes les corporations religieuses, civiles ou militaires du temps y sont représentées.

Curieuse étude de costumes !

On y trouve un mouvement vrai, une belle perspective ; et, malgré la sécheresse du sujet, une grande variété.

C'étaient deux beaux génies que les frères Jean et Gentile Bellin !

Le premier, un rêveur, un poëte, allant la nuit sur la la-

du *Repas chez Lévi*, de la main de Paul Véronèse. Ce tableau, rapporté d'Italie par un Beaufremont, amateur éclairé des arts, est contemporain de l'original ; il en diffère peu, et paraît la première pensée du maître

gune pour contempler, dans quelque vision, le céleste visage de Marie, ou surprendre le mystérieux concert des anges. Le second, un observateur exact, un esprit consciencieux, original, dans un siècle d'imitation, neuf, sous le règne de l'*habitude* qui se nommait alors *tradition*; peintre d'histoire, peintre de mœurs, dans un temps où la Fable et l'Evangile, quelquefois confondus, étaient les sources uniques auxquelles s'inspirait le génie.

Gentile Bellin, **Lazzaro Sebastiani** et Giovanne Mansuet, ont retracé, chacun dans une toile différente, un miracle qui eut lieu à Venise à la fin du quinzième siècle.

Un jour de fête, une procession, — on en faisait beaucoup alors, — traversait un pont de la ville. Le moine qui portait un morceau de la vraie croix, soit distraction, soit qu'il fût absorbé par sa prière, laissa maladroitement tomber la relique dans le canal. La nouvelle se répand aussitôt. Grande rumeur! La procession s'arrête, se débande; chacun accourt.

Les pêcheurs, les gondoliers qui, du bas du pont, regardaient passer le cortége, se jettent à l'eau et plongent; quelques moines suivent leur exemple. La relique fut retrouvée. Elle reposait au fond du canal sur un lit de mousse blanche comme le duvet; l'eau s'était écartée respectueusement, une auréole l'entourait.

On assiste au sentiment de surprise mêlé d'effroi que vient de causer l'événement. Les plus hardis courent vers le canal : les autres demeurent parmi les femmes et invoquent saint Marc : — « Considérez, puissant protecteur de Venise, que cette profanation fut involontaire; la ville l'expiera, n'en doutez point, par quelque riche donation, que Dieu donc ne se mette pas en courroux! »

Un moine, luisant et gras, nage intrépidement en faisant la coupe. Il voudrait plonger pour explorer le fond du canal; mais, hélas! le pourra-t-il?

Un autre, plein de zèle, s'est jeté à la mer sans savoir nager. Mais sa robe, gonflée par l'air, le soutient, et l'eau le berce mollement comme un bouchon de liége. Une maison coupée dans sa hauteur, ainsi que cela se voit dans les plans et les dessins d'architecture, laisse pénétrer le regard à ses diffé-

rents étages, et permet d'assister à diverses scènes naïves, quelques-unes fort curieuses.

Tandis que tout est agitation et tumulte d'un côté du canal; sur l'autre rive, les pieuses dames qui suivaient la procession, se sont spontanément mises en prières. Vêtues et coiffées de même, elles se tiennent sur une seule ligne, comme des soldats prussiens. Leurs mains se sont jointes en même temps, et elles ont soin, dans la crainte de rompre cette belle harmonie, de les tenir au même niveau. Du reste, elles se ressemblent; on les croirait sœurs!

L'aspect de la ville est rendu avec une scrupuleuse exactitude. Telles étaient bien les anciennes maisons de Venise, ses ponts de bois avec leurs chaînes et leurs tabliers mouvants élevés chaque soir pour assurer le repos du quartier, ses gondoles massives, avant de devenir légères et gracieuses, telles qu'on les voit aujourd'hui.

Vittore Carpaccio a raconté en dix tableaux la *Légende de sainte Orsola;* l'ouvrage remonte à l'année 1475.

Je soupçonne Carpaccio d'avoir aimé la vierge qui représente sainte Orsola. Son pinceau s'est fait pour elle caressant et tendre ; le visage de la sainte rayonne, il a quelque chose de ce feu, de cette vie de l'âme, de cette grâce suave que trouve le génie lorsque l'amour l'inspire.

Le songe d'Orsola est un des plus charmants épisodes de cette douce légende.

La vierge, chastement couchée dans son lit de jeune fille, petit lit tout blanc comme est le nid des cygnes, est visitée par un ange. De vieux meubles garnissent la chambre tout autour, de pieuses images la décorent, une lumière surnaturelle l'éclaire ; car la porte s'est ouverte d'elle-même, et l'ange vient d'entrer. Il s'avance sans bruit, s'aidant de ses ailes, afin de ne pas réveiller Orsola.

Jolie pensée que cette visite d'un ange à une jeune fille ! Entre eux il y a un lien et comme une parenté mystique. Si la jeune fille meurt, elle devient aussitôt un ange du ciel ; si elle vit, sœur, épouse ou mère, n'est-ce donc pas toujours un ange; un ange qui aime, caresse et console, tout comme un ange du paradis!

La légende continue.

Les ambassadeurs du prince anglais traversent l'Océan dans un lourd vaisseau et viennent demander pour le fils de leur maître la main d'Orsola au roi, son père.

Le roi maure donne audience aux ambassadeurs. Il les reçoit sur son trône, entouré de sa cour.

Grandes politesses, présents échangés, belle harangue des ambassadeurs, réponse favorable du roi, satisfaction sur tous les visages. On voit qu'un traité de bonheur vient de se conclure ; chose rare entre princes, rare également entre sujets. Maintenant on va souper et se réjouir. Les courtisans sont jeunes, beaux et honnêtes ; leur attitude ne décèle ni humilité ni bassesse ; ils sont vêtus richement, comme il convient à la circonstance.

Nous traversons de nouveau la mer.

Les envoyés sont de retour. Ils ont rendu compte au prince anglais du succès de leur ambassade. Celui-ci, heureux, doucement ému, conduit son fils hors de la ville. Un vaisseau tout neuf l'attend. Le fils prend congé de son père. Des groupes descendent vers la plage ou en reviennent. Il y a des larmes dans cette joie. On voit que le prince est bon, qu'il est aimé, que son fils suit sa trace et que le départ du jeune prince est un deuil. La ville anglaise se profile à l'horizon ; ville gothique, avec une étroite ceinture de murailles, d'où s'élancent, comme une végétation vigoureuse, des tours, des flèches, des clochetons, des aiguilles. Cela ressemble un peu à un bassin profond d'où sortirait, cherchant le soleil, une forêt de roseaux.

Le même tableau qui montre le départ, représente l'arrivée. Un trait de pinceau sépare naïvement les deux épisodes. Le vaisseau, terni par les brouillards de l'Océan, est à l'ancre ; le prince débarque avec sa suite. Orsola, — pensée touchante, — est venue à sa rencontre. Les deux jeunes gens s'abordent. Ils s'en vont seuls, se tenant par la main, en avant de leur suite. Mais que se disent-ils donc ? Orsola rougit, le prince lève la main comme s'il faisait un serment ; un serment d'amour, sans doute ! Non. — Ces deux êtres jeunes, beaux, forts, viennent de se jurer la chasteté dans le mariage comme d'autres se promettent l'amour. Il y aura entre

eux union d'âmes seulement. Aussi voyez de quelle joie le front pur d'Orsola rayonne. Elle avait si peur ! Car elle est belle, belle à ce point que la vertu du prince n'inspire en ce moment que très-peu d'intérêt.

Ici Orsola et son époux, qui se trouvent à Rome, — on ne sait pourquoi, — se promènent hors de la ville sur les bords du Tibre. Un bâtiment remonte le fleuve, emportant le pape avec ses cardinaux. Orsola, le prince et leur suite tombent à genoux ; le pape, passant par un des sabords sa tête coiffée de la trirègne, les bénit. — Plus loin, Orsola, renfermée dans son palais, se plaît en la compagnie des vierges qu'elle entretient des choses du ciel, les protégeant contre les souillures de la terre. — Bientôt elle reçoit, avec la palme du martyre, la récompense de ses vertus. — Puis elle quitte la terre et on la retrouve dans le ciel, assise aux côtés de sainte Anne, la mère des vierges, parmi les chastes épouses de Jésus, comme autrefois au milieu des compagnes rassemblées dans son palais.

Doux poëme, rendu avec une foi naïve. On en suit l'action avec intérêt. On aime le prince anglais, malgré son empressement à accepter le sacrifice que lui impose Orsola ; on éprouve pour celle-ci une tendre et respectueuse sympathie ; on aime ses compagnes ; on estime les courtisans au visage ouvert, à la mine honnête, qui circulent au travers de la légende. C'est l'œuvre d'une âme droite et d'un cœur fervent ; œuvre de chrétien plus encore qu'inspiration de peintre !

Un autre tableau de Carpaccio, dans la même salle, représente le *Martyre des dix mille chrétiens*, crucifiés le même jour sur le mont Ararat.

Nous sommes loin de sainte Orsola et de sa légende. Ici ce ne sont que gibets teints de sang, auxquels pendent, attachés à des crochets de fer, d'informes lambeaux ; les arbres aussi ont leur charge, le sol disparaît sous des amas de chair palpitante et saignante. C'est le spectacle d'une horrible boucherie. Le sang coule épais et lourd, descendant en ruisseaux vers la plaine. Des soldats vont et viennent, portant des débris de corps dans des paniers d'ozier.

La *Pinacothèque Contarini*, une des nombreuses annexes de l'Académie des beaux-arts, renferme un certain nombre de

Bellin, tous précieux ; une collection, moins intéressante, de Bassano, et diverses jolies toiles.

Jésus et la veuve de Naïm, par Palme le vieux ; — *Madone et saints*, attribuée à Andrea Cordegllaghi ; — *Christ mort*, de Bissolo ; — *Madone et saints*, de Cima da Conegliano ; — *Vierge*, par Boccaccino da Cremona ; — *Circoncision*, de Schiavone.

Deux grandes toiles de Jacques Callot représentent, la première, la *Foire de l'Impruneta ;* la seconde, une *Vue du Pont-Neuf*.

Callot aimait le Pont-Neuf, y passait sa vie et en rapportait ses inspirations les plus originales. Il en a donné des vues demeurées typiques. A droite s'allongent les bâtiments du vieux Louvre, à gauche s'avance jusque sur la rivière la tour de Nesle, de tragique mémoire, formidable, sombre et démantelée[1]. Au fond, coule la Seine, chargée de chalands et de bateaux. Au premier plan, le pont, avec sa population de tirelaines, de gueux, d'aveugles venus de la cour des Miracles, de soldats et de filles ; de riches seigneurs, le feutre sur l'oreille, l'épée en verrou, circulant soit à pied, soit à cheval, au milieu de cette foule bigarrée, à travers laquelle on voit aussi s'avancer de lourds carrosses.

Callot a fait différents séjours en Italie, et ses tableaux y sont en singulière estime, peut-être parce qu'ils tranchent davantage sur le style ample et grave de l'école italienne. Cependant je préfère Callot graveur à Callot peintre. Son burin a une verve, une facilité, une force, un esprit que je ne retrouve pas au même degré sous son pinceau. Sa peinture est sèche ; dans ses tableaux, généralement mal composés, les lois de la perspective ne sont pas toujours observées.

Voici, dans une autre salle, une importante toile de Bonifacio : *Saint Sébastien assisté par un évêque*.

Le saint est nu, suivant la coutume, attaché à un arbre et percé de flèches. Il contemple le ciel avec une belle expression

[1] Près de la tour, on voit le château ruiné du *Petit-Nesle*. Cette vue intéresse dans un musée italien, car on se rappelle que Benvenuto Cellini en fut seigneur, qu'il y habita pendant tout le temps de son séjour en France, et y travailla pour le compte de François Ier.

de résignation et de souffrance. Son corps, qui s'affaisse sur ses blessures, se contourne douloureusement en suivant le mouvement de la tête. Les chairs sont d'une vérité saisissante, les mains et les autres détails excellents.

Mais pourquoi ce froid personnage couvert d'habits sacerdotaux ! la vue du saint m'émeut, je me sens pénétré de compassion pour le martyr : l'évêque me refroidit.

Il me refroidit, parce qu'il assiste indifférent à ce spectacle lamentable, parce qu'il est calme lorsqu'il faudrait être compatissant, grave quand je le voudrais ému. Il ne voit même pas le martyr ; ses bras ne se tendent point pour le soulager, ses mains ne s'ouvrent pas frémissantes pour arracher, bien doucement, une à une, les flèches cruelles. Cependant il est à même de le secourir, personne n'est là; qu'attend-il? quelle crainte l'arrête?

Ce sont deux sentiments étrangers l'un à l'autre mis en présence; et quels sentiments! l'indifférence en face de la douleur ! Je vois bien sur une même toile saint Sébastien martyr et un évêque, mais je ne trouve entre eux aucun rapport.

Cependant, maintes fois les peintres ont mêlé des personnages réels aux personnages divins, aux saints et saintes du paradis, sans que l'harmonie de l'œuvre en fût troublée. C'est que, dans ces tableaux bien conçus, ces personnages qui prient, adorent, intercèdent ou glorifient, concourent par leur attitude, leur recueillement, l'expression même de leur physionomie, à l'effet général, leur mouvement est conforme à l'idée; ici il lui est opposé.

Signalons encore une *Cène*, de Lebrun, d'une belle ordonnance et d'une couleur solide ; — une suite imposante de doges, de sénateurs, de nobles, de hauts fonctionnaires de l'Etat, peints magnifiquement par les deux Palma, Paris Bordone, Titien, Tintoret, Paul Véronèse.

Grande école de portraits que l'école vénitienne ! Sobre de mouvements, sévère, contenue; mais puissante, habile à rendre les caractères et à donner au visage noblesse, dignité, poésie, sans mentir à la ressemblance.

Je n'ai vu à l'Académie des beaux-arts qu'un seul pastel de

Rosalba Carriera, confondu avec des tableaux modernes, pauvres échantillons de l'art contemporain à Venise. Ils sont là, dans ce sanctuaire, vernis de frais, numérotés avec soin, décorés de cadres neufs, exposés à un bon jour, à deux pas des chefs-d'œuvre de Titien et de Paul Véronèse... Quelle témérité!...

II

Le musée Correr.

Un riche particulier, M. Théodore Correr, a légué à la ville ses collections ; elles forment un musée qui porte le nom de son fondateur. M. Correr fut à Venise ce que fut chez nous M. Dusomerard ; il recueillait, — les sauvant de la ruine, — armes, meubles, étoffes, tapisseries, coffrets, bijoux, statues, tableaux, et consacrait à cette œuvre louable son temps et son argent.

On voit au musée Correr la planche du plan de Venise, gravé sur bois, par Albert Durer ; elle a servi pour l'épreuve que l'on conserve au palais ducal. Sur cette vue de Venise, le pont du Rialto n'existe pas encore ; un pont de bois à tabliers mouvants en occupe la place.

Quelques chaises sculptées par Brustolon témoignent de la verve et de l'originalité de cet artiste, qui savait plier le bois à tous ses caprices : il employait de préférence le buis.

Longhi, peintre de la décadence, rappelle Lancret, Watteau et Beaudouin. Parmi une série de tableaux de genre, fournissant de curieux détails sur les mœurs vénitiennes au dix-huitième siècle, on remarque un intérieur de couvent. Des religieuses sont au parloir ; leur costume est coquet et galant, elles ont la gorge découverte et les cheveux poudrés. De l'autre côté de la grille, des abbés musqués et de jeunes seigneurs leur donnent une collation.

III

Paul Véronèse, le Titien, le Tintoret, Palma, Bassano, Jean Bellin — au palais ducal, à la scuola S. Rocco et dans les églises.

Le plafond de la grande salle du palais des doges, sculpté et doré avec magnificence, a été peint par Paul Véronèse, le Tintoret, le Bassan et Palma le Jeune : c'est un chant à la gloire de Venise.

La voici placée par Paul Véronèse au milieu de divinités païennes et allégoriques : Junon, Cérès, la Liberté, l'Honneur personnifié par un homme de guerre qui doit être un personnage du temps. Venise porte le sceptre, en sa qualité de reine de l'Adriatique ; elle est noblement assise sur un nuage, et une Gloire, accourue à tire-d'ailes, pose, des deux mains, un cercle d'or sur son front. Dans le ciel, une Renommée proclame sa puissance, à ses pieds s'agite une foule compacte de personnages richement vêtus, dans un angle se tiennent les lévriers chéris du maître. Paul Véronèse a développé dans la décoration des plafonds du palais ducal toutes les ressources de son puissant génie ; il s'y montre harmonieux, élégant, plein d'inspiration et de grandeur. Il donne à sa chère Venise des attitudes d'une hardiesse et d'une noblesse sans pareilles, ne paraissant gêné ni par le défaut d'espace, si contraire aux grands effets, ni par la forme irrégulière ou la disposition défavorable des lambris. Ils lui servent tout au plus de prétexte à de savants raccourcis.

Au centre de la salle du grand conseil se voit une seconde apothéose de Venise par le Tintoret. La souveraine est au milieu de sénateurs, assise sur un trône que garde le peuple ; le doge debout à ses côtés.

Palma a représenté dans la même salle une autre Venise victorieuse, couronnée par la Gloire.

Les murailles sont couvertes de peintures rappelant les victoires et les succès de la République. Le combat naval de Pe-

rano fut un des plus éclatants. Il a été peint par le Tintoret, avec une fureur de composition à laquelle son pinceau seul savait atteindre. On voit le doge à la proue du vaisseau amiral ; l'empereur Othon lui remet son épée. Le combat continue, et les Vénitiens montent à l'abordage des vaisseaux ennemis. Au milieu de la confusion et du gigantesque pêle-mêle des batailles, on distingue un groupe de soldats luttant corps à corps sur le pont d'un navire désemparé ; la mer, agitée par le fracas des flottes, est rouge de sang et couverte de débris.

Mais l'œuvre capitale du Tintoret, au palais des doges, est la *Gloire du paradis*, dont nous possédons une bonne esquisse au Louvre.

C'est une tempête d'hommes, un tourbillon au milieu duquel s'agite une foule confuse. Les horizons du paradis ne sont pas de ce bleu d'éther profond et doux ; mais le ciel est taché par de longues zones tantôt sombres comme un métal éteint, tantôt ardentes comme du fer en fusion.

Dans cette foule on distingue une femme, la maîtresse du peintre, placée d'abord par un amant reconnaissant dans le ciel des bienheureux, puis jetée dans l'enfer en un jour de dépit : un démon l'emporte. Palma a traité sa maîtresse avec aussi peu d'égards dans une scène du *Jugement dernier* qui décore la salle du scrutin.

La salle de l'anti-collége renferme six tableaux par Paul Véronèse, le Tintoret et Jacques Bassano.

Le premier, par rang d'importance, est l'*Enlèvement d'Europe*, de Paul Véronèse, depuis longtemps proclamé son chef-d'œuvre.

Je suis loin de partager cette manière de voir.

La couleur est fade, peut-être aussi parce que le tableau, transporté à Paris, fut gâté par les restaurateurs ignorants des procédés spéciaux du maître ; la composition est molle, les détails lourds : il manque l'étincelle.

Europe, en grands habits de brocart, est une coquette qui fait mine de se trouver mal ; le taureau sur lequel la belle est assise représente un gros bœuf normand, bien nourri, bien à point et bon à tuer. De plus, il est couronné de roses comme la victime du sacrifice antique.

Tandis qu'Europe se demande si elle doit se trouver mal, le taureau — caresse peu enviable — lèche de sa langue rugueuse ses jolis pieds nus. Mais ni fureur, ni impatience amoureuse dans l'œil, dans l'allure de la bête ; qui pourrait y soupçonner un dieu ?

Ni crainte, ni effroi, ni surprise, ni signe quelconque d'émotion chez Europe. Ses femmes s'occupent à la parer, je les voudrais moins confiantes.

En voici cependant une qui néglige sa maîtresse pour tendre les bras à des Amours perchés dans les arbres comme de jolis oiseaux ; les Amours la cajolent, lui sourient, lui jettent des fleurs et des fruits ; je devine qu'elle est dans la confidence.

L'action est triple. Tandis que ceci se passe au premier plan, on voit dans le lointain la confiante Europe qui se promène sur le taureau ; deux de ses femmes l'accompagnent ; un Amour, portant une torche enflammée, ouvre la marche.

On arrive sur le rivage — c'est le troisième plan du tableau. — Le dieu amoureux et rusé s'est jeté à la mer. Alors Europe commence à être émue et à agiter les bras ; à appeler à l'aide : effroi des suivantes, joie maligne de deux Amours volant dans un ciel qui dut être bleu.

Le Tintoret a quatre tableaux dans la même salle : — *Ariane et Bacchus ;* — *Mercure et les Grâces ;* — *Pallas chassant Mars ;* les *Forges de Vulcain.*

Il s'y montre supérieur à Paul Véronèse.

Ariane est touchante.

Le groupe des Grâces est charmant ; celle qui est vue de dos est de toute beauté. Mercure représente le Commerce vivant en bonne intelligence avec les Grâces, sœurs des Muses. On ne sait trop ce qu'il fait avec son caducée au milieu de ces belles filles ; mais qu'importe ! Il désigne le ciel du doigt et semble les inviter à l'y suivre ; cependant ce n'est pas le ciel que regarde Mercure en ce moment !

Dans le tableau de *Pallas chassant Mars*, la Paix est une femme délicate, coiffée à la mode de Trianon, tout comme une marquise du ix-huitième siècle. La Paix, malgré son apparence légère, s'entretient gravement avec l'Abondance, que je reconnais à sa

corne pleine. Pallas, en signe de protection, pose une main sur son épaule et repousse de l'autre Mars, le dieu entreprenant. Mars est beau, ardent et fort ; une forêt de cheveux noirs, tordus comme une crinière, ombrage son front. Il est recouvert de la cuirasse, armé de la lance et arrive impétueusement. Mars en veut à la Paix, et on l'excuse : la Paix est si belle ! d'ailleurs la Paix ne semble point farouche, et si la sage Pallas ne se trouvait là fort à point, on ne prévoit que trop ce qui adviendrait !

Ces trois allégories du Tintoret sont au-dessus de toute critique. Ensemble et détail, étude patiente et inspiration, couleur, dessin, composition, verve et sagesse, tout s'y trouve réuni. Je n'en dirai pas autant de son quatrième sujet, les *Forges de Vulcain*, tableau froid et confus avec des raccourcis qui témoignent de plus d'audace que de goût ou de science vraie des effets de la nature.

Voici, entre le Tintoret et Paul Véronèse, Jacopo Bassano, singulièrement placé en si élégante compagnie.

Qu'on se représente une toile entièrement noire, mais d'un beau noir de suie, puis, dans le milieu, un paysan accroupi ; il vous tourne le dos, et de sa culotte rouge sort un pan de la chemise. C'est une facétie du peintre que l'on retrouve dans presque tous ses tableaux. Autour du paysan, des têtes de bœufs et quelques personnages rustiques sortent avec vigueur de cette nuit générale.

Cela se nomme le *Retour de Jacob à Chanaan*, et c'est, dit-on, un chef-d'œuvre !

La *Scuola di San-Rocco* est un vaste bâtiment à deux étages, avec trois salles peintes en entier par le Tintoret. Les fresques du rez-de-chaussée ont dû être exécutées en quelques jours, avec cet emportement de brosse qui a valu au Tintoret le nom de *Il Furioso*. Dans l'escalier, une *Visitation* du même, que l'on voit mal ; dans la salle du premier étage, des fresques moins mauvaises, moins diffuses que les précédentes, mais encore indignes de lui ; dans la troisième salle, le *Crucifiement*, la plus grande fresque après la *Gloire du paradis*. Le sentiment est vraiment tragique, et le funèbre aspect du ciel, as-

sombri par le temps et la mauvaise préparation des couleurs, est loin de nuire à l'effet général. Cela se comprend, car le Calvaire est un souvenir de deuil ; la mort plane sur la montagne, et le cœur de l'humanité tout entière a tressailli. Mais lorsque le même effet, remontant aux mêmes causes, se produit dans une scène de lumière et de vie, dans la *Gloire du paradis*, par exemple, les conséquences en sont funestes.

Le Tintoret a représenté l'instant plein d'horreur où le Fils de l'homme vient d'être mis en croix. Les bourreaux, qui en ont fini avec Jésus, achèvent de crucifier les deux larrons. Celui de gauche, le mauvais larron j'imagine, car son visage est horrible à voir, vient d'être cloué sur le gibet que dressent deux hommes vigoureux. Un de ceux-ci, se rejetant violemment en arrière, pèse sur la corde de tout son poids : grand déploiement de forces, belle étude de muscles, mouvement énergique et vrai.

Au sommet du Calvaire paraît le Juste ; une grande foule, les soldats et leurs chefs circulent dans l'ombre ; les saintes femmes se tiennent au pied de la croix. Encore ce contraste touchant entre la douleur muette, absorbée, sublime de la Vierge et l'ardent désespoir de Madeleine.

L'amie de Jésus, les cheveux en désordre, les bras étendus en avant, s'est jetée la face contre terre ; jamais on n'a représenté la douleur humaine dans un élan aussi pathétique.

Le reste de cette salle a été peint également par le Tintoret. Il y a représenté le *Christ devant Pilate*, le *Christ s'acheminant vers le Calvaire*, le *Couronnement d'épines* et, au plafond, l'*Apothéose de saint Roch*.

Mais la vaste scène du crucifiement captive entièrement l'attention et efface les compositions accessoires.

Palma Vecchio a une belle *Sainte Barbe* dans l'Eglise Santa Maria Formosa. La sainte est blonde, belle de cette beauté martiale qui convient à la protectrice des armées. Elle est debout, le front ceint d'un diadème à pointes aiguës, comme sont les couronnes des rois barbares, avec un voile léger qui en descend, et porte une palme. Le corps est cambré, une main s'appuie sur la hanche. Dans l'éloignement paraît la tour massive où la sainte fut retenue prisonnnière ; sur le premier plan, à ses pieds, des trophées de canons.

On ne peut rendre l'expression de ce beau et noble visage, le caractère de cette physionomie douce, ferme, bienveillante, méditative et sérieuse. Les détails sont d'un fini précieux, l'agencement des draperies parfait.

On trouve dans l'église San-Zanipolo une *Vierge* suave de Jean Bellin, et une des œuvres capitales du Titien, *Saint Pierre Dominicain*.

Le tableau du Titien est rempli de hardiesse et de force.

Dès l'abord, la scène est grandiose; elle a pour théâtre la lisière d'une forêt. Deux dominicains, deux hommes de paix, regagnaient sur le soir leur couvent. Un meurtrier, un être rude et sauvage comme la forêt qui l'a vomi, vient de saisir le premier voyageur. Il le jette à terre d'un bras vigoureux, et, avec un geste féroce, un œil injecté, et cette bouche ouverte du bourreau qui se prépare à frapper un grand coup, il dirige contre la poitrine sans défense du moine la pointe de sa lourde épée.

Lui est renversé, terrassé comme l'agneau par le lion. L'effroi, le saisissement, ce premier frisson de la chair révoltée contre l'appréhension de la douleur et de la mort se lisent dans son attitude; ses traits sont bouleversés, il ouvre démesurément la bouche. Sa poitrine se gonfle, il va crier. Mais soudain son front s'éclaire du reflet d'une joie sainte; le courage est revenu. Il détourne les yeux et ne voit plus le bourreau... Le ciel s'est ouvert, deux anges en descendent apportant la palme du martyre.

Tandis que l'homme de la forêt a terrassé sa victime, l'autre compagnon a pris la fuite. Fou de terreur, il s'élance hors de la toile, les bras en avant. Deux cavaliers épouvantés par les bruits venus de la forêt, se penchent sur leurs montures et gravissent d'une allure rapide la tête, les pentes abruptes du coteau.

On rapporte que le sénat attachait un si grand prix à la conservation de cette toile, qu'il avait rendu un édit frappant de mort quiconque la ferait sortir du territoire de la république.

Le Titien a encore aux Frari une œuvre importante connue sous le nom de la *Pala del Pesaro* ou *Vierge des Pesaro*.

Saint Pierre et saint François présentent la famille Pesaro, famille nombreuse, race vivace et forte, à la Vierge Marie. La

présentation a lieu sous le péristyle d'un temple; deux colonnes d'un style noble occupent le fond du tableau. La Vierge, assise sur un trône, porte l'enfant des deux mains ; elle se penche vers saint Pierre, et l'enfant Jésus, qui joue avec le long voile de Marie, écoute saint François. Saint Pierre, au front chauve, à l'attitude recueillie, montre un visage à barbe blanche où se peuvent lire la finesse, la bonté, la grandeur ; sa main s'appuie sur un livre.

Aux pieds de la Vierge, à la suite de saint Pierre, paraissent deux Pesaro, l'un à genoux, qui est un général d'ordre, l'autre debout et bardé de fer, qui est un général d'armée. Celui-là surtout frappe par sa grande tournure; il s'avance d'un pas assuré, portant dans une main avec une palme, signe de victoire, un étendard aux armes du pape ; soit qu'un Pesaro ait été couronné de la tiare, soit que celui-ci ait rendu des services importants au saint-siége. De l'autre main, il conduit un roi maure, qu'il amène captif avec toute sa suite aux pieds de Marie.

Pendant ce temps, saint François, debout dans le costume de son ordre, parle avec vivacité à l'enfant Jésus. Ses bras pendent le long de sa robe brune ; il ouvre les mains, par ce geste familier à un homme ardent qui implore une faveur et attache du prix à l'obtenir. Sur la paume de chaque main on voit les stigmates. Saint François est rempli de chaleur, il plaide avec conviction la cause de la famille qu'il protége, et intercède Jésus avec tout son cœur.

Dans l'angle, aux pieds de la Vierge, cinq Pesaro se tiennent à genoux. Têtes admirables, particulièrement celle d'une jeune fille qui se retourne ; tous les Pesaro ont un air de famille qui ne permet pas de mettre en doute la ressemblance. Dans le ciel, tout au haut, deux petits anges, venus sur un nuage, portent la croix.

On fait voir dans la sacristie des Frari un tableau en quatre compartiments de Jean Bellin, la *Vierge au milieu de saints*.

Celui-ci obéit à une inspiration autre.

Il ne cherche pas, à l'exemple du Titien, de Paul Véronèse, Palma, Paris Bordone, Giorgion, à éblouir les yeux par le prestige de la couleur et la richesse de la mise en scène. Plus re-

cueilli, plus intérieur, il trouve ses effets dans le monde mystique de l'âme.

On rencontre souvent ensemble, dans les églises de Venise, Jean Bellin et le Titien, aucun rapprochement ne peut être plus intéressant.

La sacristie du *Redentore* renferme trois Bellin importants, traités avec bien peu d'égards. Ils sont accrochés au mur, trop haut, encrassés, avec des cadres vermoulus.

Celui qui représente la *Vierge assise avec l'enfant Jésus* est d'une grâce inimitable. La Vierge, recueillie, même absorbée, a ce regard voilé qui trahit la rêverie. Sa main joue négligemment et sans y songer avec un beau fruit que Jésus cherche à prendre.

Aux *Scalzi* (les Carmes déchaussés), autre jolie *Vierge* de Jean Bellin. Celle-ci baisse les yeux et prie, ayant joint ses deux mains. Jésus sommeille sur les genoux de sa mère. Il est délicat, très-petit; sa tête repose sur un oreiller moelleux.

Ceci se voit en arrière d'un balcon sur lequel des chérubins sont assis. Ils se sourient l'un à l'autre, comme deux enfants du ciel, et touchent du luth doucement, berçant le sommeil de Jésus. Un chardonneret, perché au-dessus d'une lourde draperie qui s'étend derrière la chaise haute de la Vierge, chante en battant des ailes.

A *San Sebastiano*, Paul Véronèse, ce dieu de la couleur, cette vivante incarnation du génie vénitien, repose enseveli au milieu de son œuvre. Il a peint, à lui seul, l'église presque entièrement. Lorsqu'il décora le plafond de la sacristie, il n'avait pas vingt-cinq ans. A trente-deux ans il a peint les volets de l'orgue; les tableaux du chœur et ceux de la voûte sont le travail de sa maturité.

A la voûte, on signale *Esther devant Assuérus*, *Esther couronnée par Assuérus*, sujets traités avec la richesse, la majesté, l'ampleur qui lui sont habituelles. Les deux grands tableaux du chœur, le *Martyre de saint Sébastien* à droite, le *Martyre de saint Marc et saint Marcellin* à gauche, sont dans un mauvais jour; de plus, le chœur étant très-étroit, l'espace manque pour les voir à distance, ce qu'exigerait cependant leur style large, même relâché.

Un buste en marbre, avec un blason au-dessus, dans l'enfoncement d'une porte de sacristie, indique que Paul Véronèse a ici sa sépulture. Venise, — que d'autres soins absorbent, — n'a pas songé encore à élever un monument à son peintre ; mais quel glorieux cortége a ce modeste tombeau ! Le maître repose au milieu de ses ouvrages : c'est comme son apothéose !

FLORENCE

FLORENCE

LES UFFIZI. — GALERIE DU PALAIS PITTI. — ACADÉMIE DES BEAUX ARTS. — FRESQUES DANS LES ÉGLISES ET LES COUVENTS. — MICHEL-ANGE, DONATELLO, BENVENUTO CELLINI, JEAN DE BOLOGNE, BRUNELLESCHI, DÉCORATEURS DE FLORENCE.

I

Les Uffizi.

La galerie de Florence renferme un monde de merveilles : tableaux, statues, dessins, bijoux, armes, meubles précieux ; toutes les richesses de l'art s'y trouvent rassemblées. Elle est la gloire de cette illustre maison de Médicis, chez laquelle le goût de la magnificence et l'amour du beau étaient héréditaires.

Dans le vestibule on rencontre, — et c'est justice, — les bustes des Médicis ; divers bustes et statues antiques, un cheval de fière allure, un sanglier célèbre et deux molosses. Ils veillaient à la porte de quelque villa de Tibur ou de Campanie, gardant le seuil du maître. Car c'était la coutume, chez les anciens, de placer à l'entrée de la maison l'emblème de ces muets gardiens. Tantôt on les taillait dans le marbre ou le granit d'Egypte, tantôt ils étaient représentés sur une mosaïque, se dressant sur leurs chaînes aux deux côtés de l'en-

trée. D'autres fois, une inscription, brusque ou bienveillante, suivant l'humeur du maître du logis, prenait la place des chiens. L'inscription fameuse *Cave canem* est celle qui se retrouve le plus fréquemment dans les maisons de Pompeï.

La distribution intérieure des *Uffizi* est irrégulière. Trois galeries qui se suivent et n'en forment en réalité qu'une seule, donnent accès dans plusieurs salles ou cabinets consacrés aux diverses collections. Cette galerie renferme des tableaux, des sarcophages, des statues antiques et modernes, les bustes des empereurs romains, et cinq cent quarante-trois portraits de personnages illustres au temps des Médicis. Ils sont rangés au-dessus des fenêtres, encadrés dans des baguettes de bois noir ; on les voit mal, et il ne faut pas s'en plaindre. La collection des bustes est authentique et précieuse ; de plus, elle est complète, et va, sans lacunes, de Pompée à Constantin. Aux empereurs on a réuni les impératrices, les usurpateurs, quelques femmes célèbres de la famille impériale, les maîtresses couronnées qui ont partagé l'empire avec leur royal amant.

Parmi les empereurs, je citerai Tibère jeune, au regard loyal, au front ouvert, à la bouche souriante ; Tibère qui ne fait pas pressentir Caprée ; Caligula, sombre, à l'œil faux, au regard oblique, à la lèvre mince : lisez Suétone et venez voir le buste ; Claude à la joue pendante, au regard incertain ; Néron, à différents âges ; Vitellius, dont le sculpteur a rendu avec une horrible vérité le visage purulent, la lèvre épaisse, les narines saillantes, le cou de taureau.

Voici, pour reposer de ces faces tour à tour repoussantes ou cruelles, les calmes et majestueux visages de Vespasien et de Titus, qui rappellent de beaux jours dans l'histoire de l'empire. Puis vient la suite innombrable des tyrans et des soldats couronnés : Géta, Macrin, Héliogabale. Celui-ci m'arrête ; je me souviens qu'il se disait fils du Soleil, afin d'épouser une Vestale, prêtresse du Feu, et que, s'étant préparé une fin magnifique, il mourut égorgé par les prétoriens dans les latrines du camp. Maximin, Maxime, Gordien, qui ne régna que dix mois, et dont on ne connaît que ce buste ; Pupien, Carin, Constantin.

Parmi les femmes, on remarque Julie, fille d'Auguste et femme d'Agrippa, hautaine comme une fille d'Auguste et une

femme d'empereur ; Agrippine, femme de Germanicus et mère de Caligula, que Tibère laissa mourir de faim ; Poppée, maîtresse de Néron. Elle coûtait, par an, à l'empire, le prix de six armées en campagne ; sa toilette absorbait le revenu de plusieurs provinces. Durant ses voyages, des troupeaux de vaches la suivaient pour fournir, chaque matin, son bain de lait. Je trouve à son visage l'air hardi des courtisanes, avec les traits délicats d'un enfant. Voici Domitia, femme de Domitien, qui pourrait se plaindre du voisinage. L'impératrice est coiffée d'une perruque blonde affectant la forme d'un casque, et appelée *galericula*. C'était de son temps la coiffure à la mode. L'arrivée à Rome des esclaves gauloises avec leurs longues tresses blondes causa un sentiment unanime d'admiration. Les chevaliers romains, arbitres souverains du goût, se déclarèrent épris des cheveux des Gauloises; ce qui fut cause que les patriciennes, jalouses, rasèrent leurs esclaves et se coiffèrent de leurs cheveux.

Saluons Marciana, sœur de Trajan, qui fait souvenir des traits nobles de l'empereur ; Matidia, sa nièce ; Sabine, fille de Matidia. Après la famille de Trajan, viennent l'impératrice Faustine, au front orgueilleux, à la lèvre dédaigneuse; Galère, fils d'Antonin, un enfant amolli par une éducation de femme, épuisé par de précoces plaisirs; Manlia Scentilla, femme de Didius Julien, qui ne régna qu'un jour; Didia Clara, sa fille; Julia Severa, femme de Septime Sévère, dont tous les poëtes chantèrent la beauté ; Julia Mesa, sa sœur, aïeule d'Héliogabale, femme corrompue et sanguinaire, aux artifices de laquelle Rome dut un tyran de plus. Voici enfin, en en omettant bien d'autres, Salonine, femme de Gallien, qui, au milieu de la corruption générale, donna, une fois encore, l'exemple de toutes les vertus.

Parmi les statues antiques, qui alternent avec les bustes, on trouve, sous le n° 123 [1], un Amour rempli d'une grâce maligne. Il se prépare à lancer une pomme d'or. Le livret du musée m'apprend qu'il menace les dieux. Je préfère y voir un joli enfant qui, un soir d'été, sur un tapis de mousse, a quitté son vêtement pour entrer au bain ou se mettre au lit, et dont les

[1] J'ai suivi, dans la description des statues et tableaux de la galerie de Florence, le catalogue officiel, publié, en 1860, sous la direction des inspecteurs Burci et Campani.

espiègleries charmantes font le tourment d'une vieille bonne grondeuse.

Nos 145 et 146. Vénus sortant de l'onde ; Nymphe assise : statues tout à fait gracieuses.

N° 202. Un Apollon qui peut servir de transition entre les antiques et les modernes, tant il a souffert de restaurations. Au reste, le restaurateur, en homme consciencieux, et qui ne veut pas tromper le public, a mis dans la main du dieu une lyre fleurdelisée.

Le nombre des antiques qui n'ont pas eu besoin de restaurations, ou n'ont donné lieu qu'à des restaurations sans importance, est très-restreint. Les Barbares ont mutilé les statues de Rome et de Byzance avant de les coucher dans la poussière : le temps a fait le reste. Les artistes chargés de leur réparation ont généralement compris leur rôle. Ils sont demeurés restaurateurs sans vouloir se faire créateurs; et s'inspirant à bonne source, ils ont cherché des modèles dans l'antiquité. Souvent ils ont trouvé la statue elle-même reproduite sur des camées ou des médailles. Le Bernin a restauré la Vénus de Médicis; Michel-Ange, le Faune dansant; Bandinelli et le Bernin, le groupe célèbre de Laocoon; Guillaume de la Porte, l'Hercule Farnèse. Pour ce dernier, il y a cette circonstance intéressante, que, les jambes ayant été retrouvées au fond d'un puits, on a pu comparer la restauration à l'original. Notre belle statue du Louvre, la Polymnie, a été également restaurée : tout le haut du corps est moderne; aucun ciseau n'a osé jusqu'ici entreprendre la restauration de la Vénus de Milo. Benvenuto Cellini a pris une large part au travail de restauration des antiques de la galerie du grand-duc. Il cite dans ses Mémoires une Chimère de bronze que je ne me souviens pas d'y avoir vue.

Parmi les modernes, — ici en petit nombre, — il faut nommer Luca della Robbia, Michel-Ange et Donatello. Luca della Robbia est représenté par dix bas-reliefs, (*Danses d'enfants,*) sculptures délicates et gracieuses; Michel-Ange, par trois statues.

La première offre l'image du dieu des vendanges. *Bacchus* est ivre; cela se voit à son rire stupide, à ses paupières alourdies, à sa démarche chancelante; il tient une coupe vide, et par in-

stinct il tend le bras vers l'amphore. On se dit : Cet homme, qui a trop bu de vin, va tomber! La statue est plus grande que nature ; mais cela ne se remarque pas, tant les proportions en sont exactes. Elle est entièrement terminée, fait à noter dans une statue de Michel-Ange ; enfin, la tradition veut qu'elle date du temps de son premier séjour à Rome.

La seconde montre *Adonis terrassé par le sanglier*. La bête fauve est étendue sur le chasseur. Une blessure mortelle, — spectacle pitoyable, — est là béante, laissant échapper la vie avec le sang. Cette statue est d'un effet moins heureux que la précédente ; cela tient à plusieurs causes. D'abord, le marbre est mauvais, plein de veines et de taches, ensuite l'attitude du corps se conçoit mal. La jambe droite, repliée sur elle-même, a quelque chose de gauche et de désarticulé. Un homme ne peut tomber de la sorte ! A distance, la tête paraît mal attachée. Le rude génie de Michel-Ange n'était pas fait pour comprendre la beauté molle et la nature efféminée que la mythologie prête à l'amant de Vénus.

Cependant voici une statue ébauchée d'Apollon, où, dans une juste mesure, la grâce se marie à la force. A tous les Apollons antiques que renferme la galerie je préfère l'Apollon de Michel-Ange.

Qu'il me soit permis, à ce propos, de dire mon opinion sur le caractère de l'Apollon antique. Ce dieu aux formes efféminées, aux bras plus blancs que forts, à la chevelure de femme, représente mal l'irascible enfant de Latone, qui tirait de cruelles vengeances du plus léger outrage, et domptait les monstres en se jouant. Apollon a travaillé comme Hercule ; il doit donc avoir, ainsi que lui, le regard fier, la poitrine large, le bras redoutable. Je consens à ce que la forme soit moins rude, la physionomie moins farouche, sachant que si Hercule personnifie la force brutale, Apollon représente la force intelligente. Mais, à part cette nuance, il ne faut pas perdre de vue que tous deux sont des dieux de combat. De tous les Apollons antiques que l'on rencontre dans les musées italiens, je n'en connais qu'un seul qui m'ait entièrement satisfait : l'*Apollon du Belvédère*. Cependant leur nombre est grand, aussi grand que celui des statues de Vénus ; car Apollon, dieu des arts, et Vénus, déesse

des plaisirs, avaient pris, dans la Rome impériale, la place de Minerve et de Mars.

Saint Jean-Baptiste, de Donatello, indigne de figurer près de trois statues de Michel-Ange. Le saint, maigre, plus même qu'il n'est permis à un mangeur de sauterelles, a une physionomie sauvage, rude et sans grandeur, plutôt farouche qu'inspirée. Pauvre saint Jean! on dirait, à le voir grêle, effaré, hagard, qu'il dessèche du déplaisir de se trouver seul au milieu des dieux du paganisme : entre Bacchus et Apollon. Bien mauvaise compagnie pour un saint, on en doit convenir !

Heureusement pour sa gloire, Donatello a aux *Uffizi* un *David vainqueur de Goliath* qui est au-dessus de tout éloge. David est beau d'une beauté virile, jeune, fier, plein de hardiesse et d'élégance.

La collection des tableaux s'ouvre par les vieux maîtres de l'école : Cimabuë, Giotto, Memmi, Lippi, etc. D'eux est sortie une génération vaillante qui aboutit, sans interrègne, à Raphaël et Michel-Ange.

Un triptyque à fond d'or, par Beato Angelico, représente la *Vierge et l'enfant Jésus*. Sur les volets sont peints, dans un grand style, saint Pierre et saint Marc, patron de Venise. Mais ce qu'il y a de tout à fait gracieux, c'est un encadrement de douze petits anges blonds, vêtus de robes d'azur, qui donnent un concert à la mère de Dieu ; on en remarque un plus joli que les autres soufflant de toute sa force dans une buccine de cuivre. Beato Angelico est, avec Jean Bellin, le peintre des anges.

N° 33. *Vierge couronnée par deux chérubins*, de Botticelli. Sentiment noble, forme exquise, grande manière. La Vierge et les chérubins ont des chevelures d'or qui retombent en pluie sur leurs épaules : joli effet.

N° 48. *Christ au tombeau*, par Etienne Pieri. On voit, autour du sépulcre, les disciples et les trois Maries assistant la mère de Dieu. Sentiment profond de douleur recueillie, couleur solide.

Nos 65 et 66. Deux *Madeleines*, par François Curradi. L'une se prépare à monter sur le vaisseau qui doit l'emporter loin de la Judée, vers des peuples que convertira le spectacle de son

repentir. L'autre est à genoux, occupée à laver les pieds de Jésus, qu'elle essuiera ensuite avec ses cheveux.

Madeleine est une femme belle, jeune, énergique, passionnée, pleine de résolution. Type remarquable, couleur à la Véronèse.

Sous le n° 74, collection de portraits au pastel, quelques-uns de la Rosalba, dont un seul est catalogué. Elle fut reine de cet art charmant, que l'industrie des hommes n'a point su fixer. Avec de la poussière elle produit les effets de la vie : cette douce peau de la femme, mate, satinée avec des reflets bleus ; le rude épiderme de l'homme, avec les rides qu'y marquent l'âge, le temps, et les tons innombrables qu'y dessine la lumière. La Rosalba laisse loin derrière elle Robert Nanteuil et Latour.

N° 84. *Entrée triomphale de la reine de Saba*, par André Vicentino. Grande richesse de costumes, cortége à la vénitienne ; de la pompe, de la magnificence, du bruit, mais un manque absolu de couleur.

N° 89. Les *Disciples d'Emmaüs*, par le Bassan. Ceci est bien, et hors de comparaison avec tout ce que je connais du même peintre. On y trouve de la lumière, des horizons, des poses naturelles, et quelque agrément dans l'ensemble. Il y a mieux que cette monotonie habituelle au Bassan, et autre chose que cette préoccupation puérile qui le pousse à chercher un effet sans se soucier de rendre une pensée. D'ordinaire, son invention se meut dans un cercle étroit ; il a une donnée dont il ne s'écarte point. Craignant d'abord les jambes, comme d'autres peintres redoutent de dessiner des mains, il agenouille ses personnages, les penche en avant, en arrière, uniquement pour se ménager un point lumineux. Ame sans poésie, peintre des scènes les plus grossières de la vie réelle, sans être pour cela un des chefs de l'école réaliste, son inspiration est commune, ses types vulgaires, ses personnages rustiques. Il les habille sans goût, sans harmonie, sans vérité. Elevé dans une ferme, — ce dont je ne lui fais pas reproche, — il affectionne les scènes villageoises ; seulement, il ne les envisage que par leur côté grossier, et représente des intérieurs de ferme où on voit des hommes nettoyant l'étable et des femmes lavant la vaisselle ; encore trouve-t-il moyen d'outrer la réalité. Mais s'il aborde un sujet plus noble, généra-

lement il y est mauvais. Où un sentiment élevé serait nécessaire, lorsqu'il faudrait une pensée délicate, il reste trivial. A son génie il manquait la souplesse, à son âme l'élan.

Ce peintre n'est pas mon ami, mais son tableau des *Disciples d'Emmaüs* est un bel ouvrage.

N° 130. *Vierge*, d'un artiste inconnu, attribuée à tort à l'école d'André del Sarte. Plus d'invention, de verve, d'initiative qu'il ne s'en rencontre communément chez André del Sarte et ses élèves. Les élèves ont copié le maître servilement, quelquefois heureusement ; mais toujours on retrouve chez eux sa manière et sa couleur, si différentes des tons hardis, même heurtés, qui se remarquent dans ce tableau.

Le *Salon des peintres* renferme les portraits des principaux peintres de toutes les écoles. C'est une fondation du cardinal Léopold de Lorraine, collectionneur infatigable, amateur passionné des arts, et qui avait, avant toutes les autres, la passion des portraits.

L'école française figure dans ce Panthéon des peintres avec Simon Vouet, Callot, Robert Nanteuil, le Bourguignon, Marteau, Lebrun, Rigaud, Largillière, Menageot, le Digeonnais Gagneraux, Natoire et les deux de Troy.

Ingres et Eugène Devéria représentent l'école contemporaine.

Parmi les portraits qui ont un intérêt spécial, il faut signaler ceux des sculpteurs Canova et Bouchardon, peintres par occasion ou amour-propre. A la suite de Masaccio, Michel-Ange, Raphaël, Paul Véronèse, Gérard Dow, Holbein, Overbeck, Velasquez, le Dominicain, etc., viennent quelques portraits de femmes.

La fille du Tintoret, peintre, musicienne et poëte, bonne autant que belle, morte avant trente ans ; la Rosalba ; Mme Vigée-Lebrun ; une princesse de Bavière, qui florissait vers l'an 1780, et dont on connaît mal les titres aux honneurs de la galerie.

Le Vase de Médicis, qui est, en son genre, le monument le plus considérable de l'antiquité, occupe le milieu du salon des peintres. Ses proportions sont majestueuses, son dessin simple et correct ; sa forme est devenue vulgaire à force d'avoir été reproduite. Un bas-relief en ronde-bosse, représentant le sacrifice d'Iphigénie au milieu des capitaines grecs, en fait le tour.

Le *Cabinet des Gemmes* est un riche écrin qui renferme un trésor. On y compte plus de quatre cents types, chez lesquels l'art le dispute au haut prix de la matière. Ce sont les joyaux des Médicis ; des Médicis, qui avaient pour orfévres Benvenuto Cellini et Jean de Bologne.

L'ivoire, l'or massif, le jaspe, le lapis-lazzuli y sont communs ; on y trouve aussi le cristal de roche incrusté de perles, la sardoine, l'agate, l'onyx, l'hyacinthe avec des dessins d'émeraudes, de grenats, de topazes, de turquoises, de diamants. Au nombre des morceaux les plus rares figurent les ornements du tabernacle de la chapelle Saint-Laurent. Seize colonnettes, huit en agate de Sienne, huit en cristal de roche, avec incrustations de topazes, grenats et turquoises, soutenaient le maître-autel. Entre chaque colonne était la statue d'un apôtre en pierre dure, avec vêtements brodés de perles et de diamants; ouvrage d'Horace Mochi. Des bas-reliefs en or, sur fond de jaspe avec agréments de pierres fines et de perles, occupaient le reste de l'autel. Coffrets, coupes, bas-reliefs, bijoux, statuettes, parures, tableaux en argent niellé ou en or repoussé, camées antiques et modernes, faïences de la fabrique d'Urbin, y abondent, et sont autant de merveilles d'un prix égal.

L'*Hermaphrodite* occupe une place d'honneur dans le cabinet auquel il a donné son nom. Il est couché, ainsi que celui du Louvre, dans une attitude molle; sur une peau de panthère, non sur un matelas de satin [1]. Il m'a paru inférieur au nôtre. On voit, non loin de l'Hermaphrodite, un buste inachevé de Brutus, par Michel-Ange, dans lequel le sculpteur a exagéré le caractère farouche de cette sombre physionomie; un masque de satyre, par le même, est la copie d'un faune antique du jardin Balbi. La tradition rapporte que Laurent de Médicis vint à passer tandis que Michel-Ange enfant y travaillait. Le duc s'arrêta, examina l'ouvrage, et emmena dans son palais Michel-Ange, qui n'en sortit plus qu'à la mort de son bienfaiteur.

Statuette de Ganymède, restaurée par Benvenuto Cellini; torse qui ne vaut pas celui du Belvédère; joli groupe d'un en-

[1] Ce matelas, précieux par la finesse du travail, est une restauration du Bernin.

fant jouant avec une oie. Sujet d'invention antique, qui a donné lieu à une foule d'imitations modernes.

Dans la *Salle des inscriptions* on a rassemblé un grand nombre d'inscriptions grecques et latines, des tombeaux, des bustes et quelques statues. Une gracieuse *Vénus-Uranie* en occupe le centre. La déesse a le corps légèrement courbé ; d'une main elle retient une draperie qui ne la couvre pas, et qui d'ailleurs tombera bientôt ; de l'autre elle rassemble en une tresse ses longs cheveux, occupation qui justifie un mouvement de tête d'un charme infini. Elle se prépare à entrer au bain ; déjà son pied s'avance et consulte l'eau limpide. Certainement Vénus se croit seule ; sa confiance, la sécurité de sa pudeur sont telles, que, si cela ne se passait dans un musée, où la foule circule librement tout le jour, on se reprocherait de l'admirer.

Je tournai la tête, et je vis des personnages silencieux qui arrêtaient sur sa beauté sans voiles un regard effronté... C'étaient Ovide, Alcibiade, deux voluptueux; Solon, Démosthène, Cicéron, Scipion, le sage Scipion lui-même!... un Anglais survint, gros, vulgaire, avec des yeux morts, une face rouge, et d'interminables favoris blonds; d'abord, il bâilla, puis, tout en consultant le *Guide Murray*, il porta une main hardie sur le flanc de la déesse.

Je m'éloignai à grands pas.

Il me parut alors que les bustes d'Ovide, d'Alcibiade, de Solon, de Démosthène, de Cicéron, de Scipion me regardaient.

Ne vous est-il point arrivé de vous trouver seul dans un cabinet rempli de statues ou de portraits ; et n'avez-vous pas remarqué avec quelle persistance tous ces froids personnages arrêtent sur vous leurs yeux profonds ? Vous aurez beau changer de place, leur regard vous suivra. C'est un fait dont chacun peut se rendre compte et que je vous laisse le soin d'expliquer. Chimère ou réalité, cela m'est doux, pour ma part, de voir des êtres au milieu desquels je passe ma vie, arrêter sur moi leurs yeux qui ne se ferment plus. Lorsque je reviens de voyage, je les retrouve et je ne manque jamais de les saluer tous; eux semblent me dire : — Tu as été absent bien longtemps! Si je rentre triste, je vois dans leurs yeux un reflet de ma tristesse ; joyeux, un rayon de ma joie. Je leur présente mes amis ; je les

interroge à la dérobée lorsqu'un nouveau venu pénètre chez moi. Que de fois, me souvenant de l'expression de leur regard, je me suis dit : — J'aurais dû accueillir celui-ci, renvoyer celui-là !

L'objet notable du *Cabinet des bronzes antiques* est une belle statue d'*orateur romain*. Il parle, il parle fortement, s'exprimant avec une noblesse qui n'exclut pas l'animation. Il a de l'autorité dans le geste, dans le regard, dans tout son mouvement. Son air respire la vertu et la conviction. Jamais je ne m'étais autant pénétré de cette définition de l'orateur : *Vir bonus, dicendi peritus*. Arrangement de draperie admirable.

Le célèbre *Mercure* de Jean de Bologne se voit dans le *Cabinet des bronzes modernes*. Le dieu quitte la terre, où il vient d'accomplir quelque galant message, et prend son élan pour remonter vers l'Olympe : comme l'oiseau, il ouvre ses ailes. En le voyant si léger, si assuré de la force de ses quatre petits ailerons, on oublie que Mercure est de bronze. Tout le poids de la statue porte sur l'orteil ; on se demande par quel miracle d'équilibre un si faible appui peut suffire à une telle masse.

Buste colossal de Cosme de Médicis ; bouclier et casque destinés au roi François Ier, ouvrages de Benvenuto Cellini. Le premier, remarquable par un grand caractère de force ; les deux autres, par un travail d'un fini admirable, avec des ornements délicats et des bas-reliefs dignes de l'antique.

David de Verocchio, gracieux et facile, quoique d'un style maigre. Les modèles du concours pour les portes du Baptistère, concours auquel prirent part Brunelleschi, Ghiberti et quatre autres artistes toscans. Brunelleschi était le maître, Ghiberti l'élève ; mais combien l'élève l'emporta, cette fois, sur le maître !

La *Famille de Niobé* occupe une salle dans laquelle on a placé, parmi d'autres tableaux, deux grandes esquisses de Rubens destinées au palais du Luxembourg : *Henri IV à la bataille d'Ivry* et l'*Entrée du roi à Paris*.

Niobé, mère de douze enfants, fière de sa maternité féconde, osa mépriser Latone, sa sœur, qui avait deux enfants seulement ; mais ceux-ci étaient Apollon et Diane. Latone, orgueilleuse, vindicative et cruelle, ordonna à Apollon et à Diane de tuer les enfants de sa sœur : ils obéirent. Niobé assiste, égarée,

à l'épouvantable catastrophe. Elle sait quel bras frappe sa famille, et, comprenant qu'elle ne peut compter sur aucun secours humain, tourne ses regards vers le ciel. Son regard suppliant semble dire : « Tuez la mère qui vous a offensés, tuez-la vite, afin que votre colère s'apaise, mais épargnez les enfants ; ils sont jeunes, ils sont heureux, ils sont beaux, ils sont innocents ! Et celle-ci, la dernière de cette famille qui faisait ma gloire, la frapperez-vous dans les bras de sa mère ! » L'enfant se presse avec effroi contre le sein maternel ; Niobé la couvre de tout son corps. Les autres enfants sont rangés à ses côtés, dans des mouvements d'effroi et de douleur. Les uns cherchent à fuir les flèches qui partent du ciel en sifflant, les autres tentent, les voyant venir, de parer les coups ; d'autres implorent les dieux ; d'autres tombent en tournant un dernier regard vers leur mère, impuissante à les secourir. Aux enfants se trouvent mêlés des vieillards, leurs pédagogues, qui assistent saisis d'horreur à ce massacre.

La *Famille Niobé*, qui passe pour être l'ouvrage de Praxitèles et de Phidias, décorait à Athènes le fronton d'un temple. La statue de la mère, plus grande que les autres, était au sommet, au milieu des enfants. Transportée à Rome au temps de la conquête, perdue durant des siècles, puis retrouvée dans les fouilles de la porte Saint-Paul, la *Famille de Niobé* forma longtemps la principale richesse de la villa Médicis.

Dans toutes ces statues règne un mouvement qui est la conséquence du drame. Je ne sais quel effet elles pouvaient produire à Athènes, couronnant un édifice ; mais ici l'impression est mauvaise, et la disproportion de la statue de Niobé avec celles des enfants choquante. Il faut reconnaître que le génie antique, si puissant dans la représentation de la nature au repos, ne réussit pas également à rendre les grands effets de la passion. L'antiquité cependant a produit une œuvre vraiment dramatique, le groupe de *Laocoon ;* mais je n'en connais pas d'autre.

La salle du Barocchio renferme des tableaux des maîtres de toutes les écoles. N^{os} 171, 189 et 195, deux portraits et une *Bacchanale*, par Rubens ; n° 176, *Une femme*, par François Douwen, œuvre que recommandent un fini précieux et un des-

sin délicat ; n° 188, une *princesse de Lorraine*, par Van Dyck, avec une attitude noble et un grand air de majesté.

Viennent ensuite des salles consacrées aux diverses écoles.

Les Uffizi sont le seul musée d'Italie assez riche pour avoir pu adopter ce mode de classement.

L'école vénitienne, que l'on ne manque pas de trouver maigre en sortant de Venise, y est cependant noblement représentée.

N° 577. *Portrait d'homme*, par Paris Bordone ; grande expression, couleur admirable. N° 599, bonne toile du Bassan, auquel je me plais à rendre justice, bien que je ne me sente pour lui aucune sympathie. Elle représente un concert de famille, auquel prennent part la femme du peintre, ses deux fils, ses brus et Jacopo Bassano lui-même. Il y a du naturel, un grand calme, de la grâce même. Après les *Disciples d'Emmaüs*, je ne connais rien de mieux.

N° 594. *Esther devant Assuérus*, sujet souvent traité par Paul Véronèse, qui y trouvait prétexte à un bel étalage d'étoffes et à une grande pompe de mise en scène.

N° 639. Un *Chevalier de Malte*, par Giorgion, avec toutes les qualités éminentes de ce maître. N° 648, *Catherine Cornaro, reine de Chypre,* par le Titien ; blonde, richement, mais légèrement vêtue. Une roue, symbole de ses fortunes diverses, se voit à ses pieds.

Portraits de Giorgion, portraits du Titien, vous êtes toujours une fête pour les yeux !

L'école française ne tient pas beaucoup de place aux Uffizi. On y rencontre cependant de bonnes toiles de Mignard, Clouet, Nicolas Poussin, Philippe de Champaigne, Jacques Callot, les deux Vanloo, Grimoux, Simon Vouet, Gagneraux, Valentin, le Bourguignon, Jouvenet, Sébastien Bourdon, etc. Un *Sacrifice de Jephté*, par Lebrun ; deux pastels de Robert Nanteuil, — *Louis XIV* et *Turenne*, — un *Paysage* de Perelle, avec saint Jean assis sur un quartier de rocher, près du Jourdain, méritent une mention spéciale.

Les écoles flamande et allemande sont très-riches et ne renferment que des morceaux de choix.

N° 712. *Sainte Marguerite*, par Sustermans, coiffée à la mode des femmes de la cour de Louis XIV et portant une croix.

Elle est très-belle, fière comme une grande dame et bien loin d'une sainte humilité ; ce qui donne l'idée d'un travestissement plutôt que d'une conversion. N° 750, *Portrait d'homme*, par Denner. Il faut une loupe pour voir cela. Le bonhomme, vieux et malpropre, n'a pas fait sa barbe depuis plusieurs jours. On peut en compter chaque poil. Son visage est couvert de rides patiemment étudiées, ainsi que les pores et les moindres plis de la peau : ouvrage surprenant. Mais ces subtilités du pinceau, ces tours de force de patience, sont-ils comparables aux effets produits par une brosse hardie, et n'est-il pas à craindre que la pensée, c'est-à-dire la vie même de l'ouvrage, n'ait à souffrir de cette exagération des détails?

Nos 758, 759 et 760. Trois très-petits tableaux, par Elzheimer, renfermant un paysage et dix têtes. Même finesse que dans le précédent, mais plus surprenante, les sujets étant beaucoup plus petits.

N° 761. *Marine* de Claude Lorrain ; effet de soleil couchant.

La mer est calme, de ce calme grave et recueilli qui précède la fin du jour. Un palais de marbre regarde la plage ; des vaisseaux sont à l'ancre ; divers personnages vont du palais aux vaisseaux. A l'horizon, horizon immense, le soleil plonge dans la mer, incendiant de ses derniers feux le ciel et l'eau. La mer déroule à perte de vue ses flots tranquilles, qui murmurent doucement : le soleil éblouit les yeux. C'est un de ces spectacles auxquels nous assistons émus, transportés, nous écriant : « Non, jamais le génie de l'homme ne pourra rendre de tels prodiges. » Voici cependant, renfermée dans un cadre étroit, une de ces grandes scènes. La nature, prise sur le fait, apparaît à la fois dans sa poésie et sa majesté. Les marines de Claude Lorrain n'ont pas eu d'imitateurs.

N° 797. Joli *Paysage*, par Paul Ferg. N° 823, école d'Albert Durer, le *Christ trahi par Judas, Saint Pierre coupant l'oreille à Malchus ;* beaucoup d'énergie, grand mouvement, intelligence vraie de cette scène honteuse de trahison.

Dans l'école hollandaise, on rencontre un certain nombre de toiles de François Douwen ; celle qui représente *Sainte Anne apprenant à lire à la Vierge à la lumière d'un flambeau* est un ouvrage exquis. La Vierge, toute naïve, charmante d'attention

et de bonne volonté. Touche délicate, tons purs, clairs-obscurs à la Rembrandt.

N° 891. *Scène de famille*, par Gabriel Metsu.

Cette femme qui joue de la guitare est de notre connaissance. Nous l'avons vue déjà, tantôt à sa toilette, tantôt ouvrant sa porte à un cavalier timide, tantôt servant à boire à un capitaine, ou bien assise, oisive, un soir d'hiver, près de son feu.

Metzu, mon ami, vous étiez amoureux de cette femme! Alors, laissez-moi vous dire qu'il était imprudent de montrer votre pinceau exclusivement occupé d'elle. Cela faisait parler! Maintenant, si vous désirez savoir comment je la trouve, je vous avouerai en toute franchise qu'elle ne me plaît pas. D'abord elle est blonde, non de ce blond qui a la chaude nuance et les fauves reflets de l'or, mais de ce blond pâle, mou, maladif, auquel il manque la couleur et la vie. Elle a, pour son âge, un corsage trop fort, et, — ne vous en déplaise, — il ne sied guère à une personne aussi modeste de tant le laisser voir. Elle marche sans grâce, rit mal, n'a ni trait ni repartie. Chez elle, tout me semble parfaitement d'accord avec la nuance pâle de ses cheveux. Je puis donc vous attester, mon maître, que si le ciel nous eût faits contemporains, l'amour ne nous eût pas rendus rivaux!

N° 917. Un *Avare*, par Horace Paulyn, avec une expression saisissante de convoitise. A ceux qui thésaurisent, dans l'âge où le cœur doit savoir généreusement donner, il faudrait offrir le spectacle d'un semblable visage : — Voyez ce que vous allez devenir!

N° 928. *Vieillard amoureux*, de Miéris.

Un ermite à barbe blanche a pénétré de nuit, — spectacle peu moral, — dans la maison d'une femme belle et jeune. Celle-ci a passé la soirée seule près de son feu; la soirée lui a paru longue, elle s'est ennuyée, de mauvaises pensées l'ont assaillie, — ce sera son excuse ; — et elle se prépare à remonter dans sa chambre.

Elle allumait son flambeau lorsque le vieillard entra. Il s'est approché doucement, comme la bête en quête d'une proie, a arrêté sur elle ses yeux chargés de luxure, puis a fouillé dans sa robe sale et a posé sur la table une bourse pleine d'or. Maintenant il attend. Il n'attendra pas longtemps, car la femme va

céder. O triste poëte qui avez écrit la fable de Danaé, pourquoi donc disiez-vous si vrai !

N° 934. *Deux enfants jouant avec un oiseau*, par Pierre Vander Werff. Naturels, gracieux, délicats, coquets et charmants.

De l'école hollandaise, on passe à l'école italienne.

Le Guide a, sous le n° 961, un remarquable tableau de chevalet : La *Vierge avec Jésus et le petit saint Jean*. Le Guide n'est pas le peintre de mon choix. Mais il faut reconnaître que si sa première manière, celle dans laquelle il a produit davantage, est pâle, molle, banale, dépourvue d'originalité dans la pensée, de verve dans la main, sa seconde manière est vigoureuse et forte, avec de la grâce et de la couleur. Dans celle-ci seulement, à laquelle il faut rattacher l'*Aurore* du palais Rospigliosi, et le beau tableau du Louvre, le Guide se montre réellement un grand peintre.

N° 974. *Vierge* tout à fait divine, par Cignani.

N° 990. *Massacre des Innocents*, par Dosso Dossi ; composition bien ordonnée, avec du mouvement et du feu. Le désespoir des mères est beau, opposé à la cruauté des soldats. Folles, éperdues, elles fuient dans toutes les directions, emportant dans leurs bras leur cher fardeau. Lorsque les soldats vont les atteindre, elles se retournent et fondent sur eux comme des lionnes furieuses, les mutilant, les attaquant, avec des rugissements sourds, de l'ongle et de la dent. Voyez-en une qui mord avec une énergie sauvage les organes virils d'un soldat qui a voulu lui prendre son enfant. Une autre, se voyant cernée, se sert du pauvre petit comme d'une fronde et le lance à la tête des bourreaux.

N° 998. *Danse de génies*, par l'Albane. Scène gracieuse, dont un riant paysage est le théâtre, rappelant trop toutefois le tableau du musée Bréra.

N° 1001. *Vierge avec l'enfant Jésus et le petit saint Jean*, par Massari. Toile excellente.

N° 1019. *Tête de femme*, par le Baroccio, fait souvenir de Greuze. Grand charme d'innocence.

N° 1022. *Saint Pierre, auquel un ange ouvre les portes de la prison*, par l'Albane. Effet de lumière plus original que puis-

sant. Malheureusement pour l'Albane, Raphaël a traité le même sujet.

L'école florentine, étant ici chez elle, vient la dernière, conformément aux lois de l'hospitalité et du savoir-vivre.

N° 1114. *Tête de Méduse* attribuée à Léonard de Vinci. Attribution au moins douteuse.

N° 1136. *Couronnement de la Vierge*, par Beato Angelico. La Vierge, vêtue d'une longue tunique blanche, se tient sur les nuées dans une attitude recueillie. Dieu, portant les mondes, s'avance au-devant d'elle et pose un cercle d'or sur son front. Le ciel n'est qu'une fête et un chant! Tout au haut les trompettes sacrées résonnent, puis viennent les chœurs des anges, musiciens célestes jouant de divers instruments; ensuite la troupe légère des chérubins, âmes pures, âmes d'enfants qui ne firent qu'entrevoir la terre. Pendant ce temps, descend des profondeurs éthérées le cortége pressé des patriarches, des vierges, des martyrs, des bienheureux; ils chantent les louanges de Marie et s'avancent sur deux lignes venant l'une vers l'autre comme les bras d'un croissant.

N° 1158. *Sainte Famille*, par Ghirlandajo. Digne de Raphaël.

N° 1201. *Saint Yves lisant les requêtes que lui présentent des veuves et des orphelins*, par Jacopo Chimenti. Saint Yves, un vieillard à l'air compatissant et bon, lit naturellement, lentement, comme un vieillard doit lire; posément, comme un homme juste qui veut trouver de bonnes raisons pour accorder les faveurs qu'on sollicite.

N° 1210. *Adoration des rois mages*, superbe ébauche de Léonard de Vinci.

N° 1211. *Judith coupant la tête d'Holopherne*, par Arthemisia Gentileschi. Energique, presque sauvage, digne du Caravage, dont elle rappelle la couleur et la manière. On a peine à comprendre comment tant de violence et de rudesse ont pu se rencontrer sous un pinceau féminin.

N° 1214. Grande composition inachevée, par fra Bartholomeo della Porta, l'émule de fra Angelico. La Vierge est assise au milieu des anges avec sainte Anne et dix saints, protecteurs de Florence; belle toile, bien digne d'être le dernier ouvrage du *Fratre*.

N° 1221. *Laurent le Magnifique*, par Vasari. Tournure martiale, charmant visage, physionomie noble avec une pointe d'impertinence. C'était un beau cavalier que Laurent ; et Vasari, meilleur historien que bon peintre, se montra grand artiste le jour où il le peignit.

N° 1224. *Descente du Sauveur aux limbes*, par le Bronzino. Œuvre correcte mais froide, sans grands effets, tandis que le sujet y prêtait ; tableau d'une couleur uniforme et maussade, regardé cependant comme un de ses meilleurs ouvrages.

Martyre de saint Etienne, par le Cigoli. Grand style, verve et couleur.

Translation du corps de saint Zenobie, par Ghirlandajo. Dessin pur, couleur solide.

N°1231. *Saint Sébastien,* par le Sodoma. Attitude noble, sentiment de résignation et de fermeté, expression de souffrance adoucie par la foi. L'âme du martyr est tout entière dans ses yeux, arrêtés sur la Vierge qui vient d'apparaître. L'âme bondit, disant au corps : « Meurs vite, bourreau ; meurs, afin que je vive ! » Cela est beau ; mais je connais à Venise une toile aussi puissante, avec la couleur vénitienne en plus !

Les dessins des maîtres aux Uffizi forment une collection importante. Ceux de Michel-Ange et de Léonard, en assez grand nombre, sont tour à tour des études achevées, de véritables cartons remplis d'invention et de force ; ou des pochades pleines d'une verve bouffonne. Dans d'autres, qui sont des tâtonnements et des premiers essais, on trouve des révélations inattendues. Dans d'autres, enfin, qui sont la pensée lumineuse de quelque grande composition, on peut suivre les progrès de l'inspiration. Lorsque le tableau est un chef-d'œuvre, cette recherche n'est pas sans intérêt.

La collection est riche en dessins de Raphaël, Pérugin, Jean Bellin, le Titien, le Corrège, le Guide, etc. On distingue une esquisse à la sanguine de Mantegna, et un dessin à la plume par Callot, reproduisant d'une manière complète et dans les moindres détails son tableau de la *Foire de Leyde*.

La Tribune est petite, comme il convient au sanctuaire de l'art ; sa forme octogone, son dôme incrusté de nacre ; les trois fenêtres hautes qui l'éclairent discrètement, lui donnent l'aspect

d'un temple. Elle renferme cinq statues : *Vénus de Médicis*, à laquelle la *Vénus* de Milo a fait quelque tort ; le *Rémouleur*, l'*Apollon*, le *Faune dansant*, les *Lutteurs*. Vénus est délicate et charmante. Son corps, d'une grâce achevée, est plutôt celui d'une jeune fille que celui d'une femme. La statue est de Cléomènes, fils d'Apollodore ; les restaurations sont du Bernin. Lorsqu'on la sortit des ruines de la villa Adriana, il manquait tout le bras droit et l'avant-bras gauche. Le travail du restaurateur a été critiqué ; peut-être eût-il mieux valu laisser la statue dans son état de dégradation ? la *Vénus* de Milo n'en est pas moins belle, quoique mutilée. Mais la restauration étant admise, je la trouve irréprochable. Le Bernin ne manquait pas au reste de modèles, car la *Vénus* de Cléomènes, fameuse dans l'antiquité, fut souvent reproduite, soit sur des camées, soit par des statues. Si on a blâmé les restaurations, on a trouvé aussi la tête petite et mal proportionnée. J'ajouterai que le mouvement du pied gauche n'est pas heureux.

Le *Rémouleur* est un barbare qui aiguise un fer plat sur une pierre de touche. Il est à genoux ; il a interrompu son travail et, levant la tête, il écoute. Ses cheveux rasés, sa physionomie rude, dont le caractère a même quelque chose d'exagéré, décèlent l'esclave. Admirable mouvement d'attention ! Que fait cet homme ? quel est-il ? qu'écoute-t-il ? Est-ce l'esclave qui révéla la trahison des fils de Brutus ou celui qui découvrit la conjuration de Catilina, et auquel le Sénat décréta une satue sur le Forum ? L'opinion qui paraît la mieux fondée voit dans le *Rémouleur* le Scythe chargé par Apollon d'écorcher vif Marsyas, son imprudent rival. En ce moment le Scythe reçoit les derniers ordres du dieu.

L'*Apollon* de la Tribune (Apollino), admiré pour la perfection et la délicatesse de ses formes, est debout ; tout le poids du corps portant sur un bras qu'il appuie au tronc rugueux d'un chêne. Dans la main droite, le dieu devait tenir son arc détendu ; son carquois rempli de flèches pend à une branche de l'arbre. Le bras gauche repose sur la tête, en arrière, comme si Apollon craignait de déranger la savante harmonie de sa coiffure.

Je dirai de cette statue, avec plus de force, ce que j'ai dit déjà des autres Apollons de la galerie : C'est un type mauvais

qui ne représente ni la délicatesse aimable de la femme ni la vigueur imposante de l'homme. Ce n'est ni un adolescent, ni un dieu guerrier et colère, mais un mélange équivoque des deux sexes, une sorte d'hermaphrodite mal caractérisé.

L'impression que produit cet être à la coiffure féminine, à la poitrine grasse, aux seins accentués, aux contours arrondis, est essentiellement déplaisante. On doit reconnaître toutefois que le marbre en est travaillé avec un soin, une perfection et une délicatesse dont la *Vénus* de Médicis nous a fourni un premier exemple.

Voici, à la suite d'*Apollon*, un voisin dont les formes n'ont rien d'équivoque. C'est un *Faune*, joyeux comme la nature, sa mère indulgente. Il danse, pressant du pied un *scabile*, sorte de soufflet rustique qui rendait des sons; le corps se meut avec souplesse; la tête, couronnée de lierre, se penche en avant. Dans chaque main frémit une cymbale sonore. La tête et les bras sont de Michel-Ange : restauration parfaite. Michel-Ange, employé à réparer une statue de Phidias, d'Apollidore ou de Cléomènes, cela ne manquait pas d'être piquant !

Le groupe des *Lutteurs* n'est pas gracieux, et ne pouvait l'être, la grâce n'étant pas de mise dans une lutte dont la vie est l'enjeu ; mais je n'y trouve pas non plus ce grand déploiement de force, cette suprême énergie, qui devraient caractériser un tel combat. Le combat lui-même n'a rien de terrible ; et je ne puis le prendre au sérieux. La petite taille des lutteurs, leurs corps, auxquels manque la redoutable vigueur des athlètes, donnent l'idée d'un jeu plutôt que d'un combat à outrance. Ce sont deux enfants qui luttent nus sur un tapis de mousse ; et puisqu'ils ne sont pas terribles, pourquoi au moins ne les a-t-on pas faits jolis ?

Après les statues viennent les tableaux.

Les *Vénus* du Titien attirent le regard par la puissance de leur coloris. Elles sont belles d'une beauté charnelle et voluptueuse ; perfection de la forme, provocation aux sens, mais aucune lumière venue du foyer intérieur : il leur manque le souffle. Elles sont étendues sur des draperies, mollement, voluptueusement, faisant voir, faisant valoir, comme des femmes sûres d'elles, toutes les richesses de leur beau corps entièrement nu ; leur regard est froid. Telles sont bien ces dangereuses si-

rènes dont les bras étouffent, dont l'amour tue. Courtisanes d'Athènes et de Rome, reparues de nos jours, qui savez comment on avilit un cœur, comment on tache de boue une âme et qui vous jouez de tout ce qui est noble, généreux et grand, buvant le sang de la jeunesse comme goules ou vampires, si j'avais un fils et qu'il lui arrivât de vous rencontrer, je prierais nuit et jour le dieu protecteur des familles, seul capable de préserver mon enfant! Au surplus, que pourraient les magistrats contre un père qui, un soir, attendrait une telle femme et la tuerait? Si la loi excuse la main qui se lève sur un malfaiteur venu de nuit dans une maison pour enlever des fruits, des hardes ou de l'or, se montrera-t-elle moins indulgente envers le père auquel on a ravi son enfant?

Les *Vénus* du Titien furent peintes pour François-Marie de la Rovère, duc d'Urbin, un voluptueux qui aimait les arts, les femmes plus encore. Ce sont deux portraits de sa maîtresse.

La maîtresse du duc passa, par droit d'héritage, dans la maison de Médicis. Le hasard a rapproché la *Vénus* de Cléomènes des *Vénus* du Titien, et il faut reconnaître que, dans cette triple représentation de la beauté sans voiles de Vénus, c'est le ciseau païen qui a su demeurer chaste.

Le Corrège a trois tableaux à la Tribune. *Repos en Egypte*, peint dans sa première jeunesse: *Tête de saint Jean dans le bassin*, vigoureuse, même un peu noire. *Vierge adorant Jésus*; une merveille de grâce et de couleur.

Raphaël, — et cela devait être, — occupe aux Uffizi une place d'honneur.

Son œuvre y comprend deux Vierges, trois portraits et un *Saint Jean dans le désert*.

La *Vierge au chardonneret* est une de ces créations admirables qui ont valu à Raphaël le surnom de *divin*.

La Vierge se tient assise au premier plan d'un paysage dans lequel on voit des montagnes bleues, un fleuve, un pont, une ville. Elle lisait, lorsqu'elle entendit soudain de petits cris joyeux à ses pieds. Alors elle éloigna le livre et, tournant un peu la tête, se mit à contempler avec amour Jésus et saint Jean. Eux sont entre les genoux de Marie, comme les petits sous l'aile de leur mère. Le précurseur tient un oiseau que l'orage, sans

doute, aura jeté à bas du nid ; il le tient doucement, tendrement, faisant sa main large afin de ne le point blesser, et avec un orgueil enfantin il le fait voir à Jésus, qui s'approche pour le caresser.

La Vierge au chardonneret appartient à la première manière de Raphaël. L'influence du Pérugin et du vieil art y sont sensibles, mais avec un rayon de plus.

Cette femme est bien la mère de Dieu : une vierge qui reçut comme un riche trésor la couronne immaculée de la maternité. Raphaël ne conservera pas à ses vierges ce caractère mystique ; son génie, en grandissant, se rapprochera de l'art païen. Il créera de Marie un type nouveau, et s'inspirant de son immortalité plus que de son humanité, il délaissera la Vierge de Nazareth pour montrer, au milieu de sa gloire, la reine du ciel, majestueuse, fière, puissante, assise sur un trône, à la droite de Dieu.

La *Vierge au puits* (*Madona del Pozzo*) me semble tout au moins d'une attribution douteuse. Dans un autre lieu, sans point de comparaison immédiat, on pourrait s'y tromper peut être et la donner à Raphaël. Mais ici, en présence de ses ouvrages authentiques, la chose est moins facile.

Assurément il en coûte d'enlever à une toile le nom de Raphaël, surtout lorsque l'attribution remonte loin. Je comprends que l'on hésite ; mais il ne faut point oublier qu'un acte éclatant de bonne foi assure à tous les tableaux d'un musée un grand caractère d'authenticité. La conservation du Louvre en a donné récemment un bel exemple en rendant à Giorgion, auquel elle appartient réellement, cette tête d'adolescent aux cheveux blonds au béret de velours, au regard rêveur, considérée jusqu'alors comme le portrait de Raphaël, peint par lui-même.

Un *portrait de femme*, dans la première manière de Raphaël, passe pour celui de Madeleine Strozzi, qui fit battre son cœur de vingt-deux ans.

Une autre femme serait la Fornarina.

Ses yeux sont noirs et longs ; on dirait que, par instants, des lueurs bleues, — reflets de métal, — les traversent. Les sourcils sont d'un dessin net, le nez épais, la bouche grande avec une lèvre sensuelle, le front bas, le visage rond. Le cou, sur lequel

retombe une large natte, par derrière, est court, avec un duvet semblable à celui de la pêche, et quelques mèches rebelles voltigeant sur la nuque. La poitrine est riche et respirant la vie. La peau a la teinte dorée du soleil à son aurore; la main, grasse, potelée, impérieuse, pleine de fossettes, attachée au plus beau bras du monde, caresse une peau de tigre.

Est-ce reproche, défi, ou seulement une allusion?

Le costume est tout à la fois original et luxueux. Une chemisette de fine batiste s'échappe d'un étroit corsage de satin et s'épanouit comme la corolle d'une fleur, couvrant sans les gêner, les fermes contours de la poitrine.

Une couronne de lierre forme la coiffure : ceci, avec la peau de tigre, complète la bacchante. A chaque oreille pend une lourde perle, une pierre brille au doigt de la main droite. Les traits sont au repos, mais la Fornarina vous regarde fixement avec son grand œil noir. Il y a du mystère dans cette femme. La passion sort d'elle comme le parfum de la fleur. O mes amis, tenez-vous en garde contre ces beautés-là !

Le tableau est d'une si belle couleur, qu'il fut longtemps attribué à un Vénitien, à Giorgion. On ne peut plus maintenant contester à Raphaël la qualité de coloriste : le caractère de son génie était l'universalité.

En effet, le *portrait de Jules II*, voisin de la Fornarine, est surtout l'œuvre d'un coloriste. Les vêtements et les accessoires sont traités avec une ampleur qui ne permet pas l'incrédulité.

Le pape, assis dans une pose majestueuse, songe; et sur son vaste front on peut voir les soucis du politique et les ardeurs du guerrier. L'admiration du pontife pour Jules César, dont il lisait la vie de préférence à celle des apôtres, l'avait engagé à choisir, lors de son avénement au pontificat, le nom de *Jules*. On trouve une reproduction de ce tableau dans la galerie Pitti.

Saint Jean dans le désert est un nouveau témoignage que Raphaël devenait, lorsqu'il le voulait, coloriste, et que s'il avait toutes les séductions de la grâce, il savait aussi atteindre aux plus puissants effets de la force. Le saint, nu, désigne avec la main droite une croix de bambou attachée à un arbre; dans la

main gauche il tient un papyrus déroulé à demi. Le corps est d'une maigreur exagérée, maigreur repoussante plutôt que touchante, la physionomie farouche, sans une expression caractérisée, le geste rude et saccadé; la couleur a poussé au noir.

Ce tableau m'a laissé froid.

Après Raphaël vient Michel-Ange, dont la galerie possède une *Sainte Famille*, tableau de chevalet. Peinture sèche, sans grâce, sans invention; arrangement gauche, grand déploiement d'une force inutile.

Involontairement on compare cette Sainte Famille de Michel-Ange, toute empreinte du sentiment gothique (point que l'on doit noter chez le grand réformateur), à une *Adoration des rois Mages*, d'Albert Durer, qui en est voisine.

Albert Durer l'emporte ici sur Michel-Ange.

Vierge entre saint Jean et saint François, par André del Sarte.

Marie, debout au sommet d'un étroit piédestal que décorent des sculptures et ornements dans le goût de la renaissance, porte Jésus et appuie un livre sur son genou. Deux petits anges, d'une grâce et d'une beauté uniques, jouent sans façon avec les draperies de la robe. Saint François, revêtu du costume de son ordre, porte une croix; saint Jean, rempli de noblesse, de force, de puissance, tient un livre.

La Vierge, malgré son attitude de reine, paraît douce autant que belle, et arrête ses yeux sur saint Jean. Elle est dans ce caractère plus élégant que recueilli des Vierges d'André del Sarte. Toujours même type, reproduction invariable de la même femme; mais quelle grâce, quelle variété, quel charme dans l'arrangement!

N° 1065. *Saint Pierre devant la croix*, par Lanfranc, rappelle Ribera.

N° 1067. *Circoncision, Adoration des Mages* et la *Résurrection;* trois sujets en un seul tableau, par Mantegna. Exécution parfaite, arrangement heureux, parfum d'inspiration gothique; cependant ouvrage de beaucoup inférieur au tableau de Milan.

N° 1069. *Décollation de saint Jean-Baptiste*, par Luini. Beau comme Léonard, auquel ce tableau fut longtemps attribué.

N° 1074. Une *Sibylle* du Guerchin.

Etrange sibylle !

Représentez-vous une femme d'une beauté froide, portant sur la tête un turban d'un goût équivoque. On en vit paraître de semblables à la fin de l'Empire et au commencement de la Restauration. La sibylle est coquette, soignée dans sa parure ; elle a des perles dans les cheveux, et aux oreilles des anneaux d'or : le reste du costume est à l'avenant. Avec un geste, auquel on est en droit de reprocher sa grâce maniérée, elle appuie les deux mains sur un livre et tourne langoureusement ses regards vers le ciel. Sur une console, console de boudoir, on voit un encrier dans lequel trempe une plume, et un livre ouvert ; on lit sur les feuillets : *sibylla samia*.

Précaution nécessaire pour savoir que cette femme est une sibylle.

Cependant vous ne me convaincrez pas ! car je lis les anciens et je connais les sibylles. Virgile, d'autres encore, ont tracé de la sibylle antique un portrait qui ne peut s'oublier [1].

Elle se tenait au fond d'un antre, comme un dieu sauvage. On arrivait à elle en bravant des tempêtes, en escaladant des rochers. On l'entendait sans la voir. Ceux qui l'ont vue,—par hasard ou par surprise,—ont rapporté que la prophétesse avait les cheveux en désordre, la face inspirée, la poitrine haletante. Lorsqu'on l'interrogeait, elle s'agitait sur son trépied. se renversait en arrière ; ses mains se promenaient dans le vide, écartant la nuit dans laquelle se cache l'avenir. Ses lèvres s'agitaient, laissant tomber d'inintelligibles paroles ; tout son corps tremblait, ses yeux devenaient hagards, ses cheveux se héris-

[1] Voici des vers de Virgile, valant mieux que le tableau du Guerchin :

... Subito non vultus, non color unus,
Non comptæ mansere comæ ; sed pectus anhelum,
Et rabie fera corda tument ; majorque videri,
Nec mortale sonans, afflata est numine quando
Jam propiore Dei.....
At Phœbi nondum patiens, immanis in antro
Bacchatur vates, magnum si pectore possit
Excussisse Deum : tanto magis ille fatigat
Os rabidum, fera corda domans fingitque premendo.
(*Énéide*, liv. vi, vers 48 à 76.)

saient, une écume montait à sa bouche tonnante, elle s'écriait : *Deus, ecce Deus!* — et l'oracle parlait.

N° 1076. *Sainte Famille avec sainte Catherine*, par Paul Véronèse ; œuvre secondaire, mal à sa place ici.

N° 1078. *Bacchante*, par Annibal Carrache, avec des Amours traités à la manière de Rubens.

N° 1087. La *Vierge et l'enfant*, par Jules Romain ; tableau qui a poussé au noir.

N° 1090. *Vierge*, du Guide, que certaines finesses d'exécution n'empêchent pas d'être une peinture pâle et maussade.

N° 1094. *Massacre des Innocents*, par Daniel de Volterre, avec un grand mouvement, une passion réelle, beaucoup d'art dramatique, et plus de soixante-dix figures étudiées avec un soin égal.

N° 1995. *Portrait de Charles-Quint*, par Van Dyck, qui en a fait de meilleurs.

II

Galerie du palais Pitti.

Les tableaux sont rangés dans des salles magnifiquement peintes, circonstance remarquable en Italie, où généralement les musées publics et les galeries des particuliers ne se distinguent point par le luxe de leur décoration. Il y a même à cela une sorte d'affectation ; des galeries qui possèdent des chefs-d'œuvre sont à peine fermées, mal défendues du soleil et de l'humidité, jamais chauffées durant l'hiver ; le plâtre des lambris tombe par places, les dalles sur lesquelles on marche sont disjointes, des vitres manquent aux fenêtres, les cadres, étant, du reste, en harmonie avec le délabrement de la salle : ce ne sont que baguettes de bois noir, vermoulues et tombant en poussière ; cadres sculptés, autrefois dorés, ternis par le temps et travaillés par les vers.

Au palais Pitti, cadres, plafonds, parquets, meubles, accessoires, tout est somptueux. Dans les salles on rencontre des

consoles richement sculptées et dorées avec des tablettes en mosaïques sorties de la célèbre manufacture de Florence. Les unes reproduisent des fleurs, d'autres des fruits, des coquilles marines, des vases, etc. Les marbres les plus rares, pierres dures, pierres précieuses, perles, entrent dans leur fabrication : le travail vaut la matière. Une table en porphyre d'Egypte, avec coquilles marines et colliers de perles, m'a paru un ouvrage d'un art infini. Les plafonds, où sont représentées dans une manière large des allégories et des scènes mythologiques, ont été peints à fresque par Pierre de Cortone, le peintre par excellence de ces grandes scènes décoratives, dont le chef-d'œuvre est le plafond du palais Barberini ; par Catani, Martellini, Marini, Poccetti, Fedi, et Colignon, ses élèves ou ses émules.

Chaque salle tire son nom du sujet qui y est représenté.

Lorsqu'on arrive à la galerie par le grand escalier, la *salle de Vénus* se voit la première. Durant le séjour que je fis à Florence, elle était fermée à cause de la présence du roi, dont elle formait la chambre à coucher.

Au salon d'Apollon, le *portrait de la femme de Paul Véronèse* (n° 37)[1] me fait involontairement souvenir de M. Courbet. Non, le Véronèse, pas plus que Michel-Ange, n'était un peintre de chevalet. Il fallait à tous deux l'air et l'espace, un maniement libre de la brosse, et une vaste carrière ouverte à leur imagination.

N° 38. *Pèlerins d'Emmaüs*, par Palma Vecchio. Bel ouvrage.

N° 40. *Vierge*, de Murillo.

C'est une femme jeune, fraîche, d'une beauté épanouie, qui porte avec orgueil dans ses bras réunis son premier enfant ; une de ces filles de Séville ou de Tolède, à la peau bise, aux cheveux noirs, au regard ardent, belle de sa jeunesse et de sa maternité. Mais rien n'avertit que cette femme soit la mère d'un Dieu ; aucun signe ne fait connaître la Vierge divine.

Le caractère profane des Vierges de Murillo est si nettement

[1] Ces numéros sont donnés par l'inspecteur Egiste Chiavacci, dans son Guide de la galerie royale du palais Pitti.

tranché, que l'on n'ose pas toujours les désigner sous leur nom véritable.

La Vierge de la galerie Corsini, avec laquelle celle-ci a plus d'un point de ressemblance, se nomme modestement *Donna al Bambino, la Femme à l'Enfant.*

Je ne connais qu'une Vierge du maître espagnol, celle du Louvre, qui ait vraiment quelque chose de surnaturel et de divin. La circonstance, au reste, commandait ce caractère; il fallait bien mettre sur le front de Marie, montant vivante vers le séjour de l'éternelle lumière, un rayon de sa gloire!

N° 42. *Marie-Madeleine*, par Pérugin. Intéressante en ce qu'elle fait voir à quel point Raphaël copia d'abord son maître. Bonne toile, peinture consciencieuse; mais, pour Dieu! qu'on ne vienne pas me dire que cette femme est Madeleine.

Madeleine, c'est impossible!

Madeleine, que le Corrège a su faire ressemblante, était une femme blonde, d'un blond de feu; ses cheveux, plantés bas, retombaient des deux côtés du front en nappes ondées comme les flots de l'Océan. Son regard, son geste, la brusquerie de ses mouvements, le port tour à tour humble et fier de la tête, tout en elle décelait la passion. Passion ardente, non éteinte mais épurée. Le cœur brûlait toujours, mais c'était un autre encens!

Madeleine n'eut jamais ces formes grêles et cette beauté mystique. La sainte, mon vieux maître, vous a fait perdre de vue la femme. Or, la sainte n'est touchante qu'à la condition de ne pas effacer la femme. Il faut que la pécheresse se devine sous la convertie. Rien n'est beau comme le repentir lorsqu'il descend sur une âme, l'arrêtant dans ses désordres, la terrassant dans son orgueil ainsi que saint Paul sur le chemin de Damas.

Mais si Madeleine se repent à l'heure où sa beauté l'abandonne, si elle quitte sa vie folle alors que sa folle vie ne veut plus d'elle, Madeleine perd son prestige. C'est une âme timide que rongent de tardifs remords, ce n'est plus un cœur plein de passion que la grâce a touché sans le refroidir.

Donc, si vous voulez qu'elle intéresse, montrez-la dans l'é-

clat de sa beauté et faites-nous souvenir que Jésus a dit d'elle : « Femme, il vous sera beaucoup pardonné, parce que vous avez beaucoup aimé, » laissant entendre que les égarements mêmes du cœur sont préférables à son indifférence.

N° 43. Beau *portrait d'homme*, par Francia ; sec pourtant.

N° 49. *Léopold de Médicis*, par Tibério Titi. Un adolescent à la mine fière, à la nature ardente, au regard dédaigneux : grande tournure de gentilhomme.

N° 54. *L'Arétin*, par Titien. Tête parlante d'un vieillard luxurieux qui ne voulut croire ni à la vertu dans ce monde, ni au châtiment dans l'autre. Lèvre sensuelle, sourire railleur, front sur lequel les rides se sont amassées comme la lave bouillante d'un volcan, sourcils remontant vers les tempes, yeux étroits, enfoncés, couverts, plissés aux angles et regardant de biais ; nez de satyre et barbe de bouc. Il voulut que l'on mît sur son tombeau :

CI-GIT L'ARÉTIN, POETE TOSCAN,
QUI DIT DU MAL DE TOUS, EXCEPTÉ DU CHRIST,
PARCE QU'IL NE LE CONNAISSAIT PAS.

L'épitaphe de Piron, aussi courte, est du moins plus innocente.

Le portrait de l'Arétin a servi à la création du type de Méphistophélès.

N° 56. *Vierge au rosaire*, attribuée à Murillo, mais que je n'hésite pas à donner à André del Sarte. Bonne toile, peinture solide, grand effet.

N° 57. *Vierge au lézard*, de Raphaël, copiée par Jules Romain.

N° 58. *Déposition de croix*, par André del Sarte.

La Vierge, à genoux entre saint Jean et Marie-Madeleine, soutient le corps du Sauveur. On voit encore saint Pierre, saint Paul et sainte Catherine : tête de saint Pierre d'une expression puissante.

N°ˢ 59 et 61. *Ange Doni* et *Madeleine*, sa femme, par Raphaël, tous deux de sa première manière.

L'homme a bien la physionomie d'un marchand de Florence uniquement occupé de négoce ; le visage de la femme est régu-

lier, mais sec ; les traits sont fatigués, les lignes légèrement amaigries. La passion, comme l'orage, a marqué une trace profonde sur ce front de marbre. Madeleine est blonde, d'un blond vénitien. Elle devait être petite, car elle se tient très-droite, se cambrant, comme fait une femme qui ne veut rien perdre de sa taille ; ses mains reposent l'une sur l'autre : pose de châtelaine sur son tombeau, de religieuse dans le cloître ; signe de résignation ou de résolution. Elle porte un riche costume, ses doigts sont chargés de bagues, une pierre finement montée brille à son cou. Evidemment cette femme a servi de type aux premières Vierges de Raphaël ; mais Madeleine des Uffizi et Madeleine du palais Pitti sont-elles une même personne ? Question délicate. Les deux femmes se ressemblent, et les costumes pareillement. Elles portent les mêmes bijoux ; sur leurs deux fronts la passion a également laissé son empreinte.

N° 60. Admirable *portrait de Rembrandt*, par lui-même.

N° 63. *Portrait de Léon X*, par Raphaël.

Le pape se tient devant une table recouverte d'un tapis rouge. Sur la table divers accessoires : un missel enluminé et ouvert, un sceau, des papiers, une sonnette de vermeil. Léon X a dans la main une loupe, marque de la faiblesse de sa vue. Le cardinal Jules de Médicis, — qui devint pape à son tour sous le nom de Clément VII, — est à sa droite et s'avance comme s'il avait à lui parler. Debout derrière le fauteuil, et les deux mains appuyées sur le dossier de velours, paraît dans une attitude roide le cardinal Rossi, secrétaire des brefs. Le pontife est grave et noble, toutefois avec un certain affaissement, causé soit par l'âge, soit par les préoccupations du souverain. Il regarde devant lui, mais avec cette fixité vague, signe d'une âme qui songe.

Il existe au musée de Naples une copie du portrait de Léon X, par André del Sarte. Un jour Jules de Médicis, alors régnant, voulant faire un riche cadeau au duc de Mantoue, songea au portrait de Raphaël, dans lequel il figure, et écrivit à Octavien de Médicis, son neveu, de l'envoyer au duc. Octavien ne perdit pas de temps, mais, à la place de l'original, le duc reçut la copie. Copie si parfaite, que celui-ci, grand amateur et bon connaisseur, s'y trompa, et Jules Romain lui-même, qui avait travaillé à l'original.

N° 67. *Madeleine*, par le Titien. Les Madeleines du Titien sont parfaites. Le peintre est merveilleusement entré dans l'esprit de cette beauté profane, purifiée par le souffle divin. Il aimait Madeleine, et son pinceau s'est plu à reproduire ses traits; Corrège aussi a représenté souvent, et avec un bonheur égal, l'amie de Jésus. Tous deux ont laissé d'elle un type qui demeurera.

N° 71. *Saint Philippe de Néri*, par Carlo Maratta, digne d'attention.

Dans la salle de Mars, une *Madeleine*, de Cagnacci, offre le spectacle de l'apothéose de la sainte. Sa vie mortelle s'achève, et les anges, qui sont venus la chercher dans sa solitude, l'emportent au ciel. Bon tableau; seulement il est à faux jour et on le voit mal.

Mais nous voici devant la *Vierge à la chaise,* l'une des merveilles du génie humain.

La Vierge est assise, doucement courbée, et comme arrondie sur l'Enfant, qu'elle enveloppe du cœur autant que des bras. Jésus se presse contre sa mère. Le petit saint Jean adore, joignant les mains. La Vierge est divine avec un caractère unique. Reine des madones de Raphaël comme elle est reine des cieux; beauté surnaturelle, impression saisissante, grand rayonnement de vie. Jamais je n'ai vu rendue d'une manière aussi palpable, soit par les anciens, soit par les modernes, cette mystérieuse incarnation de la Divinité sous une forme humaine.

La Vierge est sérieuse, presque triste, l'Enfant se tient immobile. Les bras de Marie, le mouvement doux du corps, la molle inclinaison de la tête, sont autant de caresses; tendres caresses d'une mère qui pressent quelque mal. Jésus est un enfant, mais un enfant auquel on ne peut donner un âge, un enfant qui est Dieu. Ses yeux regardent fixement, son front large a une puissance surnaturelle; il s'en échappe comme une lumière.

Qui ne connaît ce chef-d'œuvre, si simple dans sa force et et que des milliers de copies, la gravure, la photographie, — ce moyen nouveau de popularisation, — ont répandu aux quatre coins du monde! Devant la *Vierge à la chaise,* l'âme se recueille

et on parle bas ainsi que dans une église [1]. Si le monde vit assez pour que la fable vienne de nouveau se mêler à l'histoire, on dira de Raphaël, comme on a dit de saint Luc, que la Vierge posa devant lui, tandis que les anges conduisaient son pinceau.

Etait-il donc vraiment homme, homme comme nous, faible, ignorant, rebelle au travail, facile à décourager, n'obtenant toute chose qu'à force de fatigue, de persistance et de peine, — celui qui avant la maturité de l'âge enfanta un pareil chef-d'œuvre ?

N° 81. *Sainte Famille*, par André del Sarte, si parfaite, qu'elle n'est pas écrasée par la *Vierge à la chaise*.

N°s 80, 82, 83. Portraits remarquables. Celui de Vesale, par le Titien ; de Louis Cornaro, par le même ; du cardinal Bentivoglio, par Van Dyck.

N°s 85 et 86. Deux Rubens. Dans le premier on voit le peintre entre son frère et ses deux amis, Juste Lipse et Grotius. Grotius a une physionomie pleine de caractère. C'est, du reste, une ancienne connaissance ; car Rubens s'est plu à placer son ami dans bon nombre de ses tableaux, tantôt en dieu, tantôt en homme. La seconde toile montre *Mars cherchant à s'arracher des bras de Vénus*. Coloris merveilleux.

N° 90. *Ecce Homo*, par le Cigoli. Bonne toile.

N° 92. *Portrait d'homme*, par le Titien. Un jeune seigneur, entièrement vêtu de noir, avec une lourde chaîne passée au cou, tient négligemment dans sa main droite ses gants parfumés d'essences subtiles. L'autre main s'appuie sur la hanche avec un air impertinent qui ne sied point mal au cavalier. La tête est belle ; grand cachet de distinction aristocratique. A voir son air d'assurance, je me demande si ce tout jeune homme se serait sitôt distingué à la guerre ; je ne me demande point s'il n'a pas remporté de plus douces victoires.

Ce visage juvénile fait une diversion heureuse à la galerie des portraits du Titien, ce peintre des barbes grises.

[1] Le tableau de Raphaël, par une précaution louable, est sous verre, comme un pastel, avec des volets qu'un gardien ferme chaque soir. Cette glace cependant, sur laquelle la lumière produit des miroitements désagréables, gêne le regard et empêche que le tableau ne soit également bien vu à toutes les distances.

N° 94. *Sainte Famille*, de **Raphaël** (*Santa Famiglia dell' impannata*). La Vierge avec un type nouveau. Il y a dans le tableau une sainte d'une beauté ravissante et d'une attitude pleine de grâce, qui, la main sur l'épaule de sainte Anne, fait voir, par un geste muet, l'enfant Jésus. Admirable tête du petit saint Jean.

N° 96. *Judith*, par Allori. Judith, debout, calme comme la justice, inflexible comme le devoir, a saisi la tête d'Holopherne par les cheveux, et d'un bras hardi, d'une main qui ne tremble pas, elle lève le cimeterre. La suivante, une vieille à l'air sinistre, ouvre son sac. Belle tête de Judith, tête d'héroïne; couleur riche, grand déploiement d'énergie, mais pourquoi cette coiffure?

Holopherne, c'est le Bronzino lui-même; Judith, c'est Mazzafirra, sa maîtresse capricieuse et hautaine; la vieille, c'est la mère de Mazzafirra, corrompue, rapace et intéressée.

Il se vengeait, le pauvre homme, de l'humiliation d'un joug qu'il ne se sentait pas la force de rompre [1]. Combien de cœurs, à son exemple, maudissent tout bas une servitude contre laquelle ils n'osent se révolter!

N° 100. *Rebecca à la fontaine*, par le Guide. Pourquoi, Rebecca, avez-vous la jambe si mal faite? il faut que vous soyez bien peu femme pour la laisser voir à ce pauvre Eliézer, qui, heureusement, ne songe pas à la regarder.

La salle de Jupiter renferme *les Parques*, de Michel-Ange. Représentez-vous trois vieilles, ridées, parcheminées, édentées, couvertes d'oripeaux sombres. Lachésis est au milieu, filant entre ses doigts maigres la trame de la vie; à droite, Clotho, attentive, presque émue, la tête coiffée d'un béguin et portant un lourd fuseau; à gauche, Atropos prête à couper le fil que Lachésis tient entre ses doigts. Evidemment les deux parques sont d'accord; Lachésis s'est arrêtée, Atropos avance le fatal ciseau. Indifférente comme une parque doit l'être, elle rêve, — n'ayant rien de mieux à faire, — de l'être qui va périr. Elle le

[1] Le Bronzino (Christofano Allori) appartenait, lui aussi, à une famille de peintres. Alexandre Allori, son père, a laissé quelques toiles excellentes, notamment une *Femme adultère*, dans l'église S. Spirito, et, à l'Annonciata, une *Naissance de la Vierge*, achevée dans son extrême vieillesse.

voit jeune, beau, aimé, heureux, bravant la mort qu'il ne redoute pas, ou bien, accablé de maux et d'années, implorant un sursis. Je le suppose jeune rien qu'à voir l'attitude de Clotho, qui s'intéresse à son destin plus qu'il ne sied à une parque. Son fuseau est immobile, une certaine anxiété se lit dans son regard; elle ouvre sa bouche édentée, elle voudrait parler, mais ne l'ose.

Les Parques de Michel-Ange ne sont plus de jeunes et belles déesses qui filent la trame de la vie ou en arrêtent le cours en chantant des airs d'opéras. Vieilles comme la vie et laides comme la mort, leur vieillesse n'a rien de caduc, leur laideur rien de repoussant : elles furent ainsi de toute éternité. Grand effet dans l'ensemble, belle unité de sentiment; il n'y a pas jusqu'au ciseau d'Atropos, ciseau de forme bizarre, aux branches minces et acérées, qui ne s'avance sur le fil d'une façon dramatique.

Parmi les rares tableaux de Michel-Ange, celui-ci occupe le premier rang. Cependant on n'y trouve ni couleur, ni clair-obscur, ni finesse des détails, ni habileté de main : c'est l'ouvrage d'un homme de génie qui ne savait pas peindre.

N° 109. *Nourrice des Médicis.* Beau portrait de femme, par Paris Bordone, avec la couleur vénitienne, et un grand luxe d'ajustements. Nourrice habillée comme une reine.

N° 118. André del Sarte. *Son portrait et celui de Lucrèce del Fede, sa femme.* La galerie possède deux autres portraits d'André del Sarte (n°s 66 et 184). Toujours même visage, doux avec ce regard limpide, un peu naïf, qui indique une âme facile à tromper. Cheveux longs, menton sans barbe, traits honnêtes s'harmonisant avec le costume, qui consiste dans une robe grise et un bonnet noir. André del Sarte ressemble à un séminariste.

C'est pourquoi on se sent pris d'une compassion profonde en voyant Lucrèce aux côtés de ce bonhomme.

Un couple que je n'avais pas entendu venir s'arrêta devant le portrait de Lucrèce. L'homme était blond, tout jeune, maigre et long; sa compagne très-brune, petite, replète, certainement plus âgée que lui, et dans l'épanouissement d'une ardente beauté. Le cavalier contemplait la dame avec des yeux où se

lisaient les énervements d'un servile amour ; il avançait un bras timide sur lequel un autre se posait, mais ne s'appuyait pas. La femme regardait Lucrèce.

« Pauvre peintre ! » Je songeais à André del Sarte ;

Mais, regardant l'étranger, je ne pus m'empêcher de dire à demi-voix : « Pauvre garçon ! »

Nos 123 et 124. *Vierges* par André del Sarte. Le palais Pitti est véritablement sa galerie. Son nom y revient souvent, ses principales œuvres s'y trouvent réunies, et son souvenir y est entouré comme d'une auréole.

N° 125. Un *saint Marc* gigantesque, par Fra Bartholomeo della Porta. Composition puissante, que ses proportions mêmes, sa manière large, mais surtout l'emplacement qu'elle occupe, emplacement pour lequel elle n'était pas faite, rendent peu agréable à l'œil.

On reprochait à Fra Bartholomeo de manquer d'énergie. Il partit pour Rome, étudia Michel-Ange, et peignit, à son retour, son *saint Marc*.

Nos 133 et 135. *Batailles,* par Salvator Rosa ; traitées à la manière du Bourguignon, mais avec plus d'invention et de variété. Ce sont des chocs épouvantables, des mêlées furieuses d'hommes et de chevaux, où on voit des cavaliers, bardés de fer, se frapper d'estoc et de taille, et se tuer sans merci. Divers épisodes augmentent l'intérêt de l'action : tantôt c'est un combat singulier, tantôt des traits de bravoure ou d'audace ; quelquefois des actes d'humanité. Une poussière rouge, une fumée lourde, enveloppent hommes et chevaux ; le sol est profondément déchiré, les moissons flétries, avec des armes éparses à terre et des cadavres étendus ainsi que des arbres déracinés.

Sous le numéro 111, autre tableau de Salvator, représentant la conspiration de Catilina avec une énergie digne du sujet.

Nos 139 et 141. Deux Rubens. *Sainte Famille*, et *Nymphes surprises par des satyres*. Couleur merveilleuse, mais absence d'élévation dans le style, et de nombreuses fautes de dessin. J'avoue en toute humilité que Rubens n'est pas mon homme ; peut-être en déciderais-je autrement si je l'avais vu chez lui, où il est, dit-on, admirable. Mais, pour l'instant, je le mets, dans mes préférences, au même rang que Bassano et le Guide, qui

ne sont pas non plus mes amis. Enlevez aux toiles de Rubens la couleur, que reste-t-il?

Cependant les maîtres vénitiens sont là pour prouver que l'on peut demander aux coloristes eux-mêmes quelque chose de plus. Ses types sont matériels et grossiers : portraits de Flamandes bien nourries, aux épaules rouges, aux chairs flasques, au visage insignifiant. Comparez les femmes de Rubens à celles des tableaux de Palma, Paul Véronèse, Titien, Giorgion, Paris Bordone ; des coloristes eux aussi, et vous devrez convenir que les secondes n'eussent point voulu des premières pour filles de basse-cour.

Voyez, ici même, cette Vierge bien portante, et dites-moi si elle a quelque trait de ressemblance avec la divine mère de Jésus!

N° 140. Femme connue sous le nom de *la Religieuse de Léonard*. Rapprochement piquant : un Léonard entre deux Rubens. Dans le portrait de Léonard, la couleur a disparu ; quelle puissance cependant! Grand effet produit à l'aide d'autres moyens, de moyens plus vrais sans doute ; car cette peinture pâle n'éprouve aucun tort du voisinage. On y trouve dessin, expression, fini, merveilles du clair-obscur ; ces qualités exquises entachées toutefois de sécheresse. M. Ingres est, parmi les modernes, le peintre qui rappelle davantage la manière de Léonard de Vinci.

Salle de Saturne. — N°s 145 et 146. *La Vierge, l'Enfant Jésus et un Ange ; — Sainte Famille*, par Domenico Puigo. Toiles plus remarquables par la couleur et la science de l'arrangement que par la pureté du dessin ; rappelant le style d'André del Sarte.

N° 147. Giorgion. *Nymphe poursuivie par un satyre*. Grâce, force et couleur.

N° 151. Portrait de Jules II, par Raphaël. Reproduction du tableau des *Uffizi* ; on ne sait auquel donner la préférence.

N° 152. *Mort d'Abel*, par Schiavone. Abel plein de douceur, de tendresse, de prière ; Caïn féroce et inexorable. Belle toile.

N° 153. Ravissante *Tête d'enfant*, attribuée au Corrège.

N°s 154 et 155. *Saint Jean endormi* et *sainte Rose*, par Carlo

Dolci, avec les qualités douces qui lui sont naturelles. Sainte Rose, surtout, naïve comme l'innocence, fraîche comme la fleur dont elle porte le nom.

N° 158. *Portrait du cardinal Bernard Dovizi de Bibbiena,* par Raphaël. Le cardinal fut le premier protecteur et demeura l'ami du peintre. Raphaël ne l'oublia jamais, et plus d'une fois son pinceau s'est montré occupé de son bienfaiteur; il l'a placé dans ses fresques du Vatican.

N° 160. *Tête de vierge,* par Van Dyck. Noble, vraiment inspirée.

N° 164. *Déposition de croix,* par Pérugin; œuvre capitale qui renferme douze personnages. Le sentiment du tableau est la douleur. La Vierge, penchée sur le corps martyrisé de Jésus, retient un de ses bras, et, arrêtant sur son doux visage des yeux pleins de larmes, y cherche un reflet de vie. Près de la Vierge, une belle femme, qui est Marie-Madeleine, — trop calme en vérité pour ce fougueux cœur, — soulève la tête dolente du Christ, afin que la mère puisse mieux voir son fils. Marie-Cléophas, debout, étend les bras avec compassion. A droite, se tiennent trois personnages. Leur groupe n'a plus pour centre Jésus; mais si leur mouvement semble les isoler de l'action principale, ils s'y rattachent cependant par une pensée touchante. Nicodème fait voir aux deux autres disciples les clous de la croix. L'un est un vieillard, l'autre un jeune homm e. Le vieillard, ému d'une profonde pitié, joint silencieusement les mains. L'autre est absorbé par les pensées que ce spectacle a fait naître. Il est jeune, le dernier venu parmi les disciples; son âme se révolte contre l'injustice, et il se dit que l'outrage était donc bien grand, puisqu'il fallait qu'un Dieu mourût!

Dans l'œuvre de Pérugin, cette toile me paraît tenir le premier rang : c'est un véritable Raphaël.

Mais voici Raphaël lui-même; et ici ce n'est plus l'élève qui l'emporte sur le maître. La *Vierge au baldaquin* (n° 165) est assise, au sommet d'une estrade, sous un baldaquin; deux anges portés sur leurs ailes en écartent les draperies. Au pied de l'estrade, quatre saints. A droite, saint Pierre et saint Bernard, qui ne sont pas d'accord; Pierre porte les clefs du ciel, saint Bernard, dans le costume sévère de son ordre, tient de la

main gauche un livre ouvert, qu'il appuie sur les marches du trône ; avec la main droite, il discute. A gauche, saint Jacques, en habit de pèlerin, arrête ses regards sur la Vierge avec la fixité de l'extase ; saint Augustin, crossé et mitré, se tourne du côté des fidèles, et leur fait signe d'approcher. Au bas du tableau, deux petits anges lisent à voix haute, sur un long ruban, les louanges de Marie.

La *Vierge au baldaquin* n'a pas été achevée ; le dessin, en certaines places, en est lâche, l'exécution molle ; à l'exception des deux anges, qui sont de tout point admirables, bien des négligences s'y remarquent. Dans la galerie des Vierges de Raphaël elle ne doit venir qu'au dernier rang.

N° 167. *Danse d'Apollon et des Muses*, par Jules Romain. Petit tableau sur fond d'or, d'un beau style, mais que dépare une grande sécheresse.

N° 171. *Thomasso Inghirami*. C'est un Raphaël, et je n'ai rien de particulier à en dire.

N° 172. *Dispute sur la sainte Trinité*, par André del Sarte. Saint Laurent avec son gril, saint Augustin avec sa crosse d'évêque, saint François avec sa robe de moine, debout, tête nue, discutent sur le mystère avec le calme, la noblesse et la gravité qui conviennent à des docteurs. Ils sont pleins de leur sujet. A genoux en avant du groupe, se tiennent saint Sébastien, portant comme un trophée les flèches de son martyre, et Marie-Madeleine, dont les bras pressent le vase des derniers parfums. Tous deux écoutent, avec une attention naïve, la dispute des saints docteurs. Dans le ciel, Dieu le Père, tenant son Fils sur la croix, témoigne que la discussion est éclairée et conduite par l'esprit divin.

Il y a d'éminentes qualités dans ce tableau ; mais on n'y rencontre pas ce grand style qui a fait de Raphaël un peintre unique. Un certain *flou* dans l'exécution rappelle, en les exagérant, les défauts de Murillo ; ombres verdâtres d'un effet désagréable. Au demeurant, belle peinture et grande composition.

N° 174. *Vision d'Ezéchiel*. La plus petite, et en même temps une des plus puissantes compositions de Raphaël ; comparable, pour l'effet, à la *Vierge à la chaise*.

Le Père éternel, traité à la façon du Jupiter antique, est

apparu sur les nuées. Son vaste front, front divin et redoutable, s'abaisse vers la terre, séjour des hommes ; sa barbe retombe épaisse sur sa poitrine, les brises du ciel secouent sa chevelure. Deux anges portent les bras de Dieu ; ses pieds reposent sur l'aigle, le taureau et le lion, un ange vole dans la nue aux côtés du Père. Ce qui personnifie les quatre attributs de la parole sacrée : l'aigle la hauteur, le taureau la force, le lion la puissance, l'ange la douceur.

Dieu est immense !

Ezéchiel, le prophète, s'est arrêté au sommet d'une montagne. Un rayon, qui troue le nuage, lui permet de contempler dans sa gloire le créateur des mondes. Au pied de la montagne se déroule un vaste horizon ; ce qui s'entrevoit de la terre répond à ce que l'on voit du ciel : tout est gigantesque dans ce petit tableau ! Nouveau témoignage que la grandeur de l'idée suffit à produire la puissance de l'effet.

Combien ne voit-on pas de grands tableaux, en réalité, très-petits !

N° 178. *Cléopâtre*, par le Guide. Tête profane et fatiguée ; gorge charmante que l'émotion soulève. Mais couleur fade et sale, des mains qui ne sont pas dessinées.

Dans le *Salon de l'Iliade*. N° 186. *Baptême du Christ*, par Paul Véronèse, de ce style grandiose et de cette couleur unique que nous connaissons.

N°s 191 et 225. *Assomptions*, par André del Sarte. Anges charmants ; si la Vierge a une beauté mondaine plutôt que divine, nous en connaissons la cause.

N° 207. *Un Orfévre*, par Léonard de Vinci. Des doutes peuvent s'élever sur cette attribution. Le tableau est, du reste, fort endommagé, et repeint en diverses places.

N° 214. Jolie copie de la *Madone de Parme*, par le Baroccio.

N° 219. *Adoration de l'enfant Jésus*, par Pérugin : presque un Raphaël !

N° 229. *Portrait de femme*, connu sous le nom de la *Donna Gravida*, attribué à Raphaël, mais se rapprochant davantage de la manière de Léonard.

N° 230. *Madone au long cou*, par le Parmigianino. Type de la renaissance ; exagération de la grâce maniérée.

On trouve dans le *Salon de l'Iliade* un certain nombre de portraits, tous de premier ordre, par Sustermans, Francia, le Titien, Velasquez, le Bronzino, Giorgion, Holbein, Gætano, Ghirlandajo, Paul Véronèse, etc.; un portrait de Salvator Rosa, par lui-même (n° 188), et celui de Bianca Capello, par le Bronzino (n° 204).

Salvator, que j'aime à rencontrer dans un musée enrichi par son pinceau, avait une tête énergique et rude. Tel est bien, au reste, l'homme que l'on se figure; ayant plus d'un trait de ressemblance avec cette famille de brigands, d'aventuriers et de soldats d'aventure qui se voient dans ses paysages et ses batailles. Teint bronzé, sourcils épais se rejoignant, nez coupé en bec d'oiseau de proie, yeux couverts, lèvre mince et pâle, — signe de volonté, — barbe rasée, cheveux en broussaille : voici pour l'homme. Un vaste col de toile fortement goudronné, sans agréments ni dentelles, retombant, sans un pli, sur un pourpoint de velours : voilà pour le costume. Ce costume sombre sied bien à ce visage fauve. Une palette chargée de couleurs, instrument de gloire et de fortune : voilà pour les accessoires.

Bianca est belle, mais d'une beauté dure, arrogante et hautaine. Ce teint d'une pâleur mate, ce regard hardi, ce nez à la ligne irréprochable et aux ailes mobiles, ce front bas, dont le calme fait voir qu'il y a pour le cœur, comme pour l'Océan, des tempêtes qui ne remontent point à la surface, cet air de résolution, ne surprennent pas chez la célèbre aventurière. Il ne s'agit plus cependant de Bianca la fugitive, la maîtresse décriée d'un commis de banque, la fille imprudente contre laquelle Venise a lancé ses sbires : ce portrait est celui de Bianca, grande-duchesse de Toscane, fille chérie de la république, qui envoya aux noces une magnifique ambassade, et voulut fournir la corbeille.

N° 239. Une Vierge de Carlo Caliari dit *Carletto*, dans laquelle on trouve de la grâce, de la couleur; et, bien que le mouvement manque peut-être de naturel, un ensemble agréable. Carletto était le fils préféré de Paul Véronèse, son élève, son orgueil, l'espoir de sa verte vieillesse. Mais, hélas! le maître ne voyait pas que l'excès du travail tuait son enfant. Un matin, avant le jour, il pénétra sans bruit dans l'atelier silencieux. Car-

letto dormait; il dormait lourdement, les bras étendus sur une table, la tête posée sur ses bras. Devant lui, une lampe se mourait, éclairant d'un reflet pâle une esquisse! « Mon fils, dit le maître, tu seras un grand peintre! » Il mourut à vingt-trois ans, laissant après lui comme un rayon de ce génie au lever duquel Paul Véronèse assistait.

N° 247. *Sainte Famille*, attribuée à l'école de Raphaël, prouvant, tout au moins, que l'on peut appartenir à l'école sans avoir le génie du maître.

N° 248. *Déposition de croix*, par le Tintoret. Style relâché; mais de la verve et de grands effets d'ombres.

N° 265. *Saint Jean*, par André del Sarte; vigoureux, sauvage, vraiment inspiré.

N° 266. *Madone*, dite *du Grand-Duc*, chef-d'œuvre de Raphaël dans sa première manière.

La Vierge est debout, la tête légèrement inclinée, les yeux baissés, portant l'enfant dans ses bras. Le caractère de sa beauté est la pureté, pureté chaste et mystique qui donne à tout son être quelque chose de surnaturel. C'est une femme dans l'épanouissement sage d'une beauté terrestre, mais avec un reflet du ciel. Le cou est un peu fort, comme dans le *Spozalizio*. De longues tresses blondes, d'un blond fin et léger, encadrent le doux visage de Marie et retombent sur les épaules. Un voile léger, disposé comme celui des religieuses, cache le front à demi; la tête est couronnée par le limbe divin. Les draperies sont d'une grâce riche, les détails étudiés avec un art infini.

Autrefois, — c'est-à-dire hier, tant l'histoire s'écrit vite, — lorsque Florence avait ses grands-ducs, quelques privilégiés étaient seuls admis à contempler ce chef-d'œuvre. L'archiduc Ferdinand l'emmenait dans ses voyages; et le grand-duc voyageait beaucoup.

Le reste du temps, la Vierge de Raphaël était dans la chambre de la grande-duchesse, loin de tous les regards. Elle occupe au musée la place d'une Vierge d'André del Sarte, qui, — le livret nous l'apprend, — a passé dans le cabinet de monsieur l'inspecteur. Que monsieur l'inspecteur, dont j'envie cependant le sort, conserve la Vierge d'André del Sarte, si tel est son bon plaisir; mais que S. A. le grand-duc ne vienne pas réclamer la sienne.

Du reste, les hommes sont si injustes, les révolutions si brutales, que la requête du grand-duc ne serait sans doute pas écoutée.

Dans le *Salon d'Ulysse*, sous le n° 288, un *Christ au jardin des Oliviers*, de Carlo Dolci, d'un style plus large que sa manière habituelle.

N⁰ˢ 300, 306, 312, 326. Quatre toiles de Salvator.

La première, une tête de vieillard, énergique, et consciencieusement étudiée. La seconde, un paysage dans lequel apparaissent des ruines, des montagnes arides, des rochers, des gorges sauvages et les hautes murailles d'un château-fort. La troisième, une *Marine*, dite *des Tours;* même appareil de montagnes et de rochers, avec une forteresse qui s'estompe vigoureusement sur un ciel sombre. Déjà la mer gronde. Comme un dieu en courroux, elle a changé de couleur; du bleu elle est passée au vert. Les vagues grossissent, leur crête blanchit : grand effet d'une tempête qui s'annonce. Des marins, des pêcheurs serrent les voiles, assurent les bâtiments sur leurs ancres, rentrent leurs filets.

Le quatrième tableau montre *Saint Antoine tenté par le démon*. Il ne s'agit plus, cette fois, des bouffonnes imaginations de Téniers et de Callot. Ici, rien ne fait rire ; les apparitions de l'enfer sont hideuses, les monstres effroyables, la vision fantastique. Tout ce vivant cauchemar s'agite dans une nuit pleine d'embûches. On croit entendre quelque chose de comparable à cette rumeur confuse qui s'élève des marais de l'Inde aux premières heures de la nuit : choc sourd de corps glissant sur le limon impur, frôlement de la peau humide des hippopotames contre les anneaux visqueux des serpents. Un squelette, aux reins duquel pendent des lambeaux de chair corrompue, s'avance boitant, chancelant, avec un bruit d'os qui s'entrechoquent. Il étend les bras, ouvre démesurément sa gueule profonde...; le squelette a une tête de crocodile.

Tout cela fait horriblement peur; et on plaint de toute son âme le pauvre saint Antoine, auquel l'enfer donne une pareille fête.

N° 307. *Vierge dans sa gloire au milieu de saints*, œuvre capitale d'André del Sarte.

La Vierge, assise sur les nues, tient l'Enfant debout sur les plis de sa longue robe et le fait voir aux saints. Marie va bientôt se lever, soit pour descendre parmi eux, ainsi qu'une reine bienveillante, soit pour regagner son palais d'étoiles. A ses pieds, sous le nuage, s'avancent deux têtes ailées de chérubins. Les chérubins regardent la Vierge et attendent un signe de sa volonté pour enlever le nuage.

Pendant ce temps, Jésus fixe un point invisible ; il lève le doigt avec un grand air d'autorité : silence, Dieu va parler!

A droite se tiennent trois saints.

D'abord un anachorète, un homme sauvage entièrement nu, avec une couronne de lierre autour des reins. Ses cheveux en désordre se perdent dans sa barbe inculte, qui s'abat sur sa poitrine velue. Il porte à la main une branche fraîchement coupée, non dépouillée de son écorce, et contemple la Vierge. Quel regard! on y lit une foi naïve, un respectueux amour, une adoration muette. Il se prépare à entendre ce que Dieu va dire. Saint Laurent est à demi caché par le solitaire. De l'autre côté, saint Sébastien montre, — peut-être avec trop de complaisance, — les flèches, instruments de son martyre, et retient une draperie jetée sur son beau corps, qui reste à peu près nu. La Vierge se tourne vers saint Laurent, qui masque saint Roch, l'éternel voyageur, dont on aperçoit seulement le visage méditatif.

Au premier plan, saint Jean et Marie-Madeleine sont à genoux; saint Jean appuyé sur sa croix rustique, mais au lieu de contempler la Vierge, il se retourne d'un air distrait. Madeleine, au contraire, tient ses regards fixés sur le groupe divin avec une foi ardente. Son attitude trahit son recueillement. Nous l'avons rencontrée déjà avec un mouvement semblable dans un autre tableau d'André del Sarte [1]; saint Sébastien occupait la place de saint Jean. Ici le maître s'est recopié, et personne ne l'en blâmera. Le groupe est mieux étudié, les détails traités avec plus de soin, les draperies arrangées à loisir. Dans l'autre tableau les mains de la sainte reposent l'une près de l'autre, sans aucun artifice; dans celui-ci, elles sont disposées avec un rare bonheur.

[1] *Dispute sur la sainte Trinité*, n° 172.

Salon de Prométhée. N° 338. Jolie *Vierge* de fra Filippo Lippi, ce moine artiste, qui vient immédiatement à la suite de fra Angelico et fra Bartholomeo. Toutefois, s'il est digne de leur être comparé pour le talent, sa vie fut différente. De moine il devint soldat, puis aventurier; esclave en Tartarie, héros peu scrupuleux de mainte histoire galante, il mourut jeune, empoisonné par un mari jaloux.

La Vierge du palais Pitti est le portrait d'une religieuse qu'il avait séduite, puis enlevée, du couvent de S. Margarita del Prato; il eut d'elle un fils, Filippino Lippi, peintre comme son père, mais avec un talent supérieur.

N° 345. *Sainte Famille*, de Peruzzi; digne d'attention.

N° 353. Curieux *portrait de la belle Simonetta*, par Botticelli.

Simonetta fut reine de Florence au temps du duc Julien de Médicis. Elle avait sur son front, comme une triple couronne, la beauté, la bonté et l'esprit.

Chantée par les poëtes, immortalisée par les artistes ses contemporains, le duc l'aima, dit-on, et, afin qu'aucun prestige ne manquât à sa vie, elle mourut jeune, dans l'éclat de sa beauté : la fleur tomba, mais ne se fana point.

Mourir jeune est un sort heureux. La jeunesse laisse après elle un pénétrant souvenir. A ces mots : *Il mourut jeune*, chacun s'attendrit. Quelque chose de charmant et de doux vient de finir, et on peut imaginer qu'une grande destinée a été interrompue. La vie reste une énigme dont on ne connaîtra point le mot; *inconnu* est synonyme d'*illusion*. La vie fauchée dans son printemps, c'est une riante matinée dont on ne verra pas la fin, fin assombrie par les nuages qui s'assemblent au milieu du jour. Or, rien n'est triste comme la fin venant à son heure. Après l'enfance qui se compose de parfums, la jeunesse de fleurs, l'âge mûr de fruits, arrive la froide vieillesse. Autour d'elle se fait l'isolement; puis, un soir, le vieil arbre tombe sans que l'on entende même le bruit de sa chute.

N° 358. *Adoration des Mages*, par Ghirlandajo.

N° 363. *Sainte Famille*, par le Garofolo.

N° 373. Un *triptyque*, par Fra Angelico.

N° 388. *Mort de Lucrèce*, par Filippino Lippi.

Ouvrages parfaits.

Le principal ornement du salon de la Justice est un meuble d'ébène, incrusté de pierres dures peintes par Breughel, qui a su tirer parti des veines de la pierre, en y représentant avec une merveilleuse finesse et un art ingénieux diverses scènes de la Passion.

Salon de Flore. — N° 444. *Judith*, par Arthemisia Gentileschi. L'héroïne a l'œil ardent et la mine résolue. Holopherne, appesanti par le vin, est étendu sur des draperies en désordre. Il dort lourdement, ses bras pendent hors du lit, sur sa lèvre charnue erre un vague sourire. Judith s'est levée, elle a été prendre dans l'ombre un lourd cimeterre, a saisi Holopherne par les cheveux; son bras se lève, l'arme va retomber... La suivante attend; elle ferme les yeux et ouvre le sac. La Judith d'Horace Vernet a de la ressemblance avec la Judith d'Arthemisia Gentileschi.

J'ai omis à dessin de mentionner, dans le salon de la Justice (n° 398), une autre Judith d'Arthemisia qui a un cou difforme, avec un goître véritable, et manque absolument de caractère.

On a relégué dans le salon de Flore la *Vénus* de Canova (*Venus italica*) qui occupa jadis à la Tribune la place de la Vénus de Médicis, transportée à Paris. Sans avoir des qualités éminentes, cette statue de Canova est néanmoins un de ses bons ouvrages; on y note un charme général, beaucoup de grâce et un sentiment voluptueux. Le marbre est travaillé avec un fini qui lui donne la souplesse et la transparence de la peau.

Le salon des Putti, la galerie des Pocetti, le corridor des Colonnes complètent l'ensemble des salles du musée, et renferment une riche collection de miniatures rassemblées par les soins du cardinal Léopold de Médicis; il ne s'en séparait jamais, pas même durant ses voyages; — et un buste en marbre de Napoléon, par Canova, placé en face d'un Jupiter de bronze.

III

Académie des beaux-arts.

L'Académie des beaux-arts, — musée plus spécialement attribué aux œuvres des vieux maîtres, — s'annonce par un vestibule monumental que décorent de jolis bas-reliefs en terre de couleur, par Luca della Robbia. Dans la cour se trouvent, parmi différents morceaux de sculpture, le modèle de l'*Enlèvement de la Sabine*, par Jean de Bologne, et un bloc de marbre à peine dégrossi, provenant de l'atelier de Michel-Ange.

L'Académie des beaux-arts possède un certain nombre de tableaux antérieurs à la couleur à l'huile. Généralement ils sont peints à la cire et ont conservé une fraîcheur, une gaieté de tons, un aspect de jeunesse, qu'ont perdu depuis longtemps des peintures plus modernes.

Le procédé ancien n'offrait, il est vrai, à l'artiste que des ressources bornées ; il l'astreignait à un travail matériel gênant, à une marche lente, et lui interdisait d'une manière absolue ces grands effets de brosse qui ont rendu certains maîtres si puissants. Mais le ton général était empreint, indépendamment du génie propre du maître, de quelque chose de facile, de doux, d'agréable à l'œil. De plus, cette peinture avait le mérite d'être inaltérable, et on ne voyait pas, — spectacle toujours triste, — la couleur pousser au noir, les glacis s'effacer, les tons changer, les nuances se ternir.

En parlant d'une méthode qui a fait son temps, je n'entends pas formuler des regrets déplacés ; mais encore faut-il, chaque fois que l'on se trouve en face des institutions ou des choses d'autrefois, reconnaître le bien qu'elles ont fait et leur rendre justice sans passion comme sans colère.

Adoration des Mages, par Gentile da Fabriano ; d'un fini précieux.

Curieuse *Sainte Madeleine*, par Andrea del Castagno. Ce fut lui qui apporta la couleur à l'huile en Italie. Il mourut assassiné par un peintre, son ami, auquel il avait confié son secret, et qui voulait le posséder seul.

Dans un *Baptême du Christ*, par le Verocchio, premier maître de Léonard de Vinci, on signale une tête d'ange, ouvrage de Léonard.

Naissance de Jésus, par Ghirlandajo ; le même sujet traité par Lorenzo di Credi ; œuvres délicates, naïves, charmantes, agréables comme des Pérugin.

Assomption de la Vierge, par Pérugin ; tableau important qui, placé au milieu des productions de la vieille école, fait bien ressortir le caractère novateur du maître. Ses tentatives d'affranchissement furent timides il est vrai, mais elles préparaient l'énergique protestation de la Renaissance. Entre Pérugin et ses contemporains ou ses devanciers, il y a un intervalle immense !

Plusieurs toiles d'André del Sarte, toutes de premier choix. On y relève, plus peut-être que dans ses grands ouvrages du palais Pitti, certains défauts, notamment l'exiguïté des attaches des mains et des pieds ; des pieds d'enfants notamment, qui ne laissent pas de contribuer, dans une certaine mesure, à donner à sa manière un cachet profondément individuel.

Saint Bonaventure, par le Bronzino ; œuvre capitale.

Pitié, d'Allori. Un *Père éternel*, d'André Sacchi ; toiles remarquables.

Descente de croix, par Beato Angelico ; fine miniature, que l'on croirait arrachée à quelque missel du bon roi René.

Un *Jugement dernier*, ouvrage important, — par le même.

Dans le ciel, les trompettes résonnent ; sur la terre, les tombes, symétriquement rangées, ressemblant un peu à des soupiraux de cave, s'ouvrent toutes à la fois, comme des trappes de théâtre. Les morts se lèvent. Par instinct, les bons s'en vont à droite, tandis que le souffle de la justice divine balaye à gauche les méchants. Les démons de fra Angelico n'ont rien de terrible ; ce sont de bons diables, de jolis diables grotesques, qui feraient rire les tout petits enfants. Le peintre du Paradis, le confident des anges, ne pouvait être en même temps peintre des lieux infernaux ; son âme douce, éloquente lorsqu'elle parle du ciel, était impuissante à imaginer les châtiments des réprouvés.

Parlons donc des élus.

7

Ils sont à genoux, remplis de reconnaissance pour la bonté céleste. L'égalité des êtres devant le juge est rendue par la confusion des conditions. On voit, mêlés ensemble, empereurs avec leur couronne, évêques avec leur mitre, papes avec leur tiare, marchands, pages, guerriers, pèlerins, moines, religieuses, vierges ; mais, dans cette foule compacte, je cherche vainement un pauvre, un de ces déshérités auxquels le royaume céleste a été spécialement promis.

Le paradis se voit au sommet de la montagne sur les pentes de laquelle attendent les âmes. C'est une ville de marbre avec de hautes murailles, des tours et une porte d'acier. Le pont-levis est abattu, et le cortége s'avance, précédé par le chœur des vierges, que mène un chérubin. Il y a autant d'anges que d'élus ; ils se tiennent par la main et forment un long ruban d'âmes.

Quelle céleste béatitude ! quel rayonnement d'un bonheur surhumain sur tous ces visages ! Un ange embrasse un religieux : « Combien j'ai d'aise, mon père, de vous revoir ! » Il s'échappe de toute cette composition naïve un pénétrant parfum de foi.

IV

Fresques dans les églises et les couvents.

Le chœur de Santa Maria Novella a été entièrement peint par Ghirlandajo, le maître de Michel-Ange.

Ces fresques, bien conservées mais mal éclairées, représentent des scènes bibliques, indifféremment prises à l'Ancien ou au Nouveau Testament. Elles sont un des événements notables de l'histoire de l'art. On y voit le beau absolu se dégager peu à peu de ses entraves gothiques, l'inspiration prendre la place de la tradition, le vrai succéder à la nature convenue. Les fresques de Ghirlandajo préparent le grand siècle. Derrière le maître on devine l'élève : Michel-Ange, ce génie violent qui sera du même coup une protestation et une lumière.

Bon nombre des personnages sont des portraits, portraits d'artistes contemporains, celui de Ghirlandajo notamment, au mi-

lieu de divers membres de sa famille ; portraits des bienfaiteurs de l'Eglise, ou des principaux magistrats de la cité ; portrait de Ginevra de Benci, dont la beauté fameuse avait alors inspiré plus de sonnets qu'elle ne comptait d'années. Figurer dans quelqu'un de ces grands ouvrages était un honneur estimé très-haut. Les grands recherchaient l'amitié des peintres à cette seule fin; des femmes célèbres par leur naissance, leur beauté, leur esprit, leurs richesses, regardaient comme une faveur d'être admises à passer devant eux. Tant cette Italie, pleine d'une séve nouvelle, était alors amoureuse de gloire et de renommée !

Mais si le peintre savait se montrer ami délicat ou courtisan habile, il savait aussi, — incorruptible censeur, — châtier les vanités ou les ridicules de son temps ; démentir les mensonges ou les partialités de l'histoire, venger un affront, réparer une injustice.

Dans une chapelle de S. Maria Novella, on trouve, gâtée par l'humidité et le temps, oubliée, reléguée en un lieu sombre, la Vierge fameuse de Cimabuë, monument le plus ancien et le plus authentique de la renaissance des arts en Italie. Son apparition fut un événement. Le peuple et les magistrats vinrent en cortége chercher le tableau dans l'atelier du maître. La place importante qu'il occupe dans l'histoire des progrès de l'esprit humain, suffirait seule pour la rendre digne de plus d'égards. Du reste, rien d'agréable dans cette grande peinture. La Vierge, vigoureusement dessinée, mais sans grâce ni invention, tient l'Enfant sur ses genoux et promène autour d'elle des regards étonnés. Six anges, tout semblables, et distribués avec une rigoureuse symétrie, — trois à droite et trois à gauche, — adorent, dans un ciel d'outremer, la Vierge et Jésus.

Une des chapelles de S. Maria Novella a été peinte à fresque par Orgagna. Au fond apparaît le drame lugubre du jugement dernier. Dieu le Père est occupé à trier les bons d'avec les méchants, et on devine que ce n'est pas un travail facile. Le Dante, — j'en suis reconnaissant à Orgagna, — figure au nombre des élus.

A la droite du Souverain Juge, sur la muraille qui fait retour, se voient les bienheureux dans le paradis. Leur foule, — spectacle rassurant, — est innombrable ; on compte autant d'anges

que d'élus [1], soit que l'ange gardien de l'âme sauvée partage son triomphe, soit que le peintre ait voulu faire allusion à cette tendre ambition du cœur qui fait du ciel le lieu de la réunion des âmes. Chaque âme a retrouvé sa sœur; sœur entrevue sur la terre, ou perdue, ou seulement devinée. L'âme a la forme charmante d'un ange, et les deux sœurs se promènent, heureuses d'un bonheur qui n'aura pas de fin, sur les arbres peut-être un peu trop verts du paradis.

L'enfer se voit à la gauche de Dieu. De même que chaque élu est conduit par un ange, chaque damné est la proie d'un démon. Un rocher aride, dans lequel se creusent des précipices occupés par les âmes, représente le domaine de Satan. Satan fait régner l'ordre dans son empire, un tourment spécial est attaché à chaque nature de vice. Voici le quartier des gourmands, celui des colères, celui des luxurieux, etc.

Cette grande composition, où on trouve de la verve, de l'imagination et quelques détails heureux, est d'un faire négligé et d'une pensée moins puissante que la fresque du *Triomphe de la mort* au Campo Santo [2].

Dans le cloître de S. Maria Novella, on voit des lunettes en camaïeu de la main de divers artistes, et une chapelle entière-

[1] On remarque un arrangement semblable dans le *Jugement dernier* de Beato Angelico, à l'Académie des beaux-arts.

[2] Le *Triomphe de la mort*, chef-d'œuvre d'Orgagna, est un poëme en plusieurs chants dont la Mort est le héros. Armée de son sceptre, la faux, elle marche au travers de la vie, comme le faucheur à travers les moissons. La voici qui s'approche sournoisement, avec un rire sinistre, d'un berceau, sous lequel de jeunes seigneurs sont assis au milieu de courtisanes. Sur sa route elle écarte, d'un geste brusque, des vieillards, des mendiants, des infirmes, tout le navrant cortége des misères humaines : « Pas vous, » dit la Mort; et déjà elle lève sa faux. Cependant eux sont jeunes, riches, beaux, amoureux, portant avec insouciance à leurs lèvres la coupe des festins, emblème de la vie. La coupe est pleine encore. Un trouvère, — qui est la poésie de la jeunesse et de l'amour, — chante leurs faciles plaisirs ; les femmes sont belles, le vin bon, ils sont heureux. De petits Amours d'une grâce plus parfaite que le temps ne le comporte ; amours dignes de Boucher et de Watteau, voltigent au-dessus de leurs têtes.

Détournez les yeux, vous qui aimez ce qui vit, ce qui est heureux, beau et jeune ; car la faux va s'abattre et on verra tomber les épis.

Plus loin, une calvacade est arrêtée devant un défilé ; il y a un fils de roi,

ment peinte à fresque, par Simone Memmi et Taddeo Gaddi. Ils y ont représenté la Passion de Notre-Seigneur, et une parabole de l'Eglise militante avec un calembour équivoque. Des chiens blancs qui ne sont autres que les dominicains (*Domini canes*, chiens du Seigneur), dont l'ordre occupait le couvent, chassent à belles dents des loups hérétiques. Ceux-ci, affamés, hérissés, ardents à la proie, s'efforcent de pénétrer dans le troupeau des brebis du Seigneur, que gardent les chiens fidèles. Au réfectoire, une grande fresque du Bronzino, montre avec beaucoup d'originalité les Israélites recueillant la manne dans le désert.

L'église *del Carmine*, quoique presque entièrement détruite par un incendie au dix-huitième siècle, doit être placée, dans l'histoire de l'art, au même rang que S. Maria Novella.

un noble, un évêque. Trois bières ouvertes barrent le passage, et donnent le hideux spectacle de la décomposition à trois degrés différents : dans le cercueil de droite, l'œuvre de la destruction commence, les chairs sont bleues, flasques, dépecées par une infâme vermine; dans le cercueil du milieu, l'œuvre d'anéantissement s'achève, les chairs ont disparu, les yeux, les cartilages ont été dévorés, le crâne est nu, en maints endroits les os paraissent. Les sombres convives s'en sont allés, mais il reste les débris du festin. Le dernier cercueil ne contient plus qu'un squelette ; par le trou vide de l'œil, s'échappe un serpent visqueux.

Le premier cavalier, fils de roi, se bouche le nez avec un sentiment d'horreur; le second, l'œil hagard, la bouche ouverte, demeure immobile. L'évêque seul reste impassible; les chevaux se cabrent et refusent d'avancer, la mule de l'évêque flaire cette odeur de cadavre et se jette en arrière par un mouvement brusque et vrai.

Dans le reste de la fresque, les anges et les démons se disputent les âmes. Les diables font une ample moisson de religieuses et de moines. Dans le groupe des religieuses, on en remarque une qui serre entre ses mains une bourse pleine avec une expression saisissante d'avarice et de convoitise. Les anges qui emportent les âmes des justes, sont séraphiques, et tendrement préoccupés de l'importance de leur douce mission.

Du reste, ni couleur, ni dessin, ni unité dans ce vaste drame; mais une grande puissance dans l'idée, un sens philosophique transparent, et quelque chose comme le sifflement lointain du fouet de la satire, retombant implacable sur les vices du temps. L'art, en effet, — et c'est une de ses gloires, — fut de tout temps libre-penseur, n'épargnant, dans sa franche allure, ni les princes de la terre, ni les princes de l'Eglise, ni les couvents où l'oisiveté, la mollesse, la luxure s'étaient glissées à la suite de la richesse.

Il ne reste, à vrai dire, de l'ancienne église qu'une seule chapelle, la *Chapelle Brancacci;* mais elle a été peinte par trois maîtres en qui commença la réforme, et dont les ouvrages ont inspiré le grand siècle. Masolino dà Panicale commença ce grand travail; Masaccio, qui y eut la part la plus importante, le continua. Filippino Lippi, jugé digne de succéder à Masaccio, son maître, y mit la dernière main, à l'âge où Raphaël peignait son premier tableau.

Le caractère de ces fresques est l'hésitation.

Tantôt la froide tradition de l'école l'emporte; tantôt ce sont des coups de maître, des élans encore mal réglés vers l'imitation libre de la nature. On peut distinguer les deux inspirations aux prises, et comme en lutte l'une avec l'autre. On voit bien que ce que la forme gagnera, la foi va le perdre; car, pour se retremper aux sources du vrai, l'art est venu demander ses inspirations au génie pur mais froid du paganisme.

Masaccio, mort trop jeune, fut un de ces génies audacieux qui ferment un siècle et en inaugurent un autre. Il appartenait à cette race de hardis novateurs qui s'élancent en avant un flambeau à la main.

Race de météores!

Cimabuë, Giotto, Orcagna, Pérugin, Raphaël, Léonard de Vinci, Michel-Ange, sont tous plus ou moins ses élèves, car ils ont étudié, copié les fresques de la chapelle del Carmine, d'où l'art moderne est sorti. Masaccio, précédé par Cimabuë, Giotto, Orcagna, est l'anneau qui rattache les deux époques : à lui seul il est une fin et un commencement.

Les fresques dont Beato Angelico a enrichi le couvent de son ordre (le couvent de Saint-Marc), sont nombreuses. On les trouve un peu partout, dans les cloîtres, dans les salles capitulaires, les réfectoires, les cellules même. Une des mieux conservées représente le Christ arrivant aux limbes et délivrant les patriarches.

Jésus est dans la lumière. A son approche la porte inexorable s'est ouverte d'elle-même; Dieu entre, tendant une main, la main qui délivre, et portant son étendard. La troupe serrée des patriarches accourt, éblouie, émue, empressée et joignant les mains. Jésus semble dire : « Venez vite, car je suis pressé;

tant d'autres attendent le prix du rachat de mon sang ! » On voit que, de leur côté, les patriarches ont hâte de sortir. Ils se pressent à la porte : confusion pleine de grandeur.

Mais l'œuvre capitale de Beato Angelico, au couvent de Saint-Marc, est, dans la salle du chapitre, sa fresque du *Christ en croix entre les deux larrons*.

Jésus vient de rendre son dernier soupir ; la foudre a grondé, la terre a tremblé, le ciel s'est soudain obscurci. La Vierge succombe sous le poids de sa douleur ; Marie-Madeleine et Marie Cléophas la soutiennent, formant avec les deux saint Jean un groupe lamentable aux pieds de la croix. Puis viennent, sur une seule ligne, rangés avec une symétrie gothique, divers saints, les uns priant, les autres se lamentant. A droite de la croix saint Marc, patron du couvent, est assis, comme on représente Charlemagne au milieu de ses paladins. Il porte sur ses genoux le livre des Evangiles. Après saint Marc, saint Laurent, vêtu d'une robe asiatique ; puis saint Côme et saint Damien. Saint Côme contemple avec une compassion douloureuse le Christ en croix ; saint Damien, qui n'a pu soutenir la vue de ce spectacle, détourne la tête et pleure dans ses mains.

A gauche de la croix, deux évêques crossés et mitrés, qui sont saint Augustin et saint Ambroise ; saint Dominique à genoux, saint Jérôme, sublime de macération et de vieillesse, ayant à ses pieds le chapeau de cardinal qu'il refusa. Puis viennent divers saints, parmi lesquels saint François, admirable de ferveur ; saint Bernard au visage sévère, portant une torche symbolique ; saint Thomas d'Aquin, interrogateur et profond. Un limbe d'or poli qui a l'éclat du métal, enveloppe les têtes des statues, ce qui fait qu'elles semblent sortir d'un disque de feu.

Cette belle fresque est enfermée dans une bordure en arabesques d'un haut goût : le cadre est digne du tableau. Au sommet, se voit un pélican avec cette devise :

SIMILIS FACTUS SVM PELICANO SOLITUDINIS.

Dans des médaillons sont distribués huit prophètes et huit sibylles portant des devises. On y voit aussi les membres illustres de l'ordre ; saint Dominique au milieu, tenant des deux mains les rameaux d'une vigne qui porte, au lieu de raisins, les por-

traits des papes, des cardinaux, des évêques, des Pères de l'Eglise, des bienheureux sortis de l'ordre de saint Dominique [1].

Fra Angelico a fait mieux sans doute; il y a de lui des ouvrages plus achevés, mais je n'en connais aucun de ce caractère et de cette importance.

Fra Angelico, comme Jean Bellin, est peintre d'âmes. Il cherche le rayon ailleurs que dans la forme, aussi sa manière en conserve quelque chose de mystique et de discret. Il s'éclaire du ciel au lieu de s'inspirer de la nature, et sa foi ardente devient communicative.

C'est que, dans la peinture du moine-artiste, il y a plus que du génie, il y a la foi. Fra Angelico peignait avec son cœur, avec son âme enflammée d'un divin amour; il peignait comme de souvenir. On dirait qu'il a entrevu, au milieu des veilles et des hallucinations du cloître, les êtres surnaturels qu'il représente; tant, dans son affirmation, son pinceau a d'autorité.

L'ancien couvent de San-Onofrio, devenu le Musée égyptien, renferme une fresque de Raphaël, le *Cenaclo di Foligno*, découverte en 1845, dans un parfait état de conservation.

Le Sauveur, assis sous le portique d'un riche palais, occupe le centre d'une table étroite. Les disciples sont rangés aux deux côtés du maître. Saint Jean sommeille, et Jésus pose doucement, familièrement son bras sur l'épaule du disciple favori. Judas, reconnaissable à sa physionomie sombre et à la bourse pleine qu'il serre dans sa main, occupe seul un des côtés de la table.

Judas le traître, seul en face du Juste, cela est d'un grand effet. Le disciple infidèle détourne la tête, comme si la vue du Christ lui était insupportable, il écoute s'il n'entend pas le peuple gravir la montagne; de loin, on le prendrait pour un accusé devant ses juges.

Le banc de bois sur lequel sont assis Jésus et ses disciples, ressemble aux stalles des chanoines dans le chœur des cathédrales. Le dossier se termine par une corniche massive, prétexte à une grande ombre qui fait bien ressortir les personnages.

Au delà du portique on découvre une montagne aride; au

[1] On montre dans le réfectoire du couvent une *Cène* de Ghirlandajo.

sommet paraît Jésus, dans le jardin des Oliviers. L'ange apporte le calice, le Fils de l'homme hésite, une sueur froide baigne son front, son âme est dans l'angoisse ; mais il prononce le sublime *Fiat voluntas tua non mea*, et se résigne au sacrifice. Les apôtres dorment autour de Jésus.

Cette fresque, dont l'attribution a donné lieu à d'ardentes polémiques, est encadrée dans une riche bordure ou se voient trois têtes de Pères de l'Eglise. Ses qualités sont la grâce plutôt que la force ; la grâce dégénérant même en mollesse. On y chercherait en vain l'appareil solennel, le faire majestueux de la Cène de Léonard. Les personnages manquent généralement de caractère ; il y a cependant trois têtes d'un style tout à fait *raphaëlique*.

A Santa Annunziata on trouve, dans une cour carrée, — sorte d'atrium qui précède l'église, — un portique décoré par des fresques du quinzième et du seizième siècle, d'un caractère gracieux. On remarque surtout une Histoire de saint Philippe, par Rafaëllo da Monte-Lupo, une Visitation, de Jacopo da Pontormo, celle-ci endommagée par un maillet de fer que le peintre, indigné de la mauvaise foi des moines, lança contre son propre ouvrage ; la Naissance de la Vierge, par André del Sarte, fresque dans laquelle le maître a placé les portraits de Sansovino, son ami, et de Lucrèce, sa femme.

Lucrèce était une belle créature, mais infidèle et prodigue ; André del Sarte l'aimait. Elle le trahit, le bafoua, sema la discorde parmi ses élèves, et le fit manquer à sa parole en dissipant dans des achats de bijoux les sommes envoyées par François Ier pour des tableaux.

En quoi, mon maître, ce tempérament de feu pouvait-il convenir à votre nature tranquille ? Pourquoi n'avoir pas choisi, au lieu de cette femme, quelque vierge timide qui vous eût aimé doucement, sagement, comme vous saviez aimer vous-même ; qui vous eût servi de modèle à la place de Lucrèce ? les vierges de vos tableaux eussent eu peut-être alors ce qui leur manque : le rayonnement mystique de la chasteté.

Mais aussi, pourquoi vous marier ?

Artistes et poëtes, en qui Dieu a mis la flamme dévorante du génie, vous n'êtes point faits pour le calme bonheur du ma-

riage. Le mariage, voyez-vous, c'est la vie positive avec ses calculs, avec mille exigences, mille assujettissements, mille soucis.

A vous autres, les illuminés sublimes, il faut la liberté, la rêverie, l'idéal. De loin, la femme est la poésie ; de près, elle devient la réalité. Elle entre dans votre vie en despote ; votre cœur, votre pensée deviennent son empire. Si elle y rencontre cette rivale implacable, — la Gloire, — qui lui dit : « Va-t'en, je n'ai que faire de toi ! » que voulez-vous qu'elle devienne ? Coquette (ce sera le cas le plus général), elle vous trahira et saura démontrer, à l'occasion, que vous avez tous les torts. Si c'est une âme grande, digne de comprendre la vôtre, elle s'en ira à l'écart, se contentant de soigner son sublime malade. Ce sera le dévouement, mais ce ne sera assurément pas le bonheur.

Il vous faut donc demeurer chastes et solitaires : chastes comme la muse ; chastes comme la vestale qui veille à l'entretien de la flamme sacrée ; chastes comme le prêtre chargé d'un sacerdoce ; solitaires comme le cèdre ou le lion.

A la suite de la cour de San Annunziata vient l'église ; à la suite de l'église, le cloître. Si, après en avoir franchi le seuil, vous détournez la tête, dans le cintre même de la porte apparaît une fresque justement célèbre, d'André del Sarte : la *Madonna del Sacco*.

La Vierge penche doucement la tête ; l'Enfant Jésus, qu'elle ne retient pas, paraît vouloir rejoindre saint Joseph, occupé à lire dans un livre. Saint Joseph, assis plus bas que la Vierge, s'appuie sur un sac de farine, marque d'abondance. La Vierge, d'une beauté puissante, noblement assise, admirablement drapée, frappe comme une apparition. Si on n'était en face d'une porte d'où peut sortir à tout moment un étranger moqueur, on tomberait à genoux devant cette Vierge si vivante et si belle ! C'est la seule fresque qu'André del Sarte ait exécutée dans le cloître ; elle paraît un ex-voto contemporain de quelqu'une des nombreuses famines qui désolèrent Florence. Contemplez à loisir ce bel ouvrage, car bientôt il n'existera plus. L'eau filtrant au travers des fissures de la voûte et l'humidité du cloître l'attaquent sourdement. La tête de saint Joseph est presque effacée déjà.

Pourquoi, dans une ville qui fut l'Athènes de l'Italie, une semblable indifférence en face d'un tel chef-d'œuvre !

Si l'eau de la voûte s'infiltre dans le vieux mur, cimentez la voûte, assainissez le mur ; si le cloître est humide, chauffez ou fermez le cloître. Si rien de tout ceci n'est possible, alors informez-vous à l'aide de quel procédé on a détaché les fresques d'Herculanum, de Pompéi, et transportez ailleurs, dans un musée, dans un sanctuaire, ce bijou de l'art. Mais l'indifférence est un crime, un crime pour lequel le monde civilisé vous jugera. Par respect pour vous-mêmes, Florentins du dix-neuvième siècle, ne vous en rendez pas coupables !

V

Michel-Ange, Donatello, Benvenuto Cellini, Jean de Bologne, Brunelleschi, décorateurs de Florence.

Les tombeaux de Laurent et de Julien de Médicis sont l'ouvrage le plus considérable de Michel-Ange à Florence. On va les admirer dans la *sacristie nouvelle*, annexe de l'église San-Lorenzo. Cette partie de l'édifice a été construite et décorée par Michel-Ange seul. L'âme du sculpteur est ici, la pensée du peintre est à la Sixtine, le génie de l'architecte à Saint-Pierre de Rome. Les tombeaux des Médicis, la fresque du Jugement dernier, la coupole de Saint-Pierre, forment les trois rayons de cette grande gloire. Les murs de la *sacristie nouvelle* sont nus, — ce qui contribue à donner au lieu un cachet de grandeur sévère. Le jour arrive par une seule fenêtre; trois groupes de marbre y sont disposés de la façon suivante : une statue de la Vierge en face d'un sarcophage de porphyre qui est sous une voûte; les tombeaux de Julien et de Laurent de chaque côté.

Laurent, qui fut père de la reine Catherine de Médicis, est vêtu à l'antique, taillé dans le marbre avec cette fougue et ce caractère de majesté qui sont les signes distinctifs du génie de Michel-Ange. Le duc est assis, une jambe ramenée sur l'autre ; sa tête, couverte d'un casque, repose sur sa main. Cette attitude, qui est celle du recueillement et de la pensée, a valu à la statue le

nom de *il Pensiero*. Jamais, du reste, aussi grand effet n'a été produit avec moins d'artifice : c'est un homme qui songe ! Mais quelle profondeur dans ce recueillement, quelle aisance naturelle dans l'attitude, quelle transparence dans la pensée ! c'est la force au repos.

Aux pieds du duc, Michel-Ange a couché deux statues allégoriques, le *Crépuscule* et l'*Aurore ;* la tête du Crépuscule, tête admirable au front large, à l'œil rêveur, rappelle les traits du grand artiste. La statue n'a pas été terminée ; un des pieds est à peine dégrossi.

Julien, se voit comme Laurent son neveu, au-dessus d'un socle de marbre que couronnent les statues couchées du *Jour* et de la *Nuit :* il est pareillement vêtu à l'antique, avec même ampleur, même noblesse, même force, mais dans un sentiment différent. Au lieu de songer, il se montre prêt à agir. La tête est haute, l'œil regarde fièrement ; les deux mains s'appuient sur le bâton du commandement.

Si Laurent personnifie la pensée, Julien représente l'action.

La statue du Jour est inachevée. Celle de la Nuit me plaît surtout par son attitude molle et mystérieuse.

Le troisième groupe de la *sacristie nouvelle*, — *Vierge entre deux saints*, — est sans importance. Une seule statue de Michel-Ange, le *Moïse* du tombeau de Jules II, pouvait trouver place ici.

Dans cette étroite chapelle de Saint-Laurent on se sent comme ébloui, comme écrasé par la majesté de ce génie extraordinaire qui fut Michel-Ange. Fougueux novateur, il marcha seul dans sa voie ; personne ne le précède et personne ne le suit, car Michel-Ange, sans maître, fut aussi un maître sans élèves.

Son génie est l'opposé du génie antique. L'antiquité, éprise de la forme, voyait le beau dans la ligne ; Michel-Ange subordonna tout au souffle de la pensée. Il fouillait son marbre sans modèle, sans aide ; il le taillait de sa forte main sans le secours du compas ; il le taillait furieusement, s'inspirant de la vie, et cherchant à pénétrer la matière du rayonnement de l'âme : il y réussissait. Mais la puissance même de son génie fut cause de ses défauts. Il a une exubérance de force qui ne lui permet pas la simplicité. Voyant tout en grand, il exagère volontiers les formes, au risque de ne plus conserver une exacte mesure. Il

force la nature par amour pour cette nature énergique et passionnée qu'entrevoyait son âme, et en même temps par mépris de cet art gothique contre lequel il s'élevait de toute la hauteur de sa pensée.

On va voir à Santa-Maria del Fiore, derrière le maître-autel, une *Piété* que Michel-Ange destinait à son tombeau. Jésus repose sur les genoux de sa mère ; mais la vue pitoyable de ce corps sans vie, de ce corps martyrisé d'un Dieu fait homme, ne cause aucune émotion. Marie, dont les traits ne sont point troublés, verse quelques larmes ; mais ces larmes contenues rendent-elles bien les angoisses d'une mère qui porte sur ses genoux le cadavre nu, froid, sanglant de son fils ? Je ne trouve à la douleur de la Vierge ni la poésie du désespoir, ni l'énergie de la résignation. Du reste, aucune invention ; le groupe disposé exactement comme tous les sujets analogues : la Vierge, assise, roidement enveloppée dans ses longs voiles, portant le corps de Jésus, posé en travers sur ses genoux. Cependant il aurait semblé que ce fût là un thème digne de l'ardent génie de Michel-Ange : — la résignation opposée à l'injustice, le cadavre d'un fils dans les bras d'une mère, la souffrance en face de la mort [1].

Une autre statue de Michel-Ange, à l'entrée du palais ducal, la statue de David, très-vantée, très-célèbre, m'a paru au-dessous de sa réputation.

C'est une œuvre de jeunesse. Michel-Ange n'avait pas trente ans lorsqu'il l'acheva. Aussi s'y montre-t-il avec tous ses défauts, non encore corrigés par l'expérience et la maturité du génie : Proportions mal conçues, caractère mal saisi, attitude forcée ; la force rendue par l'épaisseur des muscles et non par leur souplesse ; rien d'élégant, de fin, de vraiment beau dans ce jeune pâtre vainqueur d'un géant, qui est pour la tradition biblique ce qu'était Apollon dans la mythologie. Rien encore de cette verve qui fera frissonner le marbre en lui donnant la

[1] Le sujet n'inspirait pas Michel-Ange, car on trouve, dans une chapelle de Saint-Pierre de Rome, une autre *Piété* encore inférieure à celle-ci. Il est vrai que c'est un ouvrage de sa première jeunesse ; la tradition rapporte qu'il l'acheva à vingt-cinq ans. Cependant François Ier écrivit de sa main, à Michel-Ange, pour lui demander ce morceau.

vie, rien de ce délire auquel sa puissance fait pardonner ses égarements.

La Loggia de Lanzi, portique élégant,—qui eut pour architecte un peintre, Orgagna, sculpteur en même temps, — renferme un certain nombre d'antiques et trois statues modernes : deux en bronze, la *Judith* de Donatello, le *Persée* de Benvenuto Cellini ; une en marbre, la *Sabine* de Jean de Bologne.

Judith n'est plus cette héroïne que nous connaissons, — une femme jeune, belle, résolue, exaltée par l'enthousiasme, qui a fait le sacrifice de sa vie, et s'approche de la tente d'Holopherne, comme Charlotte Corday de la baignoire de Marat. Ici, Judith vient de frapper ; elle a tranché la tête d'un seul coup et jouit de son horrible triomphe. Elle n'est pas seule dans la tente d'Holopherne, seule avec sa suivante, se préparant à profiter des ombres de la nuit pour fuir sans donner l'éveil ; elle est en face du peuple qu'elle a délivré et lui fait voir qu'elle a abattu le géant.

Le sentiment de la statue,—fort belle en tout point,—s'explique lorsque l'on sait que Donatello, fier républicain, y travaillait dans le temps que le peuple conspirait contre Pierre de Médicis. Il était de la conspiration. Le regard altier de Judith, son orgueil, sa pose sauvage, l'audace de son bras, trahissent les passions du conspirateur. Le duc de Florence fut chassé, et la statue de Donatello, érigée sous la Loggia, ainsi que l'apprend l'inscription du socle, comme un monument de la liberté.

Persée est nu ; il vient de sortir victorieux de l'une de ses plus rudes aventures, et fait voir la tête sanglante de Méduse. Sa poitrine est émue par l'ardeur du combat, gonflée par l'orgueil de la victoire ; son œil est plein de feu, ses narines battent comme les naseaux du lion après la bataille ; sa lèvre dessine un rire cruel. A ses pieds gît le cadavre de la Gorgone et le sang s'échappe à flots du cou décapité. Il y avait là, dans l'exécution, une difficulté presque insurmontable ; le bronze, pas plus que le marbre, ne se prêtant à de tels effets. Cependant, dans ce tronc inerte, d'où s'échappe, comme d'une urne renversée, un sang lourd et noir, il y a une énergie et une violence indescriptibles.

La statue a été coulée dans le plus beau bronze, ce bronze

vert auquel Florence a donné son nom. Benvenuto, qui aimait son *Persée* d'un amour de père, a raconté quelles angoisses il lui coûta. Il avait jeté dans la fournaise, où bouillait le métal, ses plats d'étain et sa vaisselle d'argent. Le socle est orné de statuettes, de bas-reliefs et d'ornements d'un goût exquis ; c'est un bijou dans lequel on retrouve la science délicate de l'orfévre, et qui fait valoir, par le contraste, l'énergie de la statue.

Le groupe de la *Sabine* doit sa renommée à son heureux arrangement et à un harmonieux mélange de grâce et de force. La Sabine est belle d'une beauté vigoureuse et riche, son effroi est vrai ; tout le mouvement du corps, celui du cou notamment, admirable. Le ravisseur est ardent et bien posé. Il enlève la femme dans ses bras vigoureux et se prépare à fuir ; mais pourquoi lever la tête vers le ciel ? C'est avant d'agir qu'il a dû implorer l'appui des dieux. Je préférerais le voir s'inquiéter s'il n'est pas poursuivi ; l'idée qu'il court un danger, qu'il va avoir peut-être à défendre sa douce proie, à mes yeux ennoblirait son action. Car cet homme qui est à terre, sous le ravisseur, n'éveille pas l'idée d'une lutte sérieuse. Ce n'est ni un vieillard ni un enfant, c'est le fiancé ou le frère de la Sabine ; on l'enlève sous ses yeux, et lui qui est sans blessures, il ne combat pas ! Sur son visage, je ne lis ni la rage du vaincu que le vainqueur dépouille, ni le désespoir de l'homme fort, impuissant à défendre ce qu'il aime. C'est un spectateur quelconque, foulé aux pieds, et qui assiste à la scène avec un saisissement bien naturel, mais sans rien de particulier. Sa surprise se traduit même par un geste malheureux ; il en résulte qu'au lieu de compatir au vaincu, on s'intéresse au ravisseur. L'effroi de la Sabine touche peu, on sait qu'il se calmera ; la belle fille farouche s'apprivoisera et aimera cet homme dont la violence en ce moment l'outrage.

Que de femmes sont Sabines en ce point !

De la Loggia on découvre la belle statue en bronze de Cosme Ier, par Jean de Bologne, pleine de noblesse, de force et de majesté. Toutefois la statue équestre de l'archiduc Ferdinand, par le même, sur la Piazza della Annunziata, lui est supérieure. Le duc, revêtu de son armure, a une grande tournure militaire. Son cheval de bataille hennit et secoue sa crinière ; le cavalier le maintient. La statue a été fondue avec le bronze

des canons pris sur les Turcs par les chevaliers de Saint-Etienne.

Dans une des chapelles de Santa-Maria Novella, on a placé un *Christ* fameux de Brunelleschi. Il est en bois, et d'un si grand prix pour les Florentins, qu'il est recouvert d'une glace. C'est un ouvrage d'un sentiment et d'un fini admirables. La mort apparaît dans son horreur, mais en même temps avec un reflet de vie qui laisse pressentir les gloires de la résurrection. Le corps de Jésus, amaigri par les jeûnes et les angoisses du calvaire, s'affaisse sur ses plaies saignantes ; la tête, couronnée, d'épines, alourdie par la mort, retombe inerte sur l'épaule.

C'était un usage à Florence, parmi les artistes de ce temps, d'exécuter pour un couvent, une chapelle, ou une église, un Christ en croix ; ils en avaient fait entre eux comme un sujet de concours. Jean de Bologne et Benvenuto Cellini avaient sculpté un Christ pour leur tombeau [1]. Donatello en avait envoyé un à l'église Santa-Croce, que le public louait sans mesure ; Brunelleschi l'alla voir, il revint mécontent. « Ce n'est point cela, » dit-il. Et il fit le sien.

[1] Le Christ, en bronze, de Jean de Bologne se voit sur son tombeau à S. Annunziata. Celui de Benvenuto était de marbre blanc sur une croix de marbre noir. Des différends ayant surgi entre l'artiste et les moines du couvent auquel il le destinait, Benvenuto conserva son Christ ; à l'époque de sa mort, il se trouvait encore dans son atelier. Si le Christ de Brunelleschi a été inspiré par le Christ de Donatello, Cellini fit le sien en haine de Brunelleschi : c'était une autre sorte d'inspiration !

ROME

ROME

CHAPELLES SIXTINE ET PAULINE. — CHAMBRES ET LOGES DE RAPHAEL.
LES MUSÉES DU VATICAN. — MUSÉE DU CAPITOLE. — MUSÉE DU LATRAN.
ACADÉMIE DE SAINT-LUC. — GALERIES DES PARTICULIERS.
L'ART DANS LES ÉGLISES.

I

Chapelles Sixtines et Pauline.

La chapelle Sixtine, œuvre d'une seule main, est le monument le plus considérable de la peinture au seizième siècle [1].

Le temps, la fumée des cierges, la mauvaise préparation des couleurs ont terni la fresque de Michel-Ange.

Aussi, lorsque la porte s'ouvre, le Jugement dernier apparaît dans un brouillard, comme une vision.

La scène, — scène grandiose, — se passe aux frontières du ciel ; la terre paraît à peine, tout au bas, soulevée par les morts qui ressuscitent.

Dans ce chaos de la dernière heure, on distingue douze groupes.

D'abord les morts, acteurs lugubres du drame.

[1] Si les chambres du Vatican, contemporaines de la Sixtine, sont également l'œuvre d'une même pensée, elles ne sont pas l'œuvre d'une seule main.

Au souffle retentissant de la trompette fatale, ils s'éveillent; on les voit qui se regardent avec effarement. Ils ont dormi un si grand nombre de siècles, que leurs yeux ont peine à s'ouvrir ! Ils soulèvent avec effort la terre durcie et sortent de toute part, mêlés à la foule des âmes rachetées par l'expiation. Celles-ci, remplies d'espérance, se précipitent hors d'une caverne qui est le purgatoire ; des démons s'efforcent de les retenir. Deux génies, reconnaissables seulement à leur beauté céleste, sont venus aider à la délivrance des âmes : les anges luttent avec l'enfer. Un moine qui parle à ceux qui ressuscitent et leur fait voir le ciel du doigt, ne serait autre, dit-on, que Michel-Ange lui-même.

Les âmes montent.

Celles que leur conscience rassure, ou que le purgatoire a rachetées, songent à secourir leurs sœurs et leur tendent la main. Une femme, — la dernière du groupe, — monte la tête levée, les mains en avant, les membres rassemblés : expression d'horrible angoisse !

Le groupe suivant est uniquement composé de femmes. Leur foule s'agite comme une mer houleuse. J'en vois une qui entoure sa fille de ses bras, la couvre de tout son corps et jette vers le juge un regard suppliant. L'effroi de l'enfant, blottie contre le sein maternel, dit qu'elle fut coupable, mais cet ardent amour qui la protége montre qu'elle sera sauvée. Dieu ne vient pas arracher les enfants aux bras de leurs mères ! Une vieille, qui s'est couvert le visage pour ne point voir, et bouché les oreilles pour ne point entendre, cède pourtant aux instincts de la curiosité féminine, écarte le voile et regarde. Les âmes continuent de monter ; sans cesse il en arrive de nouvelles.

Devant Dieu elles s'arrêtent.

Le Fils est le centre d'une auréole d'âmes. Jeune d'une éternelle jeunesse, beau d'une éternelle beauté, terrible ainsi qu'un Dieu vengeur, il lance sa malédiction, comme l'Apollon antique lançait le javelot.

Des profondeurs du ciel surgissent deux groupes d'êtres jeunes et beaux, ni anges ni génies, portant le gibet, — la souveraine bonté de Dieu rappelée à l'heure de sa justice. — Fiers du fardeau, suspendus à la croix, ils se disputent le sanglant

trophée, et passent comme un nuage que le vent pousse. Au-dessus, le Saint-Esprit dans un limbe céleste, puis Dieu le Père, que trois anges accompagnent.

Ces visions du ciel forment la couronne du Fils. A ses pieds, des génies, — génies terribles, — soufflent avec fureur dans les trompettes fatales ; deux anges, penchés au-dessus de la nue, font voir aux hommes le texte d'après lequel ils seront jugés. Mais du milieu de ce grand tumulte, composé d'effroi et de colère, s'élève une pensée de compassion : la Vierge, à genoux à la droite de Dieu, rappelle que le rôle de la femme, douce médiatrice à qui revient le privilége de la charité, est toujours d'intercéder et d'apaiser! Autour de Dieu les saints, les patriarches et les martyrs. Adam, qui contemple sans horreur cette épouvantable scène, car il a déjà vu une fois Dieu en courroux ; Abel, le tendre et doux fils du premier homme qui ose à peine avancer la tête au-dessus de l'épaule de son père ; Moïse, le témoin des foudres du Sinaï, qui admire cette pompe redoutable ; saint Laurent qui élève, comme un bouclier contre le souffle de Dieu, le gril massif, instrument de son martyre ; saint Barthélemy, qui porte à la main sa peau vive et brandit le couteau avec lequel on l'écorcha.

Ensuite les justes.

La colère de Dieu est si forte, l'instant si terrible, qu'on voit des élus se cacher le visage ; d'autres intercèdent pour leurs frères. Deux vieillards discutent. Celui qui est chauve, avec une face sévère, écoute attentivement. Son front se plisse, les objections s'amassent ; il est impatient de s'expliquer. Il ne s'aperçoit pas, tant sa pensée l'absorbe, que deux mains l'ont saisi, les mains vigoureuses d'un troisième vieillard à barbe blanche qui se fait un abri de son corps, et avance la tête en tremblant. Autre vieillard ému par une frayeur aussi forte ; une femme, la seule du groupe, baisse la tête par ce mouvement machinal à qui entend gronder l'orage ou voit tomber la foudre. C'est le quartier des timides, de ceux qui seront sauvés à cause de la compassion du cœur ; les autres, — si on en juge à leur grande mine, — ont fait leur salut par l'énergie de l'âme. Mais, — touchants épisodes, — des âmes se reconnaissent, s'élan-

cent écartant la foule, se rejoignent et se tiennent longtemps embrassées !

A l'exemple du maître, les martyrs sont en courroux, et font voir aux damnés, avec un mouvement plein de fougue, les instruments de leur supplice.

Celui-ci paraît vouloir lancer sa croix sur le tourbillon des âmes. Saint Sébastien lève le bras ; sa main, énergiquement fermée, tient un faisceau de flèches. Sainte Catherine, à genoux, porte des deux mains, — car elle est femme et le poids est lourd, — un fragment de sa roue. Saint Blaise se penche au-dessus de la sainte, avec les râteaux, instruments de son martyre. Son mouvement est si impétueux, qu'elle se retourne avec effroi.

Les damnés tombent dans l'éternelle nuit. Ce vieillard qui se ronge les poings, c'est la Luxure. N'est-ce pas lui que saint Blaise menace, et que trois martyrs se montrent du doigt? Michel-Ange a insisté sur cet épisode ; il y a une allusion dont le sens nous échappe, mais on devine dans le peintre un juge qui châtie.

Les âmes coupables tourbillonnent comme les feuilles un jour de tourmente. Un homme chauve avec une face grimaçante, dont les yeux pleurent du sang, tandis que la bouche, démesurément ouverte, laisse échapper un cri rauque, appuie sa tête sur ses mains crispées : expression et mouvement d'une horreur sublime!

L'Avarice, reconnaissable à la clef suspendue à son cou, tombe dans le gouffre, la tête en avant. Cet autre que deux démons entraînent et que ronge un serpent symbolique, personnifie l'Envie.

Un démon qui emporte un damné sur ses épaules, unit ce groupe au suivant.

Le drame touche à sa fin.

Les âmes sont arrivées au terme. L'enfer s'annonce par une atmosphère de feu, une rumeur sourde et un horrible grouillement. Caron, le nautonier des fleuves infernaux, vide sa barque, chassant à coups d'aviron les passagers. La barque trop pleine penche ; les démons sont autour : êtres immondes qui

attendent leur proie. Chaque âme qui tombe est saluée par un hourrah sinistre.

Damné qu'un diable emporte au bout de sa fourche, comme le soldat emporte son pain, piqué dans la baïonnette. Autre réprouvé qu'un démon enlève de la barque avec un trident : geste du boulanger tirant le pain du four. Un être ailé, qui tient à la fois du vampire et de la harpie, fuit dans l'espace emportant un homme à cheval sur son épaule velue; la monture dévore à belles dents les jambes du cavalier. Notez que, dans cette grande scène du Jugement, où abondent les êtres surnaturels, — anges, génies, démons, — on ne rencontre qu'un seul être ailé, ce démon horrible.

Minos, juge des enfers, reconnaissable à sa haute stature et à ses oreilles d'âne [1], — unique facétie que se soit permise Michel-Ange, — donne ses ordres d'une voix dolente, tandis que Lucifer, prince de la nuit, préside, dans une auréole de feu, aux tourments éternels. Le serpent qui s'enroule au corps de Minos dévore les organes de sa virilité. Minos n'est autre que Messer Biaggio, grand maître des cérémonies de Paul III, — d'une ressemblance frappante, assurent les contemporains. Michel-Ange lui gardait rancune de ce qu'il avait osé avancer que sa fresque ne valait rien, jugeant l'ouvrage indécent et digne tout au plus de figurer dans un mauvais lieu. Le serpent, qui portait en gros caractères sur ses écailles vertes les mots : *Cruciaris per quod peccasti*, prêtait à rire, parce qu'on savait le prélat d'humeur lascive. Messer Biaggio porta plainte au pape; Paul III se contenta de répondre : *Si in purgatorio, possem; sed in inferno, nulla est redemptio* [2] !

J'ai parlé précédemment de Michel-Ange architecte et sculpteur. Michel-Ange peintre possède au plus haut degré le génie du surnaturel et de l'horrible. Son imagination inventive est de la même famille que le génie du Dante [3]. Sa brosse, qu'il manie

[1] Le génie de Michel-Ange s'est rencontré ici avec le génie de Molière : Minos rappelle Bartholo.

[2] « Que Votre Sainteté daigne au moins ordonner que l'on me retire de l'enfer ! s'écriait le grand maître. — Pour le purgatoire, répondit le pape, je pourrais quelque chose ; mais, contre l'enfer, rien ne prévaut. »

[3] Michel-Ange avait lu le Dante et s'était pénétré de ses visions sublimes.

aussi rudement que le ciseau, possède une veine vigoureuse qui ne tarit point ; mais souvent, — coursier généreux que son ardeur emporte, — elle dépasse le but.

Aucun sujet ne lui pouvait donc mieux convenir que cette grande scène du Jugement déjà traitée par Organa [1], Zuchéri, Signorelli. Dans la représentation de cette épouvantable explosion de la colère divine, les devanciers de Michel-Ange ont tout au plus trouvé matière à de piquantes satires contre les vices de leur temps. Mais aucun n'a même soupçonné soit le caractère grandiose, soit la majesté sombre du drame ; tandis que Michel-Ange demeure constamment terrible. S'il s'échappe, par hasard, en une allusion plaisante, sa plaisanterie même a quelque chose de sinistre qui ne prête point à rire.

Ce n'est pas, au reste, une entreprise facile que de représenter le Christ en courroux.

Le Christ !

Cet être bon et humain, ce Dieu humble, compatissant à toutes nos épreuves, dont il a voulu porter le poids ; ce Dieu fait homme, cet homme-Dieu qui a volontairement souffert les outrages, généreusement pardonné les injures, ce sage qui parlait rudement aux riches et doucement aux pauvres, il faut le montrer appelant les âmes d'une voix tonnante, les appelant par leur nom, en choisissant quelques-unes et précipitant le reste dans le sombre empire ; — *beaucoup d'appelés et peu d'élus !*

Parole qui glacerait l'âme, si au sommet du Calvaire n'apparaissait la croix.

Sous la voûte de la Sixtine habite un monde.

Création de la terre et *Création de l'homme;* — *la Première faute;* — *Destruction de l'humanité par le déluge,* quatre grands sujets. — *Dieu parcourant le monde et prononçant le Fiat lux,* première parole vivante ;— *Dieu créant la femme,* compagne de l'homme ; — *Abraham, docile, se préparant à immoler son fils ;*

Il possédait un exemplaire de la *Divine Comédie*, dont il avait chargé les marges de croquis. Cet exemplaire du Dante, illustré par Michel-Ange, fut le seul carton des fresques de la Sixtine.

[1] Voir à la page 99.

— *les Enfants de Noé se faisant voir la nudité de leur père*, sujets plus petits. Aux angles de la voûte, *David tuant Goliath;* — *le Serpent d'airain;* — *Judith et Holopherne;* — *Esther et Assuérus.* Les intervalles sont remplis par des sujets de moindre importance : génies, cariatides, figures assises, couchées ou debout, personnages allégoriques empruntés soit à l'histoire sacrée, soit à la mythologie.

Le cadre architectural de cette création puissante est encore l'œuvre du pinceau.

Je m'arrêterai aux cinq sibylles et aux sept prophètes qui assistent, — imposant aréopage, — au drame du jugement.

D'abord *Jonas.* La gueule du monstre forme comme un gouffre, il y va tomber. Ses regards se tournent vers le ciel ; sa chair frissonne, mais son âme est vaillante. — *Jérémie* calme, mais triste, distrait comme l'est un songeur, promène machinalement une main dans sa longue barbe et se penche pour contempler la terre. — Le front d'*Ezéchiel* rayonne, sa lèvre tremble, ses narines battent nerveusement. C'est le prophète que le souffle d'en haut agite : soyez attentifs, le volcan va éclater !

Isaïe lisait lorsqu'un ange l'appela pour lui faire voir la scène du jugement. Le prophète alors leva la tête sans frayeur, et fermant son livre, le posa sur ses genoux en ayant soin de conserver son doigt à la page ; détail qui, à lui seul, caractérise le calme serein de son âme. Je reprocherais cependant à cette grande figure d'Isaïe une parenté trop directe avec quelqu'une de ces belles statues antiques de consuls romains assis dans leur chaise curule. — *Daniel,* jeune, tout rempli de cette généreuse ardeur qui échauffe la jeunesse, tient aussi son livre sur ses genoux ; livre ouvert qu'un génie soutient. Daniel compose ; un instant il a interrompu son travail pour abaisser ses yeux sur la terre.

Que regarde-t-il donc ainsi ?

L'humanité qui passe.

Les sibylles alternent avec les prophètes.

La *Sibylle de Perse* tient un livre des deux mains, le livre de la destinée qu'elle consulte avec une secrète terreur. La tête penchée en avant, le regard fixe, le souffle rare, elle ap-

proche le livre de son visage. — O destin ! en croirai-je mes yeux !

La *Sibylle de Delphes*, prêtresse inspirée, qui cherche dans l'infini les secrets de l'avenir. — Moins belle, mais plus pathétique, la *Sibylle de Cumes* laisse voir des sentiments humains. Elle qui lit couramment dans la destinée, ne peut s'empêcher de songer tristement aux malheurs qui menacent les hommes : les uns seront éprouvés par le cœur, d'autres par l'esprit, d'autres par le corps, triste et périssable enveloppe qui a aussi ses fêtes et ses douleurs !

Comment pénétrer le mystère des souffrances humaines, être femme et n'y point compatir !

Un génie, — sans doute leur génie familier, — accompagne chaque prophète et chaque sibylle. Ces génies ne sont pas dans un style uniforme, mais leur mouvement les unit au sentiment du personnage, dont ils viennent ingénieusement compléter le caractère. Le génie d'Ezéchiel, par exemple, indique par son geste que le prophète va parler, et que sa parole sera terrible.

La voûte de la Sixtine et la fresque du Jugement ne sont pas contemporaines. Michel-Ange avait achevé le premier ouvrage depuis plus de vingt-deux ans lorsqu'il entreprit le second. Il employa quatre années pour la voûte, huit pour le Jugement.

Il travaillait sans aide, sans élèves, sans même le secours d'un praticien.

Arrivé avant le jour, il ne quittait le Vatican que longtemps après que la nuit était tombée, emportant, comme un amant jaloux, la clef de la Sixtine. Pour travailler il s'enfermait, et le soir, épuisé de fatigue, il s'asseyait devant son œuvre et méditait. Vainement ses amis, les cardinaux, les courtisans, le pape lui-même venaient frapper à la porte ; Michel-Ange n'ouvrait à personne. Raphaël y pénétra par surprise, on sait quelle impression il en rapporta.

Pour faire place au pinceau de Michel-Ange on a gratté bien des fresques ; il en reste cependant du Perrugin, de Botticelli, Signorelli, Ghirlandajo, Roselli, Fiammingo.

Circonstance heureuse qui permet la comparaison.

C'est dans cette chapelle, en face du drame terrible du Jugement, sous cette haute voûte autour de laquelle siége cette formidable galerie des prophètes et des sibylles, que se chante une fois chaque année le *Miserere* du vendredi saint.

La lueur rouge et vacillante des cierges, l'épaisse fumée qui s'en dégage et à laquelle vient se mêler la fumée compacte de l'encens, contribuent à rendre plus imposant ce grand spectacle du ciel en courroux. Des voix, aiguës comme le son des trompettes, chantent la colère de Dieu. Puis, peu à peu, les voix et les cierges s'éteignent, et la nuit succède aux lumières, le silence aux chants. A ce moment l'émotion est si forte, qu'il y a toujours, parmi les fidèles, des femmes qui s'évanouissent et qu'il faut emporter.

A la chapelle Pauline, érigée par Paul III, on va voir deux fresques de Michel-Ange : *Conversion de saint Paul*, et *Martyre de saint Pierre*. Deux fois l'an on y expose le saint-sacrement pour les prières des quarante heures. Ce qui s'y brûle de cierges est inconcevable. Le triste état des fresques, recouvertes d'une épaisse couche de fumée, fait regretter la pompe de cette cérémonie.

Alors on songe tristement que la chapelle Sixtine est soumise à la même épreuve. Chaque année, la fumée des cierges dépose une couche nouvelle sur ces précieuses peintures.

Comment ne s'est-il pas trouvé un pape, protecteur éclairé des arts et jaloux de la conservation des chefs-d'œuvre, qui ait songé à transporter ailleurs ces cérémonies redoutables? Le Vatican ne manque ni de chapelles, ni d'emplacements pour en construire.

Cela se fera peut-être un jour ; mais en sera-t-il temps encore !

II

Chambres et Loges de Raphaël.

Tandis que Michel-Ange, courbé sous le poids de sa pensée autant que sous le poids de l'âge, sombre, taciturne, avec sa longue barbe grise, montait chaque jour l'escalier du Vatican, on voyait venir Raphaël, jeune, beau, souriant à sa jeunesse, à son génie, à sa gloire, entouré du brillant cortége de ses élèves, jeunes comme le maître, ardents, enthousiastes, accourus de toutes les villes de l'Italie, au bruit de sa renommée.

C'étaient Jules Romain, l'élève favori; Polydore de Caravage, Pierre de Crémone, François Penni, dit le Fattore, Raphaël del Colle, et bien d'autres qui, sous la direction du jeune maître, travaillaient aux *chambres* et aux *loges* du Vatican.

Les *chambres* de Raphaël sont au nombre de quatre. Irrégulières, basses de voûte, carrelées, mal éclairées par une seule fenêtre à petits carreaux, elles ont eu à souffrir du temps, de l'humidité, de l'indifférence des hommes, mais surtout des soldats de Charles-Quint et de ceux du connétable de Bourbon, auxquels elles servirent tour à tour de corps de garde.

Leur décoration a, de même que celle de la Sixtine, quelque chose de rude auquel le goût moderne n'est point fait. Aucune architecture; ni colonnes, ni frises, ni astragales. Les fresques se touchent et se nuisent : tableaux sans cadres, traitant de sujets divers, et mis les uns à la suite des autres, comme dans la boutique d'un brocanteur.

Si la lumière, distribuée avec avarice par des fenêtres trop étroites, est cause que l'on ne peut pas toujours bien voir les fresques de Raphaël, la foule des artistes de tous pays, dont les chevalets encombrent les salles, est un autre empêchement. Les uns sont tout en haut, hissés sur des échafaudages mobiles, les autres assis sur des tabourets à plusieurs marches, tandis que d'autres travaillent sur leurs genoux. Si on approche, ils prétendent qu'on les dérange; si on s'éloigne pour admirer à distance, ils s'écrient qu'on masque leur jour.

On leur croirait des droits sur Raphaël !

Dans la chambre de Constantin, qui se présente la première, la part de Raphaël est peu importante. Il a seulement peint en grisailles la *Justice* et la *Bénignité*. Mais avec quelle puissance ! Jules Romain, François Penni, Raphaël del Colle, ont exécuté les autres fresques d'après ses cartons.

La plus importante, — ouvrage de Jules Romain, — montre *Constantin battant le tyran Maxence près du pont Molle*.

L'empereur, sur lequel trois anges veillent, s'avance vers le Tibre suivi des aigles romaines que surmonte la croix. Noblement encadré dans le grand mouvement de la bataille, il culbute l'armée ennemie. La déroute commence ; on se bat encore sur un pont, mais déjà la bataille est perdue. Maxence, emporté par le flot des fuyards, a roulé dans le Tibre ; il se retient à son cheval, mais le poids de son armure l'entraîne, et il sera noyé si on ne lui porte secours.

Dans une barque, deux soldats, qui poussent au rivage, frappent à coups de glaive d'autres soldats qui, du milieu du fleuve, s'élancent vers cette dernière planche de salut.

Spectacle horrible que l'égoïsme humain ne manque jamais de donner dans de tels désastres !

Mais, dans un groupe où la résistance est énergique encore, un vieux soldat, — opposition heureuse, — indifférent au milieu de la mêlée, à genoux, sans armes, soulève doucement, dans ses bras vigoureux, le corps inanimé d'un compagnon d'armes.

Son fils peut-être !

Il était jeune, beau, fier, vaillant ; il était porte-enseigne, et tient encore dans ses mains énergiquement fermées l'étendard de sa légion. Son casque a roulé à terre. Le vieux soldat contemple en silence ce beau visage que la mort a pâli, et des larmes glissent le long de ses joues. Ni le bruit de la bataille, ni le hennissement des chevaux de la cavalerie ennemie qui charge sa légion, ni ses compagnons qui tombent, ni le sifflement des traits, ne peuvent le distraire de sa douleur.

Bientôt il restera seul, et quelque traînard le tuera sans qu'il songe à se défendre.

A quoi bon vivre maintenant !

Les trompettes sonnent la victoire, un soldat apporte, — sanglant trophée, — la tête du lieutenant de Maxence.

Cette bataille de Jules Romain, d'un coloris dur, mais d'un dessin vigoureux, a servi de type à tout ce qui s'est fait en ce genre jusqu'à Wouvermans, créateur d'un style nouveau.

Avec plus d'invention et de fougue peut-être, les batailles de Salvator et du Bourguignon sont encore de l'école de Jules Romain. Le Brun l'a beaucoup étudié, et dans ses batailles d'Alexandre, — la bataille d'Arbelles notamment, — il lui a fait des emprunts manifestes.

Wouvermans remplaça la fougue de l'action, le spectacle confus de la mêlée, par le plan lointain et régulier du combat. Ses batailles ne sont guère qu'une suite de portraits de Louis XIV à cheval au premier plan, en habit de parade, au milieu de sa maison militaire, étendant sa canne dans la direction du champ de bataille.

Avec la solennité un peu gourmée du grand règne disparut ce genre tout de convention. David vint, et, s'inspirant outre mesure du génie antique, il se mit à peindre des académies, croyant faire des récits de bataille. Gros, peintre officiel de l'empire, comprit mieux le caractère de ces glorieuses boucheries, et sut mêler le noble au pathétique. Parut enfin l'école moderne ayant à sa tête Horace Vernet. Sous son pinceau plein de feu, la bataille fut de nouveau une action : tantôt un épisode de la journée, et tantôt la journée elle-même se déroulant sur une toile immense. Pils, Bellangé, Gustave Doré, Protais, etc., avec des fortunes diverses, se sont inspirés de la pensée du maître. Yvon a fait un pas de plus ; un pas de trop peut-être, il a été jusqu'à l'horrible.

La chambre suivante montre *Héliodore chassé du temple* par un cavalier armé d'une massue et deux anges armés de verges. Au fond, le grand prêtre se tient en prières. Un groupe de femmes se presse autour du cortége de Jules II, qui s'avance porté par ses pages sur la *sella gestatoria,* suivi de ses conseillers et de ses capitaines. Allusion ingénieuse aux victoires de ce pape guerrier dont l'épée avait reconquis le domaine de Saint-

Pierre. Le groupe de Jules II est de Raphaël, Pierre de Crémone a peint le groupe des femmes, le reste est de Jules Romain.

Attila, accouru à la tête de ses bandes pour saccager l'Italie, rencontre sur le chemin de Rome le pape saint Léon représenté sous les traits de Léon X.

Une idée contre un tumulte !

Le pape est à cheval sur sa mule, ainsi que deux cardinaux de la suite; dans le ciel, saint Pierre et saint Paul, armés de longues épées, apparaissent au roi barbare.

Attila, rejeté en arrière dans un mouvement sauvage, fixe le ciel avec effarement. A ses côtés se cabrent des cavaliers germains plus fougueux que leurs chevaux. Deux chefs armés de lances, avides de pillage, se montrent Rome du doigt. Derrière eux se presse l'armée victorieuse, qui ondule au loin dans la campagne, éclairée par deux incendies.

A l'autre horizon, les grandes ruines de Rome opposant leur solennelle majesté à la force brutale.

Entre l'armée et les ruines, ce vieillard désarmé !

Saint Pierre et saint Paul s'allongent sur le ciel comme deux nageurs.

Pourquoi saint Pierre est-il si tranquille ? Je le voudrais terrible. Car on menace son Eglise et il est accouru pour la défendre. A voir sa mansuétude, j'ai peine à m'expliquer le saisissement d'Attila.

Dans la fresque du *Miracle de Bolsène* on voit un autel formé par une table ; la table recouverte d'une nappe sur laquelle se lisent des caractères sacrés. Le prêtre incrédule offre le sacrifice de la messe ; à l'autre bout de l'autel se tient Jules II, agenouillé sur un prie-Dieu ayant la forme d'un siége d'empereur. Une riche boiserie isole l'autel du reste du temple, sans en cacher toutefois la noble architecture. Au-dessus de la boiserie, deux personnages indiquent par leurs gestes qu'ils voient l'hostie se teindre de sang. Aux pieds du prêtre, quatre beaux adolescents, dont trois portent des cierges ; ensuite la foule. Groupe gracieux et tout à fait raphaëlique de deux femmes avec des en-

fants; derrière le pape, cardinaux et personnages contemporains.

La décoration de cette salle est complétée par la fresque de la *Délivrance de saint Pierre*, l'une des plus surprenantes créaions du génie de Raphaël.

Derrière une grille d'aspect formidable, saint Pierre dans sa prison. L'apôtre sommeille couché entre deux gardiens, les mains, les pieds pris dans un anneau rivé à une chaîne dont chaque soldat retient un bout. Appuyés sur le bois de leur lance, ils dorment lourdement. L'ange, qui est rayon, a pénétré dans la prison qui est nuit et l'inonde de lumière; il se penche vers le prisonnier, le touche du doigt, et lui dit : « Partons ! »

Maintenant les voici qui descendent au milieu des soldats endormis. Saint Pierre, que l'ange mène par la main, a cette physionomie chagrine qui lui est familière. Il suit son libérateur sans tourner vers lui un regard reconnaissant, sans le remercier, ni le questionner ; tenant dans la main qui rassemble les plis de sa robe les clefs symboliques.

Mais l'alarme est donnée, les soldats s'éveillent, courent aux armes. La lune les éclaire en même temps que la lueur d'un flambeau. Peinture énergique, curieux effet de lumière, grande vigueur de coloris.

La fresque de l'*École d'Athènes* frappe d'abord par la magnifique ordonnance du palais dans lequel les philosophes de la Grèce sont réunis. J'ai déjà eu occasion de signaler la place importante laissée par Raphaël à l'architecture dans ses tableaux : architecture toujours simple, pleine d'invention et de grandeur. Et pourtant Raphaël architecte n'a rien produit de considérable [1].

Aristote et Platon président cette réunion solennelle des philosophes, où on voit Socrate disputer avec Alcibiade, et

[1] Raphaël, comme Léonard et Michel-Ange, paraît avoir excellé dans toutes les branches de l'art. On montre à Sainte-Marie-du-Peuple, dans la chapelle des Chigi, construite et décorée d'après ses dessins, une bonne statue de Jonas assis sur la baleine, signée du nom obscur de Lorenzetto, et qui lui est attribuée.

Diogène, demi-nu, qui songe au néant des choses. Dans le groupe de Pythagore et de ses disciples, un philosophe assis, remarquable par sa noble attitude et sa grande physionomie ; cet autre qui ouvre un livre en se penchant vers Pythagore qui écrit, ne lui cède ni en noblesse ni en beauté. Dans le groupe de Zoroastre et d'Archimède, Raphaël s'est représenté avec le Pérugin au milieu de notabilités contemporaines.

Il était impossible de peindre plus noblement ce congrès de sages. L'*École d'Athènes* est l'apothéose de la philosophie antique.

A la philosophie païenne la *Dispute du Saint Sacrement* vient opposer la philosophie chrétienne, représentée par la théologie. Cette fresque est le premier coup de pinceau de Raphaël au Vatican ; c'était un morceau de concours, Raphaël, obscur et nouveau venu à Rome, y travailla seul. Jules II, après avoir vu l'ouvrage, ordonna aussitôt d'effacer les autres peintures, afin de faire place nette à ce génie qui se révélait.

Qu'on se représente un concile tenu en même temps sur la terre et dans le ciel, concile auquel préside la Trinité divine. Sur la terre, les papes, les évêques, les fondateurs d'ordres, les théologiens illustres, groupés autour d'un autel que le Saint Sacrement éclaire. Graves, sobres de mouvements et de gestes, pénétrés par la grandeur de l'idée, ils lisent, méditent ou disputent. Les uns tiennent la tête élevée vers le ciel, d'où ils paraissent attendre la lumière ; les autres, concentrés et comme repliés sur eux-mêmes, abaissent leur tête chauve sur leur large poitrine et interrogent leur pensée ; d'autres regardent devant eux fixement. Les papes, les cardinaux, les évêques sont désignés par les attributs de leur dignité, les saints par un limbe d'or. Je remarque dans la foule des assistants le Dante et un jeune homme aux longues boucles blondes, qui ne saurait être un autre que Raphaël.

Au-dessus de la terre plane une nuée de chérubins. Sur la nuée sont assis les quatre docteurs de l'Eglise latine et divers saints : saint Pierre, saint Paul, Moïse, etc.

Ils composent le conseil de Dieu.

Dieu le Fils, doux, bon et patient, indulgent pour l'intelli-

gence humaine, toujours lente à saisir la portée des paroles ou le sens des choses, explique le mystère et fait voir, — argument sans réplique, — les trous de ses mains, la plaie saignante de son côté. Ce n'est plus un Dieu terrible, mais l'agneau résigné du sacrifice, l'holocauste du pardon.

La Vierge, doux avocat des misères humaines, se tient près de Jésus, dont saint Jean affirme la divinité en le désignant du doigt. Un faisceau de rayons forme autour de lui un soleil d'or enfermé dans une couronne de chérubins. Dieu le Père, dont la tête est surmontée du triangle symbolique, se voit en buste au-dessus du Fils, avançant la main droite, tandis qu'il porte dans la gauche le monde. Deux chœurs d'anges, suspendus sur leurs ailes, chantent sa gloire. Des profondeurs du ciel tombent des rayons peuplés de chérubins; le Saint-Esprit apparaît au milieu d'un disque ardent. Quatre génies penchés sur la nue tiennent ouverts les livres de vérité et les font voir aux docteurs.

Le ciel et la terre se confondent dans une même pensée; il y a entre le groupe terrestre et le groupe divin un lien idéal qui fait l'harmonie du sujet.

Fresque puissante par la verve et la douceur du pinceau, par un caractère de fraîcheur et de jeunesse que l'on ne retrouve plus au même degré dans les autres fresques de Raphaël.

Cette nuance s'explique.

Ici il luttait. Son avenir, son honneur, sa fortune, sa gloire étaient en jeu; ayant accepté le défi, il fallait vaincre. La fresque a conservé comme un vague reflet de l'ardent courage qui l'animait.

Le Parnasse montre Apollon au milieu des Muses ses sœurs. Phœbus, inspiré, improvise quelque poésie divine, qu'il débite en s'accompagnant sur le violon. Les Muses, mêlées aux poëtes, se tiennent par la main. Voici Homère aveugle et le Dante silencieux; d'autres devisent doucement au pied de la montagne : groupe tout rempli d'un calme puissant. Sur l'azur un peu cru du ciel se détachent des plans de laurier.

En regard du Parnasse, deux femmes au milieu de génies. Le génie qui élève un miroir, d'une invention gracieuse; celui

qui ouvre ses ailes, d'un caractère recueilli et mystérieux.
Hommes et génies symbolisent la jurisprudence, comme l'*École d'Athènes* représente la philosophie; *la Dispute du Saint Sacrement*, la théologie; *le Parnasse*, la poésie.

La chambre de l'*Incendie du Bourg* vient la dernière. Une ville de marbre, avec des portiques, des temples, des palais, et non un misérable bourg [1], est la proie des flammes. L'incendie a éclaté tout d'un coup, au milieu de la nuit; les habitants, arrachés à leur premier sommeil, accourent sur les places, fuyant leurs maisons embrasées.

Un homme vigoureux emporte sur ses épaules son vieux père affaibli par l'âge; sa femme le suit, son jeune enfant le précède. Groupe inspiré à Jules Romain par l'*Énéide* [2].

Au-dessus d'un bâtiment en ruine, dans la fumée, au milieu des craquements de l'incendie, une femme s'élance. Le feu va l'atteindre, on tremble pour elle; mais ce n'est pas sa vie qu'elle veut sauver. Cette femme est mère, et voici son enfant, qu'un homme, le père sans doute, reçoit entre ses bras. Plus loin, un adolescent entièrement nu, à qui la vie sourit et qui tient à la vie, ne songe qu'à elle, et se laisse glisser le long d'un mur que l'incendie lèche déjà de ses langues de feu.

Sur la place, des groupes de femmes et d'enfants apportent de l'eau dans des cruches de terre, des seaux, des amphores de bronze; des hommes s'élancent sur les marches des portiques, tentant de vains efforts pour se rendre maîtres des flammes.

Mais que vois-je!

Le tumulte s'apaise, les cris se calment, les travailleurs tom-

[1] On donna le nom de *bourgs* aux quartiers qui s'élevèrent, au moyen âge, hors de l'enceinte de Rome, autour de ses basiliques fortifiées.

[2] ... Et jam per mœnia clarior ignis
Auditur, propius que æstus incendia volvunt.
« Ergo age, care pater, cervici imponere nostræ:
Ipse subibo humeris, nec me labor iste gravabit;
Quo res cumque cadent, unum et commune periclum,
Una salus ambobus erit. Mihi parvus Iulus
Sit comes, et longe servet vestigia conjux. »
(*Enéide*, liv. II, vers 705.)

bent à genoux, les mains se joignent et tous les regards se tournent vers le balcon d'un palais où saint Léon vient de paraître, suivi de sa cour. Tandis que le peuple l'implore, le pontife implore la miséricorde divine, source de tout secours. A voir sa foi, on attend le miracle.

Saint Léon, vainqueur des Sarrasins à Ostie. Ils sont accourus sur leurs galères, altérés de pillage, affamés de butin, mais on ne leur laissa pas le temps de débarquer, et déjà leurs vaisseaux brûlent dans le port. Le pape vainqueur, assis sur le rivage, rend des actions de grâces au ciel. On lui amène des prisonniers que les soldats tirent par la barbe. Aucun ne périra, cela se devine d'avance, et la modération des vainqueurs égalera leur courage ; aucun désordre n'attristera le triomphe de la bonne cause. Saint Léon a vaincu par la prière ; après la défaite, il ne se servira pas de l'épée.

Deux autres fresques moins importantes montrent *Saint Léon venu pour se justifier devant Karl-Magne ; — Saint Léon couronnant l'empereur d'Occident.*

Le plafond de cette chambre est du Pérugin.

Peinture qui devait disparaître, ainsi que toutes celles du Vatican. Mais Raphaël ne voulut point consentir à ce qu'on effaçât l'ouvrage de son maître ; c'est ce qui fait que le souvenir du vieux Pérugin plane, comme la main de l'aïeul qui bénit, au-dessus de la jeune gloire de Raphaël.

En sortant des *chambres,* on débouche dans la plus riche des trois galeries construites et décorées par le peintre d'Urbin, aidé de ses élèves. Celle-ci est connue sous le nom des *Loges* ou *Bible de Raphaël.* Les sujets, tirés de l'Ancien Testament, sont de petite dimension et placés, loin du regard, au sommet de la voûte, au milieu de gracieuses arabesques, ouvrage de Jean d'Udine.

Dieu créateur des mondes égale, par son immensité, les plus puissantes créations de Michel-Ange. — *Adam et Eve dans le Paradis terrestre ; — l'Échelle de Jacob,* ouvrages excellents.

Les *Loges,* endommagées par le temps et l'humidité du bâtiment, ont été réparées par Sébastien del Piombo. Sous les

empâtements de cette restauration à jamais regrettable, la couleur de Raphaël a disparu.

Les deux autres galeries des *Loges* ont été peintes en arabesques par Pierino del Vaga, d'après Raphaël et sous sa direction. Raphaël fut en Italie le restaurateur de ce genre, familier aux anciens. Son génie avait compris de quelle ressource cette peinture, délicate, harmonieuse et légère, peut être pour les grands effets de l'art décoratif. Ses détracteurs ont voulu amoindrir son génie en prétendant qu'il trouva ses modèles dans les Thermes de Titus, et attaquer son caractère en l'accusant d'avoir détruit les arabesques antiques après les avoir copiées.

Autant de calomnies dont l'histoire a fait justice.

III

Les musées du Vatican.

Le Vatican renferme des collections de toute sorte.

Les reliques du christianisme primitif y coudoient les restes du paganisme; une civilisation naissante s'y montre aux côtés d'une civilisation en pleine séve. Tableaux, statues, bas-reliefs, objets antiques y sont rangés en bon ordre dans des galeries et des cabinets décorés avec goût.

Les tableaux en petit nombre, mais tous de premier mérite.

A *la Transfiguration,* qui occupe dans la galerie de peinture la place d'honneur, se rattache une pensée de deuil. Dernier ouvrage de Raphaël, il a figuré dans la pompe de ses funérailles.

Tableau célèbre qui m'a laissé froid.

Cela tient peut-être à sa disposition même, disposition par laquelle deux actions distinctes, pouvant former à la rigueur deux sujets séparés, ont été réunies dans le même cadre.

Dès lors l'intérêt se déplace.

Sur le Thabor, Jésus transfiguré nage dans une lumière céleste entre deux prophètes. Les trois apôtres se sont endormis tandis que Jésus priait; ils s'éveillent maintenant. Le premier est à genoux; les autres, surpris dans leur premier sommeil,

interdits, éblouis par l'éclat de la lumière qui enveloppe Jésus, se soulèvent sur un bras et portent la main devant leurs yeux. Deux saints contemplent le Christ et l'adorent.

Au pied de la montagne, on voit les apôtres à droite et la famille de l'enfant possédé à gauche. Une jeune fille, sans doute sa sœur, à genoux; puis le père, dont les traits égarés sont comme le reflet de la folie du fils; puis les parents, les amis, dont un laisse voir un grand effroi de cette nouvelle crise. La mère, — trait d'union jeté entre les deux groupes, — implore les apôtres.

Les apôtres sont émus.

Tant de jeunesse! tant d'espérances trompées! des parents si tendres, des amis si fidèles, tout cela n'aura-t-il donc servi qu'à rendre plus horrible l'explosion du mal!

Un apôtre qui lisait a levé la tête; son livre tombe à terre, il lui échappe un geste de surprise. Saint Jean, drapé dans sa robe comme un Romain, avance curieusement et sympathiquement la tête. Deux vieillards, dont l'un regarde par-dessus l'épaule de l'autre, laissent voir sur leur visage l'émotion vive qu'une telle scène doit faire naître. Deux apôtres étendent la main dans la direction du Thabor, indiquant que de là seulement peut venir la guérison.

Le Thabor a la forme d'un pain de sucre tronqué; les apôtres s'entassent à sa racine, comme si, l'espace étant mesuré, on eût eu de la peine à les y faire tenir tous. On voudrait plus d'air, plus de grandeur dans le paysage; la montagne plus loin du regard, se détachant en lumière sur une vallée pleine de nuit; on voudrait que la majesté du site répondît mieux à la majesté de l'action. Du reste, le Christ est beau et surnaturel, les apôtres, nobles et graves, la sœur du possédé, charmante, sa mère, admirable; pourquoi dès lors cette grande scène ne m'émeut-elle pas?

Je tourne la tête, et, à la vue de *la Communion de saint Jérôme*, du Dominiquin, l'émotion me gagne.

Le saint, abîmé de vieillesse, desséché par les jeûnes et les macérations, affaissé sur lui-même comme une outre vide, soutenu par deux lévites, vient de recevoir sa dernière communion.

Un lion symbolique est venu mourir à ses pieds ; une femme qui s'est glissée dans la foule baise sa main, comme Madeleine baisait la croix. L'officiant, recouvert de riches habits, murmure les paroles saintes de la communion, élève l'hostie au-dessus d'un plat d'or et s'avance entre deux lévites.

Le premier, debout, tient un calice ; le second, agenouillé sur les marches de l'autel, appuie un livre sur sa hanche. Un majestueux portique, au sommet duquel se tiennent les anges, sert de cadre à un paysage sévère.

Saint Jérôme sublime dans son anéantissement.

C'est une âme que l'on voit, que l'on touche ; le corps, dans son effrayante maigreur, n'est plus qu'un lambeau misérable que déchirera le souffle immortel. L'expression des yeux ne se peut rendre. Ils sont animés par un dernier rayon, celui que jette le soleil avant de disparaître ; la vie s'y concentre. Le saint se retient de mourir, tandis que les anges l'attendent pour lui ouvrir le ciel.

Détails d'un précieux et d'un fini inimaginables ; la dalmatique du prêtre rappelle, par ses reflets d'or, ses cassures savantes et son minutieux travail, les draperies de Gérard Dow [1].

Raphaël a placé sa *Vierge au donateur* sur un nuage, au sommet d'un disque de lumière que des chérubins entourent. La Vierge est occupée, — doux passe-temps de mère, — à contempler Jésus. La tête de l'enfant est d'un modelé et d'une grâce incomparables. Sur la terre, immédiatement au-dessous de cette vision céleste, le donateur, messire Sigismond conti da Foligno, présenté par saint Jérôme à la Vierge, se tient pieusement à genoux, les mains jointes. Saint Jérôme pose une main sur la tête de son protégé, et le recommande à Marie ; la Vierge écoute sans cependant quitter Jésus des yeux. Saint François adore et saint Jean appelle les hommes, disant par son geste : « Chrétiens, voici votre mère ! » Un génie, enfant céleste, frais, joli et charmant, porte un cartouche dédicatoire. Debout sur ses petites jambes à fossettes, il renverse la tête pour voir plus

[1] *Saint Jérôme*, du Dominiquin, est une copie d'Annibal Carrache. L'original se voit au musée de Bologne ; mais l'original ne vaut pas la copie. Le Dominiquin a également reproduit le *Saint Pierre martyr*, du Titien, et il a égalé, sinon dépassé son modèle. De telles copies valent une création.

à l'aise son frère, l'enfant Jésus. A l'horizon, entre deux montagnes, une ville qui doit être Foligno.

Le musée du Vatican possède deux autres Vierges de Raphaël ; l'une touchante et naïve, dans sa première manière, antérieure au *Spozalizio ;* l'autre dont il ne fit que l'ébauche, Jules Romain et François Penni l'ayant achevée après sa mort.

Deux tableaux du Guide. — *Madone dans sa gloire,* style fade et mou, absence de couleur. — *Martyre de saint Pierre,* traité à la façon du Caravage, avec beaucoup de verve, un grand développement d'énergie et un puissant coloris. Le saint appliqué sur le bois du supplice, les pieds en haut, la tête en bas, parce qu'il n'a pas voulu, — s'en jugeant indigne, — partager le supplice de son maître. Un bourreau le hisse avec un câble, un autre soutient le poids du corps ; un troisième, coiffé d'un feutre à plumes, ayant l'aspect nonchalant d'un ouvrier qui commence sa besogne journalière, appuie un clou sur les nerfs tendus du pied droit et lève le marteau. Saint Pierre soulève avec effort sa tête alourdie et avance le bras.

Il veut parler à ces hommes.

Sainte Micheline de Pesaro en extase, par le Baroccio ; peinture gracieuse.

Saint Grégoire le Grand, par André Sacchi ; belle couleur et fière tournure. — *Le Sauveur assis sur un arc-en-ciel,* toile attribuée au Corrège, mais dans laquelle on ne retrouve ni sa force ni sa grâce, et que je serais porté à croire du Carrache, qui a travaillé dans la manière du Corrège.

Tableaux du Pérugin, précieux, parce que la tradition rapporte que Raphaël y travailla. — Les *Trois Mystères,* par Raphaël, d'après Pérugin, avec les *Vertus théologales* en clair-obscur. Les *Vertus* sont une œuvre de grand style ; elles accompagnaient *la Mise au tombeau* de la galerie Borghèse.

Si on veut connaître l'œuvre entière de Raphaël au Vatican, il reste à voir les tapisseries exécutées sur ses dessins par ordre de Léon X, qui les destinait à la chapelle Sixtine pour les jours de cérémonie.

Celle qui représente *la Pêche miraculeuse,* tout à fait remarquable.

Jésus, qui se trouvait sur le rivage, fait la rencontre des pêcheurs de Génésareth. Ils rentraient avec leurs filets vides. Le Sauveur les aborde, monte dans leur barque et, après avoir invoqué son père, ordonne de jeter de nouveau les filets. Ils plient sous le poids, on voit les pêcheurs les tirer lentement. Jésus, calme et beau, est assis à la proue de la seconde barque, et sa nature fine fait un heureux contraste avec ces natures rustiques. Du geste, le Sauveur appelle les pêcheurs du lac pour en faire des pêcheurs d'hommes : mouvement simple, rempli cependant d'une grande noblesse. Les pêcheurs qui montent la barque de Jésus entendent les premiers sa parole, et répondent, en tombant à genoux : « Seigneur, nous voici ! » Des oiseaux volent dans le ciel ; des grues, qui se sont abattues sur le rivage, témoignent que le poisson abonde. Un peuple nombreux assiste au miracle.

L'Angleterre possède sept cartons des tapisseries de Raphaël [1]. On en compta vingt-cinq ; mais les tapisseries ayant été livrées et payées, Léon X étant mort, on oublia de réclamer les dessins. Ceux qui ne furent pas détruits étaient cloués aux murs de l'atelier comme de viles images, lorsque Charles Ier, sur le rapport de Rubens, en fit l'acquisition. Cromwell les fit acheter par la municipalité de Londres. Depuis le 28 avril 1865, ils figurent au musée de South-Kensington. On les voyait précédemment à Hampton-Court.

En dehors des galeries exclusivement réservées à la sculpture antique, on trouve au Vatican un grand nombre de cabinets consacrés à des collections variées : *cabinets des sceaux, des médailles, des archives; cabinet des papyrus*, décoré de fresques et d'arabesques rehaussées d'or, ouvrage excellent de Raphaël Mengs.

Dans le *Cabinet des peintures anciennes*, on a réuni, par ordre de Grégoire XVI, divers tableaux de Margheritone, Cima-

[1] Les tapisseries de Raphaël furent exécutées à Bruxelles, d'après ses cartons, sous la surveillance de Bernard Van-Orlay, son élève, mort en 1550, peintre de Charles-Quint, comme Velasquez le fut de Philippe IV. Van-Orlay a laissé en Italie quelques bons ouvrages, notamment une grande fresque dans la galerie du palais Piccolomini, à Sienne.

buë, Giotto, Masaccio, Fra-Angelico, etc., et des types barbares, mais intéressants, de l'ancienne école de Sienne.

Collection où le vieil art se trouve représenté par de nombreux échantillons, toutefois sans que l'on y rencontre une œuvre d'un mérite spécial.

Le *Musée sacré*, fondation de Benoît XIV, comprend les objets et ustensiles de toute nature ayant servi au culte dans les temps primitifs. Ils proviennent, pour la plupart, des Catacombes ; ce sont, par conséquent, autant de reliques.

Réunion de peintures byzantines ; merveilleux ivoire sur lequel une main patiente a sculpté une Descente de croix d'après un dessin de Michel-Ange.

La voûte du *Cabinet des peintures antiques* est du Guide. On y voit, parmi diverses peintures décoratives trouvées dans les fouilles de Rome, la fresque célèbre des *Noces aldobrandines*.

Ce premier échantillon de la peinture antique fut découvert en 1606. La famille Aldobrandini, qui le posséda longtemps, lui a donné son nom. Les fouilles d'Herculanum et de Pompéi n'ont pas laissé de faire tort aux Noces aldobrandines, que le Poussin ne se lassait ni d'admirer ni de copier ; mais elles n'en restent pas moins, pour la correction du dessin, la pureté du style et leur excellente conservation, un précieux morceau.

La composition en est simple.

L'époux, couronné de roses, est assis près de l'épouse encore enveloppée dans ses voiles. Doucement, timidement, avec cette gaucherie charmante du premier amour, il avance sa main émue sur l'épaule de la vierge et lui parle bas en cherchant ses yeux, — de beaux yeux qui se baissent obstinément. La vierge rougit sous le regard de l'époux.

Assis à terre, tournant le dos à ces heureux, un jeune homme, qui porte encore la couronne du festin, montre un visage triste et regarde devant lui vaguement.

Est-ce un frère troublé par le départ d'une sœur ?

Cette sœur, qui partagea ses premiers jeux, qui fut l'amie de son enfance, la gracieuse confidente de sa jeunesse, ne sera

pas la compagne de sa maturité! Elle va partir, porter à un autre, — l'oublieuse! — le charme de ses douces caresses, la gaieté rafraîchissante de son jeune cœur, l'éclat de sa beauté.

On rencontre des frères qui songent à cela!

Et lui, il riait au festin, parce que devant tous ces regards curieux il fallait rire ; mais maintenant qu'il est seul, le voici morne, silencieux, prêt à pleurer.

Au lieu d'un frère, ne faut-il pas plutôt y voir un prétendant malheureux ; un amant jaloux, qui s'est glissé comme un malfaiteur dans la chambre nuptiale, s'est approché sans bruit du groupe des jeunes époux et, cruel envers lui-même, assiste au tableau de ce bonheur qu'il avait rêvé?

Pendant ce temps, des prêtresses font des libations dans de vastes patères de bronze ; une femme accorde sa lyre et se prépare à chanter un épithalame ; une autre, demi-nue, se penche au-dessus d'un trépied pour les purifications.

Six pièces, magnifiquement décorées, sous la direction de Raphaël, par Bonfili, Pierino del Vaga, Pinturicchio, Jean d'Udine, composent l'appartement Borgia, autrefois habité par Alexandre VI, mais qui ne renferme plus aujourd'hui que des livres, des gravures et divers morceaux antiques.

Quel changement!

On a réuni dans le *Musée égyptien* tout ce qui se rapporte soit aux arts, soit à la religion de l'Egypte. Les fouilles de Rome seules ont suffi à le former. En effet, la conquête avait peu à peu introduit dans la capitale des deux mondes les dépouilles et les dieux de tous les peuples. Les productions du génie mystérieux de l'Egypte étonnèrent les vainqueurs, qui se plurent à orner leurs places, leurs temples, leurs palais, des obélisques de Memphis et des sphinx monstrueux.

Le musée *Étrusque-Grégorien*, fondé par Grégoire XVI pour recevoir le produit des fouilles faites sur le territoire de l'ancienne Etrurie, comprend des vases funèbres, statues, meubles, bijoux, et une suite d'objets précieux de nature à bien faire connaître ce peuple intelligent et poli. Les Etrusques, peuple de

civilisation et non peuple de guerre, répandirent dans l'Italie, dont ils furent les premiers habitants, le goût des arts et les bienfaits de la paix. Longtemps cette antique civilisation subsista au milieu de l'universelle barbarie. Un hasard heureux a fait retrouver son histoire en fouillant des sépultures : l'histoire de l'Egypte est aussi sortie vivante des tombeaux.

On a représenté, dans la *Salle des cartes géographiques*, les diverses provinces de l'Italie peintes à fresque sur un fond bleu et or; il n'y a rien à reprendre à leur exactitude. Mappemonde, par Jules Romain.

Mais la véritable richesse des musées du Vatican consiste dans les statues, bas-reliefs, sarcophages, mosaïques, colonnes, inscriptions antiques, qui remplissent les galeries.

La quantité en est surprenante; aucun catalogue n'a encore osé en aborder la description.

Puis, si l'on songe que le musée du Capitole, qui suit de bien loin le musée du Vatican, est plus riche à lui seul qu'aucune galerie d'Europe; que des particuliers possèdent dans Rome des galeries de rois; qu'il n'y a pas un palais qui n'ait ou n'ait eu sa *Salle des antiques;* que les musées de toutes les capitales se sont fournis à Rome de statues en même temps que de tableaux; qu'en fouillant ce sol déjà tant de fois remué, on en tire toujours des statues, — on se demande ce que pouvait être dans sa gloire cette ville tant de fois saccagée, incendiée, dépouillée par les barbares, par les empereurs de Byzance ou les exarques d'Italie, puisque, après tant de siècles, tant de pillages et de ruines, ses entrailles peuvent contenir de tels trésors. Aussi n'a-t-on pas de peine à croire le récit de Pline l'Ancien, qui assure que, de son temps, on comptait à Rome plus de soixante mille statues. Un contemporain a écrit : *Romæ tantam fuit statuarum copiam ut alter adesse populus lapideus dicetur* [1].

[1] On rapporte qu'au temps de Maximien-Hercule (306 ans après J.-C.) un seul particulier, du nom de Chromatius, brisa en un seul jour, après sa conversion au christianisme, deux cents statues païennes qui se trouvaient dans sa maison de ville et à sa villa. (*Actes de S. Sébastien.*)

Le *Musée Chiaramonti*, du nom de son fondateur Pie VII Chiaramonti, comprend le corridor *Chiaramonti*, qui mène au *Musée Pio-Clementino;* et le *Braccio-Nuovo*, décoré de colonnes antiques dont trois proviennent du tombeau de Cécilia-Métella.

Dans le Braccio-Nuovo, ainsi que dans les autres galeries du palais consacrées aux antiques, les statues sont pressées comme des soldats un jour de revue.

J'ouvre mes notes et j'y trouve ce qui suit :

Silène portant Bacchus. Touchante et douce image de la vieillesse qui sourit à l'enfance. On songe au vieil arbre qui se laisse volontiers embrasser par ses jeunes rameaux.

La Pudeur, statue d'un ciseau délicat. Pourtant je n'aime point ce diadème. La pudeur a-t-elle besoin de parure! Une main retient les plis de la robe; l'autre, petite, aristocratique et potelée, repose sur le voile qui couvre la tête. Traits naïfs, mais en même temps d'une expression sévère. La délicatesse des contours, la finesse du style ont ici remplacé l'ampleur des formes. — Caractère mystique, même recueilli, qu'il est au moins curieux de rencontrer sous un ciseau païen.

Devant cette chaste fille on s'arrête :

Sainte Pudeur! déesse craintive, vertu d'un autre âge, que faisais-tu dans Rome, chez cette courtisane enrichie par les dépouilles du monde, et qui ne se donnait plus la peine de farder ses joues ni de faire mentir son front? Que faisais-tu parmi ces dieux éhontés et ces déesses sensuelles? car à ton style grec je reconnais que tu habitas la ville des Césars et non celle des consuls.

Es-tu le rêve d'un poëte ou le reproche d'un censeur?

Faunes assis sur un rocher. Attitude molle et flasque d'hommes appesantis par l'ivresse; leur tête roule pesante sur la poitrine velue, les bras se posent inertes sur les genoux. Ils ne sont pas joyeux comme Bacchus, mais pleins de vin comme Silène : ivrognes malades de leur intempérance.

Diane, interdite et charmée, contemple Endymion, le beau dormeur. Ses bras étendus, ses mains ouvertes témoignent du saisissement de l'âme; son sein agité, sa lèvre immobile, l'ex-

pression brûlante de son regard trahissent les sentiments du cœur. Corps de femme d'une beauté forte, bien en accord avec la rude vie que mène la chasseresse. Draperie légère, flottante, disposée avec beaucoup d'art, et sous laquelle le nu se devine aisément.

Un Orateur.

Il est debout, enveloppé dans sa toge, grave, déroulant son discours. Attitude contenue d'un homme qui paraît en public. Sur ses traits, contractés par la germination de la pensée, on lit ce recueillement suprême qui précède la parole.

La parole, quel don !

Par elle l'âme se communique. Alors l'intelligence a son interprète, toute aurore du dedans son reflet : reflet affaibli sans doute, mais qui est lumière encore. Combien de poëmes, de pensées nobles et grandes écloses dans cet arrière-monde où le regard ne peut plonger ! Etincelles fugitives, géants morts avant d'avoir vécu, bourgeons dont on ne verra pas les fleurs, fleurs dont on ne sentira pas le parfum, pensées dont on ne retirera pas le suc, à moins que la parole ne vienne à leur aide. Le nombre de ceux qui conçoivent est plus grand qu'on ne pense ; mais on compte ceux qui parviennent à traduire.

Encore y a-t-il une distinction à faire.

L'écrivain qui compose un livre jette laborieusement, après de longues veilles, sa pensée à des lecteurs inconnus ; en quelles mains tombera-t-elle, sera-t-elle comprise ? S'il y a des objections, comment y répondre ? des résistances, comment les vaincre ?

L'orateur, au contraire, est à lui-même son propre juge ; son auditoire lui donne, par le degré même de son attention, la mesure exacte de son succès ; sans perdre de vue le but auquel il veut atteindre, il se complète ou se rectifie.

La parole, quelle puissance !

Tour à tour massue qui abat ou chant qui attire. Qu'elle s'échappe de l'âme ou découle du cœur, toujours elle verse à des âmes attentives la pensée d'un seul, les faisant vivre de son souffle, les animant de sa conviction, même leur imposant ses erreurs ou ses haines !

La parole est le souffle de l'âme. D'elle viennent les gran-

deurs ou les ruines ; car depuis Elie jusqu'à Mirabeau, au bout de toute commotion sociale on trouve, en y regardant de près, un orateur.

Celui-ci est Démosthènes, dit-on. — Un coffre rond, posé à terre, renferme des rouleaux de papyrus. Dans la statuaire antique, cette boîte contenant les tablettes, ou la main tenant le stylet, étaient les attributs du penseur.

On a mis hors rangs *un athlète* ou Apoxyoménon. Il arrive de la course et enlève avec le strigile la sueur qui inonde ses membres.

Statue d'une beauté singulière; son caractère est la fatigue plutôt que la vigueur.

On devine la *Clémence* à son regard bienveillant. Elle recueille dans une riche patère les pleurs des mortels afin de les porter aux dieux. Rien qu'à la voir on se sent renaître à l'espérance, et un secret pressentiment avertit que les malheureux dont elle voit les larmes seront bientôt consolés.

Dans cette étourdie à l'allure vive, à l'air évaporé, au regard inconstant, à la physionomie mobile, vous avez reconnu déjà la Fortune, déesse capricieuse et changeante. Elle est sur une sphère avec un gouvernail et la corne Amalthée, symboles de son inconstance et de sa prodigalité.

Vénus Andromède, occupée à tordre ses cheveux mouillés par le bain. Lorsqu'on est aussi belle, on redoute peu les regards; aussi la déesse sourit à sa beauté sans voiles, sans songer qu'on peut la voir.

Statue colossale du *Nil*, dont une bonne reproduction est au Jardin des Tuileries. Le fleuve, puissant et tranquille, s'appuie sur le sphinx, symbole des mystères de sa source; une corne d'abondance, remplie de fruits d'Afrique, et une touffe d'épis mûrs qu'il tient à la main témoignent de la fertilité de ses rives. Sa physionomie riante est celle d'un fleuve bienfaisant; seize enfants — les seize coudées de sa crue féconde — se jouent, suspendus comme de jeunes lionceaux, au flanc du colosse.

L'eau s'échappe d'une urne renversée. Dans l'onde calme, des crocodiles se rencontrent avec des hippopotames, les monstres se combattent; des pygmées, vaillants à la chasse des animaux hostiles à l'homme, s'embarquent pour leurs expéditions lointaines.

Les seize enfants, les monstres, les pygmées, autant de charmantes statuettes.

Minerve Polyade ou Medica, longtemps connue sous le nom de *Minerve des Giustiniani*, dans ce sentiment sévère sans rigidité, et noble sans orgueil, qui convient à la Sagesse. Coiffée du casque, le bras armé de la lance, elle ramène avec un geste pudique les plis amples de sa robe. Les formes de la femme se dessinent à peine sous la cuirasse, car la beauté de Pallas, vierge et savante, diffère de la beauté molle de Vénus, déesse des plaisirs faciles. Aux pieds de Minerve s'enroule le serpent d'Esculape, d'où lui doit venir son surnom de *Medica*.

Minerve consolatrice : la sagesse et l'étude guérissant les chagrins des hommes! — pensée aussi juste que profonde.

Nommons encore un buste plein de force, de Lucius Vérus, le présomptueux général dont l'imprudence causa tant de larmes à Auguste; — et un *Mercure*, ouvrage facile d'un artiste grec.

Le *Corridor Chiaramonti*, à la différence du *Braccio-Nuovo*, dans lequel on ne voit que des statues, renferme des bas-reliefs, sarcophages, cippes sépulcrales, autels, frises, corniches, débris divers des monuments d'une ville qui effaça par sa richesse architecturale Carthage, Syracuse, Athènes, Corinthe et Rhodes.

Trois statuettes d'enfants, remarquables par leur grâce naïve et facile.

Tibère.

L'empereur, assis dans une pose forte, qui tient plus de la rudesse sauvage du taureau que de la majesté du lion. Tête large, pesante, pensante, fatiguée; regard attentif, perçant, quoique voilé par des paupières lourdes.

Je me représente l'empereur au sénat, sur son siége curule,

écoutant les discours auxquels donnent lieu les affaires de l'Etat. Son attention témoigne qu'il doit répondre.

Autre statue de *Tibère* vieux.

Avec les années un sillon plus profond s'est creusé entre les sourcils, l'expression générale s'est assombrie. En voici les traits distinctifs : regard cruel, œil défiant, lèvres chargées de luxure, tête fière qui a fléchi sous le poids d'une couronne; pose ramassée, attitude qui a quelque chose de servile et de fort, aspect d'une machine de guerre ou de carnage au repos.

Voici un *buste d'Octave enfant* qui remonte certainement au temps d'Auguste empereur; ce n'est pas un portrait, mais une apothéose. Visage d'une régularité classique, yeux légèrement couverts qui sont les yeux tendres d'une femme; nez grec, un peu fort, bouche puissante, oreilles saillantes, les tempes avec un développement exagéré; cheveux abondants et rudes, formant au-dessus du front un épi symbolique signe des prédestinés.

L'*Amour bandant son arc.*

C'est un bel adolescent qui, le corps rejeté en arrière, avance les bras; il manque les mains et l'arc. Deux longues ailes l'enveloppent. Les ailes, coupées en forme d'aronde, donnent l'idée d'un vol noble et lourd; ainsi sont les ailes de l'aigle ou du condor, mais leur forme convient mal à un vol capricieux; les ailes de l'Amour doivent être, comme chez la guêpe ou le papillon, flexibles, petites et minces. Ce n'est pas, au reste, la seule critique à laquelle puisse donner lieu cette jolie statue, attribuée au ciseau de Praxitèle. Le caractère de l'Amour est la légèreté, l'inconstance, la moquerie; il blesse en se jouant, sa beauté doit donc avoir quelque chose de fatal qui en même temps, repousse et attire; dès lors, je ne puis le reconnaître à ces apparences tranquilles.

Non, l'Amour ne tend pas son arc ainsi, il n'a pas cet âge; et cet adolescent, si vous lui enlevez ses longues ailes, me représentera tout au plus Achille s'instruisant près du Centaure dans l'art de la guerre.

Buste authentique de *Cicéron*, remarquable par le soin qui a présidé à l'arrangement des cheveux.

Belle statue de prêtresse, connue sous le nom de la *Vestale Tuccia*.

Un vaste escalier, dont la voûte en arabesques est un ouvrage de Daniel de Volterre, relie le musée Chiaramonti au musée Pio-Clementino, fondé et enrichi par trois papes : Clément XIII, Clément XIV et Pie VI.

Le premier antique qui frappe la vue est le *torse du Belvédère*, dû au ciseau grec d'Apollonius et tiré des Thermes de Caracalla. Fragment imposant d'une statue colossale d'Hercule au repos, que Michel-Ange ne se lassait pas de méditer.

Inscriptions, bustes, sarcophages rapportés du tombeau des Scipions, et remontant authentiquement aux années 456 et 495 de l'ère romaine. On trouva dans l'un des sarcophages la dépouille entière du bisaïeul de Scipion l'Africain, portant encore au doigt son anneau de chevalier. Pie VI offrit l'anneau de Scipion à lord Percy.

Après le vestibule carré, qui sert de temple au torse antique, vient un vestibule octogone d'où la vue embrasse le panorama de Rome ; circonstance qui a fait donner à cette partie du palais le nom de *Belvédère*.

Méléagre, un des antiques fameux du Vatican.

Il est debout, un bras appuyé sur les reins ; à l'autre bras la main manque. Une draperie légère, fixée au cou, s'enroule autour du bras ; mouvements simples, attitude naturelle, mais ensemble sans caractère. Le héros lève le tête et regarde de côté avec une expression railleuse... Pourquoi ? La hure du sanglier de Calydon, trophée de son courage, gît à terre ; un chien, compagnon fidèle et docile, qui peut-être a pris part à cette chasse mémorable, contemple le maître tendrement.

Curieuse inscription du consul Mummius, qui florissait 147 ans avant l'ère chrétienne. Elle a été donnée au Musée par le marquis Campana, collectionneur d'un goût pur, mais administrateur peu délicat, dont le nom rappelle une de nos bonnes fortunes artistiques [1].

[1] Au milieu des richesses publiques et privées que renferme Rome, la galerie du marquis Campana passait inaperçue, et c'est à peine si les guides

La cour du Belvédère est étroite, d'une forme commune et sans caractère monumental [1]. Mais si on se place à son centre, on voit s'ouvrir aux quatre angles quatre niches qui donnent asile à des chefs-d'œuvre. De vastes baignoires d'une coupe hardie, en basalte vert et granit gris, sont rangées le long des murs. Elles proviennent des thermes et des sépultures; tout ce qu'a touché ce peuple dont Rome couvre la cendre est empreint d'un caractère spécial de grandeur et de force.

On a fait à Canova l'honneur de placer dans ce sanctuaire trois de ses statues : *Persée* et deux *Athlètes*.

Ses athlètes, énergiques et pleins de fureur.

Celui qui lève le poing et l'appuie sur sa tête, prêt à frapper un grand coup, se développe dans un mouvement d'une grande noblesse. A son geste, à son regard, on le prendrait pour un dieu en courroux.

Le second ne ressemble pas au premier : sa pose est vulgaire, sa colère aveugle; il se ramasse comme le chacal, pour fondre à l'improviste sur son ennemi. Si le premier est brave, le second n'est que rageur.

Persée; un bel adolescent aux membres plus jolis que forts, à la poitrine arrondie, représente mal le terrible vainqueur des Gorgones, parcourant la terre sur Pégase, son cheval ailé, avec la tête sanglante de Méduse dans un sac.

Combien je préfère au héros de Canova l'homme de Benvenuto Cellini [2] ! Celui-là, au moins, est dans son rôle.

Ici, devant cette froide statue, j'ai besoin de me dire : Cet homme est Persée. Autrement je l'oublierais, malgré le casque, malgré son glaive, malgré la tête de Méduse que je vois dans sa main.

Mais qu'on admette qu'il ne s'agit plus de Persée, et je conviendrai que la statue est d'un ciseau fin et d'un travail excellent.

ou les cicerone songeaient à mettre le palais du marquis au nombre des curiosités de la ville.

[1] La cour du Belvédère va recevoir une décoration nouvelle. On doit la recouvrir d'une lanterne et y transporter le bel Hercule de bronze, récemment découvert dans les fouilles de Rome, acheté par Pie IX, et auquel on a donné, en son honneur, le nom d'Hercule Mattei.

[2] Voir à la page 100.

Antinoüs, modèle de la beauté humaine dans sa perfection plastique. Rien ne peut s'imaginer de plus correct, de plus sage, de plus harmonieux. Mais celui qui demande à la beauté autre chose que la régularité froide des lignes et la justesse des proportions ne saurait cependant être satisfait. Dans ce joli corps, soit l'âme, soit le cœur, ces deux sources de la vie morale, ne se trahissent à aucun signe.

La beauté humaine ne peut se comprendre de la même manière que la beauté des choses, ni être traitée uniquement au point de vue de la forme. Avant de songer à rechercher dans un marbre qui m'offre l'image d'un être pensant la perfection des lignes ou la grâce du contour, je vais à l'idée. Si je la découvre quelque part, dans un geste, un mouvement du sourcil ou de l'œil, un frémissement de la lèvre, mon esprit se déclare content. Je me dis : Le reste est bien, puisque j'ai trouvé l'âme sous l'enveloppe, et je me forme de l'ensemble une idée noble ou agréable. Mais si ce corps aux proportions irréprochables me représente seulement, malgré mon désir d'y trouver autre chose, un marbre purement, ou énergiquement, ou délicatement travaillé, il ne pourra, quelque mérite qu'il ait d'ailleurs, produire sur moi qu'une impression passagère : la seule que j'aie ressentie devant Antinoüs. C'est que, ici, l'inspiration faisait défaut; Antinoüs n'étant ni un héros, ni un dieu, mais seulement, en réalité, la glorification impudente de la corruption antique.

Apollon du Belvédère, beau comme Antinoüs, a de plus que lui la passion.

C'est un dieu qui se venge!

Son arc résonne encore de la flèche qu'il vient de lancer. Le trait vole... Atteindra-t-il le but? Expression et sentiment égaux en grandeur. Les lignes du visage, dont un sentiment passager de courroux est impuissant à altérer la sérénité immortelle, le mouvement gracieux et fort du cou, l'arrangement de la chevelure, la disposition heureuse des jambes, l'attitude naturelle du bras, tout y est beau et d'un grand effet.

Dans l'admirable groupe de *Laocoon,* le genre antique ne se montre plus avec ses qualités ordinaires, qui sont la perfection

froide de la forme et la simplicité calme du mouvement. Mais il s'anime; et, franchissant la distance qui sépare l'idéal du réel, devient l'interprète fidèle, l'interprète horrible des passions et des souffrances humaines.

Considérez l'homme du milieu, le grand prêtre troyen qui osa outrager Minerve, voyez avec quelle vérité saisissante il se tord dans une effroyable étreinte. Sa chair frissonne au contact des serpents, et l'on croirait entendre des craquements d'os. Toute sa force se roidit contre cet étouffement monstrueux. Ses muscles se tendent comme des ressorts d'acier, ses bras s'agitent; il a saisi un reptile par le milieu du corps et cherche à le briser, à éloigner au moins sa gueule menaçante. Mais bientôt cesse une lutte inutile, et maintenant l'infortuné implore le secours du dieu dont il desservait le temple.

Les enfants sont aux côtés du père [1].

Le plus jeune succombera le premier, sa faiblesse ne pouvant soutenir longtemps ce choc redoutable. L'aîné, plus robuste,

[1] Il est intéressant de rapprocher du récit du sculpteur le récit du poëte :

Laocoon, ductus Neptuno sorte sacerdos,
Solennis taurum ingentem mactabat ad aras.
Ecce autem gemini a Tenedo tranquilla per alta
(Horresco referens) immensis orbibus angues
Incumbunt pelago, pariterque ad littora tendunt :
Pectora quorum inter fluctus adrecta, jubæque
Sanguineæ exsuperant undas; pars cætera pontum
Pone legit, sinu atque immensa volumine terga.
Fit sonitus spumante salo. Jamque arva tenebant ;
Ardentisque oculos suffecti sanguine et igni,
Sibila lambebant linguis vibrantibus ora.
Diffugimus visu exsangues. Illi agmine certo
Laocoonta petunt. Et primùm parva duorum
Corpora natorum serpens amplexus uterque
Implicat, et miseros morsu depascitur artus;
Post ipsum, auxilio subeuntem ac tela ferentem,
Conripiunt, spirisque ligant ingentibus; et jam
Bis medium amplexi, bis collo squamea circum
Terga dati, superant capite et cervicibus altis.
Ille simul manibus tendit divellere nodos,
Perfusus sanie vittas atroque veneno ;
Clamores simul horrendos ad sidera tollit :
Qualis mugitus, fugit quum saucius aram
Taurus, et incertam excussit cervice securim.

(VIRG., *Énéide*, liv. II, vers 201 à 224.)

se roidit contre le mal et voit avec horreur son père se débattre dans les angoisses de l'impuissance.

Tels je me représente Milon contemplant ses mains prisonnières, tandis que le lion dévorait ses reins vigoureux; Samson se réveillant sans cheveux parmi les Philistins; Roland tombant dans l'embuscade; Ugolin recueillant le râle de son dernier enfant [1]!

Au reste, rien n'est horrible comme le spectacle d'un être fort se débattant contre la loi immuable du destin, ou devenu, par un hasard ou une trahison, la proie d'un être faible. Que les lions dévorent les gazelles, c'est un spectacle pitoyable, mais dans l'ordre naturel des choses, tandis que les lions dévorés par les gazelles, cela est monstrueux!

Le visage contracté de Laocoon exprime d'une façon dramatique les souffrances de l'homme et les angoisses du père. Ses enfants souffrent d'une autre sorte : chez eux il y a en moins la révolte de la force. A ce groupe, ouvrage de trois sculpteurs de l'école de Rhodes, Athénodor, Polydore et Agésander, se rattache le nom de Jules II, sous le pontificat duquel il fut découvert dans les bains de Titus. Pline, qui avait pu le voir au palais de l'empereur, le vante comme le chef-d'œuvre de la sculpture grecque.

Dans la *Salle des animaux*, colonnes et mosaïques, sur lesquelles on voit une louve, un tigre, un aigle en train de dévorer un lièvre.

Jolies statuettes d'Hercule, tantôt vainqueur du lion de Némée, ou vainqueur de Diomède; tantôt emportant Cerbère endormi, ou ravissant les bœufs de Géryon.

Plusieurs *chevaux*, dans diverses attitudes, tous remplis d'impatience et d'ardeur. *Lion furieux* qui déchire un cheval : morceau remarquable.

Intéressante et charmante collection, qui montre à quel point les anciens, si entendus dans les grands ouvrages, excellaient

[1] Ce drame lugubre vient de trouver un interprète. La physionomie d'Ugolin a été rendue avec une grande force et un rare talent par M. Carpeaux, dans un groupe de bronze qui a valu à son auteur une légitime renommée. On le voit au jardin des Tuileries.

encore dans ces œuvres délicates du ciseau. Afin d'obvier au danger que font courir à ces objets d'étagère leur peu de volume et les tentations que leur vue provoque, on les a rivés à la tablette de marbre, ou fixés aux anneaux solides d'une chaînette d'acier.

La *Chambre des Muses* est décorée par seize colonnes de marbre de Carrare avec chapiteaux antiques venus de la villa Adriana. Entre chaque muse, le buste d'un sage de la Grèce : Melpomène et Zénon, — Thalie et Eschine, — Uranie et Démosthène, —Calliope et Antisthène, — Erato et Epiménide, — Clio et Socrate, — Therpsycore et Zénon. On n'a pas changé l'arrangement dans lequel elles se trouvaient à la villa de Cassius, à Tivoli.

Parmi d'autres bustes remarquables par la fermeté du ciseau, allez voir celui de *Socrate*, sans oublier les jolies statues d'*Aspasie* et de *Sapho*.

Le *buste d'Adrien*, tiré de son mausolée ; celui de *Pertinax*, ce fils d'affranchi devenu empereur, sont les morceaux importants de la *salle ronde*, ornée avec luxe et pavée d'une belle mosaïque.

La *Galerie des Antiques* renferme un peuple de statues.

J'en nommerai quelques-unes.

Apollon sauroctone (*Apollon au lézard*), dans ce mouvement gracieux et fort qui exprime à la fois son double caractère de dieu guerrier et civilisateur. Il est très-jeune, n'ayant pas encore atteint l'âge d'homme ; son bras s'appuie à la branche desséchée d'un vieil arbre. Un lézard monte le long de l'arbre. Apollon — tels sont bien les jeux de l'enfance — se prépare à le percer de son poinçon. Immobile, attentif, les yeux arrêtés sur le reptile, il retient son souffle et, s'élevant sur la pointe des pieds, avance la tête avec précaution. Mouvement vrai, corps souple, formes encore indécises de l'adolescence, pose heureuse.

Mais je me passerais volontiers du tronc d'arbre.

Amazone combattant. L'héroïne, debout, animée par le feu du combat, lance le javelot. Un casque et un bouclier, armes défensives dont elle méprisa le secours ; gisent à terre ; elle n'a

conservé que le carquois dont elle tire ses flèches et l'arc sonore qui les lance. Attitude fière, type bien compris ; mais toute sa bravoure ne parviendra jamais à rendre aimable à mes yeux cette femme douée de vertus au-dessus de son sexe.

La faiblesse de la femme sera toujours son plus puissant attrait.

Poëtes assis, qui sont *Posidippe et Ménandre.*

Posidippe vieux, Ménandre jeune. Le premier composant, comme l'indiquent les plis du front et la contraction fiévreuse du sourcil ; le second rêvant et souriant discrètement aux voix intérieures. Sa pose indique l'abandon du bien-être. Une main, celle qui tient le rouleau de papyrus, s'appuie négligemment au dossier de la chaise ; l'autre repose sur les genoux. Une jambe est rejetée en avant, le pied relève la robe. Accident fâcheux, car vous avez, Ménandre, un vilain pied ; plat, épais et court, mais surtout mal chaussé !

Le siége mérite d'être décrit.

Ce sont quatre pieds de bronze, qui forment à leur point de rencontre un chevalet. Les pieds de derrière s'élèvent jusqu'à un dossier arrondi. Sur l'X formé par les branches du chevalet un sac de cuir cousu en forme de traversin.

Le prétendu siége du roi Dagobert ressemble beaucoup à cela.

Ariane abandonnée dort ou plutôt paraît dormir. Elle croit peut-être — dernière illusion de l'amour — que celui dont elle pleure l'abandon n'est pas loin, qu'il jettera de son côté un dernier regard et que, la voyant si belle, il reviendra ! Aussi sa douleur n'a rien d'effrayant. Elle s'est étendue sur un rocher, tout au haut, afin d'être vue de loin ; la tête mollement ramenée sur un de ses bras, arrondissant l'autre au-dessus de son front, avec un mouvement d'une grâce trop recherchée pour être naturelle. Draperies admirables ; sujet charmant, que nous avons pu voir figurer sur mainte cheminée, au-dessus d'un cadran de bronze ou de marbre.

Circonstance qui donne lieu à un sentiment singulier : celui qui s'éveille lorsque l'on entend, à l'Opéra, l'orchestre attaquer un morceau que les orgues de Barbarie, la flûte ou le violon des aveugles promènent par la ville, estropié comme eux.

Au fond de la *Salle des bustes*, dans une vaste niche, *Jupiter assis*, portant le sceptre et la foudre.

Ne serait-ce pas Jupiter Capitolin, le dieu qui, du haut du Capitole, veillait sur la fortune de Rome ?

Dans son temple ruisselant d'or, encombré de statues votives, de dépouilles guerrières, il a vu se succéder bien des pompes triomphales ; à ses pieds se prosternèrent le consul Scipion et l'empereur César. On lui sacrifiait aux jours de triomphe et aux jours de défaite ; dans les circonstances difficiles on le consultait. Il avait à sa droite la citadelle, et devant lui le Forum. Il touchait au Champ de Mars, toujours animé par le roulement des chars, les marches et contre-marches de la jeunesse qui s'exerçait au maniement des armes, par les troupes que les généraux vainqueurs ramenaient des provinces. Du Forum s'élevaient des rumeurs confuses. C'était tantôt la parole des orateurs qui dominait la voix du peuple, et tantôt la voix du peuple qui couvrait la parole des orateurs. Un jour le peuple y bâtissait des temples ou y acclamait des empereurs, le lendemain il y brisait des statues ou y élisait ses tribuns.

Et du haut de la montagne sacrée, Jupiter impassible voyait la destinée de Rome s'accomplir.

On s'arrête devant deux bustes taillés dans le même bloc, connus sous le nom de *Caton* et *Porcie*.

L'homme tient une main ramenée sur le haut de la toge, — geste familier aux anciens ; — la femme avance la main droite et la place dans celle de son époux. Les plis roides et rares de la robe de l'homme trahissent un tissu grossier, la tunique de Porcie a été taillée dans une étoffe plus fine. Si les bras et les têtes manquaient, la vue seule des draperies ferait dire : Celui-là était un homme, celle-ci une femme.

Expressions fortes, chez l'homme surtout. Ses traits arrêtés, son visage aux lignes sévères sont d'un Romain des anciens jours : un des rudes et éloquents censeurs de la république. La femme est recueillie, belle, d'une beauté sévère ; grave, peut-être dure, et qui certainement ne serait pas appréciée dans ce siècle frivole.

Si la femme se nomme Porcie, l'homme doit être Brutus.

Plus je les regarde et plus se fortifie en moi cette opinion, que j'ai sous les yeux le vainqueur de Philippes et le meurtrier de César, coupable d'avoir oublié qu'un crime n'assura jamais le triomphe d'une idée ; Brutus, mort pour avoir méconnu les nécessités du temps et l'inconstance des peuples ; Brutus, gendre de Caton, qui ne voulut pas survivre à la république, époux de Porcie, qui ne voulut pas survivre à son père et à son époux.

Une main amie aura un jour réuni leur cendre, puis leur aura élevé, sur la voie Appienne, ce monument.

Ils virent longtemps, du même œil triste et sévère, les tyrans de Rome qui passaient enveloppés dans leurs longues robes asiatiques, portés en triomphe par les prétoriens ivres, et le peuple avili qui se prosternait dans la poussière du char de Néron.

Au *Cabinet des masques*, belle fresque portée par huit colonnes d'albâtre, enrichie d'une frise antique formant un joli dessin d'Amours et de fleurs. Le pavé est une mosaïque rapportée de la villa Adriana.

Chaise en rouge antique, de la forme appelée *calnearia*.

Vénus sortant du bain, jolie statue trouvée près des sources de l'eau vergina.

Faune dansant, verve et gaieté.

Urne d'albâtre, d'un galbe pur, tirée du mausolée d'Adrien.

La porte monumentale de la villa Adriana, relevée, restaurée et mise en place à l'entrée de la *Chambre de la croix grecque*, se compose d'une frise en granit rouge d'Egypte que portent deux divinités égyptiennes d'un style d'imitation.

La *Galerie des candélabres* renferme tout ce qui a été recueilli en ce genre dans les fouilles et les tombeaux. Les uns ornaient les temples, les autres, les palais, d'autres portaient la lampe laborieuse de l'esclave, ou de la matrone travaillant en silence pour ses enfants endormis ; quelques-uns d'une richesse extravagante. Ceux-là ont éclairé de leurs feux pâles les saturnales des maîtres du monde et leurs repas tumultueux.

Un repas romain commençait à la chute du jour, pour se

continuer jusqu'à l'aurore du jour suivant. Tout patricien avait, pour entretenir sa table, des flottes qui parcouraient les mers, des intendants dans toutes les provinces et des chasseurs numides. Tel plat renommé, — langues d'oiseaux, ailes de perroquets, cervelles de bécasses, foies de rossignols, yeux de hérons, entraînait le dépeuplement de toute une contrée. Lucullus nourrissait dans des viviers immenses des *troupeaux* de murènes et de lamproies; Pollion possédait des pêcheries et des piscines sur les deux mers. Le poisson qui paraissait sur leur table, provenait toujours des mers, des fleuves, des lacs où il était réputé le meilleur : murènes de Sicile, Elopes de Rhodes, turbot de Ravenne, et seulement l'anarrhique pêché entre les deux ponts du Tibre. Certains poissons délicats, venus de loin à grands frais, étaient servis vivants : le surmulet, par exemple, qui demande à être mangé aussitôt qu'il a cessé de vivre. Les esclaves les apportaient sur la table nageant dans de vastes coupes de cristal à anses de bronze. Chacun des convives recevait un poinçon d'or, avec lequel il les tuait lentement; ils s'amusaient de leur agonie qui teignait leur écaille changeante des reflets de pourpre. Après quoi ils les mangeaient.

Ce qui s'engloutissait de viandes dans un seul repas est incalculable ; ce qui s'y buvait de vins dépasse l'imagination [1].

[1] Macrobe nous a conservé le curieux menu d'un repas romain :
ENTRÉES.
Hérissons de mer. — Huîtres à discrétion. — Pelourdes. — Spondyles. — Grives. — Asperges. — Poules grasses.
PREMIER SERVICE.
Pâtés d'huîtres et de pelourdes. — Glands de mer blancs et noirs. — Glycomarides. — Orties de mer. — Becfigues. — Filets de chevreuil et de sanglier. — Volailles grasses roulées dans la farine. — Murex. — Ursins.
DEUXIÈME SERVICE.
Tétines de truie. — Pélamydes du Pont-Euxin.— Hures de sanglier chaudes et froides. — Saumons au silphium. — Pâtés de poisson. — Pâtés aux tétines de truie. — Canards des Gaules. — Sarcelles bouillies. — Lièvres d'Afrique. — Rôts.
DESSERT.
Crèmes d'amidon. — Pains du Picénum. — Gâteaux de Vicence.
VINS
De Smyrne, — de Pergame, — de Crète et d'Égypte.

(*Saturnalia*, liv. II, chap. IX.)

Afin de multiplier leurs plaisirs, les convives s'évitaient les fatigues de la digestion ; lorsque l'estomac était rempli, ils le débarrassaient et se remettaient ensuite à manger. Ils mangeaient gloutonnement, avec leurs doigts, couchés deux par deux sur des lits de pourpre, faisant claquer leur langue contre le palais, suçant avec bruit la moelle des os, humant comme des animaux carnassiers l'odeur des viandes.

Ils se couronnaient de roses, dont le parfum passait pour dissiper les fumées de l'ivresse ; et, comme ils avançaient au-dessus des tables leur tête massive, les tresses de pourpre de leur couronne traînaient dans les sauces.

Ils mangeaient si salement, qu'un service spécial d'esclaves était commandé pour répandre durant le repas des parfums, et jeter sur le sol de la poudre d'or mêlée de poussière de rubis, afin d'en faire disparaître les immondices.

Les amphores circulaient, les coupes se choquaient, le falerne et le chypre coulaient à flots ; les têtes s'échauffaient. Ils parlaient confusément de femmes, de chevaux, d'athlètes, d'histrions, se plaisantant les uns les autres, ou s'envoyant des défis :
— Boire ce cratère plein de vin sans reprendre haleine ; piquer son stylet dans l'œil ou sur la mamelle d'un des esclaves du service. Alors le sang coulait. Les esclaves bien dressés ne devaient pas fuir les coups ; c'était une marque de la générosité de l'amphitryon que de ne point paraître les ménager.

Bientôt des danseuses et des courtisanes venaient se mêler à l'orgie, dont elles augmentaient encore le désordre ; des gladiateurs, loués comme on loue aujourd'hui des fleurs et des valets, s'entr'égorgeaient pour le plaisir des convives, et la vapeur chaude de leur sang se confondait avec l'odeur âcre des mets.

Pendant ce temps, du haut des candélabres, dont les bras portaient des torches de résine ou de cire, tombait une lumière lourde, qui, promenant sur tous ces visages allumés par l'ivresse un reflet de pourpre, augmentait encore leur hideux coloris.

Lorsque le jour paraissait, ils dormaient bruyamment, renversés sur les lits d'ivoire tachés de sauce et souillés des suites de leur intempérance, ou étendus sous les tables, dans des flaques de sang, au milieu d'informes débris. Alors les esclaves du festin ouvraient les portes, et on pouvait voir s'avancer une à une

des litières au haut desquelles se balançaient de lourdes crépines et que des muets portaient. Chaque litière s'arrêtait à son tour. On entendait un corps flasque, que des mains craintives soulevaient, retomber lourdement sur les courtines de soie, puis la litière s'éloignait, emportant par la ville encore endormie son honteux fardeau.

Candélabres du musée des papes, muets témoins des bizarres caprices et des monstrueuses fantaisies de la corruption antique, vous qui avez assisté à l'agonie d'un peuple, voilà ce que vous pourriez dire !

Même, si on les regarde longtemps, il semble que leurs bras s'agitent, et que de la bouche de bronze des cariatides, de la gueule grimaçante des mascarons hideux, sortent des voix qui disent : Oui, nous nous souvenons !

Parmi tous ces candélabres éteints depuis près de deux mille ans, j'en signalerai un particulièrement joli.

C'est, dans un tronc d'arbre, un nid de mousse. La mère est absente, les petits sont causeurs et bruyants ; ils s'agitent, se pressent, secouant leurs jeunes ailes, tendant dans tous les sens, au soleil qui les fortifie, leurs petits membres délicats... Seulement je vous dirai qu'au lieu d'oiseaux, le nid contient des Amours.

Oh ! la jolie nichée d'Amours !

Dans la *Chambre de la bigue*, char antique qui lui a valu son nom.

Il représente à peu près un croissant ; et vu de face, un diadème. Son coffre, délicatement ouvragé et sculpté, repose sur un essieu ayant à chaque bout une roue massive. La flèche se termine par une jolie tête de bélier.

Cette forme, qui est typique, était commune à tous les chars des anciens ; voitures plus élégantes que commodes, dans lesquelles on ne trouvait ni siéges, ni coussins, ni ressorts, et où il fallait rester debout. Comme elles ne fermaient point par derrière, et qu'elles s'élevaient sur le devant, il était indispensable de se bien tenir aux passages difficiles. Les chars sont encore tels sous les Empereurs qu'au temps d'Homère, alors que le furieux Achille promenait le corps d'Hector autour des murs de Troie ;

et on se demande comment ces voluptueux, si inventifs chaque fois qu'il s'agissait de leur bien-être ou de leurs plaisirs, n'ont pas su imaginer des moyens de transport plus commodes. Il est vrai qu'en dernier lieu s'était répandu l'usage de la litière, usage rapporté d'Orient avec les mœurs asiatiques, et qu'on ne rencontrait plus guère les chars que dans les fêtes du cirque, les pompes triomphales, ou sur la voie Appienne, menés grand train par les chevaliers. Ceux-ci en faisaient un objet de luxe et d'adresse.

Sardanapale, avec sa longue barbe nattée et son visage sans caractère, représente mal son héros.

Un Discobole.

Sa main droite est armée du disque qu'il se prépare à lancer. Avec le bras gauche, violemment reporté en arrière, il lui fait contre-poids. Le disque est lourd, on le devine au mouvement du corps qui se concentre dans sa force, à la tension des muscles, à l'expression énergique du visage. Le pied sur lequel porte tout le poids de l'homme est rivé au sol : on dirait qu'il veut mordre la terre et cherche à y prendre racine.

IV

Musée du Capitole.

Dans la cour et les deux vestibules du rez-de-chaussée on rencontre diverses statues remarquables et un grand nombre de fragments antiques.

Ce vieux fleuve, couronné de joncs, n'est autre que Marforio, le dangereux bavard.

Que les temps sont changés !

Sa popularité s'en est allée comme l'eau de son urne, et le voici silencieux maintenant, relégué au fond d'une cour humide, parmi les collections d'un musée. Combien de bons mots et d'esprit dépensé jadis en collaboration avec son ami Pasquin. Ils disaient ce que les plus osés n'osaient dire ; sans contrainte, sans ménagements, sans précautions oratoires, avec toute la verve et l'assaisonnement italiques.

Marforio disait : *Che fa Pasquino?* et Pasquin répondait en donnant la réplique : *Che pansa Marforio?* Cela durait des mois, à la plus grande satisfaction et curiosité du peuple que le Pape régnant laissait rire; pensant avec raison que peuple qui rit ne songe pas à conspirer.

Diane chasseresse, remarquable par la beauté et la légèreté de la draperie.

Sur l'escalier, statue colossale de *Pyrrhus, roi d'Epire*, restaurée pour un dieu Mars : cuirasse d'un travail tout à fait délicat. — Débris du plan de Rome retrouvés dans le temple de Romulus et Rémus. Guide précieux pour la désignation et le classement des monuments antiques, surtout dans la région du Champ de Mars.

Le *Gladiateur mourant* s'est arrangé pour rendre son dernier soupir dans une attitude noble : sans faiblesse, sans hoquets, sans ce dernier râle horrible de l'agonie, afin que le peuple applaudisse à sa mort comme il a applaudi à son courage.

Car il a vaillamment combattu; il allait vaincre, lorsqu'un faux pas, une feinte de l'adversaire l'ont mis en défaut. Il sentit alors le froid du glaive dans sa poitrine nue et chancela sous le choc. Son arme impuissante et son bouclier, désormais inutile, s'échappèrent de sa main. Cheveux rudes, comme il convient à un Gaulois; au cou un collier d'or, récompense de sa bravoure, marque dérisoire de son bonheur dans vingt rencontres. Sa tête bat sur ses larges épaules, ses yeux s'ouvrent et se ferment; par ses narines dilatées, par sa bouche ouverte, il aspire l'air avec force, ainsi que le taureau abattu par la hache du sacrificateur. Renversé à terre sur le côté, il appuie son corps sur son bras, mais son bras fléchit, et avec son sang s'en va sa vie.

Le *Faune*[1] est jeune, vivant, et de formes admirables. Adossé à un arbre, il sourit malicieusement à la pensée de quelque méchant tour de Sylvain. Il porte un bâton recourbé. Peau de bête passée en sautoir autour des reins. Son visage ouvert, son

[1] Cette belle statue en jaune antique, qui provient, comme tant d'autres, de la villa Adriana, est dans une parfaite conservation

corps souple et nerveux respirent la santé et la gaieté ; on devine que des liens étroits l'unissent à cette nature toujours jeune qui est sa mère. Il représente bien, avec ses larges joues et son pied agile, ce joyeux enfant de l'imagination des anciens : poëtes ingénieux qui donnaient un corps au doux frémissement des sources sous les bois, au murmure de la brise dans le vallon, au grondement sourd du torrent.

Antinoüs. La tête, trop petite pour le développement du corps, — défaut habituel aux artistes grecs, — se penche légèrement. Les bras pendent oisifs le long de la hanche ; une main est ouverte, l'autre tient, comme pour se donner contenance, un bâton court.

Statue d'un travail parfait. Excellent modèle à mettre sous les yeux d'élèves dessinant d'après la bosse. Ensemble précieux, qui cependant ne me satisfait point par les motifs que j'ai déduits plus haut [1].

Tablettes de bronze, tirées du *Tabularium* et sur lesquelles on peut lire le décret du sénat qui confère à Vespasien l'autorité suprême.

Muse admirablement drapée, donnée à tort pour une *Junon ;* — *Ariane* et *Alexandre*, bustes parfaits ; — *Jeune fille jouant avec une colombe*, sentiment exquis de la grâce naturelle.

Brutus. Jamais peut-être la puissance de la volonté ni la résolution stoïque de l'âme, ces choses impalpables et profondes, n'ont été rendues avec une telle force. Si le nom de cet homme ne vous était connu, vous le prendriez pour un génie vengeur.

Un *Silène aviné*, par trop semblable à un Anglais ivre ; — *Faune jouant de la flûte*, beaucoup de légèreté et de naturel ; — *Amour boudeur qui brise son arc*, grâce enfantine, style enjoué. — *Agrippine* pensive, tenant entre ses genoux Néron qui porte pour la première fois la bulle virile ; — *Bacchus* plein d'insouciance, riant à gorge déployée ; — *Hercule* enfant, qui étouffe dans ses bras déjà redoutables les serpents de son berceau. — *Vase* de marbre pentélique, trouvé sur la voie Appienne, près du tombeau de Cécilia Métella ; — Copie antique de notre *Pallas* du Louvre : monument précieux de sa valeur.

[1] Voir à la page 44.

Jupiter, noble et majestueux ; puissant, mais froid. Type invariable de ce dieu de fantaisie placé à la tête d'une religion à laquelle dut croire de bonne foi un peuple enfant, mais dont les Romains, éclairés par le contact des civilisations étrangères, ne pouvaient que rire.

Comparez ces divinités de l'Olympe aux types primitifs du catholicisme, ce sera pour la forme opposer les rudes ébauches d'un enfant aux modèles parfaits de l'art ; mais sous le ciseau chrétien vous trouvez un rayon : celui de la foi.

Mosaïque célèbre des *Colombes*, de Furetti, du nom de l'homme qui les a découvertes dans les décombres de la villa Adriana, cette mine inépuisable de trésors. Sujet antique incessamment reproduit par les mosaïstes modernes ; on doit convenir que c'est un des plus gracieux. La mosaïque du Capitole ne serait elle-même que la copie d'un ouvrage fameux de Sosus de Pergame, beaucoup loué par Pline.

Vase d'un travail admirable, offert en prix par Mithridate, roi de Pont, dans des jeux romains.

Pauvre roi qui, sentant sa couronne chanceler, flattait le peuple, se montrait à la suite du sénat, répandait ses trésors ; ce qui ne l'empêcha pas de reparaître un jour au Forum, chargé de chaînes et marchant devant le char de son vainqueur. Le peuple, par compassion et reconnaissance, lui laissa la vie, le sénat, la liberté, sous la condition qu'il ne s'éloignerait pas de Rome.

Il y vécut obscur et misérable.

Mais quelles pensées devaient l'assaillir, lorsque, enveloppé dans sa robe de bure, il traversait le gymnase des *Eupatoristes*, et qu'il y voyait, parmi leurs trophées de victoire, son vase royal ! L'humiliation de Mithridate fut au reste vengée par un roi de sa race et de son nom, dont les armes victorieuses balancèrent longtemps la fortune de Rome en Asie.

La *salle des empereurs* renferme les bustes des principaux Césars, ceux des impératrices et de divers membres de la famille impériale. Les physionomies ne répondent pas toujours aux caractères ; Néron s'y montre avec un visage ouvert, le re-

gard de Claude rayonne d'intelligence, Marc-Aurèle n'a pas bonne mine.

Sur la muraille, une suite de jolis bas-reliefs : — *Course de chars menés par des génies;* — *Persée délivrant Andromède;* — *Endymion endormi;* — *Socrate défendu par l'Histoire;* — *Homère inspiré par la Poésie.*

La *salle des Philosophes* touche à la salle des Empereurs. Entre les Empereurs et les Philosophes, il y a parenté. Socrate porte une couronne aussi bien que César; avec cette différence qu'elle n'est pas faite d'or, mais d'immortalité. Si le nom d'un Empereur fit souvent une tache sanglante dans le ciel de l'histoire, le nom d'un Philosophe s'y marque toujours par une étoile.

Voici *Socrate*, *Sénèque*, *Aristote*, grands raisonneurs des choses de la vie; — *Théophraste*, peintre familier de ses travers; — *Sophocle*, *Euripide*, chantres éloquents de ses passions; — *Epicure* entre *Métrodore*, son maître, et *Anacréon*, son élève, apôtres de la philosophie matérialiste; — *Diogène*, son plus rude censeur.

Mais que viennent faire parmi ces sages *Alcibiade*, *Cléopâtre*, *Aspasie*! J'aime à y voir *Scipion*, je m'étonne d'y rencontrer *Pompée*.

Nymphe enseignant à Orphée l'art de jouer de la flûte; — *Jeune fille gravement occupée à faire danser un chat* : bas-reliefs remplis d'invention et de charme; — *Victoire impétueuse montée sur un char* : sujet plein d'élan.

Les tableaux du Capitole sont rangés dans deux salles, sans ordre, le long des murs, penchant à droite, penchant à gauche, avec des cadres vermoulus; quelques-uns sans bordure.

Leur aspect seul attriste.

Sainte Pétronille, du Guerchin[1].

Deux hommes descendent son corps dans un caveau. Ils sont

[1] Ce tableau était destiné à un des autels de Saint-Pierre. On a mis à sa place une copie en mosaïques.

graves ; je les suppose chrétiens, ou sur le point de le devenir. Celui qui a pénétré dans la crypte et dont on ne voit que les mains, les élève pour soutenir le corps et le poser doucement sur la terre nue. Sainte Pétronille touchante par sa beauté, sa pâleur, sa jeunesse, sa vertu, le courage héroïque de sa fin. Rien en elle ne présente les traces horribles et sanglantes de la destruction ; mais des fleurs, qui n'ont pas eu le temps de se flétrir, couronnent sa tête ; sa tête ballante, semblable elle aussi à une fleur qui se penche pour mourir.

Le fiancé de la vierge arrive. Il voit celle qu'il aime suspendue au-dessus du caveau ; il la voit pour la dernière fois. Sa douleur cependant n'a pas éclaté. Il ne s'est pas précipité avec un cri sur ce corps sans vie ; il ne l'a pas étreint dans ses bras ; il n'a pas murmuré à son oreille, — suprême folie du désespoir, — une parole d'adieu. Mais, à la place du mouvement impétueux de la passion, l'indifférence un peu contrainte de l'homme de loisir et de plaisir qui assiste par hasard à un spectacle désagréable. Aussi sa présence, qui devrait rendre la scène pathétique, ne fait pourtant que la refroidir. Je crois bien pourtant que ce spectacle lui arracha quelques larmes, car il porte à ses yeux son mouchoir ; mouchoir brodé, parfumé, mouchoir de gentilhomme. La douleur, les regrets, l'angoisse de l'âme qui sent près d'elle un ami qui souffre et meurt : autant de sentiments auxquels il reste étranger. Le matin, il a donné à sa toilette ses soins ordinaires, comme l'indique son vêtement recherché. Épée en verroul, crevés de satin, bouffettes toutes fraîches, plume sur l'oreille, manteau court, cavalièrement rejeté sur l'épaule.

Pour comble d'indifférence, je le vois qui écoute les interminables discours d'un vieillard radoteur.

Deux femmes et un enfant représentent la foule. Un lévite, qui se penche avec une torche au-dessus du sépulcre, représente la Religion, venue pour glorifier la vierge. Il resta après les prêtres, car l'enfance est curieuse : jolis mouvements pris sur nature.

Dans le ciel entr'ouvert apparaît sainte Pétronille triomphante. Elle se prosterne sur les nuées assez solides pour ne point fléchir ; Jésus accourt d'un grand pas, ouvrant ses bras

de père. Un chérubin descend à tire d'ailes pour poser sur la tête de sa nouvelle sœur une couronne d'étoiles.

Bon tableau, que déparent bien des taches.

Le cavalier me choque par son indifférence et son costume espagnol; sa pose d'ailleurs est fausse, maniérée, prétentieuse et théâtrale. Dans la vision du ciel, la sainte seule est dans un bon mouvement. Jésus paraît essoufflé; il marche mal, ses traits ne portent pas le caractère divin. Les têtes d'anges ou de femmes, — on ne sait, — semées par les nuages, sont d'une expression banale et d'un sentiment mal défini. Le génie qui arrive en étendant ses longues ailes et croisant ses bras, ressemble à une Gloire de théâtre.

Sainte Lucie, par le Garofalo, fine, délicate, mais dans un style maniéré.—*La Vérité*, du Titien; — *la Fortune*, du Guide. On peut donner à la seconde les mêmes éloges qu'à la première: couleur solide, composition heureuse. — *Enlèvement des Sabines* par Pierre de Cortone, peinture tapageuse où on remarque cependant de la verve et de la vigueur; mais un coloris sec et une pensée commune.— *Deux Sibylles* coiffées de l'inévitable turban. La première du Guerchin, renommée je ne vois trop pourquoi; la seconde du Dominiquin, reproduction bien faible de la sibylle du palais Borghèse.

Madeleine, du Tintoret, dans sa manière relâchée. — *Triomphe de Flore*, par le Poussin; reflet pâle de notre beau tableau du Louvre. — Jolie *Sainte Cécile*, par Romanelli. — *Romulus et Rémus*, de Rubens. Composition bien étudiée. La louve qui allaite les jumeaux, sauvage, hérissée; pourtant pleine de tendresse et de condescendance pour ces petits des hommes auxquels elle abandonne sa mamelle pendante. — *Saint Sébastien*, par Jean Bellin, d'un style archaïque, mais avec les qualités naïves et charmantes du vieux maître.

Annonciation et deux *Vierges dans leur gloire,* par le Garofalo [1], œuvres délicates, d'un pinceau gracieux, mais trop souvent maniéré. — La *Femme adultère*, par Titien; beauté ample, nature vigoureuse, chairs incomparables. En donnant à la

[1] Ces tableaux, ainsi que les suivants, se voient dans la seconde salle du musée.

femme qui a trahi son devoir ce caractère de beauté forte où la séve surabonde, le Titien l'a rendue touchante. Rien qu'à la voir, avant même de l'entendre, avant d'avoir recueilli des marques de son repentir, elle sera pardonnée. Cette femme porte avec elle l'excuse de sa faute.

Si la femme adultère était représentée par une molle Allemande ou une Anglaise romanesque, sa chute n'inspirerait que du dégoût.

V

Musée du Latran.

On y conserve diverses statues et bas-reliefs antiques; des siéges en marbre, percés d'une lunette, auxquels le peuple de Rome attribua longtemps un usage singulier. Ils servaient, — croyait-on, — pour l'élection des papes. Lorsque le nouveau pontife venait prendre possession de la basilique, on le faisait asseoir sur un de ces siéges sans fond, et les cardinaux, se mettant à genoux, s'assuraient qu'une nouvelle papesse Jeanne ne s'était pas coiffée de la tiare.

Les siéges qui ont donné lieu à cette fable proviennent des thermes de Caracalla, où ils remplissaient le rôle vulgaire, mais utile, de *stellæ stercatoriæ* : chaises percées.

VI

Académie de Saint-Luc.

L'Académie de Saint-Luc renferme avec la collection des œuvres de divers membres de l'Académie, dont plusieurs furent des artistes illustres, quelques tableaux remarquables.

Le plus renommé est le *Saint Luc peignant la Vierge*, fresque de Raphaël reportée sur toile. Je n'y ai vu, pour ma part, qu'une œuvre de second ordre.

La Fortune, du Guide, avec des qualités sérieuses; mais d'un coloris pâle et d'une inspiration banale. — Magnifique *portrait d'Innocent X*, par Vélasquez; — *l'Amour profane*, du Guerchin, un peu lourd pour un amour inconstant et frivole, joli pour

tant. — *Diane et Calisto*, du Titien ; — *la Vanité*[1], par le même. toiles excellentes.

Une scène émouvante par Guido Cagnacci.

Qu'on imagine une femme parfaitement belle, se précipitant, demi-nue, au bas d'un lit en désordre, pour échapper aux étreintes d'un homme. Indignée, effrayée, elle menace son agresseur. Le cavalier est résolu. Son costume, entièrement noir, coupé à la mode du moyen âge, contribue à faire ressortir son visage pâle et son regard oblique. Il n'a point quitté sa dague en entrant. Le spectacle de cette lutte est lamentable, parce qu'on voit que l'homme en arrivera tôt ou tard à ses fins. Il a pris ses mesures ; sa victime ne peut attendre aucun secours du dehors. Le cœur se sent rempli de compassion pour elle, si jeune, si belle, si lâchement attaquée, et qui se défend si bien.

La femme se nomme Lucrèce.

Le cavalier n'est autre que Tarquin.

Couleur chaude comme un Titien, mouvement énergique comme un Michel-Ange.

On s'arrête longtemps devant cette toile.

VII

Les galeries des particuliers.

§ 1. — *Galerie et villa Borghèse.*

En tête des galeries de Rome qui appartiennent à des particuliers se place la galerie Borghèse, l'une des plus riches et des plus hospitalières. La villa Borghèse, succursale du palais, est un musée de statues.

La galerie comprend neuf salons en enfilade et trois salles indépendantes.

Premier salon. — *Portrait* d'une authenticité douteuse, attribué à la jeunesse de Raphaël. — *Madeleine Donni,* intéressante à rapprocher de celle du palais Pitti. Bonne peinture,

[1] Le Titien et les artistes ses contemporains ont souvent peint la vanité. Préférence au moins singulière dans un temps où la vanité était le défaut dominant de la classe élevée, laquelle joignait à la faconde espagnole la jactance italienne.

mais sèche et d'une grande dureté. Malgré tout le désir qu'on en dut avoir, on n'a point osé y mettre le nom de Raphaël; on aurait pu, sans scrupule, y placer celui de Jules Romain.

Seconde salle. — *Descente au tombeau*, de Raphaël. Il peignit cette toile à vingt-quatre ans; il en avait vingt et un lorsqu'il acheva le *Sponsalizio*. On trouve ici une verve, un mouvement, une dépense de force, qui surprennent plus qu'ils ne plaisent. Les personnages, — mon souvenir s'arrête surtout aux deux hommes vigoureux qui emportent le Christ, — sont enlevés avec une énergie allant, dans certains détails, jusqu'à l'exagération. Le porteur de droite, debout, rejeté en arrière, tenant à deux mains le linceul, contemple le corps de Jésus avec une expression difficile à décrire. Isolez-le de l'action, et son air, sa pose, son mouvement lui donneront l'aspect courroucé d'un homme qui en provoque un autre. Le second personnage, au contraire, laisse voir une douleur extravagante. Plus rapproché du sépulcre, il en monte à reculons la première marche, avec un grand effort. Effort inutile, car le corps amaigri de Jésus, ce corps dont le sang est tombé goutte à goutte, ne doit pas être un fardeau bien lourd. En outre, le sentiment même de sa douleur est vulgaire; la tête s'enfonce violemment dans les épaules et se renverse en arrière; les yeux cherchent le ciel, effet plus dramatique que vrai.

A ces hommes, je préfère Joseph d'Arimathie.

Sa douleur, à lui, est grande et concentrée. Il détourne la tête par ce mouvement naturel à l'homme compatissant qu'afflige un spectacle lamentable. Saint Jean, dans l'ombre, joint les mains et se penche vers Jésus : autre aspect de la douleur, Marie-Madeleine colle son visage à celui du Maître, prend ses mains sanglantes dans ses mains fiévreuses, et contemple en même temps la Vierge évanouie; car la Vierge a voulu assister à ce dernier acte du Calvaire, et, demi-morte, s'est traînée au sépulcre. Mais devant ce cadavre marqué de tant de plaies, en face de ce lugubre silence de la mort, elle s'est sentie défaillir. Deux femmes se précipitent à son secours; l'autre, — car elles sont trois en tout, — demeure debout devant Jésus. Sa pensée l'absorbe. Elle me représente l'humanité méditant sur le mystère de sa régénération. Parlerai-je maintenant de ce corps, marqué

des teintes verdâtres du sépulcre ; flasque, ballant, répondant à chaque mouvement qu'on lui imprime ; la tête penchée sur l'épaule droite, les bras retombant des deux côtés et entraînés par leur propre poids?

C'est bien le corps d'un Dieu.

Le paysage montre le Calvaire dans le lointain. Les croix veuves de leurs sanglants trophées ; une échelle contre la croix du milieu, deux hommes auprès.

Au premier plan, quelques touffes de ces plantes de fantaisie échappées à l'enluminure des missels, et dont la vue charmait l'œil prévenu de nos pères. Concession faite par Raphaël à la vieille école dont il descendait ; ornement gothique qui sert à donner la mesure exacte de la distance qui le sépare de ses devanciers et de ses contemporains.

César Borgia, autre tableau de Raphaël.

Il est vêtu de noir, peut-être parce que son teint a la blancheur et le poli du marbre. Il porte la toque sur l'oreille, l'épée au côté. La main qui joue avec le gant s'arrondit sur la hanche. Cheveux blonds et soyeux, taille svelte et mince, avec l'élasticité du chat ou du tigre. Visage froid, rusé et cruel, où toutes les mauvaises passions sont écrites ; yeux verts, profonds, perçants et mobiles, qui n'ont d'analogues que chez les oiseaux de proie.

Rien ne peut s'imaginer de plus pervers ni de plus félin que ce visage.

Exécution admirable, détails d'une exquise finesse, mains d'un modelé merveilleux, étoffes à la vénitienne, avec des coups de lumière jetés de çà de là sur les cassures du satin.

Je passe sous silence un *portrait de cardinal,* attribué, un peu légèrement, à Raphaël.

Copie du *portrait de Léon X.* — *La Fornarina*, par Jules Romain. Bonnes toiles.

Dans la *troisième salle,* — la *Danaé* du Corrège, chef-d'œuvre de grâce délicate et de couleur.

Danaé, renversée sur les courtines molles de son lit, écarte de la main le seul voile qui pouvait la couvrir, et l'avance pour recevoir le dieu. Le dieu, ce sont ces pièces d'or qui tombent en pluie. Danaé, — triste fable sous laquelle se cache une vérité

amère, — sourit au son de l'or. Aussi on aime à rencontrer dans cet Amour qui la regarde le sentiment honnête qui la juge; bonne pensée qui ne fût certainement pas venue au Titien, et dont on sait gré au Corrège.

Pendant ce temps, deux autres Amours tracent sur le bronze, avec la pointe d'une flèche, le récit de l'aventure. Ce qu'ils font est d'une âme noire : témoins de la faiblesse d'une femme, ils trahiront son secret; mais les Amours sont si jolis, et la femme, d'ailleurs, si peu intéressante, qu'on n'ose les blâmer.

Danaé, nue, montre un beau et jeune corps tout frémissant d'amour. Elle possède le dieu.

Mais pourquoi lui avoir donné ce caractère de beauté grêle et délicate qui me fait voir une toute jeune fille, presque une enfant, là où je cherche une femme ?

En effet, si je consens que vous offriez à ma vue une femme en proie à un tel délire, mon honnêteté se révolte devant cette jeune fille qui fait métier de courtisane. Ce corps, que vous livrez nu à mes regards, conservant quelque chose des pudiques attraits de la vierge, je n'admire plus; mais le rouge me monte au visage. Il me semble que je suis dans un mauvais lieu, et qu'une matrone lubrique vient de dévoiler, durant son sommeil, le corps chaste d'une enfant.

Copie énergique du *saint Jean* de Raphaël, qui doit être un ouvrage de Jules Romain.

Deux apôtres, attribués à la jeunesse de Michel-Ange.

Michel-Ange a eu beau être jeune, jamais Michel-Ange n'a peint de la sorte. — *Madones* d'André del Sarte, toiles de premier mérite. — *Christ à la colonne*, noble et souffrant, ouvrage pathétique de Sébastien del Piombo.

Quatrième salle. — *Sibylle*, du Dominiquin.

Il a été choisir la plus redoutable des sibylles, celle qui guida Énée aux enfers, la prophétesse toujours en délire, dont on fait voir, aujourd'hui encore, l'antre humide, pour nous la montrer jeune, fraîche, bien peignée, correctement vêtue de riches habits, coiffée d'un turban garni de perles.

Epaules au contour irréprochable, beaux bras, mains blanches au galbe aristocratique. Femme assise dans une pose tran-

quille, le soir, sur une terrasse qu'escalade une vigne joyeuse, avec un livre, un rouleau de musique, une basse dont elle tient l'archet : accessoires qui témoignent des doux loisirs de la pensée et du cœur.

Si vous me dites que voilà sainte Cécile ou telle autre, rien à la rigueur ne m'empêchera de vous croire. J'admirerai alors sans restriction la finesse et la délicatesse du pinceau, la vérité et la transparence des chairs, l'effet noble des tons, le jeu savant de la lumière, la façon toute précieuse dont sont traitées les étoffes.

Mais cette femme une sibylle !... Allons donc !

Entre la sibylle du Dominiquin de la galerie Borghèse et la sibylle du Guerchin, aux Uffizi [1], il y a les traits d'une parenté évidente.

Quelle idée se sont-ils donc faite de ces redoutables pythonisses, et pourquoi les ont-ils coiffées, avec un égal amour, d'un turban? Michel-Ange les a autrement comprises, et si vous voulez prendre une idée juste de la sibylle antique, allez à la Sixtine: cette fois vous reviendrez satisfait.

Jolie *Madone*, par Sassoferrato. Son pinceau possède une douceur naïve qui sied bien à la rêveuse image de Marie. Ce bleu vague des tons, cette indécision des contours conviennent mieux ici que les vigueurs de la ligne et les empâtements du coloris.

Hors de là, Sassoferrato est fade, mou et monotone.

Chasse de Diane, tableau célèbre du Dominiquin [2].

La chaleur est venue interrompre la poursuite du gibier. Sur la lisière de la forêt, au bord d'une eau claire, on voit le groupe des chasseresses. Diane organise des jeux. Un mât est dressé, portant à sa flèche un ramier retenu par un fil. Trois nymphes visent en même temps le but et l'atteignent. Une flèche s'est fixée au haut du mât, une autre a traversé la tête de l'oiseau, l'autre a coupé le fil.

Ce groupe des nymphes tirant de l'arc est gracieux, quoique

[1] Voir à la page 75.
[2] Dans la *Cinquième salle*.

maniéré. Chacune montre avec une expression différente la passion qui l'anime. En voici deux qui se querellent.

— C'est ma flèche qui a atteint l'oiseau !

— Comment, vous osez prétendre !... Mais c'est la mienne et non la vôtre !

Une nymphe à genoux et tenant son arc prend, sans même retourner la tête, une flèche dans son carquois. Pose heureuse, quoique par trop académique.

Diane se prépare à récompenser l'adresse de ses sœurs. C'est elle que j'aime le moins ; le buste est trop court en proportion des jambes, qui sont trop longues. Jambes maigres, genoux cagneux, tunique mal attachée.

Une nymphe apporte les prix ; une autre, debout, les bras étendus, la bouche béante, les yeux largement ouverts, admire naïvement l'adresse de ses aînées. Une autre peut à peine contenir l'ardeur d'un chien : il s'élance à la vue de l'oiseau qui tombe. D'autres nymphes se baignent ; — charmant groupe de baigneuses. — D'autres dansent au pied d'un vieil orme, d'autres luttent à la course. J'en vois une qui descend le coteau en sonnant de la trompe, tandis que celles-ci, marchant d'un pas plus calme, rapportent sur leurs épaules, suspendu par les pattes à une perche flexible, un cerf encore chaud. Des chiens fatigués suivent la proie.

Avez-vous vu dans le fourré cet audacieux qui contemple en silence Diane, la déesse farouche. Il fut conduit par une nymphe amoureuse ; mais de crainte d'imprudence elle ne le quitte pas, et encore est-elle loin d'être rassurée. Du doigt elle lui fait signe... chut !

Les Saisons de l'Albane, fraîcheur et grâce. — *Sainte Famille*, par Scipion Gaëtano, méritant que l'on s'y arrrête.

Dans la *sixième salle*, — *Enfant prodigue* du Guerchin, vigoureux quoique de peu de style. — Deux *Paysages* du Poussin ; nature calme, profonde, mélancolique et douce. Echappée sur un paysage antique.

Des glaces au lieu de tableaux tapissent le *septième salon*.

Glaces en plusieurs morceaux, sorties des fours de Venise, aujourd'hui ternies par l'humidité et le temps, mais ornées de jolies peintures par Circo Ferri et Mario di Fiori.

Le premier a peint les Amours, le second les fleurs qui servent de tapis aux Amours. Si, en quelques places, les guirlandes ont de la roideur, c'est qu'elles servent à cacher les raccords, pour faire paraître la glace d'un seul morceau. Elles ressemblent beaucoup dans ce cas à un bâton fleuri.

Huitième salle. Superbe Christ par Van Dyck.

Le Juste expire. Sa tête noble et souffrante se soulève dans un suprême effort ; sa lèvre, d'où le sang s'est retiré, s'agite, murmurant la parole sublime : *Mon père, pardonnez-leur, ils ne savent ce qu'ils font !*

La nuit arrive, sombre, terrible, mystérieuse, chargée de tonnerres. Un dernier rayon, échappé des nuages, du côté de la ville, tombe sur le corps du supplicié divin. Prudhon a introduit cet effet dans son Christ du Louvre.

Corps amaigri et taché de sang, membres délicats que font par instants tressaillir les frissons précurseurs de la mort ; nerfs péniblement et douloureusement tendus, mains et pieds tuméfiés : spectacle saisissant de tous les phénomènes physiques de ce grand supplice moral. Mais au-dessus de la couronne d'épines, — couronne dérisoire, — il y a le limbe divin. Au pied du gibet, le serpent et la mort vaincus par le sacrifice.

Les seuls hôtes du Calvaire sont donc Dieu, la mort et le serpent.

Isolement sublime qui me touche plus que le tumulte des bourreaux, des soldats et du peuple, circulant sur les hauteurs du Golgotha. Car Jésus doit rendre l'âme dans un recueillement solennel. Au dernier soupir du Fils de l'homme il ne faut d'autre témoin que la nuit.

Dans la *neuvième salle*, — la dernière de cette somptueuse enfilade, — trois fresques de Raphaël enlevées à son casin [1].

[1] La villa Nelli, comprise aujourd'hui dans l'enceinte des jardins de la villa Borghèse, saccagée par le peuple en 1848.

Noces d'Alexandre et de Roxane. — *Un groupe d'archers*, hommes nus qui lancent des flèches contre une cible; dessin d'un mouvement et d'une vigueur extraordinaires, poses énergiques, caractères accentués, nerfs tendus à la Michel-Ange.

Les *Noces d'Alexandre* sont une esquisse, et ceci une pochade.

Dans *trois salles* parallèles, — *Vénus entre un satyre et un amour*, excellente toile de Paul Véronèse. — Du même, *Saint Antoine prêchant les poissons.*

Un jour que le saint discourait sur le rivage, au milieu de la foule, il s'aperçut que l'auditoire dormait. Alors, sans interrompre son discours, il se tourna du côté de la mer, et se mit à haranguer les poissons.

Plusieurs jolies toiles de Gérard des Nuits, peintre ingénieux, mais uniforme, qui a beaucoup travaillé en Italie; — des Téniers; — des Brauwer, ceux-ci précieux par leur rareté autant que par leur mérite. Adrien Brauwer était ivrogne en même temps que grand peintre. On eût dit qu'il prenait à cœur d'étouffer le génie qui à certains jours l'inspirait. Il travaillait pour boire, et mourut pour avoir trop bu. — Précieux portaits d'Holbein, Albert Durer, Van Dyck. Je citerai spécialement de ce dernier, *Marie de Médicis* et une *Descente de croix*. Le corps du Christ d'une beauté achevée. — *Visitation de sainte Elisabeth* par Rubens, tableau dont le maître fut si satisfait qu'il s'est souvent plu à le reproduire. — *Tête de saint Dominique*, du Titien, contrastant par son caractère grave, presque rude, avec *les Grâces*, toiles du même, d'une touche délicate et légère, et ses *Deux Amours*, toile surprenante.

L'allégorie de *l'Amour sacré et l'Amour profane* n'est pas facile à saisir. Deux femmes se tiennent assises sur la margelle étroite d'un bassin de marbre. L'eau s'enfuit par une bouche de bronze, tandis qu'un joli Amour y barbote comme un jeune canard. — Allusion aux tendresses du premier amour qui fuient comme l'eau du bassin, mais dont on veut savourer jusqu'à la dernière goutte. — On devine quelle sorte d'amour représente la femme qui, nue et renversée sur un de ses bras, élève dans l'autre une cassolette où brûle un encens profane. Chair qui est de l'or fondu; corps d'une beauté large et forte. Un manteau,

négligemment roulé autour des bras, sert à mieux faire valoir encore ses formes exquises.

L'amour sacré a une physionomie plus calme. Il est représenté par cette femme qui s'appuie du coude à un vase de bronze et regarde fixement devant elle avec un œil rêveur. Ses bras, ses mains même, disparaissent sous un voile discret ; sa gorge cependant est découverte, mais sagement et sans affectation de coquetterie. Elle porte une longue robe aux plis nobles, tout son être respire la force dans la durée et la dignité.

Le paysage contient une ville, une rivière, une tour, des cavaliers qui galopent, un pâtre qui surveille son troupeau et deux lapins en train de brouter avec une mine paterne l'herbe tendre du printemps.

La villa Borghèse ne peut être comparée pour sa richesse artistique qu'aux Musées du Vatican et du Capitole. Cependant en 1803 sa galerie avait cessé d'exister ; une des principales clauses du mariage du prince Borghèse avec Pauline Bonaparte ayant été sa cession à la France. Le *Gladiateur combattant*, — l'*Hermaphrodite*, — le *Faune portant un enfant*, — *Sénèque* qui s'ouvre les veines dans son bain, en faisaient partie.

Notre galerie des Antiques au Louvre n'a pas d'autre origine.

Cependant, pour réparer de telles pertes et former une galerie nouvelle, il a suffi aux princes Borghèse de soixante-deux ans, et de quelques fouilles habilement conduites dans leurs propriétés.

Les entrailles de Rome n'auront jamais dit leur dernier mot ; et la pioche des curieux et des démolisseurs en fera toujours surgir des statues.

Dans la *première salle* du rez-de-chaussée, magnifiquement décorée par des colonnes de granit venues des carrières du lac Majeur, il y a des bas-reliefs, des incrustations de marbres précieux, les bustes modernes des douze Césars ; la tête étant de marbre blanc, la draperie de marbre de couleur. — *Arrivée de Camille à Rome*, fresque moderne d'un bel effet. — Vaste mosaïque, retirée intacte de l'ancienne Tusculum, et représentant des combats de gladiateurs. Enfin le beau groupe antique de *Curtius qui se précipite dans le gouffre*. Dans le mouvement du

cheval, il y a la force aveugle qui obéit à une volonté supérieure ; dans le mouvement de l'homme, la fougue, l'exaltation et l'entraînement de l'héroïsme. — *Prêtresse* admirablement drapée. — *Diane* d'un travail délicat.

Dans la *salle de Junon*, une *Cérès* remarquable par le caractère et la perfection du travail. — Joli buste d'*Alcibiade*. Traits ayant cependant une délicatesse trop grande pour un visage d'homme ; physionomie sans caractère. Le sculpteur semble avoir oublié qu'Alcibiade ne se contenta pas d'être le plus beau des Grecs, mais qu'en outre il voulut être un héros. — *Education de Télèphe*, fils d'Hercule ; grâce et vérité. — Une *Léda voluptueuse*, et un joli bas-relief travaillé avec la finesse patiente d'un camée.

Salon d'Hercule. Diverses statues du dieu. Je m'arrête devant celle qui le montre adolescent. La force s'y voit à l'état de promesse ; comme la beauté future de la fleur se devine au développement du bourgeon. L'enfant a pour jouet une massue. Tête légèrement penchée : signe d'intelligence. Cheveux abondants, un peu rudes et naturellement bouclés ; nez large, bouche grande, yeux saillants : face de combat. Déjà rempli d'assurance, Hercule s'appuie à un arbre, la jambe en arrière, la main sur la hanche : pose noble et forte. — Joli *Apollon*, dans lequel la beauté humaine se présente avec un autre caractère.

Daphné à l'instant de sa métamorphose, sculpture vigoureuse et gracieuse. — *Enfant à l'oie*, sujet souvent traité par le ciseau antique, toujours avec un égal bonheur. — *Hermaphrodite couché*, qui est le frère de celui du Louvre, car ils furent trouvés en même temps dans le voisinage de l'église Sainte-Marie de la Victoire, et paraissent provenir des Thermes de Dioclétien. L'*Hermaphrodite* du Louvre m'a semblé supérieur. Le nôtre est sur un matelas de satin, ouvrage délicat du Bernin, celui-ci sur une peau de tigre.

Les Romains de la décadence aimaient cette fable d'Hermaphrodite et de la nymphe Salmacis, confondant leur sexe dans un transport amoureux. Leur imagination dépravée et audacieuse se plaisait dans cette chimère à laquelle les peintres, les poëtes et les sculpteurs avaient su donner un corps.

Dans le *salon Egyptien*, — joli groupe d'un *Faune* ouvrant à

deux mains la vaste gueule d'un *Dauphin* captif. Sujet plein d'invention qui décorait une fontaine. Sur le marbre on distingue encore la trace de l'eau.

La *galerie*, d'une décoration riche et de bon goût, présente une suite de beaux pilastres en albâtre oriental, des bustes antiques et des bustes modernes d'empereurs romains et d'hommes illustres, en porphyre avec draperie d'albâtre; des vases précieux, des coupes d'un galbe pur, dont l'une en ophite, une pierre d'Egypte que Pline mentionne comme rare de son temps.
— Urne que l'on croit provenir du mausolée d'Adrien.

Au *premier étage*, quelques tableaux sont mêlés aux statues :
— *Vénus et un satyre*, jolie toile par le Digeonnais Gagnereau.
— Paysages d'un grand style ; — portraits de divers membres de la maison Borghèse, par le Guide, le Caravage, le Padovanino, etc.

Le Bernin aurait sculpté à quinze ans le beau groupe d'*Enée emportant son père Anchise;* si toutefois, — ce qui paraît plus vraisemblable, — ce morceau n'est pas de son père, sculpteur ainsi que lui. Mais il paraît certain qu'il n'avait que dix-huit ans lorsqu'il fit *Daphnis et Apollon*.

David lançant la fronde, — autre œuvre de sa jeunesse, — est un témoignage nouveau de la précocité de ce fécond artiste, dont quelques œuvres médiocres ne doivent point faire méconnaître l'incontestable talent.

Pourquoi, hélas! est-il le chef de cette déplorable école qui, pendant plus d'un siècle, régna en souveraine en Italie, et dont toutes les créations sont marquées à l'empreinte du mauvais goût!

Les quatre saisons, quatre vases délicats et gracieux, par Laboureur, un grand artiste qui aimait à travailler en petit.

Vénus, par Canova.

Tandis que la Vénus de Florence, destinée à remplacer à la tribune la Vénus de Médicis, recevait le nom d'*Italique*, celle-ci était appelée *Vénus victorieuse*. Etendue dans une pose coquette sur un meuble de bois doré, style empire, Vénus est

gracieuse, attrayante et belle ; car, outre qu'elle représente la déesse de la beauté, elle est le portrait ressemblant de la princesse Pauline Borghèse.

La princesse posa autant que le sculpteur voulut. On lui demandait comment elle avait pu se résigner à se faire voir nue dans un atelier de peintre : — « Rassurez-vous, dit-elle, il y avait du feu ! »

§ 2. — *Galerie Doria-Pamphili.*

Elle est riche en tableaux de toutes les écoles. — *Paysages* du Poussin, peints à la détrempe, représentant des sites de la campagne de Rome. Son génie mélancolique et méditatif excellait à rendre cette nature grave et triste ; avec ses grandes ruines, ses cascades, ses rochers, ses horizons déserts sur lesquels plane, comme au-dessus d'un tombeau, la verdure sombre des oliviers, des pins et des cyprès. On cite dans le nombre le *Pont de Lucano*. — Les *Noces Aldobrandines*, par le même. Copie contemporaine de la fresque, qui nous a conservé son coloris ; et permet d'étudier les instincts secrets du génie du Poussin, de tous les modernes celui qui a le mieux compris et su rendre l'antique. — Dans la *Prise de Castres*, le Bourguignon nous fait assister, avec sa verve et son feu ordinaires, au sanglant dénoûment d'un siége. — *Le Forum au moyen âge*, par le chevalier Penni. Mélancolique aspect de ruines, laissant voir, encore debout, les monuments aujourd'hui disparus. — *Deux paysages* de Salvator ; l'un pris à cette nature sombre, tourmentée, menaçante au milieu de laquelle se complaisait son génie ; l'autre montrant Bélisaire aveugle et disgracié, qui erre seul dans un site sauvage.

Avares, par Quentin Metzis, traités avec une finesse de pinceau et une force de pensée qui se retrouvent au même degré dans son tableau du Louvre. Celui de la galerie Pamphili est sans retouches, d'une fraîcheur et d'une conservation admirables, ce qui le rend supérieur au nôtre. — *Sainte Agnès*, — *Sainte Famille*, du Titien, œuvres secondaires ; — *un lion ;* — *Madeleine pénitente*, du même, œuvres magistrales. — *Paysage* du Dominiquin, dans un style relâché et confus.

— *Descente de croix*, par Paul Véronèse, effet puissant. — *Sainte Famille* d'André del Sarte, dans ce style uniforme, mais doux et persuasif que nous lui connaissons. — *Deux Madones* de Sassoferrato, suaves, perdues dans le ciel d'un bleu transparent et doux, éclairées par un rayon céleste.

Holbein.

Son portrait et celui de sa femme. Vertueuses gens dont le commerce dut être sévère et la vertu rigide. Lèvres qui ont désappris le rire : blanches et minces, correctes comme un trait de plume ; joues creuses, os saillants, peau jaune et parcheminée. Expression forte, inspirée par la vie dont elle a retenu le masque, avec ce quelque chose de rude et particulier qui distingue Holbein.

Pourquoi s'est-il peint avec une bourse et un œillet ?

Jeanne de Naples, attribuée à Léonard de Vinci[1]. Si ce portrait est de Léonard, — ce que je ne crois guère, — il manque de la finesse et de la douceur onctueuse habituelles à son pinceau. On n'y reconnaît à aucun signe la présence des deux Muses qui l'inspiraient : la Vérité et la Poésie. Si cette femme blonde, mince, nerveuse, rêveuse, aux yeux naïfs, à la beauté plutôt délicate que belle, lourdement vêtue, et sans goût, d'une robe de velours rouge, coiffée d'un béret, est la reine Jeanne, la femme aux quatre maris ; l'héroïne de Boccace, qui mêlait le sang à ses galanteries, il faut convenir que les traits du visage se trouvaient bien mal assortis au caractère.

Bartholo et Baldo, têtes d'une grande beauté, attribuées sans beaucoup de raison à Raphaël, mais dignes tout au moins de son pinceau. — *Hérodiade*, par le Pordenone. Le peintre a bien saisi le type qui convenait à cette femme sanguinaire et corrompue.

Un dîner à la campagne, par Téniers.

Ils se sont arrêtés le soir, dans un beau site, devant une hôtellerie flamande ; la table était dressée, et les voilà tous quatre carrément assis sur des bancs de bois, attendant le souper. Par la porte restée ouverte, ils ont la vue et l'odeur d'une

[1] Le Louvre possède un portrait exactement semblable, attribué, cette fois, au pinceau de Raphaël.

broche qui tourne devant un feu de sarments. Ils sont tous gras et bien portants; souriants, devisant des incidents de la promenade. A les voir les coudes sur la table, l'œil animé, la lèvre impatiente, pleins de laisser-aller et de bonhomie, ils rendraient jaloux de leur belle humeur et de leur appétit. Femme saine, fortement bâtie, carrée d'épaules, digne compagne de ces braves gens.

Téniers, confondu avec les maîtres de l'école italienne, fait l'effet d'un gai compagnon qui se serait glissé en une réunion de princes et, sans être gêné par leur auguste présence, y étalerait librement ses allures paysannes et son sans-façon campagnard. Téniers est un bon vivant qui aime la santé débordante. Il a le geste prompt, la répartie vive, le vin leste. Lorsque ses personnages veulent rire, ils ne se cachent pas derrière le mouchoir ou l'éventail. Mais cette gaieté bouffonne est si franche, si saine, si contagieuse, que personne ne songe à s'en offenser, et que les rangs se serrent, dans la grave compagnie, pour faire place au joyeux enfant des Flandres. Le temps n'est pas loin pourtant où, le premier Téniers ayant paru à Versailles, Louis XIV disait : *Otez de là ce magot!*

Les *Éléments*; — le *Paradis terrestre*; — *Création d'Ève*, par Breughel, qui s'est souvent recopié [1]. La couleur du vieux maître conserve une fraîcheur et une jeunesse surprenantes. Il aimait à peindre les oiseaux dont le plumage éclatant réjouit les yeux; l'herbe drue, nid charmant que la rosée poudre de perles chaque matin, qui s'émaille de fleurs chaque printemps. Il voyait la nature riche jusqu'à la pléthore, mettant surtout en relief sa séve, tandis que les caractères par lesquels elle est généralement comprise, sont la grandeur, la mélancolie, l'harmonie. Il faut une loupe pour bien voir ses tableaux, remplis de détails et de finesse. Breughel se partage en trois : Breughel le Vieux, Breughel le Jeune et Breughel de Velours : pinceaux nourris à une inspiration commune; trois mains pour une même pensée. On peut voir au Louvre une curieuse bataille de Johann Breughel dit de Velours, la seule de lui que je connaisse

[1] L'Ambroisienne possède un certain nombre de Breughels, et notamment *les Éléments*, représentés par *le Feu*, *l'Air* et *l'Eau*. (Voir page 14.)

Trois *Paysages de Claude Lorrain*, dont l'un est la toile célèbre du *Moulin*. Lorsque vous rencontrez un paysage de cet homme, vous entrez aussitôt dans le site et vous vous y promenez. Ces arbres sont de vrais arbres, comme Dieu et les ans savent les faire ; ces pelouses, ces lointains, ces eaux, ces buissons, ces sentiers tortueux et charmants... — c'est cela ! c'est bien cela ! Devant chacune de ses toiles, on peut imaginer un site se présentant tout à coup, en voyage, dans le cadre étroit de la voiture. Ce qui frappe chez Claude Lorrain, ce n'est pas l'art, mais l'accent vrai du pinceau. Il avait, comme Hobbema, le sentiment juste des effets qu'il rendait.

Une Piété et six lunettes, par Annibal Carrache. Paysages bibliques d'un style pur, d'une invention heureuse ; couleur châtiée. — Beau *Portrait de Machiavel*, attribué à André del Sarte, mais qui me semble plutôt dans la manière du Bronzino. Une étrange *Lucrèce Borgia*, grasse, fleurie, rose, bonne enfant, bien portante à l'excès. Je n'ignore pas que Paul Véronèse, — auteur du portrait, — aimait les formes amples, les lignes arrondies, les contours larges ; mais s'il eût peint Lucrèce, il l'eût faite du moins ressemblante. Or, Lucrèce était belle d'une autre sorte. Elle avait un regard profond, une physionomie mobile, une lèvre à la fois impérieuse et voluptueuse. Tout son être possédait un attrait mystérieusement fatal, — attrait de la sirène ou fascination du serpent.

Christ par Michel-Ange, peinture médiocre ; — *Sainte Famille* et une *Visitation*, par Garofalo, dignes d'éloges ; — *Repos en Egypte*, par le Carrache, avec un ange gracieux qui joue du violon afin de distraire la Vierge songeuse. Plusieurs beaux portraits d'André Doria, le grand amiral ; un notamment, œuvre puissante de Sébastien del Piombo.

Nombre de toiles de premier rang par Paul Brill, Lanfranc, Pâris Bordone, Guerchin, Caravage, l'Espagnolet, Jacques Bassano, Palma Vecchio, Jean Bellin, Wouvermans, Albert Durer, etc., etc.

J'ai compté, dans une seule salle, jusqu'à neuf Titiens.

Comment décrire de telles richesses !

§ 3. — *Galerie Corsini.*

Elle marche de pair avec les galeries Borghèse, Sciarra [1], Doria.

Première salle. Deux Canalettos choisis parmi les meilleurs ; — une vue intéressante du *Portique d'Octavie*, par Pannini. On doit à son pinceau facile bon nombre de vues de Rome antique et moderne, précieuses à cause de leur exactitude ; remarquables d'ailleurs par des qualités solides de dessin, de ton et de perspective. La galerie Corsini renferme quelques-uns de ses meilleurs ouvrages : le *Forum romain*, — le *Temple de Vesta ;* — le *Panthéon ;* — les *Thermes de Dioclétien*. Le Louvre possède son chef-d'œuvre, une *Vue de l'intérieur de Saint-Pierre*, tableau recueilli dans la succession du cardinal de Polignac.

Seconde et troisième salle. Vierge, par Carlo Dolci.

Marie, jeune, fraîche, charmante ; timide comme une vierge, et toute émue encore de sa maternité miraculeuse, se penche, — joli mouvement de mère, — sur le Dieu nouveau-né. Elle retient son souffle, et, écartant le voile transparent qui le protége, elle regarde Jésus dormir. Regard plein d'une expression douce, montrant qu'elle est toute prévoyance et tout amour. La Vierge représente ici une de ces tendres mères, toujours aux écoutes, qui veillent la nuit, sans pour cela dormir le jour, et ne se lassent pas de faire sentinelle près d'un berceau.

Draperies savantes, couleur harmonieuse, reposée et agréable ; lumière bien entendue. Toile en tout point excellente, que je pus admirer à loisir ; car le jeune peintre [2], qui cumule la dou-

[1] La galerie Sciarra, que je n'ai pu voir, parce que la princesse habitait alors son palais de Rome, et qui vient de manquer être détruite par un incendie, possède deux chefs-d'œuvre : *le Joueur de violon*, de Raphaël ; *la Vanité et la Modestie*, par Léonard. Dans la *Salle des paysages*, toiles éminentes de Claude Lorrain, Locatelli, le Poussin.

[2] C'était un artiste, bien mis, poli, parfaitement élevé, parlant plusieurs langues, ne rappelant en rien la classe abjecte des *cicerone* et autres subalternes préposés à la garde des palais. Cependant, — ceci est caractéristique des mœurs italiennes, — il tendait la main ainsi que les autres. Malgré sa bonne mine et sa tenue excellente, il ne taxait pas à un plus haut prix la générosité du visiteur.

ble fonction de conservateur et gardien de la galerie Corsini, l'avait enlevée de son cadre et posée sur un chevalet près d'une fenêtre, en pleine lumière. La copie qu'il en faisait ne manquait pas du reste de mérite.

Du même, un *Ecce Homo*, — *Sainte Agnès* et *Sainte Apolline*. Carlo Dolci est le Mignard de l'Italie.

Son *Ecce Homo* se voit en face d'un *Ecce Homo* du Guerchin. Deux visages de Christ, très-nobles, sur lesquels on lit, rendues en caractères dramatiques, la résignation et la souffrance. Il y en a un, — je ne sais lequel, — qui pleure avec une vérité saisissante. Les larmes se mêlent, sur sa joue creuse, à la rosée sanglante qui jaillit de la couronne d'épines.

Deux *Vierges* d'André del Sarte ; la première d'origine douteuse ; — beau *Paysage* de Paul Both ; — une *Lucrèce* du Guerchin ; — *Portrait de Philippe II*, par Titien. Bonnes toiles. — *Portrait de Jules II*, attribué au pinceau de Raphaël, mais qui n'est, en réalité, qu'une copie médiocre de l'original.

Quatrième salle. Au-dessus de la porte, une *Hérodiade*, dans la manière pâle du Guide ; mal ajustée, avec un caractère de beauté qui ne sied pas au modèle, mais cependant peinture agréable à l'œil. — Bonne *copie de la Fornarina*, par Jules Romain ; — *Un lapin*, par Albert Durer : la nature prise sur le fait. Ce lapin, d'une exécution vraie et d'un mouvement naturel, n'est pas le moins remarquable de ses petits ouvrages ; on n'y trouve rien qui tienne soit de la roideur gothique, soit de la convention. — *Mort d'Adonis et Vénus*, par l'Albane, joli, mais style recherché et couleur fausse.

La Vie du soldat ou les *Malheurs de la guerre* en douze sujets, par Jacques Callot. Peinture sèche, froide, souvent mauvaise, en tant que peinture ; mais d'une verve, d'une poésie, d'une originalité inimitables. Dans l'*Exécution militaire*, l'armée forme le carré autour d'un vieil arbre ; ses bras rudes sont autant de gibets auxquels on suspend, par centaines, les prisonniers. Les lances sont hautes, et voici, à terre, les tambours qui ont cessé de battre. L'exécution touche à sa fin, le bourreau est essoufflé. Grimpé sur l'arbre, il cherche du regard, parmi ces

cadavres encore chauds qui pendent à l'entour comme autant de fruits monstrueux, les cordes libres.

Le groupe, maintenant peu nombreux des prisonniers, est lamentable. On les a dépouillés un à un de leurs vêtements jetés en tas, et que les soldats se partageront avec les exécuteurs. Sur leur visage hâve et brûlé par tous les soleils, sur leur corps amaigri, — plus d'un étant sillonné de blessures profondes, — ou voit la trace de tous les maux de la guerre. Les mains fortement liées derrière le dos, ils attendent leur tour au milieu d'un peloton de service. En voici un qu'un exécuteur pousse vers l'arbre, un autre qu'un moine encourage en lui faisant voir le crucifix. Pendant ce temps, les capitaines circulent le poing sur la hanche, la plume sur l'oreille, la rapière soulevant le manteau, et s'amusent entre eux de l'agonie des suppliciés.

Ceci est un échantillon du reste.

Partout des scènes de pillage et de meurtre. — Soldat que d'autres soldats fusillent devant l'armée sous les armes. — Sacs de villes. — Incendies de bourgs. — Poursuite acharnée et cruelle de troupes qui ont lâché pied : spectacles horribles, dans la représentation desquels s'est plu le fécond génie de Callot, peintre des gueux.

Callot est philosophe comme Montaigne ou Pascal ; seulement c'est avec le pinceau qu'il plaide la cause de l'humanité. En représentant d'une façon aussi pathétique les maux de la guerre, il a la pensée évidente d'en inspirer l'horreur. En étalant aux yeux les plaies et l'abrutissement de la misère, il songe à inspirer la compassion, peut-être la charité. Au reste, le difforme lui plaisait, comme le sombre à Salvator Rosa ; l'un s'inspirait de la nature, l'autre de l'homme, et tous deux se rencontraient dans l'effet. Salvator travaillait en grand, Callot en miniature. Les petits sujets lui seyaient mieux, au reste, que des compositions plus vastes. Avant d'être peintre, Callot était graveur, et la distance qui sépare le travail du peintre de celui du graveur est plus vite franchie dans les petits sujets. On en juge bien en opposant son grand tableau de la *Foire de l'Impruneta* à cette suite de petits tableaux si énergiques et si vivants.

De la *cinquième* à la *neuvième salle*. — *Sainte Famille* de Michel-Ange, qui ne paraît pas d'une authenticité bien établie ; — *Mariage mystique de sainte Catherine de Sienne*, attribué au Dominiquin, miniature délicate, faite à la pointe du pinceau, qui porte six pouces en largeur et en hauteur.

Vierge de Murillo.

C'est une Vierge si l'on veut ; car rien ne trahit la prédestination chez cette belle femme qui porte sur ses genoux un enfant. Elle est calme, recueillie dans cette contemplation intime habituelle aux jeunes mères qui n'ont pas eu le temps de s'accoutumer encore à leur tâche nouvelle. La vie et la santé rayonnent sur son front large, sur sa joue veloutée, sur ses seins que gonfle le lait. Elle vous regarde avec ses grands yeux noirs, naïvement et fièrement.

Le petit est rose et rond ; la chair forme de gros plis appétissants aux cuisses et aux bras : tout son petit corps plein de fossettes. La mère, qui se tient droite devant l'enfant roulé entre ses genoux, représente bien la tige vivace d'où tomba un matin ce beau fruit.

Paysages du Poussin remplis d'air, de profondeur et de majesté, mais toujours de mélancolie. — *Jésus parmi les docteurs*, en trois précieuses miniatures attribuées au Fiésole ; — *Saint Jérôme* du Guerchin, grande figure d'anachorète. — Jolis Téniers. — *Portrait d'Innocent X*, Pamphili, par Velasquez ; — *Prométhée*, par Salvator Rosa, étonnant de fougue. — Portraits par les Carrache, Rubens, Holbein, Titien, Murillo, le Guide, Van Dyck, Albert Durer, le Tintoret, le Dominiquin, etc.; toiles dans lesquelles on peut étudier sous ses diverses faces les caractères saillants de la physionomie humaine, qui sont la noblesse, l'intelligence, la bonté, la grandeur.

§ 4. — *Galerie Farnèse*.

Les Carraches et leurs élèves, le Dominiquin en tête, en ont peint la voûte qui est le monument le plus considérable laissé à Rome par l'école bolonaise.

Le sujet est tiré des *Métamorphoses d'Ovide*.

D'abord Bacchus sur un char que mènent deux tigres paci-

fiques, auxquels je reprocherai de ressembler un peu trop à des chats de forte taille. Ensuite Ariane, assise sur un char d'argent attelé de deux boucs aux cornes recourbées, puis Silène, le joyeux enfant de l'ivresse, chancelant sur son âne placide, et soutenu par trois satyres. Une bacchante danse devant Ariane en jouant du tambourin; de jeunes garçons, beaux comme des Grecs, insouciants comme des dieux, jouent du buccin, ou agitent dans l'air des crotales sonores; il y en a qui portent sur leur tête des corbeilles d'où les fruits jaunes et veloutés, d'où les pampres verts débordent. Jolis groupes d'Amours. Celui-ci tient une couronne au-dessus d'Ariane, cet autre appuie sur sa petite épaule grasse et rose un lourd baquet de vendange, cet autre lutine l'âne du vieux Silène.

Ah! mon Dieu! en voici un qui va se faire écraser!

Un satyre avec une chèvre, une femme avec un Amour, jetés en tons vigoureux au premier plan, donnent à la fresque du relief et de la profondeur.

Ceci se nomme *le Triomphe de Bacchus*.

Pâris, seul avec son chien, est assis sur une montagne rocheuse à la lisière d'un bois; Mercure, portant la pomme, tombe du ciel, la tête en avant. Il fait involontairement songer à un pigeon qui se jouerait dans un ciel tranquille.

Pâris avance la main.

Moi, je l'eusse montré ému de cette apparition soudaine, troublé en entendant ce qu'on exige de lui. Son bâton se serait échappé de sa main; il se serait levé plein d'indécision; aurait écouté Mercure en silence, puis on l'aurait vu avancer la main et la retirer aussitôt. Mercure, le beau parleur, n'aurait pas manqué de s'asseoir près de lui, et son éloquence aurait fini par vaincre l'hésitation du berger. Pendant ce temps, le chien, gardien alerte du troupeau, ami défiant du pasteur, se serait tenu à l'écart debout sur ses pattes, hérissé, le jarret tendu, les narines ouvertes, et grondant sourdement.

Car un être ayant la forme humaine ne tombe pas ainsi du ciel tout d'un coup, sans que l'on voie les bergers s'émouvoir et les chiens aboyer. Il est vrai qu'au temps de Pâris les dieux

se mêlaient si volontiers aux affaires des mortels, que la Divinité perdait de son prestige.

Pan le rustique offre à Diane, commodément assise sur un nuage, la toison de son troupeau. Diane minaude; soit qu'elle ne fasse qu'obéir aux secrets instincts de la femme, soit qu'elle se plaise à embarrasser le sylvain. On voit, du reste que cette belle laine, soyeuse et blanche, lui fait envie.

Comment Pan va-t-il s'en tirer?

Il tient une main sur sa hanche velue, et portant dans l'autre son offrande, dit à la déesse, brusquement : « Prenez ! »

Les manières de Diane l'embarrassent ; et sont réellement faites pour le surprendre. Car le caractère de Diane n'est pas la coquetterie, et sa manière de vivre a beaucoup des mœurs agrestes de Pan. Tous deux mènent loin de l'Olympe, au sein des bois, une existence active et sauvage.

Pour accepter un cadeau champêtre, Diane ne doit pas faire tant de façons !

Polyphème amoureux joue du chalumeau pour séduire la nymphe Galatée. Le cyclope se penche au-dessus d'un rocher, rude comme lui, et fixe son œil glauque sur l'horizon d'azur. La mer est calme, irisée, frissonnante, émue sous le souffle caressant du printemps. Galatée passe, nue dans une conque marine que poussent deux nymphes de l'Océan, et que traîne un dauphin !

Quelle vue pour un monstre amoureux !

Le voici qui surprend au pied de l'Etna Galatée dans les bras d'Acis. Les amants fuient; mais lui, avec un rugissement sourd, arrache au flanc de la montagne un bloc énorme. Il le lance : Acis sera atteint.

Périr sous les yeux de celle qu'on aime, périr d'une horrible mort, quand la vie est dans sa fleur, et la lèvre encore tiède du dernier baiser. Après le rêve, quel réveil !

Pour Galatée, quel spectacle !

Andromède, sur son rocher, tourne anxieusement les yeux vers la pleine mer. Persée combat le monstre. Le rivage est

encombré par la foule; on y voit un roi et une reine portant leur couronne, vêtus du manteau royal, qui donnent tous les signes d'un grand effroi. Evidemment Andromède leur est quelque chose, et leur cœur reconnaissant vole vers Persée.

Maintenant Persée, le héros voyageur, tombe à l'improviste dans la salle où se célèbrent les noces de Phénée et d'Andromède. Il s'avance d'un pas rapide, renversant les tables, et appelant son rival au combat. Il l'atteint, mais les compagnons de Phénée accourent à son aide.

Alors, le fils de Jupiter tire de son sac la tête hideuse de la Gorgone, et la secoue devant ses ennemis, qui demeurent pétrifiés dans leur attitude de combat.

Le magnétisme n'est donc pas un nouveau venu, puisqu'il peut invoquer le témoignage de la mythologie !

Les six tableaux et les huit camaïeux de la frise forment la partie vraiment parfaite de ce grand ouvrage.

Enlèvement de Galatée. Le ravisseur, un dieu marin, emporte dans ses bras vigoureux Galatée nue. Au contact de ce corps jeune et sain, il ne se sent pas tressaillir ; mais il tient Galatée comme une proie, regardant au loin devant lui. Neptune est capricieux et fantasque, et le calme de cette nappe d'azur ne suffit pas à rassurer sa défiance.

Diane a profité du sommeil d'Endymion pour lui donner un baiser timide, un premier baiser. La tête du jeune homme est dans ses mains; elle l'entoure de ses bras, et ne se rassasie pas de le contempler. Tout son corps est une caresse. S'il ne dormait pas, ou ne feignait pas de dormir, soyez sûr qu'elle ne s'abandonnerait pas ainsi.

Mais personne ne le saura !

Dans le feuillage, deux Amours se réjouissent de leur tardif triomphe.

Jupiter amoureux attire à lui, sur le mont Ida, Junon, la belle déesse. Elle monte sur la couche du Dieu avec plus de fierté que d'amour. La foudre, symbole de colère et de châti-

ment, gît au pied du lit. Qu'importe maintenant la foudre! L'oiseau de Junon fait la roue. Type de femme un peu fort, mais de formes riches et d'un contour hardi; tout à fait dans le caractère des femmes de Proudhon. Notez une cariatide qui détourne discrètement la tête, un homme qui se masque le visage avec les draperies du lit, et une tête en macaron, qui, bâillant avec effort, témoigne que la terre est livrée à la nuit et au repos.

L'Aurore enlève Céphale dans un char qu'emporte un attelage fougueux. L'Aurore ne songe pas à diriger ses chevaux; ils connaissent la route. Mais, tremblante, émue, éperdue, elle enlace amoureusement Céphale qui a le mauvais goût de résister.

L'Amour vole en éclaireur à la tête des chevaux.

La terre, — un vieillard enveloppé d'un manteau, — est encore endormie, et le chien, gardien fidèle mais intelligent de la sécurité des nuits, regarde passer le char sans donner l'éveil.

Vénus sort de la couche d'Anchise. Nue, elle vient de s'asseoir sur le rebord du lit. Un Amour fatigué se presse contre sa mère. Anchise, moitié assis, moitié à genoux, tient dans sa main la jambe charmante de la déesse, et chausse son joli pied. Mais il contemple Vénus; et ce petit pied qu'elle avance coquettement, va rester nu longtemps.

Hercule aux pieds d'Omphale. Voici ce fier dompteur de monstres qui fait maintenant métier d'histrion. Omphale, — caprice de femme, — a voulu qu'il se dépouillât de la peau du lion de Némée, et Hercule en a enveloppé ses épaules mignonnes; elle lui a demandé sa massue. Que va-t-elle exiger encore? Hercule, tout en jouant gauchement du tambourin, la regarde comme le chien regarde son maître. Bientôt Omphale lui tendra sa quenouille, et docilement il se mettra à filer.

Un Amour moqueur montre du doigt le héros amoureux.

Amour, maître du monde, je te salue!

Les huit camaïeux représentent *Apollon écorchant Marsyas*, son rival; — *Borée qui enlève Orythie*; — *Euridice qui re-*

tourne aux enfers ; — *Europe sur le taureau* ; — *Léandre traversant l'Hellespont*. Il est à la nage ; maintenant il aborde au pied d'une tour où l'attend Héro. — *La Nymphe Syrinx*, poursuivie par Pan amoureux, est défendue par une armée de roseaux que le fleuve Landon, son père, envoie à son secours ; — *Hermaphrodite dans les bras de Salmacis*, style de Prudhon ; — *Amour vainqueur d'un satyre*.

Femme caressant une licorne, devise de la maison Farnèse, jolie peinture du Dominiquin.

§ 5. — Galerie Colonna.

On y trouve, dans une suite de quatre salons, des toiles de premier mérite. — *Vierge*, par Luini, avec les qualités éminentes de Léonard ; — *Enfant*, par Jean Sanzio, remarqué parce que Jean Sanzio eut pour fils Raphaël ; — *Saint-Jean*, par Jules Romain, énergique mais dur ; — *Jacob et Esaü* de Rubens, couleur magique ; — *Vierges*, par Van Eyck, rares en Italie ; — *Moïse* du Guerchin, grande physionomie de législateur et de guerrier. — *Portraits d'homme*, par le Titien. Je n'ai jamais vu un portrait de ce grand peintre qui ne fût un chef-d'œuvre ; — *la Musique ;* — *un Portrait*, par Paul Véronèse, gracieux et riche ; — *trois portraits*, par le Tintoret, énergiques et dans sa bonne manière ; — *Sainte Famille*, par Bonifacio ; — *Saint Bernard*, de Jean Bellin, ouvrages excellents.

Enlèvement d'Europe, par l'Albane, joli, bien que mou ; — *beau portrait d'un Colonna*, par Holbein. — *Suite de paysages*, tirés de la campagne de Rome, par Gaspard Poussin, un maître qui a beaucoup travaillé pour les Colonna ; — *Apollon et Daphné*, de Nicolas Poussin, rappelant le génie calme et sobre de la peinture antique ; — *Vue de Venise*, par Canaletto, l'exactitude égayée par la poésie et la fantaisie ; — *Marine* de Salvator. Toujours des ciels sombres et une mer en courroux. — *Paysages*, par Claude Lorrain, Breughel et Paul Bril. La nature prise sur le fait.

Je ne puis passer sous silence deux précieux cabinets florentins que portent sur leurs massives épaules des esclaves d'ébène, grands comme nature. L'un finement et délicatement

sculpté, avec des colonnettes en albâtre, améthyste, applications et incrustations d'agate orientale, de lapis et autres pierres précieuses. L'autre orné de jolies statuettes en bronze doré, et de vingt-huit petits tableaux d'ivoire d'un travail excellent. Le sujet du milieu représente, avec une surprenante exactitude, le *Jugement dernier*, de Michel-Ange.

A la voûte de la galerie, grande fresque un peu confuse, mais d'un aspect vraiment noble, dans laquelle deux peintures de Lucques ont représenté les hauts faits d'armes de Marc-Antoine Colonna, qui commandait à la bataille de Lépante sous Don Juan d'Autriche.

Assomption, par Rubens. Grâce, mouvement, couleur, arrangement heureux. — *Saint Jérôme*, de l'Espagnolet, un homme sombre dans un site sauvage; — *Saint-Paul, premier ermite*, par le Guerchin, bonne toile; — *Vierges*, par le Titien et Palma Vecchio, gracieuses et nobles tout à la fois, mais sans caractère religieux. — *Enlèvement des Sabines*, — *la Paix signée entre les deux peuples*, par Ghirlandajo, peintures ingénieuses, personnages sagement mouvementés. — *Vénus et l'Amour* du Bronzino, beauté enjouée, grâce fine avec une pointe de malice chez l'Amour. — *Tentation de saint Antoine*, par Lucas Kranach, peintre et graveur, comme Albert Durer et Callot. On sent le burin sous la brosse. — *Portrait de Salvator Rosa*, qui s'est représenté sous les traits de saint Jean dans le désert. — *Le Sommeil des bergers*, par Nicolas Poussin, paysage d'Arcadie.

Dans un salon qui s'élève de deux marches au-dessus du niveau de la galerie, sont rangés les portraits des Colonna, peints tour à tour par Van Dyck, les Carrache, le Guide, Titien, Giorgion, Tintoret, etc. Au milieu, une colonnette antique, cannelée, chargée d'incrustations, figure les armes de la maison Colonna, armes parlantes : *Une colonne d'argent sur champ d'azur*. Le morceau de ciel bleu qui se découpe dans l'encadrement d'une glace sans tain, forme le champ de l'écu.

On a laissé dans sa brèche un boulet français, qui, lors du dernier siége, creva la voûte et vint écorner l'escalier de marbre.

Alors les pâles guerriers du salon des ancêtres ont dû s'a-

giter dans leurs vieux cadres et tressaillir d'aise à ce bruit de la mitraille ; salut de la guerre envoyé à tous ces héros du champ de bataille.

§ 6. — *Galerie Barberini.*

Le plafond montre l'apothéose d'Urbain VIII, par Pierre de Cortone, qui excella surtout dans ces sortes de peintures. A sa verve impatiente, à sa vaste imagination il fallait l'espace; alors le manque de correction dans le dessin, le relâchement dans le détail, ses défauts habituels, disparaissaient sous la grandeur de l'effet.

La Fornarina, portrait attribué à Raphaël, peinture sèche, dépourvue d'agément ; — curieuse *Marine* de l'Albane, mais à laquelle fait tort le voisinage d'une *Marine* de Claude Lorrain ; — belle *Sainte Famille* d'André del Sarte ; — grande composition du Poussin, représentant, dans un style singulier, *la mort de Germanicus.*

Portrait de *Béatrice Cenci*, par le Guide, auquel je n'accorde qu'un mérite secondaire, bien qu'il ait partagé la fortune des chefs-d'œuvre de l'art, et qu'il figure au nombre des tableaux qui ont été le plus souvent reproduits.

C'est qu'on ne connaît pas d'autre portrait de Béatrice. Il fut peint de souvenir. La veille de l'exécution, le Guide, qui avait du crédit à la cour du Pape, put descendre dans son cachot. Elle se retourna ; ce regard lui suffit.

Béatrice avait seize ans alors, une physionomie naïve, un front pur, sur lequel ni le vice ni le crime n'avaient marqué leur empreinte. Teint pâle, yeux fatigués par les larmes, les veilles et les interrogatoires; bouche petite, nez mince, visage tranquille.

Ses longs cheveux blonds s'échappent d'un ample foulard tordu autour de la tête; elle porte une robe de laine blanche, sans ceinture. C'est ainsi qu'elle montera demain à l'échafaud, entre ses deux frères et Lucrèce, sa mère, pour dire à l'exécuteur : « Lie mon corps pour le supplice, délie mon âme pour l'immortalité ! »

§ 7. — *Palais Rospigliosi.*

On y va voir *l'Aurore* du Guide, chef-d'œuvre relégué dans un pavillon, à l'extrémité d'un jardin.

L'Aurore précède le char du soleil, les mains pleines de fleurs dont elle répand les parfums sur la terre endormie. Le dieu du jour la suit sur son char d'or que mènent quatre chevaux impétueux. Penché sur les guides, il les laisse suivre librement la carrière. Prêt à les contenir, il ne les retient pas.

Autour du char se groupent les Heures, sujet d'une grâce achevée ; à la tête des chevaux vole, à toutes ailes, un génie secouant une torche allumée. C'est cette lueur de pourpre qui suit le lever de l'aurore. Dans l'éloignement, tout au bas, la mer et ses rivages, des montagnes, des rochers, des villes avec leurs citadelles ; éclaircie sur la terre, qui ouvre à la scène un horizon immense.

Couleur d'or et de feu ; on pourrait dire *couleur aurore*. Dans toute l'œuvre du Guide, rien ne m'a plu davantage.

§ 8. — *Palais Spada.*

Pauvre, mais possédant une statue colossale de Pompée ; celle qui aurait vu César tombant au sénat sous les coups des conjurés. Quelques veines du marbre peuvent même, à la rigueur, passer pour des taches de sang.

Les honneurs de la galerie m'étaient faits par une femme en haillons : chose triste que la misère dans un palais !

Diverses toiles de second ordre, par Michel-Ange, le Caravage, le Guide, le Guerchin, les Carrache, etc. — Curieux *Saint Jérôme*, par Albert Durer ; — jolies *Têtes d'enfants*, attribuées au Corrège ; — quatre *Paysages* de Vernet, rares en Italie. — *Christ au milieu des docteurs avec la femme adultère*, tableau de l'école espagnole que l'on peut voir au Louvre, soit que le Louvre possède l'original, ou seulement une bonne reproduction du tableau de la galerie Spada.

VIII

L'art dans les églises.

Sous ce titre je n'entends comprendre que la description de divers tableaux et statues d'une valeur hors ligne ou d'un caractère accentué, et ayant par conséquent leur place marquée dans l'histoire du beau. Mais je rejetterai tout ce qui de loin ou de près se rattache à l'*ornementation*, cette branche secondaire de l'art, si complaisamment exploitée dans le décor un peu théâtral des églises de Rome.

Je parlerai d'abord des *Sibylles* de Raphaël, un de ses premiers ouvrages, celui qui fut le point de départ de sa renommée [1].

Elles sont au nombre de quatre, de différents âges ; admirablement drapées et posées. Chacune s'inspire de son génie familier. La sibylle de Cumes ressort en ombre sur un cadre lumineux. Un pied étendu sur une urne renversée, le corps portant sur les deux mains, elle regarde et écoute ; sa pensée l'absorbe, et le livre ouvert sur ses genoux va tomber.

Une autre sibylle jeune, — sans doute la sibylle de Perse, — s'appuie d'un bras au cintre arrondi de la voûte, et tourne la tête avec un mouvement d'une grâce sévère. A ses côtés un génie, enfant d'une beauté surhumaine, songe, appuyant avec un naturel parfait ses jolis petits bras sur une plaque de marbre qui porte une inscription ; un autre fuit à tire-d'ailes dans la nuit de la voûte.

La troisième sibylle, ayant la main arrêtée entre les feuillets d'un livre, la tête et les bras tendus, fixe son regard sur le génie qui s'envole. La quatrième se penche sur une tablette de bronze que soutient un génie docile, et écrit.

Au centre du groupe des sibylles un autre génie debout, portant à deux mains une torche enflammée.

Ce qui frappe dans ces femmes si noblement assises, c'est leur caractère surnaturel. On voit que si elles ont les formes de notre humanité, elles n'en partagent ni les misères, ni les fai-

[1] Elles décorent une des chapelles Sᵗᵃ. Maria-della-Pace

blesses. Elles vivent dans un monde supérieur, respirant une atmosphère qui n'est pas la nôtre.

On ne se lasse point d'admirer les génies qui accompagnent les sibylles.

Le prophète Isaïe, autre fresque de Raphaël dans l'église Saint-Augustin, est du Michel-Ange adouci. L'élève du Pérugin a pu contempler les fresques de la *Sixtine*, et une inspiration nouvelle, — qui ira même jusqu'à l'exagération dans les fresques de la *Farnésine*, — échauffe maintenant son âme. Il a compris la force sans abandonner la grâce, et tous les puissants effets du pinceau sans trahir les lois sévères du dessin.

Belle et intéressante peinture qui marque une étape dans la carrière trop courte de ce puissant génie ; son premier coup de pinceau dans une église qu'il eût peinte entièrement, sans l'avarice et la mauvaise foi des moines.

On ne peut quitter S. Agostino avant d'être allé voir le charmant groupe de *la Vierge et l'Enfant*, vénéré sous le nom de Notre-Dame de Lorette. Il est de Sansovino.

Venez vous agenouiller devant cette image, si, étant garçon, jeune ou vieux, votre solitude vous pèse ; si vous avez le cœur occupé d'une femme au sourire charmant, dont la grâce embellirait votre vie ; ou, qu'ayant entrevu dans vos nuits sans sommeil quelque blanche vision, vous rêviez de ce doux poëme de la famille dont les enfants sont les petits anges rieurs.

Car la Vierge de S. Agostino protége les amoureux, s'occupant activement de leurs affaires et débrouillant les plus compliquées. Son doux regard, chargé de promesses, semble dire : « Enfants, je songe à vous ! »

Du reste sa riche parure, — hommage des cœurs reconnaissants, — son corsage brodé de pierreries, son collier de perles grosses comme des noisettes, sa couronne d'or massif garnie de diamants, sa robe de brocart avec une frange d'améthystes, sont autant de témoignages qu'elle n'est pas sans crédit.

Donc, venez à elle avec une foi robuste ; et, un beau matin, l'ange d'amour vous apparaîtra, vêtue de blanc, un sourire sur les lèvres, avec une couronne d'oranger, un voile de vestale, et dira, vous tendant la main : « Vous m'avez appelée, me voici ! »

A S. Andrea del Valle on trouve *quatre évangélistes, dix vertus théologales* et *divers traits de la vie du saint,* fresques énergiques du Dominiquin.

Arrêtons-nous devant saint Jean.

Assis au-dessus du nuage, la jambe posée sur l'aigle, son oiseau symbolique, il tient son puissant regard arrêté sur le ciel et dit de la main, de la lèvre, de toute sa face auguste : « Seigneur, éclairez-moi ! » La tête, qui se renverse en arrière dans un mouvement de contemplation et de foi, entraîne le reste du corps. L'homme et le caractère sont de proportion surhumaine. Autour de l'apôtre, des génies distribués en groupes harmonieux. Deux s'embrassent comme on doit s'embrasser au ciel ; un autre, les mains levées, les ailes étendues, est suspendu dans l'azur, comme en extase ; un autre porte une torche enflammée, et, du doigt, désigne le ciel, source de toute lumière. Pendant ce temps un ange silencieux, grave comme la méditation, ouvre à deux mains, par un geste calme, le livre sur lequel saint Jean va continuer d'écrire.

Si vous fussiez entré plus tôt, vous l'eussiez surpris dans le feu d'une composition rapide. Il s'arrêta pour plonger sa plume dans un vaste encrier qu'un génie lui tend : le génie de la patience. Si la plume dépasse l'encrier, c'est que la pensée est loin de la plume.

Voilà, sans contredit, un des meilleurs ouvrages du Dominiquin, et un des chefs-d'œuvre de l'art.

Ce peintre a des fresques dans un grand nombre d'églises de Rome. Je citerai notamment, à la chapelle Saint-André sur le Cœlius, *la Flagellation du saint.*

C'était un morceau de concours, et comme le défi que s'étaient porté deux rivaux en gloire, combattant à armes inégales. Car le Dominiquin n'avait pour lui que son génie, tandis que le Guide, son concurrent, sentait derrière lui la fortune et la faveur. La fresque du Guide regarde la fresque du Dominiquin, toutes deux traitant le même sujet ; un juge impartial peut donc faire la comparaison.

Dans la fresque du Dominiquin, le supplice de saint André

commence. Les bourreaux l'ont conduit sur une place, à l'angle d'un temple. Le préteur, qui vient de prononcer la condamnation, est encore sur son tribunal. C'est un homme violent, comme l'indiquent ses traits heurtés et courts, mais c'est de plus, en ce moment, un magistrat irrité contre le chrétien qui osa braver les dieux de l'empire. Il a près de lui ses licteurs, étend la main et donne ses ordres d'une voix brève. La foule, qui ne manque jamais à de pareils spectacles, contemple en silence le juge, la victime, les bourreaux ; on y compte, comme toujours, bon nombre de femmes et d'enfants. Un soldat armé d'un bâton, et l'épée au fourreau, tient la foule à distance. Femmes impuissantes à cacher un sentiment d'horreur. Un adolescent, dont le regard n'est pas fait à de tels spectacles, se cache le visage derrière l'épaule de son voisin ; deux enfants qui comprennent que l'on va faire du mal, beaucoup de mal à ce pauvre vieillard, s'enveloppent dans la robe de leur mère. Expressions différentes, mais également naturelles et vraies sans affectation.

Le silence de la foule opposé au courroux du juge, voilà qui en dit beaucoup sur les sentiments du peuple. Saint André peut s'écrier avant de mourir : « Bientôt, Seigneur ! ceux-ci seront vos enfants. »

Lui est étendu sur un chevalet de bois, les mains liées sur les épaules. Un soldat, vieux et chauve, achève avec un grand effort de nouer la corde qui retient ses pieds. Un autre lève la verge et se prépare à frapper ; un autre s'approche comme un furieux et fait voir au martyr la corde neuve dont il vient d'armer son bras. Il lui montre en même temps du doigt le ciel par ironie, lui conseillant d'appeler son Dieu à son aide. Mais à cet emportement aveugle le peintre a opposé le visage compatissant d'un jeune homme qui apporte un rouleau de cordes. Etudiez-le, et vous verrez qu'il se livre en lui un combat. Son âme généreuse se révolte, il s'en défend en vain ; l'admiration pour la victime, le mépris pour les bourreaux le gagnent ; et, à son tour, bientôt, il confessera la foi. On lui a déjà demandé les cordes sans qu'il ait répondu : un soldat les lui arrache des mains.

Saint André est vieux, chauve, avec une longue barbe blanche, son âme ravie dans l'extase. Il se soulève sur son chevalet pour mieux entendre le concert des voix célestes.

Dessin correct, vérité saisissante dans le sentiment et le mouvement ; puissant effet dramatique sans emploi de moyens exagérés. La critique pourrait toutefois blâmer l'action déplacée du bourreau qui lève la corde pour frapper, alors qu'on n'a pas terminé les préparatifs du supplice. Je vois la verge, je la suis anxieusement des yeux, mais il m'est impossible de distinguer la place où elle retombera ; le corps étant mouvementé de telle sorte qu'il n'offre pas de prise aux coups.

La peinture du Guide, plus bruyante, plus peuplée, plus vigoureusement colorée que la fresque du Dominiquin, est moins sage et n'a pas sa belle ordonnance. La foule fait confusion, elle est distraite, étrangère au drame ; dès lors elle est de trop. Je trouve chez le Dominiquin cette belle simplicité antique qui n'est pas exclusive des grands mouvements de la passion. J'y découvre une pensée : celle de la foi, germant dans les consciences malgré l'effort du vieux monde, représenté par ses juges et ses bourreaux. Dans le tableau du Guide, je ne vois qu'un cortége !

Saint André, miraculeusement garanti des verges, s'avance d'un pas retardé par l'âge. Le chemin fait un coude, il a levé les yeux, par hasard, et, voyant la croix apparaître sur la hauteur, il tombe à genoux, rempli de confusion et de reconnaissance : « Quoi ! Seigneur, vous permettriez que je meure de votre mort ! » La suite du cortége s'arrête ; les soldats qui ouvrent la marche, entendant une rumeur, se retournent, les bourreaux se jettent sur le martyr pour le contraindre à se relever. Le tribun auquel a été remis le commandement de l'escorte pousse son cheval en avant, et les bourreaux lui font voir le saint à genoux. Groupe énergique et d'un bon mouvement ; je vous signale surtout l'homme qui se baisse en retournant la tête. Mais après ce groupe je ne vois plus que des personnages indifférents. Un officier, revêtu d'un riche costume, la main sur la hanche, l'autre sur le pommeau d'une longue épée dont la pointe est piquée en terre, se fait voir à la foule ; deux soldats, dont l'un porte ce béret à plume que le Guide affectionne,

causent en riant. Groupe banal de femmes et d'enfants ; vieux juif qui se tourne de mon côté ; jeune homme qui se tourne du côté du martyr.

Mais voyez, bien en avant, en partie caché par une roche qui surplombe, cet aide des bourreaux qui porte dans son panier les clous du supplice : expression forte de bestialité et de férocité.

Dans les créations nombreuses de son génie facile, le Guide se montre généralement plus préoccupé d'obtenir un effet que de rendre le sentiment vrai d'une situation. Ceci frappe surtout dans son tableau de l'*Espérance* à Saint-Pierre in Vincoli.

Belle femme qui joint les mains et tourne ses regards vers le ciel. Sa poitrine est nue, ses cheveux répandus en nappes sur ses épaules. Beaucoup de grâce ; draperies disposées et froissées pour le plaisir des yeux.

Mais à quel signe reconnaître l'*Espérance* !

Dans la même église, *Délivrance de saint Pierre*, par le Dominiquin. Peinture de mérite, que l'on ne peut s'empêcher toutefois de comparer à la fresque de Raphaël.

L'invention heureuse, la composition forte de celle-ci feront toujours tort à tous les sujets analogues.

Aux Capucins de la place Barberini, autre tableau du Guide : — *Saint Michel terrassant le démon*. Le démon, c'est Innocent X en personne. Le Guide avait épousé la haine des Barberini, qui ne pouvaient pardonner au pape ses critiques contre Urbain VIII, son prédécesseur.

Le saint Michel du Guide ne m'a pas plus satisfait que le saint Michel de Raphaël.

L'ange n'est pas un ange, Satan n'est pas Satan.

Pour que je me représente dans toute sa force cette lutte sublime de l'esprit du mal contre l'esprit du bien, il faut que le peintre me fasse voir un combat acharné ; soit qu'il commence, soit qu'il s'achève. Il faut que la victoire soit disputée, qu'un instant même on puisse sérieusement craindre que le bon génie ne succombe. Car le mal n'est pas un agneau docile qui se

laisse vaincre sans combattre. C'est au contraire un monstre toujours affamé, qui aime la lutte, et, fatigué, retourne à l'assaut; un ennemi habile dans les feintes, et connaissant plus d'un coup.

L'ange, après son triomphe, doit être harassé, couvert de sueur; blessé peut-être, ce qui rendrait sa victoire plus touchante. S'il ne vous plaît pas de me le montrer luttant avec la sauvage énergie d'Horace, représentez-le du moins encore ému par la lutte, rayonnant d'une joie immense et poussant du pied dans l'abîme Satan vaincu.

Mais quel intérêt peut éveiller en moi cette froide image d'un ange, agréablement vêtu en paladin de tournoi, bardé de fer, avec une longue chevelure blonde bien en ordre, ayant un regard tranquille, et piquant du bout de sa lance un diable vert, tout à fait inoffensif, qui se tord comme le reptile sous la bêche du jardinier?

A la Trinité des Pèlerins et à Saint-Marc, tableaux bibliques par le Bourguignon. On peut dire, après les avoir vus, que, sans ses sujets de bataille, dans lesquels il excella, le Bourguignon fût resté un peintre de troisième ordre.

A Saint-Jean des Florentins, *saint Cosme et saint Damien*, toile importante de Salvator Rosa. Couleur énergique, action forte, inspiration puissante, mais caractère exagéré. Ces deux hommes sont des Romains capables de tout; mais je cherche, et n'y vois pas des chrétiens résignés à tout souffrir.

A Saint-Louis des Français, — *Vie de sainte Cécile*, par le Dominiquin. La sainte, occupée à distribuer des vêtements aux pauvres, calme, recueillie, compatissante, doucement émue au milieu des misérables qu'elle soulage. Ceux-ci s'agitent autour d'elle. Je vois chez quelques-uns un sentiment honteux de cupidité, sentiment plus fréquent, hélas! que celui de la reconnaissance. D'autres se hâtent de vendre, à vil prix, à un juif, les vêtements qu'ils viennent de recevoir des mains de la charité.

Ce trait suffit à peindre un caractère; et on peut avancer sans crainte que le cœur capable de faire vibrer une telle note dans la gamme des sentiments humains a été blessé par eux, froissé, méconnu, traité avec ingratitude ou injustice. Telle fut bien,

en effet, la vie du Dominiquin. Le génie de **Salvator Rosa** et de Prudhon ont aussi de ces accents mélancoliques et amers qui ne se rencontrent point sous le pinceau du Guide et de Raphaël, ces génies heureux.

La mort de sainte Cécile est touchante. Traduite devant le préteur, aussitôt condamnée, puis menée au supplice, son jeune visage rayonne du reflet d'une beauté surhumaine. Elle prête l'oreille à des voix qui ne sont pas de la terre ; son âme aspire à la quitter. — Un ange lui remet la couronne du martyre ; — puis un chœur de Chérubins l'emporte au ciel.

Dans la chapelle que décorent ces belles fresques, maladroitement restaurées, une bonne copie de la *sainte Cécile* de Raphaël, par le Guide.

A S. Stefano Rotondo, des peintures aussi rudes d'exécution que d'idée. L'édifice, longtemps regardé comme un temple païen, n'a, en réalité, d'antiques que ses colonnes et des matériaux apportés d'un autre lieu. Nicolas V fit fermer son beau portique extérieur par un mur plein sur lequel on représenta, sous mille formes cruellement ingénieuses, les supplices des martyrs.

Ce ne sont que bourreaux aux membres athlétiques, à la physionomie bestiale, tenaillant, rouant, rompant, écharpant, décapitant, coupant les membres comme le bûcheron scie les arbres, arrachant les ongles ou les seins aux vierges et les yeux aux vieillards ; coulant dans les plaies vives le plomb fondu, la poix bouillante ou le vinaigre acide. Il a régné entre les peintres qui ont entrepris la décoration de S. Stefano une émulation sauvage.

On dirait un concours ouvert à l'horrible !

Le *Supplice de saint Érasme* montre un bourreau en train de dévider ses entrailles sur un tour. Je ne suis pas surpris, dès lors, de rencontrer au nombre des décorateurs de l'église, Antoine Tempesta, le réfugié du lac Majeur, dont la main maniait la dague et le poignard aussi habilement que le pinceau, et qui avait plus d'un meurtre sur la conscience.

Mais ces peintures ne témoignent pas seulement des égarements d'une imagination surexcitée ; elles répondent au senti-

ment d'une époque. — Peintures dramatiques et grossières, qu'un monde sépare de la noble tranquillité des œuvres de la grande école : tableaux faits pour des enfants.

Le moyen âge, qui se complaisait à ces représentations horribles, n'était au reste lui-même qu'un grand enfant.

Dès que l'art s'élève, le goût a d'autres exigences. Il ne se contente plus de ce qui frappe seulement les yeux ; il demande un rayon venu de l'âme, cet éternel foyer du beau.

De telles peintures sont à l'art véritable ce que le drame populaire est à la saine littérature : elles frappent l'imagination en exagérant la proportion des choses.

Michel-Ange est simple en un sens, exagéré en un autre. Il a la simplicité du sentiment et l'exubérance de la forme. Mais cette exaltation grandiose du corps convient bien à ses personnages. Son Jugement dernier est une vision ; son Moïse un homme extraordinaire par la pensée et par l'action ; ses statues des Médicis, l'apothéose de héros. Dès lors cette physionomie surhumaine, qui fait naître le saisissement de l'impression, marque la distance entre eux et les hommes.

Méditez cette idée, et allez voir à Saint-Pierre in Vincoli la statue de *Moïse*.

De loin on l'entrevoit de profil, parce qu'elle a été tirée hors de sa niche et qu'elle saillit en blanc sur les ombres vagues de la nef. On avance, et l'âme demeure interdite.

Type puissant de cette grande figure du chef inexorable d'un peuple toujours en révolte, du témoin des colères de Dieu. Instrument choisi de sa volonté ; législateur, prophète, politique, penseur, philosophe, écrivain.

Moïse, qui s'entretenait seul sur le Sinaï avec Jehovah dans sa gloire, sans être aveuglé par sa lumière, ni foudroyé par sa parole ; Moïse, que les anges emportèrent au ciel avec sa forme terrestre, je viens de le voir et je ne l'oublierai plus.

Michel-Ange l'a montré assis dans une pose forte, avec un costume qui tient le milieu entre le manteau des rois et la tunique des pasteurs. Il appuie une main sur les tables de la loi, l'autre, — celle qui porte le glaive dans les batailles, — repose

désarmée sur le genou. Les deux cornes mystiques soulèvent son épaisse chevelure, frisée comme la crinière des lions. Sa barbe, une barbe sur laquelle le prophète marcherait s'il se levait, inonde la poitrine comme la barbe limoneuse d'un vieux fleuve. Elle a aussi l'aspect de l'eau claire des cascades suspendue par le froid au flanc rude des rochers.

Bras vigoureux, bras d'athlète, nerfs saillants et tordus comme les serpents de la Gorgone antique.

Moïse détourne la tête et lève les yeux.

Quel regard !

Ses sourcils se rapprochent en signe de colère, son vaste front se plisse au-dessus de l'arcade du nez, ses narines s'agitent comme les naseaux du tigre ou les ailes de l'aigle qui prend son vol. Lèvre fortement serrée.

A ces signes non équivoques de colère sourde, il me semble voir dans la plaine les Hébreux dansant autour du veau d'or. J'entends leurs chants profanes.

Quelle majesté, quel caractère !

Et pourtant ce chef-d'œuvre n'est qu'un fragment. Cela donne la mesure de Michel-Ange. Ses principales créations : *la coupole de Saint-Pierre, Sainte-Marie des Anges, Moïse*, ne furent que la réalisation imparfaite de ce qu'avait osé concevoir son génie.

La statue de Moïse était destinée au tombeau de Jules II[1], tombeau gigantesque qui aurait rappelé les mausolées antiques d'Auguste et d'Adrien. Des trente statues qui devaient y trouver place, celle-ci fut seule achevée entièrement ; les autres, à peine dégrossies, se trouvent à Florence et au Louvre : statues de captifs.

A Saint-Pierre, une *Piété*, par Michel-Ange, m'a laissé la même impression que celle de Florence[2]. Décidément ce sujet, plus pathétique qu'énergique, ne seyait pas à son génie. Il

[1] On eût aimé à voir Moïse gardien de la cendre de Jules II. Jules II, législateur et guerrier, rude meneur de peuples comme Moïse. Celui qui s'était commandé, de son vivant, cette somptueuse sépulture, ne devait occuper que le plus modeste des tombeaux de Saint-Pierre : une inscription au lieu d'un mausolée !

[2] Voir page 109.

acheva sa *Piété* de Rome à vingt-quatre ans. François Ier lui écrivit de sa main, lui demandant de lui céder ce morceau. Lettre qui honore au même titre le roi et l'artiste.

Jésus portant sa croix n'est plus la victime volontaire montant la voie douloureuse au milieu du peuple hostile et des bourreaux.

Il ne porte plus sa croix pesante sur son épaule meurtrie; mais, levant la tête, il la saisit à deux mains, — comme les paladins prenaient leur lourde épée, — et la fait voir au peuple prévaricateur.

Tel l'ardent génie de Michel-Ange comprenait Jésus.

Au reste, ce Christ menaçant, qui se fait un sceptre de sa croix, était bien à sa place dans cette vieille église de la Minerve, — aujourd'hui remise à neuf, — où siégeait le sombre tribunal de l'Inquisition.

Ce Dieu vengeur justifiait les bourreaux.

Voici maintenant, opposé au style fort, le style badin. Si on peut reprocher à Michel-Ange d'abuser de la force, avec combien plus de raison ne reprochera-t-on pas au Bernin d'abuser de la grâce!

On voit à Sainte-Marie de la Victoire sa statue de *sainte Thérèse*, ouvrage renommé.

L'amante passionnée de Jésus est en extase. Tout son être frissonne. Le corps penché en avant, les bras ouverts, la tête renversée, le regard noyé, la lèvre tremblante : délire non équivoque d'une femme plongée dans un transport amoureux.

Devant cette femme, qui ne se possède plus, s'avance, dans une pose badine, un ange ayant le caractère païen et ressemblant plutôt à un Amour. Il balance, en se jouant, une flèche qu'il fait mine de vouloir lui lancer.

Groupe qui provoquait la verve bourguignonne du président de Brosses; sujet délicat, auquel un ciseau profane, comme était celui du Bernin, ne devait toucher qu'en tremblant.

Pour rendre d'une manière noble et touchante certains sentiments surhumains, il faut plus que le génie : il faut la foi, et une inspiration qui n'a pas sa source uniquement dans l'art.

Un maître de la vieille école, Jean Bellin par exemple, eût pu rendre, sans équivoque et sans prêter à rire, les extases de l'amour divin. Il eût réussi dans un sujet où le Bernin devait nécessairement échouer.

Ce groupe de sainte Thérèse, — à part le sentiment, — est réellement un de ses bons ouvrages. Draperies naturelles, agencement gracieux, finesse des attaches, délicatesse charmante des membres; et ce poli incomparable, cette transparence harmonieuse que l'artiste savait donner à son marbre au moyen d'une sorte de pierre-ponce encore en usage, à laquelle le nom de *pierre du Bernin* est resté.

Cette perfection, non sans prix, du travail matériel ressort surtout dans l'*Ame bienheureuse* et l'*Ame damnée*, bustes qui se voient à la sacristie de Santa Maria di Monserrato. Mais expression cherchée, visant plus à l'effet qu'au naturel. Au palais Chigi, le Bernin a représenté *la Vie*, — un enfant qui sommeille, — et *la Mort*, — un crâne blanchi par le temps.

Dès que l'art descend à ce détail, et qu'il se plaît dans cette recherche où le sentiment est plus subtil que délicat, on peut affirmer que l'art est en décadence. Alors le même symptôme se manifeste dans les lettres. L'art et la littérature, émanant du même foyer, unis par des liens étroits, fléchissent en même temps.

A Sainte-Marie des Anges, *saint Bruno*, par Houdon, statue qui faisait dire à Clément XIV qu'elle parlerait, si la règle de l'ordre ne lui prescrivait le silence.

A Sainte Cécile, sous le maître autel, sur un tapis de marbre brodé de pierres précieuses, une femme est étendue. La tête a été tranchée, puis rapprochée du tronc. Un suaire léger recouvre le corps. Cette femme décapitée est *sainte Cécile*, qu'Etienne Maderne a représentée, avec un ciseau habile, telle qu'on la retrouva dans son tombeau.

De l'église Sainte-Agnès, on peut descendre dans les galeries en partie effondrées du cirque d'Alexandre-Sévère et aux *Fonici* qui en dépendaient.

C'est dans ce lieu de prostitution que l'on conduisit un jour,

par ordre de l'empereur, une vierge de Palerme. Elle avait treize ans, était parfaitement belle et se nommait Agnès. Le peuple lubrique se pressait aux portes du lupanar ; mais Dieu, qui ne voulait pas que cette jeune fleur fût ternie, envoya un de ses anges pour la garder. Comme on l'avait dépouillée de ses vêtements, ses cheveux se mirent d'eux-mêmes à la couvrir.

Un bas-relief de l'Algarde conserve le souvenir du miracle dans les lieux mêmes qui en furent témoins. La vierge nue, tremblant de honte, non de peur, suit un bourreau dont la nature bestiale fait ressortir davantage sa beauté fine. Corps délicat d'une enfant, habité par l'âme d'une héroïne.

Dans une des nombreuses chapelles de Saint-Pierre, un autre bas-relief de l'Algarde montre *Attila arrêté devant Rome par le pape saint Léon.*

C'est, à vrai dire, un tableau ; tableau de marbre au milieu des mosaïques, qui sont des tableaux de pierre. On y trouve du dessin, des effets qui semblent n'appartenir qu'à la peinture, de l'air, du mouvement, un paysage étendu avec divers plans nettement et délicatement indiqués. Mais l'ensemble en est désagréable, parce que l'idée est mauvaise. Ce n'est plus un bas-relief et ce n'est pas un tableau.

Chaque branche de l'art est régie par des lois absolues et renfermée dans des limites étroites : demander à la sculpture les effets de la couleur, sera toujours une téméraire entreprise rarement couronnée par le succès. L'artiste aura pu faire preuve de souplesse, d'habileté de main, jamais de génie.

Je dirai, pour finir, un mot des tombeaux de Saint-Pierre.

Ils sont de proportion colossale. Ceux de Pie VII, par Thorwaldsen, avec les statues de la Force et de la Sagesse ; — de Sixte IV, par Pallajuolo ; — de Paul III, par Guillaume de la Porte ; — d'Urbain VIII, par le Bernin ; — de Clément XIII, par Canova, tout à fait remarquables.

Ce dernier, trop vanté peut-être.

Le génie de la mort, accroupi près du sarcophage, n'a rien de fatal. Il représente sans grandeur l'ange implacable qui préside à la destruction, loi de nature ; à la séparation, loi d'humanité.

Un tombeau demande un style grave, profondément empreint du caractère triste, presque sacré, qui s'attache aux sépultures. La grâce m'y semble déplacée; les allusions d'un esprit subtil inconvenantes [1].

Le calme, le recueillement, la mélancolie du ciseau, quelque pensée profonde ne prêtant pas à l'équivoque, — la noblesse dans la simplicité, — tel en doit être le sentiment.

Les tombeaux de Paul III, par le Bernin, et d'Urbain VIII, par Guillaume de la Porte, répondent à cette idée; aussi me paraissent-ils supérieurs à tous les autres tombeaux de Saint-Pierre.

Aux pieds de Paul III, la Justice et la Prudence. La Justice, si belle que l'artiste reçut l'ordre de la couvrir d'une tunique de bronze, son beau corps ayant provoqué des admirations par trop passionnées.

Urbain VIII. Barberini placé entre la Charité et la Justice.

Comme les armes de sa maison sont un semis d'abeilles, le Bernin a exprimé la douleur des Barberini à la mort de leur chef, en dispersant des abeilles sur le tombeau. Ruche sans reine, essaim perdu, elles errent avec effarement sur toutes ses parties.

Idée aussi touchante qu'ingénieuse. On ne peut en dire autant de ce squelette qui soulève une draperie et présente au pontife un livre ouvert, — le livre de la destinée. — Allégorie de mauvais goût, reproduite par le Bernin dans le tombeau d'Alexandre VII et trop souvent prise pour modèle par les décorateurs de Saint-Pierre.

[1] Le chef-d'œuvre du genre est le tombeau du maréchal de Saxe, dans la cathédrale de Strasbourg. La perfection des détails ne peut effacer le mauvais goût de cette vaste allégorie de marbre, où la pompe n'arrive pas à la majesté.

NAPLES

NAPLES

LES *Studi*, MUSÉE NATIONAL. — POMPÉI, SUCCURSALE DU MUSÉE.
QUELQUES ÉGLISES.

I

Les Studi.

Les *Studi*, — aujourd'hui musée national, autrefois *Borbonico*, — possèdent une galerie de tableaux qui, bien qu'importante, ne peut entrer en ligne avec les galeries de Venise, Florence ou Rome. Mais on y rencontre des collections uniques au point de vue de l'art chez les anciens, et à chaque pas des révélations intéressantes sur leurs mœurs et leurs coutumes.

Pompéi est une mine inépuisable pour le musée de Naples; les fouilles y versent un riche tribut [1].

Les peintures antiques occupent les *salles du rez-du-chaussée*. Elles proviennent de Pompéi, Herculanum, Strabies, dont elles décoraient les temples, les théâtres, les maisons.

[1] On voit dans le beau vestibule du musée deux lions antiques et diverses statues : la meilleure représente le *Génie de Rome*. Charles III et Ferdinand Ier, statues équestres dont il n'y a rien à dire, — Ferdinand Ier en Minerve, ouvrage médiocre de Canova.

Généralement la couleur en est mauvaise, uniforme, sans ombres ni gradations dans les tons; — soit que la cendre brûlante du Vésuve, ou le contact de l'air après un long enfouissement, leur aient été nuisibles; soit que les anciens, pour qui la chimie n'existait pas, aient ignoré les ressources d'un art qui appartient surtout à notre temps. Toutefois Pline, dans la description des tableaux de Zeuxis, Apelles, Parrhasius, Aristide, Protogène, Timanthe ou Timomachos, vanté leur incomparable coloris.

Il ne faut pas perdre de vue non plus que ces fresques ne sont autre chose que des peintures de décor, arrachées aux murs en ruine de trois petites villes de Campanie. On en trouve jusque dans les maisons de la plus modeste apparence; plusieurs sont la copie de tableaux fameux.

Télèphe, fils d'Hercule, nourri par une biche. Peinture gracieuse et solide qui ornait une niche du temple du dieu à Herculanum. Fautes grossières de perspective. Télèphe, petit, sans proportion avec les autres personnages, mord méchamment les genoux de la biche sa nourrice. Hercule, Pan et la Fortune le contemplent; une belle femme noblement drapée, ayant pour attributs un aigle et un lion, représente la ville de Tégée où naquit le fils d'Hercule.

Thésée vainqueur du Minotaure. Le héros, debout et nu, avec une draperie de pourpre passée sur l'épaule et ramenée autour du bras droit; le Minotaure étendu tout de son long aux pieds de son vainqueur. Ce qu'il y a de mieux, c'est la tête du héros, et l'expression vraie de trois enfants qui marquent leur reconnaissance en baisant avec effusion ses pieds et ses mains.

Persée délivre Andromède. Il a des ailes aux talons, comme Mercure, et porte la tête de Méduse accrochée à son manteau : tête de Méduse sans expression, sans force, sans rien de terrible, copiée sur le doux visage d'un enfant endormi. Andromède ressemblant à une danseuse de Canova. Le monstre, — un crabe plus laid que redoutable, — râle dans un coin. Quelques jolis détails pourtant; mais ni amour chez Persée, ni reconnaissance chez Andromède : il manque la passion.

Andromède ayant désiré voir la tête de Méduse, Persée lui en montre le reflet dans une fontaine. Cette fois Méduse ressemble à un enfant très-éveillé.

On dirait, — c'est une remarque que nous avons déjà eu occasion de faire, — que les anciens, épris du beau tranquille, répugnaient à représenter l'horrible.

Médée se prépare à tuer les enfants qu'elle a eus de Jason. Copie d'un tableau célèbre de Timomachos, de l'école de Byzance. La reine, seulement un peu soucieuse, comme une bonne mère, à la nouvelle que son enfant s'est enrhumé à la promenade. Aucune fureur dans les traits, aucun tressaillement dans les nerfs. Pourtant elle tient un large glaive, et se prépare à frapper les pauvres petits qui, insoucieux, jouent aux osselets. Quel est ce vieillard qui les contemple tristement?

Éducation d'Achille. Esquisse vigoureuse, bonne étude du nu. — *Ulysse reconnaît Achille à la cour de Lycomède.* Beaucoup de mouvement; Ulysse bien dans son rôle. Il entraîne Achille, un autre le retient. Mais la tête du héros grec ressemblant à s'y méprendre au portrait de quelque grande dame de la cour de Louis XIV peinte par Mignard ou Rigaud.

Sacrifice d'Iphigénie. Peinture expressive et correcte.

Le grand-prêtre, triste mais résolu, invoque l'assistance des dieux; il tient d'une main, — détail horrible, — le couteau du sacrificateur. Deux soldats portent Iphigénie éperdue; elle lève les yeux au ciel et étend les bras. Le premier soldat fixe avec horreur le bûcher, l'autre laisse voir sur son visage une compassion involontaire. — Si jeune, si belle et une mort si affreuse! Intérieurement il implore le secours de Vénus et de Diane, qui viennent d'apparaître dans le ciel. Agamemnon, enveloppé de son manteau, debout contre l'autel de ses dieux domestiques, détourne la tête et pleure, cachant son visage dans ses mains.

Ceci est une copie du tableau de Timanthe qui, désespérant de rendre la douleur d'un père en un tel moment, lui voila le visage.

Mars et Vénus, beaux de leur éternelle jeunesse, seuls, mais

point amoureux. Pourtant je vois un Amour en train de désarmer Mars, et je comprends qu'ici encore la force cède à l'empire de la beauté. Vieille histoire, dont Hercule aux pieds d'Omphale, Samson et Dalila ne sont que des variantes. Jolis Amours jouant avec les armes du dieu ; celui-ci a le casque, cet autre le glaive : mais Vénus s'est emparée de la lance, qu'elle tient le fer renversé.

Patrocle conduit Briséis dans la tente d'Achille. — Dernière entrevue d'Achille et de Briséis. — Agamemnon ramène Briséis au vaisseau de son père. Trois jolis sujets qui décoraient la maison du poëte tragique à Pompéi. Briséis charmante. Expression naïve du regret qu'elle éprouve à se voir rendue, malgré elle, à la liberté.

Jupiter et Junon sur le mont Ida, Junon conduite par un génie qu'on prendrait à la rigueur pour un ange. Sous la jambe de Jupiter sont groupés trois personnages. Détail qui se retrouve dans les anciennes mosaïques byzantines, où l'on voit des saints très-petits à genoux aux pieds de Jéhovah très-grand. La petitesse humaine en face de la majesté divine.

Dames romaines occupées à divers jeux. Deux jouent aux osselets, tandis que d'autres s'exercent à la *morra*, jeu antique en usage chez les Italiens modernes. Coiffures larges et élégantes, redevenues de mode aujourd'hui ; belles draperies.

L'Amour et le Vin représenté par Silène, menant Bacchus vers Ariane endormie. Bacchus jeune, beau, mais efféminé, avec une longue chevelure ; Ariane dormant sans défiance, la tête posée sur sa main. Un satyre lubrique écarte la draperie qui la couvre ; dans le lointain, divers personnages regardent curieusement par-dessus un rocher. La petite taille de Silène, opposée à la haute stature de Bacchus, témoigne que l'un est un grand dieu, et l'autre une divinité de second ordre.

Ariane abandonnée. Petit tableau tout à fait élégant. Ariane, assise au bas d'un rocher, fixe la mer. A l'horizon le vaisseau de l'amant infidèle montre encore ses longues rames qui se lèvent toutes à la fois, comme les mille pattes d'un monstre

marin. Un génie, qui assiste Ariane, étend vers le vaisseau un bras menaçant ; un Amour en larmes, son arc détendu, se frotte les yeux avec ce geste familier à l'enfant qui pleure : type délicat de grâce enfantine.

La *Charité grecque* est la touchante et véridique histoire de cette fille qui nourrissait de son lait son vieux père condamné à mourir de faim. Style large, riche et bien compris, tel enfin qu'il convient à la femme qui s'est faite, par le plus sublime dévouement, nourrice d'un vieillard. Le père est maigre, — on compterait ses côtes, — débile, presque aveugle, affaibli par la privation et un long séjour dans ce cachot humide. Comme il n'a pu se lever, sa fille s'est assise et a approché de sa lèvre pâle son beau sein nu.

Cassandre et Apollon. Cassandre, la prophétesse sans crédit, triste, sombre, abattue ; Apollon, le dieu irascible à qui elle ne craignit pas de manquer de parole, sévère, irrité, inexorable, et dans l'attitude d'un dieu vengeur. — Sur la même fresque, autre sujet plus petit, sans aucun lien avec le premier, et dans lequel on voit des Pygmées qui partent en voyage, ou apportent de l'eau sur leurs épaules, ou prennent leur repas assis devant un tertre qui est leur maison.

Le Cyclope Polyphème, trop beau pour un cyclope malgré son œil au milieu du front, est assis sur la crête d'un rocher, tenant une lyre. Sur l'Océan tranquille s'avance un Amour à cheval sur un dauphin. De loin, l'Amour, — joli messager qui conduit avec un ruban de soie sa monture humide, — fait voir au cyclope une lettre de Galatée ; le monstre amoureux avance impatiemment la main.

L'Amour, ayant une croix sur la tête, comme le cerf de saint Hubert, mène Diane vers Endymion endormi. La chaste Diane paraît tout à fait éprise. L'Amour est si petit qu'il lui a fallu monter sur un rocher pour offrir sa main à la déesse. Jugez par là de la perspective.

Narcisse se contemplant dans l'eau d'une fontaine. Assis au-dessus d'une grotte, il se penche en avant ; une glace qui remplit l'ouverture de la grotte représente l'eau. Un Amour chagrin

regarde avec dégoût cet homme épris de lui-même, et éteint son flambeau. — Au-dessus de l'image de Narcisse, et dans le style des Pygmées, deux paons qui mangent un raisin : on ne peut reprocher cette fois à l'accessoire de manquer d'analogie avec le sujet principal.

Les Grâces nues et couronnées de laurier pourraient être prises pour une copie de Raphaël, tant l'attitude du corps, l'arrangement des bras, le mouvement du cou et de la tête, le sentiment général, se ressemblent. La fresque de Pompéi est la reproduction d'un sujet antique, et le génie de Raphaël s'est rencontré ici, — par hasard, — avec l'inspiration des anciens.

On voit de ces rencontres.

Le génie est une intuition du beau, le beau un rayonnement du vrai. Dans le monde infini de la pensée, deux génies peuvent se rencontrer, comme cela arrive aux météores dans les sphères célestes. Buffon avait découvert le binôme de Newton avant de savoir que Newton existât.

Au-dessus des *Grâces*, et y tenant, fresque accessoire qui montre une pie voleuse occupée à tirer un riche collier d'un coffre entr'ouvert. Autre pie gourmande qui hésite entre deux fruits.

Bacchus et Cérès. Grands sujets trouvés dans la maison de la *Bacchante*. Peinture remarquable par la pureté du dessin et l'ampleur des lignes.

Après les sujets mythologiques, qui paraissent avoir surtout inspiré la peinture des anciens, comme les sujets religieux ont inspiré les modernes, on trouve dans la collection du musée de Naples divers sujets tirés de la vie réelle.

Repas romain. Le mari et la femme sont seuls dans leur *triclinium* d'été. L'homme élève au-dessus de ses lèvres un *rython*[1], d'où le vin s'échappe en un mince filet ; la femme, couverte d'une draperie légère, les pieds nus, ayant sur le haut de la tête une petite calotte ronde, comme en portent les Grecs,

[1] Sorte de corne d'abondance, percée par le petit bout, et dans laquelle on versait le vin.

est assise sur le rebord du lit. Devant eux, les esclaves ont dressé une table à trois pieds; sur la table, divers ustensiles à l'usage des repas. Une esclave entre portant un coffret. Le groupe des deux personnages est aussi élégant qu'harmonieux.

Autre repas romain. Deux couples sont étendus sur un lit recouvert d'une peau de bête. Un des convives lève le bras et donne un ordre: une femme, dans une pose abandonnée, enlace sa poitrine nue. Elle tient, d'une main qui n'est pas sûre, un vaste cratère.

L'autre couple ne songe pas à boire; mais les bras se cherchent, les lèvres se rencontrent, ils sont tout à l'amour!

Une femme, assise à l'écart, tient une coupe pleine et boit avidement. Dans un bassin de bronze rafraîchit le vin. Sur un autel de marbre, Bacchus sourit immobile.

Cette tente légère que la brise soulève, ces arbres parés de leur robe de printemps, témoignent que le repas a lieu à la campagne.

De jeunes patriciens, fatigués de la ville, sont sortis le matin de Rome avec leurs maîtresses, dans le dessein de passer joyeusement la journée. On s'est mis à table sous cette tente, à l'ombre de ces discrets ombrages, un vin généreux a échauffé les têtes; maintenant, l'amphitryon commande au dernier esclave de se retirer.

Une *scène comique* fait voir un histrion qui vient avec son masque de théâtre à la rencontre de deux femmes, dont l'une dissimule mal un fou rire; l'autre, plus maîtresse d'elle-même, s'apprête à l'entendre. Je vous signale les chaussures des personnages: souliers en cuir, lacés, tout semblables aux nôtres; coiffure de femme qui a de grands rapports avec le bonnet des paysannes de la Beauce.

Servante curieuse, occupée à lire par-dessus l'épaule de sa maîtresse. — *Maître d'école* qui corrige avec la verge un écolier insoumis. L'enfant est à cheval sur le dos d'un camarade, tandis que d'autres enfants le retiennent par les pieds. — *Femmes qui achètent du drap* chez un drapier. — *Hommes qui choisissent des vases* chez un potier. — Joli tableau montrant une mère qui plaide elle-même, dans la basilique, la cause de son fils.

Gracieux Amours occupés aux travaux les moins galants. Les uns sont savetiers et mettent des chaussures en forme; les autres menuisiers et travaillent le bois avec la scie ou le rabot sur un établi massif; d'autres sont vignerons et font le vin.

Une femme sur un lit, — la chaise longue antique, — et les pieds posés sur un tabouret de bronze, joue de deux lyres à la fois. Elle est inspirée; trois personnages l'écoutent. Celui qui est couronné de lierre lève le doigt et commande le silence; l'autre est assis et paraît sous le charme. Une jeune fille entre doucement, les bras derrière le dos, écoutant des yeux, des oreilles, de tout le corps. Peinture remarquable par la noble simplicité de l'ordonnance, la vérité, la finesse, la variété des expressions.

La Marchande d'Amours[1] se tient assise devant une cage à barreaux de bronze. Au fond de la cage, un Amour accroupi, ressemblant fort à ces gentils chiens que l'on rencontre sur les quais, tristes et à l'étroit, dans la cage d'un oiseleur. La marchande tient un Amour par l'aile, comme une cuisinière qui rapporte un poulet du marché. Le pauvret fait le gentil; il est, du reste, frais et potelé, de bonne santé et de bonne mine. Il étend avec un sourire ses petits bras vers deux jeunes femmes. Une est déjà pourvue, car elle retient sur ses genoux un Amour maussade; mais de celui-ci elle ne se soucie plus guère. Ses regards sont arrêtés sur l'autre, on devine qu'elle voudrait faire un échange. Remarquez, — détail de costume, — la double manche que porte la marchande sur l'avant-bras.

Divers sujets satiriques. Une cigale, qui ne serait autre que Néron, — le chantre redoutable des fêtes du cirque, — est montée sur un char et conduit un perroquet docile. Le perroquet serait Sénèque, le beau diseur. — *Papillon* qui dirige un char mené par un griffon. Satire à l'adresse des chevaliers ro-

[1] Sujet tout récemment traité par Hamon, qui, en cela, n'a rien inventé. Mais, à défaut d'invention, il a su du moins se montrer imitateur heureux de la peinture antique, dont il a restauré le genre et fait renaître le goût : ce mérite en vaut bien un autre. Hamon est venu chercher ses inspirations et ses modèles au musée de Naples. Bien des fresques de Pompéi pourraient être prises, à la rigueur, pour des esquisses de ses tableaux.

mains, gens à tête légère qui aimaient conduire eux-mêmes leurs chars attelés de chevaux fougueux. — *Pygmée enveloppé d'un manteau de philosophe*, et offrant gravement un épi sans grain à un coq ; jolie mosaïque dans laquelle on a voulu faire paraître la vanité de la philosophie grecque.

Célébration des mystères d'Isis. Deux curieuses fresques témoignant que cette divinité, étrangère à l'Italie, y avait, dès ce temps, un culte et des autels.

Arrivée du cheval de bois dans les murs troyens. La redoutable machine est traînée par un peuple en délire ; on chante, on danse, on se réjouit autour. Mais la triste Cassandre pleure sur l'aveuglement des Troyens. Une femme, que l'on croit être Hélène, se tient à genoux devant la statue de Minerve, protectrice de la ville ; un prêtre se montre effrayé par de funestes présages. Pendant ce temps, une procession aux flambeaux fait le tour des murailles, et sur la montagne voisine, on voit un personnage s'éloigner à grands pas. Fresque traitée à la façon des peintures chinoises, sans aucune intention de perspective.

Il en est de même de celle qui représente un *port de mer*, — Pouzzoles peut-être. — Navires à l'ancre, protégés par une double jetée ; barques en forme de croissants qui rentrent du large. Sur les rochers de la côte, trois hommes pêchent à la ligne ; on les voit attentifs se pencher sur l'eau ; il y en a un qui court le long de la falaise pour suivre le liége qu'un poisson entraîne : mouvement pris sur nature. Sur la plate-forme des tours, des gardiens allument des feux.

Les panoramas des villes, l'aspect intérieur des édifices, les paysages, sont des sujets qui se rencontrent rarement sous le pinceau des anciens : la perspective les gênait.

Mais ils excellaient dans la représentation des personnages, surtout dans les petits sujets, ainsi qu'en témoigne la collection bien connue des *treize danseuses de Pompéi*, des *douze Faunes danseurs de corde*, et des *quatre Centaures portant des Bacchantes*.

Les pieds des danseuses sont tour à tour nus, chaussés de brodequins lacés, ou de souliers à boucles, à talons, à bouf-

fettes; signe d'une grande variété dans la chaussure antique.

— Cette *Bacchante qui conduit un centaure par l'oreille* s'est élancée sur sa croupe nerveuse; et penchée sur l'encolure, comme une écuyère du cirque, elle frappe de son thyrse et de son pied. Ivre, prise de délire, elle représente l'orgie galopant sur le dos des chimères folles.

Rien ne peut se voir de plus violent que cette femme!

Toutes ces petites fresques se détachent en couleur légère sur un fond noir ou d'un rouge de brique, et sont exécutées de pratique avec une remarquable facilité de pinceau. On y trouve de la verve, de l'originalité, de la grâce, une grande variété d'attitudes, de jolis effets de draperie.

Autres petits sujets remarquables, quoique d'une exécution moins parfaite. *Vénus-Amphitrite*, dans une conque marine et tenant une feuille de lotus. Une voile légère, gonflée par la brise, s'arrondit au-dessus d'elle; un dauphin se joue dans l'eau profonde, tandis qu'un dieu marin, accouru pour contempler Vénus, avance curieusement sa large tête humide, comme ferait un nageur qui regarderait dans une barque. — *Bacchante sur un cheval marin ;* — *Groupes d'hommes et de Bacchantes ;* — *Amours* avec des chèvres, des cerfs et d'autres animaux ; — *Chasses* et *Animaux isolés ;* — *Cailles*, réellement vivantes ; — *Victoires ailées*, remplies d'une force sévère et dignes du bas-relief.

Une mosaïque d'un coloris puissant et d'une conservation parfaite, signée du nom célèbre de *Discoride de Samos*, donne le détail d'une *répétition tragique*. Un vieillard, assis devant une table où sont posés les deux masques qu'il doit successivement porter dans la pièce, donne la réplique à deux acteurs vêtus en sylvains. Celui qui a déjà son masque de théâtre l'a relevé sur son front, comme les vieilles font avec leurs lunettes. Une jeune femme joue de la double flûte, pendant qu'une autre se prépare à chanter les chœurs ; plus en arrière, deux acteurs se costument.

Autre mosaïque où l'on voit des mimes s'exercer pour la représentation du lendemain. Une femme, qui frappe en mesure l'une sur l'autre des crotales aux sons vifs, s'est avancée vers

le mime qui danse, tenant un tambourin. Repliée sur elle-même, son corps suit le mouvement de la danse, et elle donne la mesure avec le pied. Autre femme qui souffle dans une flûte à double branche; enfant qui joue du flageolet. Deux des personnages sont vêtus d'une robe à manches, avec un diadème et des sandales à talon retenues par un seul lien.

Bacchus ailé, à cheval sur un lion. Ses ailes sont ouvertes, son front couronné de pampres. D'une main, le dieu conduit un lion docile; dans l'autre, il porte un cratère qu'il approche de sa lèvre. L'encadrement, composé de masques tragiques et comiques, de festons avec feuillages, fleurs et fruits, est d'un goût excellent.

Bacchus enchaîne un lion, victoire dont on voit des Amours se réjouir. Sur le second plan, Bacchus assis au sommet d'un rocher célèbre sa victoire.

Ces mosaïques ne doivent pas être confondues avec les mosaïques de décor qui ornaient les pavés ou la voûte des édifices. Elles sont, à elles seules, de véritables tableaux, travaillés pour être vus de près et capables de soutenir la comparaison avec les meilleures peintures.

Guirlande bacchique qui ornait le *triclinium* de la maison du Faune à Pompéi : variété, richesse, élégance. — Diverses mosaïques de fruits, de poissons et d'oiseaux. — *Une pie voleuse.* — *Chat dévorant une caille.* — *Amours qui font la vendange.* Celui-ci est monté sur une échelle et cueille le raisin; cet autre ramasse les lourdes grappes. — *Squelette* qui décorait une salle à manger de Pompéi. Un jour, on trouva piquant de placer dans la salle des festins, en face des convives, l'image de la mort. Avertissement dont le sens était : La vie est courte, hâtons-nous d'en jouir !

Les antiques du musée de Naples proviennent presque exclusivement des fouilles d'Herculanum ou de Pompéi, et des riches collections de la maison Farnèse. On peut, à première vue, reconnaître leurs différentes origines, car les statues d'Herculanum et de Pompéi, ayant souffert de leur long séjour sous la cendre ou la lave, ont perdu leur poli.

Amazone à cheval. Elle a longtemps combattu, mais un coup de lance vient de la renverser sur son cheval. Le bras gauche est encore armé du bouclier, le bras droit, celui qui tenait le glaive, se retient en arrière et supporte tout le poids du corps. Le cheval, excité par le feu du combat, dresse l'oreille, ouvre ses naseaux mobiles, hennit, se cabre et part, — emportant dans la mêlée un cadavre.

Belle statue.

Parmi un grand nombre d'Athlètes, j'en distingue trois.

Le premier, sous les traits de Thésée, porte à la cuisse une blessure légère, blessure dont le héros ne s'est pas même aperçu, et qui fut impuissante à ralentir son ardeur. Sur les épaules, une belle draperie rejetée en arrière; dans chaque main une épée : deux armes d'attaque, pas une arme de défense.

L'autre athlète, blessé mortellement, veut du moins mourir debout. Mais ses forces ont trahi son courage; ses jambes fléchissent, il regarde devant lui avec une expression d'angoisse, ses yeux se ferment; une sueur glacée lui couvre déjà le front, et, — tombant goutte à goutte, — se mêle aux flots noirs de son sang. Une main est fermée, comme crispée par l'agonie; l'autre tient le glaive, dont il ne reste que la garde.

Le troisième athlète, désigné sous le nom du *Gladiateur Farnèse,* est assis, le corps affaissé, la tête renversée sur sa poitrine haletante; il porte la main à sa blessure et se recueille pour mourir. On voit son glaive à terre.

Statue qui m'a causé une impression moins forte que les deux autres.

Ganymède avec l'aigle. Ganymède nu, jeune et beau; petit, mais de formes exquises, coiffé du bonnet phrygien, tient une houlette de pâtre et passe son bras autour du cou de l'aigle : mouvement très-gracieux. Il parle à l'oiseau; l'oiseau, qui arrête sur lui son œil pénétrant, lui répond. Ganymède semble indécis, car l'aigle a un redoutable bec et des serres terribles. Opposition heureuse entre le corps délicat de l'adolescent et la force musculaire de l'oiseau.

Oreste et Électre. — *Hercule et Omphale.* Groupes remarqua-

bles. Omphale se rit d'Hercule, qui file gauchement sa quenouille. Son fuseau s'est embarrassé dans les plis de sa robe.

Dans le groupe d'*Hercule et Iole,* Hercule, vêtu d'une longue robe comme un Perse, la tête couverte d'un bonnet, paraît un vieillard. Son corps n'a plus cette élasticité nerveuse qui lui donne l'aspect d'une machine de guerre. De plus, il est petit, de la taille d'Iole, — une toute jeune fille qui, nue et debout, le regarde en posant amoureusement son joli bras sur son épaule. Elle s'est emparée de la massue du héros.

Non, ce vieillard débile ne peut être Hercule. On aura attribué à ce groupe un nom de fantaisie.

Belle statue d'*Esculape,* retirée des ruines de son temple à Rome. — *Antinoüs* fort estimé, mais dont j'apprécie fort peu le mérite. Cou dans les épaules, front disparaissant entièrement sous une épaisse chevelure ; poitrine trop vigoureuse pour un homme efféminé.

Junon Farnèse, fière et noble. — Autre *Junon* portant le sceptre : pose qui vise à l'effet. — *Vénus victorieuse.* Elle tient une lance, pose le pied sur un casque et paraît commander à l'univers ; le mouvement du torse et des pieds, l'arrangement de la draperie rappellent la Vénus de Milo. Un Amour difforme contemple sa mère et lui tend une flèche. Je m'approche et je reconnais qu'il est en plâtre et moderne.

Un *Faune,* dans un accès de gaieté soudaine, comme on en voit aux jeunes faons quand l'herbe est tendre et la forêt tranquille, s'apprêtait à agiter ses cymbales, lorsque l'enfant Bacchus, qui cueillait des raisins dans le voisinage, sauta sur son épaule velue ; le sylvain, immobile, les bras tendus, détourne la tête. Joli mouvement.

Minerve Farnèse ne porte ni la lance ni le bouclier ; mais, avec un mouvement très-noble, elle lève le bras et avance la main. Le cimier du casque est un sphinx avec deux chevaux marins. Sur la poitrine s'agrafe une courte cuirasse richement damasquinée, avec des serpents en haut-relief. Une belle draperie traînante dessine trois plis sévères.

Deux statues équestres de *Balbus père,* dont l'aïeul, Atius Bal-

bus, était beau-frère de César, et de *Balbus fils*. Le père porte la toge, le fils la cuirasse. Même arrangement des bras, une main retient les rênes, l'autre s'élève ; elle devait porter soit le glaive, soit le bâton du commandement. Tous deux solidement et fortement assis sur leur cheval ; le père penché en avant, dans cette attitude familière à l'homme qui a passé l'âge de la force et se laisse aller ; le fils, droit et ferme comme un général le jour de son entrée dans une ville. Ni selle ni étriers, selon la coutume antique. Les chevaux, — des animaux sains, au poitrail ouvert, aux formes solides, — sont copiés l'un sur l'autre [1].

Onze statues de la *famille Balbus*, retrouvées sous le péristyle d'un temple d'Herculanum, témoignent soit de l'abus avec lequel se prodiguait alors un tel honneur, soit du rang que tenait la famille Balbus dans la cité campanienne. Le père avait longtemps commandé la ville en qualité de préteur, le fils y fut proconsul. De plus, la *Gens Balba* comptait Herculanum au nombre de ses clients.

Tant que Rome ne fut que la capitale du Latium, les patriciens se contentèrent d'avoir pour clients les plébéiens ; mais lorsque Rome fut devenue la capitale du monde, ils se firent patrons des villes. C'était le moyen d'en tirer, en échange d'une protection illusoire, un impôt annuel ; car personne ne s'entendait mieux qu'un Romain à faire produire de l'argent à tout ce qui était susceptible d'une taxe ou d'un impôt. Ils pillaient les provinces dont ils étaient gouverneurs, ruinaient les villes dont ils se faisaient les patrons ; et on s'étonne, en pénétrant plus avant dans l'histoire de l'empire, que le soulèvement du monde ait autant tardé.

Bustes et statues des empereurs, impératrices, et de divers membres de la famille impériale. *Jules César*, — *Antonin le Pieux*, bustes remarquables. Celui de *César* authentique. Celui de *Caracalla* très-rare, le sénat ayant décrété, après sa mort, la destruction de ses images.

[1] Ensemble plus agréable que dans la statue de Marc-Aurèle. Ces trois statues équestres sont, au reste, les seules qui nous aient été conservées de l'antiquité.

Agrippine pleurant sur la cendre de Germanicus. Profond sentiment de douleur. Comme on n'osait, devant Tibère, élever des statues à Germanicus, on en érigeait au deuil d'Agrippine.

Bassin de porphyre de proportion colossale, avec des feuilles de lotus enlacées de serpents qui forment deux bras gracieux. — *Course de chars dans le cirque*. — *Faune qui fustige un enfant :* jolis bas-reliefs. — Ce vieillard enveloppé dans une robe de bure, sorte d'ermite qui tient son bâton et regarde silencieusement dans un miroir, serait *Socrate*. — Ce bas-relief, qui représente un charcutier occupé à sa grossière besogne, est une enseigne antique. A Pompéi, les charcutiers avaient des bas-reliefs pour enseignes.

Fragment du monument commémoratif d'une victoire, dans lequel on voit un joli groupe de trois femmes. Deux cariatides soutiennent d'une main un entablement d'une décoration sobre, l'autre main retombe sur les draperies de la robe. Elles ont le mouvement fier de Renommées qui porteraient des palmes ou distribueraient des couronnes. Entre elles, une femme assise, la tête sur sa main, dans une attitude résignée, est la nation vaincue : grand sentiment d'affaissement, de douleur, presque de honte. Ensemble remarquable; dépouille d'Athènes rapportée à Rome.

Flore colossale trouvée dans les thermes de Caracalla; statue imposante, non pas seulement par sa taille. Physionomie calme, beauté sereine, consistant surtout dans la sécurité de sa force; draperie noble qui découvre les bras et le haut de la poitrine. Autour des reins une ceinture, sur l'épaule une riche agrafe; cheveux épais, plantés bas et retenus par un bandeau. Flore porte des fleurs, ses gracieux attributs.

Mais mes regards s'arrêtent, — à l'angle d'un portique, — sur un personnage dans lequel je devine l'homme d'Etat. Il avance le pied, tandis qu'un bras est rejeté en arrière, et que l'autre main se pose sans pédanterie dans les plis de la robe : mouvement grand, donné par Ingres à plusieurs de ses portraits. Est-ce *Aristide* ou bien *Eschine?* je ne saurais vous le dire, mais cette physionomie impressionne. Type achevé d'une beauté mâle qui ne se contente pas d'être idéale.

La mosaïque de la *Bataille d'Issus*, découverte en 1832 dans la maison du Faune à Pompéi, est la copie d'un tableau grec.

Nous assistons au dénoûment de la journée. L'armée innombrable des Perses est en déroute; la phalange macédonienne, que conduit son jeune roi, a fait une trouée dans la garde de Darius. Alexandre, tête nue, emporté par son bouillant courage, frappe tout ce que rencontre son bras. Darius, debout sur son char et saisi de vertige, tient son arc détendu. Le conducteur se penche sur les rênes; avec un fouet à manche court, il excite l'ardeur de quatre chevaux mèdes. Il veut fuir et arracher son maître au danger qui le menace. Les satrapes ont abandonné les divers corps qu'ils commandaient et sont venus se ranger autour de leur roi, ils lui feront un rempart de leurs corps. J'en vois un qui, le bras armé d'un gantelet, menace les fuyards; un autre tient une enseigne, un autre porte la main à son casque et contemple tristement son roi. Celui-ci allait monter un cheval frais, lorsque la phalange arriva comme un ouragan. Immobile à la tête de son cheval, la main posée sur le mors, il voit tomber sous la lance redoutable d'Alexandre le neveu de Darius. A tous les points de l'horizon, des bandes de fuyards.

Apollon, statue de marbre avec une tunique de porphyre et une lyre d'albâtre. — *Diane d'Éphèse*, la tête couverte d'un bonnet persan, le corps emprisonné dans une gaîne qui va en se rétrécissant par le bas et d'où sortent les pieds; la gaîne couverte de seins de femme, en signe de la fécondité de la nature.

Atlas portant le monde; grande expression de fatigue. Sur la sphère sont marquées les constellations connues des anciens.

Dans un *cabinet* spécialement attribué aux nombreuses Vénus du Musée, le roi Ferdinand avait fait porter la Danaé du Titien et deux ou trois autres toiles réputées indécentes; après quoi, on avait muré la porte.

Vénus Callipyge y brille au milieu de ses obscures compagnes; c'est, on en doit convenir, une statue indécente. Un corps nu, cela est beau; mais la vue d'un corps de femme enveloppé d'une toge ou d'une chemise de lin, dont on découvre avec intention une partie, choque la délicatesse. La beauté,

descendue des hauteurs immaculées, devient alors une provocation aux sens : de sublime vous l'avez rendue vulgaire.

Vénus Callipyge fait voir avec complaisance ce que la pudeur la moins exigeante conseille de voiler : d'une main elle relève sa chemise et, avançant la tête par-dessus son épaule, s'admire elle-même. Narcisse, du moins, contemplait son image !

Du reste, belle statue, de proportion parfaite, d'un style nerveux et fort ; mouvement des hanches, mouvement du cou d'une grâce achevée.

Cette foule de Vénus qui l'entourent, formant comme sa cour silencieuse, ne méritent pas qu'on s'y arrête. Elles sont pour la plupart des copies grossières de la Vénus de Médicis, et témoignent, par leur nombre même, de l'admiration que l'antiquité professait pour ce chef-d'œuvre.

Si la *Vierge à la Chaise* venait à périr, ses innombrables copies seraient, — à défaut d'autres preuves, — un monument de sa valeur.

Ces reproductions fidèles d'un même sujet prouvent, d'autre part, qu'à chacun des dieux du paganisme correspondait un type inflexible. En effet, on reconnaîtra toujours à première vue Jupiter, Mars, Junon, Diane, Minerve, Vénus, Mercure. Sauf quelques arrangements de détails, la physionomie ne change pas.

Il en sera ainsi dans toute religion qui prétend rendre par un objet sensible l'image de la Divinité. En effet, depuis des siècles on nous présente, sous les mêmes traits et avec les mêmes attributs, les images conventionnelles du Christ, de la Vierge, de Moïse, de saint Pierre, saint Joseph, saint Jean, etc. Leur physionomie ne peut changer sans nuire à la ressemblance.

L'*Amour au Dauphin*, étendu tout de son long sur l'échine du monstre, entoure sa large tête de ses petits bras potelés. Le dauphin rejette en l'air sa queue flexible, emprisonnant dans ses replis les jambes de l'Amour. Sujet d'une invention heureuse et d'une exécution délicate ; joli décor de fontaine.

Le *Torse de Psyché* est à la grâce ce que le torse du Belvédère est à la force.

L'*Hercule Farnèse* me représente mal mon héros.

Cet épaississement des muscles et des nerfs, ces membres

d'un contour exagéré, ces biceps formidables, cet épanouissement de la matière charnue ne forment un spectacle ni imposant ni agréable. La force mise au service de l'intelligence doit être plus fine, plus souple, plus aguerrie, plus agile. Cet homme me donne seulement l'idée de quelqu'un de ces géants du moyen âge qui s'avancent d'un pas lourd au travers de la légende, et que vont combattre les preux, — tout au plus *Croquemitaine* ou *Gargantua !*

Mais je ne vois pas avec Hercule l'humanité luttant pour conquérir la terre.

L'Hercule Farnèse provient des thermes de Caracalla et est signé du nom de Glycon, *d'Athènes.* Le colosse était en morceaux ; on découvrit d'abord le tronc, puis la tête, puis les bras. Les jambes furent retrouvées les dernières dans un puits ; circonstance qui a laissé sans emploi une belle paire de jambes faites par Guillaume de la Porte.

Le *Taureau Farnèse*, venu aussi des thermes de Caracalla, — auxquels on ne peut comparer que la villa d'Adrien pour le grand nombre de statues qui en furent retirées, — est l'ouvrage d'*Apollonius* et de *Tauriscus*, artistes grecs. *Asinius Pollion* le fit transporter de Rhodes à Rome.

Un taureau en fureur occupe le centre du groupe. Deux hommes le contiennent, le premier avec une corde, le second en abaissant d'une main sa corne redoutable tandis qu'avec l'autre il comprime ses naseaux. Une femme, — Dircé peut-être, — est renversée devant la bête furieuse ; soit que ces hommes la garantissent de son atteinte, soit, au contraire, qu'ils se préparent à l'attacher à la croupe du taureau. Deux personnages contemplent la scène avec indifférence. Puis un fouillis : un chien, un panier, des guirlandes de fleurs et des instruments de musique, une série de petits animaux d'espèces différentes qui sont les fauves habitants de la montagne : le tout d'un goût détestable et d'un arrangement maladroit.

Aucune passion dans le drame, rien de tragique ou de noble, aucun sentiment nettement exprimé ; mais, dans les détails, une confusion, une profusion, une complaisance exclusives de la vraie grandeur, et qui dénotent une œuvre de décadence.

Il n'y a de force que dans le groupe des deux hommes et du taureau. Dircé, sans caractère. Le personnage assis tout au bas du rocher, ridicule par sa petite taille et son accoutrement.

D'ailleurs, que fait-il là ?

Réduisez ce groupe aux proportions d'un objet d'étagère, et vous aurez l'idéal du biscuit de Sèvres au temps de Sa Majesté Louis XVI.

A Rome, où les statues de bronze égalaient par leur nombre les statues de marbre, il n'est pourtant resté que la statue équestre de Marc-Aurèle. La raison en est que les Barbares, qui méprisaient le marbre, se montraient avides de bronze.

Avec le bronze on forge des armes !

Aussi, chaque fois qu'ils saccagèrent Rome, ils ne manquèrent jamais d'emporter les statues, les portes, les toits de bronze des édifices. Après qu'ils eurent tout pris, on les vit creuser la pierre des monuments pour en retirer les fiches de bronze qui reliaient les matériaux [1].

Au musée de Naples seulement, on peut voir une collection nombreuse de statues en bronze venues d'Herculanum et de Pompéi : collection sans prix.

Je vous signalerai d'abord [2] une suite de jolies statues de *Danseuses* et de *Comédiennes*, notamment celle qui, les cheveux emprisonnés dans un cercle d'argent, agrafe sa tunique. Ces statues, qui ornaient le péristyle du théâtre d'Herculanum, ont pour la plupart des yeux d'émail ou d'argent; fantaisie qui, loin de nuire à l'effet, donne la vie au bronze. On peut citer, comme exemple d'une parfaite réussite, deux *Nègres courant*.

Le *Faune dansant* réunit grâce, légèreté, charme et souplesse. L'admiration se partage entre cette précieuse statuette et le *Narcisse*, d'un sentiment plus reposé. Chez toutes deux, le bronze est travaillé avec une délicatesse, une habileté de main, une sûreté de jet remarquables.

[1] A Rome, tous les monuments antiques portent la trace de leurs recherches.

[2] Salle des grands bronzes.

Danseuse, désignée sous le nom de la *Fortune*, à cause d'une sphère sur laquelle elle se tient debout.

Alexandre et *Amazone* à cheval, tous deux combattant. *Alexandre*, avec cette furie dont parlent ses historiens. Il est dans la mêlée, sans casque, ainsi que sur la mosaïque de la *Bataille d'Issus*, vêtu d'une tunique de cuir dont la courte jupe se découpe en lanières, son manteau rejeté sur l'épaule. Le cheval, — aussi impétueux que le cavalier, — se cabre sous lui ; Alexandre le contient, et, ne trouvant plus d'ennemi en face, il se retourne vivement sur sa selle pour frapper par derrière. — L'*Amazone* lance d'une main sûre le javelot. Elle est à peu près nue, couverte d'une courte tunique qui voile un seul de ses seins. Casque dans la forme d'un bonnet phrygien. Statues de même taille, de même style, peut-être de même main, évidemment destinées à se faire pendant l'une à l'autre, et remarquables par la force de l'expression.

Faune ivre. Renversé en arrière, sur une peau de bête, il appuie son coude à une outre vide. Il rit d'un rire vague et, soulevant son bras avec effort, fait claquer ses doigts l'un sur l'autre : geste familier à l'ivrogne qui s'éveille. Corps flasque, appesanti par le vin.

Faune endormi. Celui-ci dort avec un abandon plein de naturel, un bras ramené sous la tête, l'autre au long du torse. Corps au repos et comme détendu.

Reconnaissable aux ailerons de son pied agile, — car il n'a ni chapeau ni caducée, — *Mercure* s'est assis sur le haut piton d'une montagne. Il est fatigué, comme l'indique l'abandon de la pose et la paresse du bras qui s'appuie mollement sur la jambe. Jupiter l'a chargé, le matin, de quelque secret message, message délicat auquel il songe, se demandant si le maître sera satisfait. Mais, en même temps, son esprit curieux cherche à démêler l'aventure ; par ce qu'il connaît, il imagine le reste. Il faut que tout cela soit, en vérité, bien sérieux pour que Mercure, — la tête la plus folle de l'Olympe après l'Amour, — se montre autant réfléchi.

Vénus à sa toilette me représente une très-jeune fille, déjà coquette, occupée à lisser ses cheveux devant son miroir. Statue

gracieuse, bien que d'un *faire* recherché. — *Apollon Hermaphrodite*, — coiffure de femme, yeux d'argent, hanches et poitrine saillantes, contours fades, — tient un phallus dans sa main : impression de dégoût.

Parmi les bustes, je vous mènerai à ceux de *Sénèque* et de *Platon*. Platon porte la barbe frisée à la mode asiatique avec une longue chevelure maintenue sur le front par un bandeau : traits réguliers et calmes, quelque chose du caractère divin. — Sénèque est représenté les cheveux en désordre, la physionomie bouleversée. Sa bouche ouverte et tordue, ses narines qui s'agitent nerveusement, son regard fixe, ses yeux saillants, ses sourcils qui se tordent, trahissent une inexprimable angoisse. Le philosophe est dans son bain, les veines ouvertes. Son âme inquiète écoute venir l'éternité.

Héraclite et *Démocrite*, bustes expressifs. — Celui de *Livie*, avec une perruque frisée et mobile ; — celui de *Bérénice*, avec des cheveux nattés dans une mode singulière. — *Diane*, à laquelle une main manque, mais le geste de l'autre suffit pour montrer qu'elle tenait un arc : statue qui rappelle par son style la belle *Diane chasseresse* du Louvre.

Tête de cheval, trouvée dans le temple de Neptune à Naples : beau morceau. — Jolies *Gazelles*. L'artiste a su donner au bronze la légèreté du modèle. — *Robinet en bronze*, délicatement travaillé, et bouché par la lave. Agitez-le, vous y entendrez l'eau des fontaines de Pompéi. — Diverses statuettes d'un ciseau délicat, employées dans les maisons des particuliers à la décoration des fontaines : un *Taureau*, un *Corbeau*, *Faunes et enfants nus* à cheval sur des dauphins, ou des masques d'où l'eau tombait ; d'autres portant sur leur épaule des outres qui se vidaient dans le bassin ; *Silène à cheval sur une outre*.

On a rangé parmi les bronzes antiques un *Hercule enfant étouffant les serpents*, ouvrage du quinzième siècle. C'est, au reste, un fort beau travail. Chez l'enfant on reconnaît Hercule, fort déjà, courageux déjà, mais dont la force, bien que surnaturelle, n'est pas au-dessus de son âge ; bon mouvement, ensemble noble. Le socle, sur lequel on a représenté en haut-relief les travaux d'Hercule, est lui-même un morceau rare.

Les *objets en verre* recueillis à Pompéi montrent que le verre était d'un usage familier aux anciens. Ils en faisaient des carreaux de vitres, comme on peut le voir dans la maison de Dicmède[1], des verres à boire, bouteilles, pots à conserves, pots de confitures, godets, boîtes, cassolettes pour les essences, les poudres et les parfums. Ils l'employaient encore pour lacrymatoires, urnes sépulcrales, ou imitations de pierres fausses ; ils savaient le teindre et le travailler sur la meule. Deux types précieux restent de cette branche délicate de l'art antique : le beau *Vase de Portland*, et l'*Amphore du musée de Naples*. Celle-ci, d'une forme allongée, légèrement renflée par le haut, extrêmement gracieuse. On y voit une vigne chargée de raisins que de jolis oiseaux picorent, et que vendangent des Amours. La vigne, les oiseaux, les Amours ressortent sur un fond bleu. L'art moderne n'a rien produit de plus parfait.

C'est que la civilisation antique en était, lorsqu'elle disparut pour faire place à un long interrègne, au point où la nôtre en arrive seulement aujourd'hui. Elle était à son apogée dans les arts, la littérature, les sciences. En bien des choses pour lesquelles nous nous pensions inventeurs, nous avons dû peu à peu, à mesure que notre curiosité s'éveillait et que les fouilles étaient poussées plus avant, nous avouer les pâles imitateurs des anciens. On apprend, en visitant le musée de Naples, que beaucoup de nouveautés modernes ne sont qu'une contrefaçon antique.

Toute civilisation est une fleur lente à s'épanouir. Lorsque la fleur se fane, une autre paraît. C'est ainsi que la civilisation de l'Egypte a fleuri sur celle de l'Assyrie, la Grèce sur l'Egypte, Rome sur la Grèce, et que l'Italie, terre privilégiée, a fourni cet exemple unique de deux civilisations s'épanouissant, à un intervalle relativement court, sur le même pied.

La *collection des terres cuites* renferme un grand nombre d'objets, servant à différents usages, mais où dominent les lampes sépulcrales. — Quelques jolies statues et statuettes. —

[1] On a aussi retrouvé des restes de vitres dans les Thermes de Pompéi.

Bas-reliefs finement travaillés. — Urnes d'une forme élégante et d'une décoration soignée; celle qui représente un mariage étrusque, tout à fait hors ligne. Derrière les époux qui se donnent la main, on voit une *Parque* et une *Furie*. La Parque, au milieu de cette fête, indique que tout bonheur, hélas! doit finir. La Furie avertit que le ciel le plus pur n'est pas exempt de tempêtes.

Grande variété de *tuiles*, quelques-unes travaillées avec autant de soin que de goût. Leur forme n'a pas changé; elles se fixaient au toit par le procédé moderne. — Ustensiles de cuisine et de table : *plats, salières, mortiers.* Aux choses les plus vulgaires la main habile du potier donnait une forme élégante, un cachet artistique qu'on est loin de retrouver dans la fabrication moderne.

Jouets de toute forme et de toutes sortes : *poupées* avec une longue tunique, *cavaliers* avec une longue épée. Puis quantité de *grotesques* dont les faces comiques et les grimaces bouffonnes réjouissaient les enfants. — Une série de petits animaux : *chiens, chats, moutons, oiseaux,* dont quelques-uns, creux à l'intérieur, recevaient l'eau qu'un écolier espiègle soufflait joyeusement ensuite au visage de ses petits camarades.

Tous les gamins se ressemblent : le gamin d'Athènes et le gamin de Rome ; le gamin de Pompéi et le gamin de Paris.

Ecuelles retirées de la cendre, encore pleines de fèves et d'orge carbonisés; *coupes* qui contiennent des couleurs ; *augets* pour les oiseaux ; *pots de fleurs* ayant exactement la forme des nôtres ; *pots* d'une disposition bizarre, connus sous le nom de *gliraria,* et destinés à l'engraissement des loirs. Jolis rats à l'oreille fine, au museau rose, à la robe dorée, aux grands yeux éveillés, qui dévastent nos treilles l'automne, et dont les anciens, — ingénieux en tout, et aussi gourmands qu'ingénieux, — avaient su faire un mets délicat.

Coupe avec bas-reliefs sur laquelle on lit : BIBE. AMICE. DE MEO. (*Buvez, mes amis, à ma santé.*) — *Masques comiques et tragiques* à l'usage des acteurs ; d'autres destinés à recevoir une lampe dont la lumière, en se répandant par la bouche et les yeux, éclairait les cours et les vestibules. — Un *Milliarium testaceum,* petite colonne creuse, dans laquelle se plaçait une

lampe. On la portait la nuit près des ruchers, afin de détruire les phalènes qui inquiétaient les abeilles. — *Margelles* ornées de guirlandes ou de bas-reliefs, qui se mettaient à l'ouverture des citernes, ou servaient d'enceinte à un lieu consacré : celui par exemple où était tombée la foudre. On peut en voir en place dans les rues de Pompéi.

Grande variété d'assiettes et d'écuelles à l'usage du peuple. Le riche qui avait les métaux : l'or, l'argent, le bronze, laissait au peuple l'argile. Aussi le potier occupe une place importante dans les scènes populaires de la vie antique. Térence et Plaute aimaient à le faire paraître dans leurs pièces. A Rome, il remplissait de son industrie tout un quartier de la ville et formait une montagne [1] avec les débris de ses pots.

La *collection des vases italo-grecs*, — la plus riche en ce genre, — renferme un grand nombre de types recueillis dans les fouilles de Nola, Buvo, Capoue, Canosa, Cumes, Agrigente, Syracuse. Collection unique, dans laquelle on a eu la pensée heureuse de placer la représentation en relief des sépultures où les vases ont été trouvés.

Le caveau était vaste, muré sans une seule ouverture, le mort étendu au milieu ; on laissait aux hommes leurs armes, aux femmes leurs bijoux ; puis à la tête et aux pieds on plaçait, en nombre plus ou moins grand, des vases funèbres.

On a transporté dans le *cabinet des papyrus* toute une bibliothèque antique, découverte en 1752 sous le couvent de Saint-Augustin, à Portici. Elle dépendait d'une villa. Les papyrus, soigneusement roulés sur leur bois [2], étaient rangés dans une suite de petites armoires ; au milieu de la salle il y avait une armoire plus large et plus basse en forme de bureau. Sur le

[1] Le mont *Testaccio*, sur lequel fut établi, lors du dernier siége de Rome, une batterie qui causa de grands ravages dans l'armée française.

[2] A l'aide d'une machine ingénieuse, dont le Père Piaggi est l'inventeur, on a pu dérouler et lire les papyrus carbonisés d'Herculanum ; jusqu'ici on n'a trouvé que des fragments de peu de valeur.

bureau on trouva *Epicure, Hermarque, Démosthènes, Zénon,* quatre jolis bustes de bronze [1]; puis des encriers, des styles, des roseaux taillés, et des papyrus en pile.

Là vivait, j'imagine, quelque sage, venu en Campanie pour fuir les agitations de Rome. Je me le représente jouissant de ses loisirs en homme qui en connaît le prix; s'enfermant tout le jour dans son cabinet d'études, et venant s'asseoir à son bureau en face des images de ses Auteurs favoris. Il lisait, écrivait, méditait, nourrissait son esprit de science et de philosophie, fortifiait son âme au contact des sages, et s'élevait, — par l'étude, — du monde des choses au monde des idées.

Le soir, fatigué des travaux du jour, il descendait sur sa terrasse au pied de laquelle le flot venait mourir. Son regard se perdait alors sur les horizons infinis, et son âme était bien préparée pour sentir le spectacle, chaque jour différent, que lui donnait le soleil à son coucher.

Le bonheur exhale un parfum qui survit aux ruines des âges. On sent que là vécut un heureux.

Sur la porte du *Musée secret*, longtemps murée, on a tracé en caractères apparents les mots: *Objetti obsceni;* après quoi on a permis à tout le monde d'entrer.

Ceux qui viendront chercher dans cette collection les originaux des dessins lascifs qui courent le monde sous le titre apocryphe de *Musée secret de Naples* seront déçus; car elle est loin d'être aussi riche que l'a faite l'imagination des éditeurs. On y trouve seulement quelques peintures obscènes, — des fresques arrachées à de mauvais lieux; — le groupe, plus impudique que voluptueux, du *Satyre à la Chèvre,* — un beau trépied de bronze consacré à Priape, et que portent quatre satyres énergiquement modelés. Des phallus en argile de toutes formes, avec clochettes ou colliers; quelques-uns d'un grand modèle, peints en vermillon. Ils servaient d'enseignes. Au-dessous de l'un d'eux était gravé: HIC HABITAT FELICITAS.

[1] Ils sont conservés dans les collections du musée.

La collection dite des *Petits Bronzes*[1] l'emporte sur toutes les autres par le nombre des objets, leur variété, et par l'intérêt qui s'y attache.

Nous avons vu dans d'autres salles des échantillons variés de la peinture antique employée à la décoration des édifices; et nous avons admiré chez les anciens, — habiles à travailler le verre, habiles à modeler, — les mille fantaisies d'un génie inventif, nous étonnant de les trouver en toutes choses aussi avancés que nous.

Les objets de verre ou de terre sont meubles fragiles. Une pluie de feu et de lave a dû faire fondre bien des verres et casser bien des pots à Pompeï et Herculanum.

Mais, tandis que le verre coulait, que les statuettes et les vases d'argile étaient réduits en poudre, le bronze résistait.

Indépendamment des objets d'art proprement dits, on a retrouvé sur place une foule d'ustensiles de bronze à l'usage des habitants riches de la ville.

Les lampes, les lits, les tables étaient, dans les appartements, à la place où les maîtres les avaient laissés au moment où commença l'éruption. Quelques tables même étaient servies. Les casseroles sur les fourneaux; dans les cuisines les objets usuels du ménage, dans les celliers les provisions de légumes et de fruits, dans les caves les amphores pleines de vin. On a retiré des temples les autels, les cratères, les trépieds, les couteaux noircis par le sang. Un grand désordre annonçait qu'au moment de la catastrophe les prêtres, réunis au pied des autels, sacrifiaient aux dieux et consultaient les entrailles des victimes[2].

Dans la *Première salle* des Petits Bronzes, on a rangé les ustensiles de cuisine : casseroles, passoires, marmites, réchauds, pincettes, cuillers, moules à pâtisserie; instruments ingénieux pour la travailler. Les moules représentent tantôt un lièvre et tantôt un jambon; ou une poule, ou un cochon de lait. Quelques-uns contiennent encore de la pâte; ouvrez celui-ci et vous

[1] Elle est rangée dans une suite de sept salles, pavées de mosaïques antiques, et enrichies chaque jour des découvertes nouvelles faites à Pompeï.

[2] Cette opinion se trouve confirmée par la découverte récente d'un temple de Junon à Pompeï où on a recueilli plus de trois cents squelettes.

en sortirez un pâté de perdrix que l'esclave maître d'hôtel allait servir chaud sur la table de son maître lorsque le Vésuve se mit à gronder.

Tandis que notre batterie de cuisine est de fonte, de fer-blanc, de tôle ou de cuivre, les anciens employaient aux mêmes usages le bronze et l'argent. Il n'est pas rare de rencontrer sur le ventre d'une marmite, au fond d'une casserole ou d'un chaudron, des niellages précieux. Leurs bouilloires, bassins, cafetières affectent des formes auxquelles le sentiment de l'art n'est pas étranger; quelques-unes sont damasquinées comme la lame d'une épée espagnole.

Où nous étamons, ils plaquaient une feuille d'or ou d'argent.

Auprès de nous les Romains, — voire même les bourgeois d'une petite ville de province, — étaient de grands seigneurs. Ils avaient l'instinct du beau.

Voyez ce joli fourneau : une cuisine de petit-maître, presque un objet d'étagère. Quatre tours, qui sont des marmites, forment un parallélogramme au centre duquel est le foyer. Une muraille crénelée relie les tours, dissimule la broche et sert de lèchefrite. — Balances, dont la tige est coiffée par un buste du Dieu ou de l'Empereur. Ici on reconnaît Claude; cette autre porte le contrôle des édiles : EXACTA IN CAPITO. *Vérifiée au Capitole.* Sur ce poids on lit d'un côté : EME, *Achète*, et de l'autre : HABEBIS, *Tu auras.*

Dans la *Seconde salle*, beau pavé en mosaïques enlevé au palais de Tibère à Capri. Sur une table à trois pieds de bronze, un candélabre [1], formé d'un pilastre corinthien, porte quatre petites lampes suspendues par des chaînettes. Le socle, avec de jolies ciselures, montre un Génie occupé à sacrifier aux dieux. Détails délicats, mais ensemble lourd.

Le candélabre antique à l'usage des particuliers [2] offre invariablement cette même disposition. Seulement le nombre des lampes varie de deux à cinq, et la tige est tantôt un arbre dé-

[1] Trouvé dans la maison de Diomède.
[2] Le musée du Vatican possède la plus belle collection connue des candélabres à l'usage des temples et des palais.

pouillé de ses feuilles, ou une chimère, ou un sylvain, ou un oiseau : — soit cigogne, soit héron.

Les lampes, — très-petites, — affectent des formes variées : ici c'est une tête de fantaisie dont la large bouche crache la mèche. Ou la mèche sort du calice d'une fleur, ou elle est portée dans de jolies coquilles d'escargot. Il y a des candélabres qui se démontent d'une façon ingénieuse. En voici un d'un style lourd, qui a la forme d'un arc de triomphe : je soupçonnerais son possesseur de vanité. Sur cet autre paraissent un Amour à cheval sur un dauphin, et Silène ivre, qui verse dans un cratère, — récipient de la lampe, — son outre à moitié vide ; le dauphin dévore un polype.

Les lampes simples, qui comprennent seulement le godet pour l'huile et l'anse pour les tenir, sont ici en abondance. Leur variété égale leur nombre. Tantôt c'est une chauve-souris qui ouvre ses ailes, ou des chimères, ou d'autres animaux, un cygne, un taureau, un lion, une oie. Tantôt c'est un masque bachique, des faunes, des bacchantes ou des têtes de Génies ; l'anse sert toujours de prétexte à de jolies fantaisies.

Après les lampes voici les lanternes, dont plusieurs portent de petits carreaux de corne, de talc ou de verre. Sur celle-ci on peut lire : TIBURTI. CATUS. ERIS. *Tiburtinus, sois prudent.* Sur d'autres on a gravé un nom. Vous trouverez celui de *Cornelia Chelidone* sur les anses gracieux de ce joli cratère. — Deux baignoires, l'une de bronze, l'autre de plomb ; les seules en métal qu'on ait trouvées à Pompeï.

Vases et urnes d'une forme ingénieuse et d'un travail précieux[1]. Anses formées de branches de feuillages ou de ceps de vigne, avec des Amours, des sylvains ; ou des chèvres qui s'élancent contre les parois en abaissant leurs cornes. Anse spécialement remarquable, quoiqu'un peu compliquée, où on voit un gracieux cou de cygne sortir du calice d'une fleur, tandis qu'un aigle, les ailes ouvertes, se prépare à emporter un lièvre dans ses serres. — Petits bustes de divinités. Ce Jupiter et cette Minerve sont des dieux lares recueillis sur un autel domestique.

[1] Dans la troisième salle des Petits Bronzes.

— *Enfant pêchant à la ligne.* — *Gracieux Amour :* statuettes destinées à la décoration d'une fontaine. — *Mercure avec des yeux d'argent.* — *Vénus Anadyomène,* avec des bracelets d'or aux jambes et aux bras : jolis morceaux. — Une réduction parfaite, en ivoire, de l'*Hercule Farnèse.*

Triclinium d'une grande élégance, avec des incrustations d'argent ; — un *Lectisterne,* lit de parade sur lequel on couchait les statues des dieux dans les festins solennels. — *Chaises curules,* dont l'une est dorée. — *Table* recouverte d'une feuille d'argent ciselé qui servait à brûler des parfums dans les appartements. — *Autel* et instruments à l'usage des aruspices. — *Coffrets* avec spatules de bronze pour l'encens. — *Couteaux sacrés.* — Parmi des *patères* de toute dimension et de toute forme, un *rhyton,* formé d'une tête de cerf avec des yeux d'argent.

Dans la *Quatrième salle* on distingue des inscriptions grecques, latines et chrétiennes, — des *fragments de plébiscites* gravés sur le plomb ou le bronze ; — des *cuirasses, mors, éperons, javelots, épées, poignards,* recueillis à Pompeï dans le quartier des soldats ; les fourreaux des épées et les gaines des poignards avec de jolis ornements.

Casques portant, au lieu de visière, un masque percé de trous qui se posait sur le visage pendant le combat. Celui sur lequel on voit représentées la fuite d'Enée, la mort de Cassandre et de Priam, passe pour avoir appartenu au Centurion qui commandait la garnison de Pompeï. — Casque du soldat de garde à la porte de la ville ; la tête, retenue par la jugulaire, paraît une boule d'ivoire dans un étui de bronze. — *Cuissards* décorés de trophées militaires, d'épis, de dépouilles de lion, de masques tragiques, guirlandes de chêne ou de laurier. Sur celui-ci des aigles combattent des serpents. — *Brassards* avec des ornements de bon goût, qui servent d'encadrement à Minerve ou à quelque autre divinité guerrière. — *Lances* dont le fer s'étale comme la feuille épaisse du lotus, s'allonge comme la tige flexible du roseau, ou se découpe en dents aiguës comme la feuille vivace du chêne.

Après les armes de guerre, nous voyons les instruments de paix : *faucilles, serpes, pioches,* etc. — *Vase* dont les anses sont

formées de deux lutteurs; il a dû être offert en prix aux jeux du cirque. — *Timbres* composés d'un disque, évidé par le milieu et passé dans un bras de bronze auquel tient le battant. Le son en est plus aigre et plus pénétrant que celui de la cloche; ils se plaçaient dans les cours et les parcs des villas.

Ces *barres de fer* [1], rongées par le temps, sont un mobilier de prison : sortes de brochettes monstrueuses auxquelles on attachait des hommes. Dans une suite d'anneaux, solidement rivés au sol, on entrait les pieds des détenus, six à droite et six à gauche; ensuite on passait dans les anneaux une barre qui les maintenait. Ils pouvaient s'asseoir, se coucher, se tordre au milieu de toutes les souffrances, mais il leur était interdit de se tenir debout. Lorsque l'on déblaya la prison de Pompeï, on trouva quatre squelettes à la barre de justice; d'autres s'étaient raidis contre la porte massive, fermée aux verrous. Pendant le tumulte de l'éruption, on avait oublié les prisonniers.

Meubles et objets de toilette. — *Miroirs en métal*, avec manches d'ivoire ou pieds élégants. — *Pots de toute forme* pour les onguents, les pâtes, les cosmétiques, les parfums. Dix-huit en ivoire avec de jolis bas-reliefs; dans celui-ci un reste de fard. — *Cure-dents* d'ivoire, d'argent et d'or. — *Peignes* en corne ou en écaille. — *Pinces à épiler; pinceaux, crayons, râteaux, râteliers*, etc.

La toilette d'une Romaine durait longtemps et employait un grand nombre de bras.

La femme à la mode se levait tard; l'esclave de garde près de son lit annonçait son réveil. Aussitôt une main délicate enlevait à la hâte les onguents destinés à conserver la fraîcheur du teint, à rendre aux chairs leur fermeté et leur souplesse, à combler les rides, à faire disparaître la trace des orgies de la nuit.

Ceci fait, on la portait au bain.

La baignoire était une vasque de granit ou de marbre suspendue à de lourdes chaînes; les *Bains de Livie* au Palatin peuvent donner une idée de la richesse qui présidait à la décoration de cette partie de la maison antique. Le bain en lui-

[1] Dans la cinquième salle.

même se composait d'essences et de parfums mêlés à l'eau, ou d'une composition de lait et de miel. Une affranchie de confiance ne manquait jamais non plus d'y jeter quelque philtre d'amour préparé par une sorcière Thessalienne. Poppée, beauté célèbre, avait un troupeau de vaches et d'ânesses au service de sa toilette. Lorsqu'elle voyageait, le troupeau la suivait [1].

Au sortir du bain commençait la toilette proprement dite.

Les esclaves, silencieuses, rangées de chaque côté de leur maîtresse, attendaient ses ordres. Cette esclave épilait, cette autre lavait, cette autre coiffait, cette autre chaussait, attachait les sandales, passait la toge ou le manteau. Sur la toilette, — meuble aussi précieux par l'art que par le prix de la matière, — on voyait parmi les fards, les pommades, les onguents, de longues épingles d'or à tête de rubis. Si une esclave était inattentive ou maladroite, l'épingle aussitôt s'enfonçait dans son sein nu. Les patriciennes paresseuses, celles dont les nerfs étaient délicats, prenaient un abonnement avec le bourreau. Quelquefois la maîtresse consultait ses esclaves sur le choix de sa coiffure, sur la couleur de sa robe; mais elle punissait toujours cruellement celles qui avaient fait preuve de mauvais goût. Un auteur cite l'exemple d'une élégante qui possédait des perruques de toutes nuances; de telle sorte que, suivant son caprice ou les caprices de son teint, elle devenait à volonté blonde, rousse, châtain clair, châtain foncé, ou demeurait brune.

Si j'entreprenais d'énumérer les mille raffinements de la toilette d'une Romaine, je ne finirais pas.

Et vous, Marguerite Gauthier, Baronne d'Ange, Diane de Lys, Cléopâtre, Madelon, Clara, Margot, — divinités païennes du siècle, — qui ramassez dans la boue vos couronnes d'or, ne dirait-on pas que toutes ces choses, petites et sans nom, retrouvées sous la cendre après plus de dix-huit siècles, viennent d'être prises à vos toilettes de mousseline et de glace !

Votre luxe, qui éblouit les fous et fait gémir les sages, n'est rien encore, grâce à Dieu ! auprès de celui-ci.

On a placé à côté des objets de toilette les instruments de chirurgie. Tous pourraient servir ; quelques-uns sont plus per-

[1] Voir la page 53.

fectionnés que les nôtres. Voici le triste étalage des *pinces, lancettes, bistouris, ventouses, spéculums*, etc. — *Trousse de poche* dans son étui. — *Remèdes, potions, médicaments*, parmi lesquels les pilules abondent. Puis des *bobines*, un *dévidoir*, des *boîtes remplies de boutons*, meubles de la modeste ménagère. — *Hameçons, amorces volantes.* — *Dés à jouer*, presque tous pipés. — *Serrures.* — *Clefs :* celle-ci niellée d'argent et délicatement forgée, recueillie près d'un squelette de la maison de Diomède. — *Cachets gravés.* — *Écritoires*, dont une décorée avec goût par sept jolies statuettes qui représentent les sept jours de la semaine. — *Roseaux* taillés au canif et servant de plume. — *Stylets*, avec un bout pointu pour écrire sur a cire molle, et un bout arrondi pour effacer. — *Tablettes*, auxquelles il manque seulement la cire. — *Clochettes* de bronze pour le bétail. — *Cymbales* de cuivre poli. — *Clairons.* — *Pavillons* de trompette. — Une *cornemuse*, trouvée à Pompeï dans le quartier des soldats.

Ces morceaux d'ivoire sont des *Tessères* ou billets de théâtre. Malgré leur petite dimension, on pouvait y inscrire le titre de la pièce et le nom de l'auteur. Sur les uns on trouve celui de Plaute, sur les autres celui d'Eschyle ; tous portent le numéro du portique par lequel on devait entrer et le numéro de la place. Les chiffres des *tessères* correspondaient aux chiffres des *arcades extérieures* et des *cunei*. De cette sorte, quelle que fût la foule, il n'y avait jamais à redouter d'encombrement.

Le *Cabinet des Gemmes* renferme des bijoux en or, travaillés avec une habileté de main si grande, et si bien redevenus de mode aujourd'hui, qu'on les prendrait pour le luxueux étalage d'un bijoutier moderne. — *Colliers ;* les uns nobles et lourds, les autres fins et déliés comme une chaîne de Venise. — *Bracelets* en forme de serpents, ayant la tête émaillée et des yeux d'escarboucle. — *Boucles d'oreilles* qui représentent des amphores, des pois ou des feuilles flexibles ; d'autres ayant la forme d'un triangle auquel sont attachés des ornements de fantaisie ; d'autres qui sont une balance, dont chaque plateau porte une perle. — *Agrafes* d'une forme et d'un dessin heureux, servant soit à relever la toge sur l'épaule, soit à en ras-

sembler les plis autour des reins. Sur les uns on lit : ROMA, sur les autres le salut de bienvenue : AVE. — *Boucles de robes, de manteaux* ou *de ceinturons*, avec bas-reliefs et niellures. — *Statuettes, galons, diadèmes; bulles-prétextes* à l'usage des jeunes patriciens qui sortaient de l'enfance. — *Breloques* recouvertes de cendre durcie et trouvées près d'un squelette à Pompéi. Le mort aimait les bijoux, car à un seul de ses doigts il portait trois anneaux.

Les collections du Marquis Campana ont fait connaître en France les bijoux antiques. D'un autre côté, un bijoutier de Rome qui est un artiste, Castellani, s'est mis depuis longtemps à travailler d'après l'antique avec une telle perfection, qu'il en a fait renaître le goût.

Cuillers d'une forme gracieuse. — *Assiettes, tasses* de diverses grandeurs. — *Patères ciselées.* — *Verres à boire* avec des centaures, des centauresses et des Amours en relief. — Un *ciste.* — *Passoires, cafetières, moules à pâtisserie* en argent. —*Vase d'Herculanum,* sur lequel se voit l'apothéose d'Homère.

Pains calcinés par le feu, retirés intacts du four d'un boulanger. — *Figues, prunes, fèves, lentilles, orge, froment, œufs de poule et d'autruche.* — *Noisettes, noix, cerises, noyaux de pêche, raisins secs.* — *Dattes, oignons, os de poulet,* recueillis sur les tables, dans les cuisines ou les celliers. — De l'*huile* dans une burette; des *olives* dans une autre. — *Amphores* fermées et contenant leur provision de vin, de raisin sec, de légumes ou de froment. — Moule d'où on n'a pas retiré un pâté de lièvre. — *Semelles de sandales* tissées comme des paillassons. — *Filets* pour tous usages; *aiguilles à filets, mèches de lampe.* — *Savon, soie, coton, résine; cordes, osselets.* — Un morceau de *drap,* débris de bandelettes et d'étoffe. — *Bouchons de liége, éponges.* — *Bourse en toile* renfermant deux pièces de monnaie, dont une à l'effigie de Claude. On la retira de la main crispée d'un squelette de la maison de Diomède. — *Coquilles* et *carapaces de tortue* qui contiennent des couleurs. Elles furent trouvées dans la boutique d'un peintre et l'atrium d'une maison en réparation. Il y a du noir, du vert, du rose, du violet; ocre, terre de Sinope, et diverses nuances de bleu. — *Pilons* pour broyer les couleurs; *défense d'éléphant,* dite

dent de loup, pour brunir l'or. — *Pain de céruse* non encore entamé, avec la marque de fabrique et le nom du fabricant. — *Bois* tiré d'un bûcher d'Herculanum ; *toile d'amiante* d'un tissu plus fin et d'une nuance plus claire que celle du Vatican. — *Tourteaux d'asphalte*, que l'on employait, ainsi que chez nous, pour bitumer les trottoirs et les cours intérieures des maisons.

Camées antiques et modernes. — *Bagues* trouvées à Pompeï ; les unes sont un simple anneau d'or, les autres portent en chaton une pierre gravée ou une pierre fine. — La *Tazza-Farnese*, le plus grand des camées connus, est une sardoine orientale transparente taillée sur ses deux faces. D'un côté, une tête de Méduse ; de l'autre, un sphinx et sept personnages. Échantillon admirable de la gravure antique, découvert soit dans l'urne sépulcrale du mausolée d'Adrien, soit pendant le sac de Rome de 1527 par un soldat du connétable de Bourbon dans une tranchée de la villa Adriana [1].

Il reste maintenant les tableaux.

L'école napolitaine n'a pas brillé d'un éclat comparable à celui des écoles de Sienne, Rome, Parme, Venise, Bologne. Même, à proprement parler, Naples n'a jamais eu d'école. Elle a appelé des maîtres du dehors, et les artistes nationaux se sont inspirés de leur génie.

Les peintres dont l'influence s'est fait sentir davantage à Naples sont Giotto, qui y a laissé des œuvres remarquables ; Annibal Carrache, le Guide, Lanfranc, le chevalier d'Arpin, Michel-Ange de Caravage, l'Espagnolet.

Ces deux derniers, qui se défaisaient de leurs rivaux par la calomnie, le poison ou le poignard, formèrent pendant plus de vingt ans, avec Corenzio et Caracciolo, une association redoutable, dont les sombres exploits, devenus légendaires, sont caractéristiques des mœurs napolitaines sous la domination espagnole. Le Guide, le chevalier d'Arpin, appelés à Naples pour des

[1] Le Musée égyptien, la Galerie des monuments du moyen âge et le Cabinet des Médailles, riche de plus de 70,000 pièces, complètent les collections des *Studi*.

travaux importants, s'empressèrent de fuir, laissant leur œuvre inachevée. Annibal Carrache, contraint de regagner Rome à travers mille périls, mourut des suites d'un voyage précipité entrepris sous les ardeurs de la canicule. Le Dominiquin, qui ne travaillait que protégé par un piquet de soldats espagnols, dut quitter furtivement Naples comme un malfaiteur. L'opinion générale est qu'il mourut empoisonné.

Dans la *Première salle* de la Galerie de peinture, on s'arrête devant deux tableaux, médiocres au point de vue de l'art, mais d'un grand intérêt historique.

Ils ont trait à la révolution de 1647.

Le premier montre la *Place del Mercato* envahie par l'émeute. Dans le lointain, Mazaniello, nu et déguenillé, fier de ses haillons comme un lazzarone, s'avance, un crucifix à la main, à la tête du peuple en armes. Sur le piédestal qui portait la statue du vice-roi, il y a maintenant des têtes fraîchement coupées. Un peuple en furie égorge les nobles ou les soumet à des supplices raffinés. Ce cavalier qui reparaît au premier plan, vêtu d'habits magnifiques, avec un béret de velours, une chaîne d'or, montant un cheval andalou, c'est encore Mazaniello, le héros de la journée.

En traversant la place, le Lazzarone est devenu Dictateur.

Dans la seconde toile, on voit la *Place del Mercato* sous un autre aspect. L'ordre a succédé au tumulte. Don Juan d'Autriche fait son entrée dans la ville au milieu des seigneurs espagnols et des grands de l'Etat. L'armée est en bataille ; les lances, qui se courbent et se relèvent toutes à la fois, ondulent comme un champ d'épis mûrs ; les drapeaux s'agitent, les tambours battent, les clairons sonnent. Sur le piédestal de la statue du vice-roi, que l'on n'a pas eu le temps de relever, se voient maintenant les têtes des rebelles. Mazaniello a disparu.

Ces deux toiles, ainsi qu'un portrait de Mazaniello fumant sa pipe, sont de Micco Spadaro.

Jolie *Vierge*, de l'école florentine, faisant voir à l'Enfant une hirondelle qui passe. — *Sémiramis à cheval, défendant Babylone*, une des meilleures toiles de Luca Giordano. — Du même :

Alexandre II faisant la dédicace de l'église de Montecasino [1], vigoureuse exquisse de la fresque. — *Saint François-Xavier baptisant des Indiens*, grande peinture achevée en trois jours, qui témoigne plus de la prodigieuse facilité du peintre que d'un véritable talent.

Le *Couvent de Saint-Martin pendant la peste de* 1656, bonne toile, dans laquelle Micco Spadaro a placé, avec le portrait de tous les moines, ceux de Salvator Rosa, d'un architecte de ses amis, et le sien. On voit, au milieu des moines en prières, l'archevêque de Naples, et, dans le ciel, saint Bruno qui intercède en faveur du couvent. La Vierge ordonne à saint Martin d'éloigner la peste ; la peste fuit. Micco Spadaro, chez lequel on trouve généralement beaucoup de verve, excelle surtout à représenter les foules. Il parvient à faire entrer dans ses compositions un nombre prodigieux de personnages, qu'il sait disposer sans confusion, avec beaucoup d'harmonie et de naturel.

Parabole de saint Mathieu. — *Jésus au milieu des docteurs*, par Salvator Rosa.

Jésus, très-petit, est éclairé par une lumière surnaturelle. Les Docteurs et les Pharisiens l'entourent, ou plutôt le pressent. Les uns sourient incrédulement, les autres s'étonnent ; quelques-uns admirent. L'enfant, debout au milieu de ces vieillards à barbe blanche, produit un grand effet. Remarquez ce Pharisien qui, dans le feu de la controverse, se couche sur la table, étalant en pleine lumière son large dos. Ombres à la Rembrandt.

Salvator Rosa, peintre incomparable des sites de la nature sauvage, n'estimait en lui que le peintre d'histoire. Ses tableaux religieux sont généralement médiocres [2] ; celui-ci est beau. Naples, où il naquit et passa les premières années de sa vie, ne possède qu'un petit nombre de ses œuvres. Chassé par la misère, la persécution, la politique, il vint à Rome, où il trouva la renommée, sinon le bonheur, et où il laissa, en retour de l'hospitalité qu'il recevait, ses meilleures toiles.

[1] Seconde salle.

[2] On voit dans l'église Saint-Jean des Florentins, à Rome, un sujet religieux traité en grand par Salvator Rosa. Ils sont rares.

Une *Lucrèce* dans la manière chaude du Caravage.

La tête, le cou, les épaules, d'un style admirable. Lucrèce vient de se frapper. Elle rejette en arrière son beau et pâle visage. Sa main, qui s'appuie avec force sur sa poitrine nue, indique la place de la plaie. Voulant s'en cacher à elle-même l'horreur, elle ramène les plis de sa robe; mais la robe et la main se teignent de sang : on voit la mort venir.

J'étais depuis longtemps arrêté devant *Lucrèce*, lorsqu'un artiste qui travaillait dans la salle m'apporta la copie qu'il avait faite du tableau : copie médiocre, que je ne pus me résoudre à acheter.

Alors il s'éloigna, la tête basse, regardant sa toile avec un soupir. Soupir qui me toucha plus que tout le reste, et qui disait :

« — Allons ! encore une occasion de perdue. Le manœuvre, à la fin de sa journée, reçoit au moins son salaire ; mais moi, parce qu'on me nomme un *artiste*, je ne suis pas assuré du mien ! Il me faut attendre l'heure de la renommée ou le caprice de la fortune, — patiemment, vainement peut-être. Alors tant pis si j'ai faim, si ma mère a faim, si ma sœur a faim ; tant pis si je souffre ! Mon génie, — si j'en ai, — s'en ira peu à peu, usant obscurément ses forces dans cette lutte entamée avec la misère. Mais qu'importe, au demeurant : un artiste de moins, cela fait de la place pour les autres ! »

J'eus comme un remords. Si j'avais été plus riche, je serais couru à lui, j'aurais ouvert ma bourse et je lui aurais dit : « Partageons ! »

De la *Troisième* à la *Sixième salle* : — Andrea da Salerno. *Saint Benoît sur un trône avec saint Maur,* — *sainte Placide et les quatre docteurs de l'Eglise latine.* — *Adoration des mages.* — Toiles bien ordonnées, remarquables surtout par une grande netteté.

Un *Saint Paul en prières*, par Salvator Rosa, fait de pratique avec beaucoup de verve. — *Madona delle Grazzie*, charmante petite toile de Pacecco di Rosa, remarquable par sa délicatesse et son fini.

Vierge sur un trône avec l'Enfant Jésus, — *saint Jérôme et*

saint *Pierre de Pise*, par Santafede, d'un coloris frais. — *Moïse sur le Sinaï ;* et une *Sainte Famille,* cartons de Raphaël. — *Sainte Famille* et *Portraits* par le Bronzino ; style large et noble. — *Le pape Libérius, suivi d'un cortége de cardinaux, de magistrats et d'évêques, trace avec une houe le plan de Sainte-Marie des Neiges* — Sainte-Marie Majeure. — Jésus et sa mère assistent, du haut du ciel, à cette pieuse fondation. Si ce tableau, que distinguent des qualités sérieuses d'ordre et de dessin, est réellement de Beato Angelico auquel on l'attribue, il faudra accorder au moine florentin parmi les peintres d'histoire un rang égal à celui qu'il occupe parmi les peintres d'imagination, et reconnaître à son pinceau autant d'exactitude que de poésie.

Portraits par Van Eyck, Lucas de Leyde, Albert Guyp, Rembrandt, Van Dyck, Jordaens, Philippe de Champagne, Rigaud ; autant de têtes méditatives, ironiques ou curieuses, toutes remplies de noblesse et de force, qui saillissent hors de leurs vieux cadres d'or moulu et vous regardent passer. — Un *Soleil couchant* par Claude Lorrain. Mer transparente et profonde, soleil embrasant de ses derniers feux des horizons d'eau infinis. — *Bivouac sur le bord d'une rivière,* par Wouvermans ; épisode militaire : une échappée sur la vie des camps. — *Anges,* par Simon Vouet ; le premier avec la tunique et les dés, l'autre avec les instruments de la Passion. Inspiration meilleure que dans les personnages du pont Saint-Ange par le Bernin. — *Sainte Famille et paysage,* par Sébastien Bourdon : sagesse du Poussin ou de Lesueur ; esprit, comme eux, nourri de l'antique. — *Marine* de Vernet, le meilleur peintre de la mer après Claude Lorrain. — *Une irruption du Vésuve* — celle de 1767, — par Voller. Effet bien compris de ce grand drame de la nature ; tableau reproduit d'âge en âge par les entrepreneurs de *dioramas,* et que nous avons vu courir les foires à la suite de l'Incendie de Saint-Paul hors des Murs, du Tremblement de terre de Lisbonne et de celui de la Guadeloupe.

Adoration des mages. — *Le Calvaire,* triptyques que recommandent une grande finesse, beaucoup d'aisance et un dessin plus correct que le temps ne le comporte. — *Joueur de viole,* par Teniers, rempli de naturel et de mouvement. — *Aven-*

tures d'Icare ; *Enlèvement de Ganymède* ; *Thésée et Ariane*, petits tableaux d'un fini précieux attribués à Adam Elsheimer, élève d'Offenbach.

Danaé, nue, couchée sur son lit en désordre, dans un mouvement à la fois abandonné et gracieux, étale à nos regards une beauté large et forte. Le sang circule avec violence sous sa peau fine, souple et dorée ; chez elle, à défaut de l'intérêt sordide, la santé justifierait la passion. Les jambes sont légèrement repliées, la tête et tout le buste appuyés et comme arrondis sur un coussin. Les bras retombent mollement ; bracelets de pierreries aux poignets, bague au petit doigt. Le visage exprime les langueurs de la volupté : tout le feu de la vie est au dedans. Car l'amant mystérieux est près de sa maîtresse ; je le vois qui tombe du ciel en pièces d'or. Antique et mordante image de l'amour vénal. Au pied du lit, un Amour tient son arc détendu et s'enfuit.

Ce tableau célèbre du Titien, traité dans le style de ses Vénus de la Tribune, m'a paru leur être supérieur.

Départ d'Adonis pour la chasse. — *Vénus pleurant sa mort* : bonnes toiles par Lucas Cambiasco. — *Bacchante* par le Bronzino, d'après un dessin de Michel-Ange : la fougue de l'un parée de la belle couleur de l'autre. — *Douze vues de Venise*, par Canaletto. Je ne connais point de galerie qui en possède un tel nombre.

Dans les *salles de l'École Italienne*. — *Descente au tombeau*, par Louis Carrache. Une torche éclaire la scène : effet de lumière ingénieux. — *Chute de Simon le Magicien* ; *Herminie avec les armes de Clorinde* ; une *Sainte Famille*, par le Guide dans sa manière fade. — *Vierge occupée à délivrer une âme du purgatoire*, par Lanfranc : style prétentieux, arrangement de mauvais goût. — Jolie *Vierge avec l'Enfant Jésus et saint Jean*, par Raibolini : une copie ou un souvenir.

Améric Vespuce. — *La Vierge avec Jésus*. — *Lucrèce*. — *Sainte Claire*. — Plusieurs *Portraits* : excellents ouvrages du Parmesan, tour à tour énergiques, gracieux ou touchants.

Mais pourquoi a-t-il, au milieu de ces bonnes toiles, une *An-*

nonciation d'un style vulgaire ? L'ange ressemble à une Victoire détachée de quelque pendule de l'empire. Ces *deux enfants qui,* — au dire du Livret, — rient, *l'un par malice, l'autre par simplicité,* font réellement une affreuse grimace. Le pinceau facile du Parmesan en arrive parfois, à force de négligence, au style relâché du Bassan et au coloris fade du Guide.

Vierge à l'Enfant dans un paysage, par Salimbeni; gracieuse quoique manquant de correction. — Belles *esquisses* du Corrége. — *Le cordonnier et le tailleur de Paul III.* — Un *Maître de chapelle,* par Schidone : toiles dans lesquelles le pinceau s'est étudié et a pleinement réussi à mettre en relief les côtés vulgaires de la nature humaine. — *Vierge avec saint Jean et saint Pierre,* par Lorenzo Lotto, où on retrouve le sentiment naïf des vieux maîtres.

Un prince de Salerne, par Giorgion. Il est vêtu en berger, comme au temps de Florian, Boucher et Watteau : peinture solide, plus remarquable par l'accent du pinceau que par sa légèreté. — Portrait d'un grand style, présumé être celui d'*Anne Boleyn,* par Sébastien del Piombo. — *Jésus devant Hérode.* Qualités incontestables de couleur, mais un manque absolu de convenance et de caractère ; à ce point que l'on se demande lequel est Jésus et lequel est Hérode. — *Curieuse aquarelle* de Vivarini. Marie, enveloppée d'un manteau de drap d'or, noblement et richement vêtue comme une reine de la terre, porte majestueusement Jésus. A ses côtés, deux évêques et deux saints forment son conseil, tandis qu'on voit dans le ciel Marie-Madeleine, sainte Catherine, saint Pierre martyr et saint Dominique. Finesse incroyable, touche assurée, couleur de pastel, joli ensemble.

Sainte Famille, par Jean Bellin. De loin on reconnaît Marie à son doux sourire, à ses yeux rêveurs, à sa physionomie à la fois grave, noble et bonne. Son image, tant de fois entrevue, est demeurée dans le souvenir, et partout où on la retrouve, on dit aussitôt : — Tenez, la voici !

Autre *Vierge,* cavalièrement assise sur la lune, au milieu de sa cour de chérubins : bonne toile du Tintoret dans sa manière forte. — Le *Portrait du cardinal Bembo,* que je serais plutôt disposé à attribuer au Titien qu'au Véronèse, fait songer que Bembo,

comme Dubois et le cardinal de Bernis, eut tous les talents, et qu'il ne lui manqua que les vertus du prêtre. — *Sainte Famille*, par Sassoferrato, d'un style mou, et dans laquelle on voit saint Joseph, penché sur son établi, qui rabote avec la conscience d'un honnête charpentier. La Vierge coud; pendant ce temps, Jésus, avec un grand balai, approprie l'échoppe paternelle. — *Saint-Pierre* et *Ruines de Rome*, par Pannini; belles perspectives, grande vérité, effets de lumière et d'ombre, touche exacte. — Divers tableaux de l'école de Raphaël. — Portrait présumé être celui de sa mère, attribution au moins douteuse.

A première vue, la *Salle des Chefs-d'œuvre*, la plus vaste des *Studi*, fait naître cette pensée, que, — même en Italie, — le sanctuaire du beau doit être petit.

Raphaël y est représenté par cinq toiles.

Sainte Famille ayant quelque ressemblance avec celle du Louvre. La Vierge, toute jeune, avec un frais et naïf visage qui rappelle le type du *Spozalizio*, est assise près de sainte Anne. L'enfant Jésus, objet de leur tendre et mutuelle attention, est debout et occupé à faire un petit discours à saint Jean. Sainte Anne, — type admirable de vieille femme : la vieillesse sans la caducité, l'idéal de l'âge des rides, soutient doucement Jésus et, le voyant si beau, si fort et déjà si savant, sourit : doux sourire d'automne. La Vierge est comme en extase et joint les mains. Au second plan, le paysage se découvre par deux portiques. Saint Joseph, drapé dans une ample robe brune, rentre avec l'air soucieux.

Vierge à l'Enfant, dans un type nouveau. Les traits plus allongés, le front plus découvert que chez les autres Vierges de Raphaël; mais si l'ensemble de la physionomie gagne en distinction, il perd en suavité. Jésus, gracieusement abandonné sur le bras de sa mère, lève la tête. Marie abaisse son regard et le contemple avec amour. Elle se penche pour le voir de plus près. Cette attention de mère devient le prétexte d'un joli mouvement de cou; mouvement auquel on pourrait toutefois reprendre une intention de coquetterie. Autour du corsage, — discrètement ouvert, — flotte une gaze transparente. Cheveux

bouclés un peu en désordre : la main d'un enfant joueur a passé par là. Calotte grecque posée au sommet de la tête, voile arrêté sur le haut du front.

Le cardinal Passerini. — *Le chevalier Tibaldeo*, portraits d'un grand style. — Admirable copie du portrait de Léon X, par André del Sarte [1]. De la maison de Mantoue le tableau passa dans la maison de Parme, puis dans la maison de Naples, qui prétendit longtemps posséder l'original.

Mariage de sainte Catherine de Sienne, par le Corrége; sujet que le peintre s'est plu à reproduire.

Sainte Catherine a le même type que dans notre tableau du Louvre, elle est posée de même ; mais la Vierge et l'enfant Jésus ont une autre attitude. La Vierge et sainte Catherine, têtes admirables, dans lesquelles on trouve finesse, grandeur, expression. Les yeux de Jésus, arrêtés sur sa mère, sont un rayon. Mais saint Jean n'assiste plus sainte Catherine. Les deux paysages m'ont paru se ressembler.

Un jour, — il y a longtemps, — j'eus la bonne fortune de découvrir un Corrége dans une petite église des Vosges. C'était une reproduction du *Mariage de sainte Catherine;* le tableau avait peu souffert, son authenticité ne pouvait être contestée. Le curé, qui manquait d'argent et voulait vendre son tableau, me proposa de l'envoyer à Paris; j'acceptai. Mais, afin de diminuer le prix du port, il trouva bon de déclouer la toile; puis, à l'aide d'un fer chauffé à point, il la plia en dix, comme une carte de géographie. Aujourd'hui le tableau du Corrége, restauré, verni de frais, orné d'un cadre neuf, a repris sa place dans l'église de C... S'il arrive, pendant les offices, que le curé y arrête ses regards, il sourit, le voyant si propre, si reluisant et si frais, et se demande comment à Paris, où on a su le rendre si beau, on n'a pu lui trouver un acheteur !

Je le crois consolé ; pour moi, je ne le serai jamais.

La *Vierge au Lapin* du Corrége, dite la *Zingarella*, s'est assise au milieu du jour devant un fourré d'arbres, ayant près d'elle deux oiseaux et un lapin. L'enfant s'est endormi sur les

[1] Voir page 80.

genoux de sa mère ; et elle-même, courbant la tête, se laisse gagner par le sommeil. Ses pieds sont chaussés de sandales ; sa chevelure nattée est retenue sur le sommet de la tête par des bandelettes. Dans le ciel, groupe de cinq petits anges. Le Corrége, comme Raphaël, excella à les peindre. Celui qui apporte une brassée de joncs va préparer, à l'ombre des grands arbres, le lit champêtre de Jésus.

Du même : *Saint Benoît et Saint Jean l'Evangéliste*, belles études.

Copies intéressantes, par Annibal Carrache, des fresques, aujourd'hui détruites, du Corrége à l'église Saint-Jean de Parme.— Jolie *Vierge* attribuée au Corrége, mais qui paraît plutôt un ouvrage du Parmesan. Marie presse sur son sein Jésus, qu'elle s'efforce d'endormir ; mais lui, éveillé et jouant avec un livre, regarde malicieusement sa mère à laquelle il ne paraît pas disposé d'obéir.

Paul III Farnèse et *Philippe II d'Espagne*, portraits du Titien dans lesquels on retrouve ses qualités ordinaires qui sont la force, la noblesse, la grandeur. — *Madeleine dans le désert*, en buste seulement et couverte d'habits grossiers. Ses longs cheveux blonds se répandent en nappes sur ses épaules ; elle tient ses yeux levés vers le ciel et prie avec ferveur. Visage expressif, mais d'une beauté trop matérielle. Sur ses joues pleines et roses avec des fossettes, je ne vois pas la trace des larmes ; non plus que la marque des abstinences et des jeûnes sur ce corps aux contours sains et harmonieux.

On peut rapprocher de cette *Madeleine* du Titien la *Madeleine* du Guerchin. Nue jusqu'à la ceinture, elle appuie le coude sur un livre et touche de la main une couronne d'épines. Ses yeux sont baissés ; elle médite sur le mystère de la Passion. — Pensée médiocre, mais coloris admirable.

Vierge, par Bernardino Luini. Marie chastement enveloppée dans ses voiles, l'enfant debout sur le bras de sa mère. Draperie d'un arrangement noble, type tout à fait suave, digne de Léonard. —Autre *Vierge*, par le Parmesan. Celle-ci, qui se voit de profil, attire à elle Jésus et pose sur sa lèvre rieuse une main longue et fine. Style de la Renaissance, qui est un mélange de la grâce antique fondue avec les inspirations plus libres

du génie moderne : écoles de Jean Goujon et du Primatice.

Le Parmesan a encore dans la *Salle des Chefs-d'œuvre* une *Sainte Famille* et deux portraits : celui d'un cavalier blond, vêtu d'un justaucorps de velours, que l'on croit être Christophe Colomb; et celui d'une femme, sans doute la maîtresse du peintre.

Admirable *Vierge avec saint Jérôme et saint Jean*, par Palma Vecchio. Saint Jean présente les donateurs à Marie. — L'*Ange gardien*, par le Dominiquin; belle et forte peinture, d'un dessin correct et d'une couleur agréable. — *Résurrection de Lazare*, un des meilleurs ouvrages de Giacomo Bassano; grand drame de lumière, foi, attente anxieuse, recueillement, terreur au sein de la famille et des amis rassemblés. — *Sainte Famille*. — *Portrait d'Alexandre VI*, par Sébastien del Piombo, œuvres capitales.

Schidone a peint *la Charité* sous les traits d'une Patricienne secourant un aveugle que conduisent deux jolis enfants. Bonne toile, sentiment honnête. La misère, cette plaie des sociétés, est un fardeau moins pesant lorsque l'enfant l'assiste et que la compassion la secourt. — Une *Pitié*, par Annibal Carrache. La Vierge, abîmée dans sa douleur, a sur ses genoux le corps de Jésus. De petits anges, qui se tiennent respectueusement à distance, se montrent les uns aux autres, en versant d'abondantes larmes, les instruments de la Passion : dessin pur, expression gracieuse en même temps que forte. — Beau *Christ*, par Van Dyck, digne d'être comparé, pour l'expression et la grandeur de la mise en scène, au Christ de la galerie Borghèse. — *Silène*. — *Saint Jérôme*, par l'Espagnolet : ce qu'il y a de mieux parmi les nombreuses toiles de ce peintre que possède le Musée.

Une *Judith*, par Polydore de Caravage.

Je m'arrête, et je cherche à me rendre compte de l'action exercée par le caractère moral de l'homme sur ses ouvrages. Fra Angelico, le Pérugin, Raphaël, peintres de mœurs aimables et douces, se sont plu à représenter des Vierges suaves et des scènes du ciel. Michel-Ange, esprit unique, caractère sombre, homme de mœurs rigides, a laissé des créations puissantes, empreintes du cachet de la force, et une famille d'êtres surnatu-

rels, dont la vue surprend l'esprit, secoue fortement l'âme, mais sans toucher jamais aux sentiments doux du cœur. Ribera, Polydore de Caravage, le chevalier Tempesta, physionomies rudes, esprits jaloux et défiants, peintres qui maniaient la dague, le poignard aussi habilement que le pinceau, et entretenaient des assassins à leur solde pour les débarrasser de leurs rivaux en gloire, en amour, en ambition, lorsqu'ils ne se chargeaient pas eux-mêmes de la besogne, témoignent de leurs instincts sanguinaires par le choix même de leurs sujets. Ils aiment le sang, les nerfs qui se tendent sous l'action vive de la douleur, les muscles que tord l'agonie en déformant hideusement les visages. Leur génie se complaît dans la représentation des supplices, dans l'image ingénieuse et variée de la mort : le sentiment de la souffrance physique leur est familier.

Polydore de Caravage montre une préférence marquée pour le sujet de Judith. Et il y avait bien là de quoi le satisfaire : une femme qui tranche la tête à un homme endormi !

Sa Judith du Musée de Naples est représentée debout dans une attitude fière ; l'héroïne tient Holopherne par les cheveux. Son bras, bien que fort, n'en est pas moins un bras de femme, et elle n'a pu trancher la tête d'un seul coup. Alors elle a remis son large coutelas dans l'horrible plaie béante et s'en sert maintenant comme d'une scie. Le sang jaillit et couvre de larges taches les courtines blanches du lit d'Holopherne, la toile rude de la tente, les armes suspendues dans l'angle, les vêtements et les mains de Judith.

C'est une épouvantable scène de meurtre.

II

Pompeï, Succursale du Musée.

Après que l'on a visité le Musée de Naples, que l'on s'est familiarisé avec ses richesses et que l'on a la tête encore pleine de tout ce que l'on vient d'apprendre sur les mœurs, les usages et les secrètes coutumes des anciens, le mieux qu'il reste à faire, c'est de courir à Pompeï.

On entre dans la ville antique par la *Porte de la Marine*, car Pompeï fut un port, comme autrefois Aigues-Mortes ; port très-fréquenté, où se centralisait le commerce de la Campanie. Mais le volcan a tant craché de cendre et de lave, que peu à peu il a comblé la mer, et que le rivage s'est éloigné.

On se trouve, dès les premiers pas, dans le quartier monumental, sur le *Forum civile*. Le 24 août 79, jour de la catastrophe, il était en réparation, comme l'attestent des colonnes et des blocs de marbre qui n'ont pas été mis en place [1]. Il est pavé de marbre sur toute son étendue et forme une vaste place, plus longue que large, avec une élégante colonnade sur laquelle ouvraient les temples et les édifices publics.

Le temple de Jupiter, dont il ne reste que les fondations massives, avait à sa droite les prisons d'où fut retirée la barre de justice du Musée de Naples, et à sa gauche le temple d'Auguste, rond comme les temples de Vesta. Le temple d'Auguste est lui-même au milieu d'une cour carrée, sur laquelle ouvrent douze chambres ou cellules affectées au logement des prêtres. On retira des cellules de belles mosaïques et des fresques représentant des poissons, du gibier, des animaux domestiques. Il y avait à terre, dans la cour, des arêtes de poisson, des os de poulet, des noyaux de fruits ; d'où l'on a conclu qu'on y donnait des festins sacrés.

Si on suit ce côté du Forum, on arrive bientôt à un petit édifice que l'on croit avoir été la *Curia*, tribunal d'un degré inférieur, — la justice de paix chez nous ; — puis au *Temple de Mercure*, dans lequel il y avait un grand nombre d'amphores, ce qui n'a pas manqué de jeter un mauvais relief sur les prêtres qui le desservaient. Le *Palais de la Bourse* a été construit avec les dons de la prêtresse *Eumachia*, à laquelle les foulons reconnaissants érigèrent à leur tour une statue.

Dans cette *Ecole publique*, aujourd'hui silencieuse, on voit encore debout la chaise solide du maître. Il se nommait Verna, ainsi qu'il a pris soin de nous l'apprendre dans l'inscription gravée au-dessus de sa porte, et par laquelle il se mettait, avec tous ses élèves, sous la protection des magistrats.

[1] Pompeï avait eu beaucoup à souffrir du tremblement de terre qui détruisit Herculanum quelques années auparavant.

La ville abondait en inscriptions du même genre. Elles accompagnaient le nom du propriétaire écrit en rouge au-dessus de la porte, ce qui tenait lieu de numéros.

Les inscriptions de Pompeï ont été conservées ; les plus piquantes étaient tracées à la pointe du stylet sur les murs des carrefours et des édifices publics. Les ordurières dominent ; beaucoup sont aujourd'hui sans signification. Un bon nombre sont des réclames, d'autres des professions de foi politiques, d'autres des satires, d'autres des correspondances mystérieuses échangées entre deux anonymes, dont l'un venait lire le matin, à une place convenue, ce que l'autre y avait écrit la veille. C'est ainsi que les esclaves devaient correspondre. Il y a bon nombre de déclarations d'amour : *Octave aime Livie.* — Une main moins sûre, que l'on n'a pas de peine à imaginer être la main de Livie, a tracé au bas : *Livie aussi aime Octave.* D'autres fois, le style devient plus vif et la réponse plus nette : *On vous avertit qu'*on *sera ce soir au Forum, venez.* Ou encore : *Claudius couchera à sa maison des champs.* Mais le passant oisif qui a pénétré, par hasard, dans le secret de l'intrigue, est venu mettre son mot et a écrit : *Si tu aimes Livie, tu perds ton temps, pauvre niais ; va plutôt le demander à Fulvius.* Souvent l'inscription devient mordante : *Le juge Antoine est un âne bâté.* — *Le préteur Pollion sort de charge aux Ides de mars ; vous auxquels il doit, ne manquez pas d'aller vous faire payer avec l'argent qu'il emporte.*

En face du temple de Jupiter, au fond de la place, ouvrent trois petits édifices, que l'on croit avoir été occupés par le trésor public et des tribunaux secondaires. La basilique est à l'angle ; on y arrivait par un bel escalier de marbre. Elle n'était pas couverte à l'intérieur, mais elle avait deux galeries soutenues par un double rang de colonnes. Devant la porte s'affichaient les édits impériaux, les jugements du préteur, les spectacles, des avis de toute nature. On y a retrouvé l'annonce d'un combat de gladiateurs. Les murs étaient couverts d'inscriptions et de dessins grossiers, qui devaient être, — du moins pour le plus grand nombre, — l'ouvrage des écoliers qui, chaque soir, sortaient comme un essaim d'abeilles de l'école voisine.

Si les monuments de Pompeï n'étaient pas alors défendus

contre les dégradations, ils étaient du moins protégés contre un autre genre d'outrages. Chez nous, il y a la formule consacrée : *Allez plus loin, sous peine d'amende.* A Rome, pendant tout le moyen âge, on peignait sur les murs des églises une croix rouge, avec menace d'excommunication majeure. Aujourd'hui on se contente d'écrire : *Respectate la casa di Dio.* A Pompeï on rencontre, aux places les plus menacées, l'image sculptée ou peinte des dieux de la cité : *deux serpents enlacés*, image qu'accompagne une imprécation contre le téméraire qui ne craindrait pas de manquer de respect aux dieux.

Le *Temple de Vénus*, orné de beaux débris de colonnes, touche aux *Greniers publics*, d'où l'on retira un grand nombre de poids et de balances. Les greniers sont voisins des prisons.

On sort du Forum par un arc de triomphe.

Il y en avait à chaque bout de la Place.

On trouve, derrière le temple de Jupiter, une école de gladiateurs et, quelques pas plus loin, les Thermes, le seul édifice de Pompeï qui ait conservé sa toiture.

Une salle carrée, antichambre où les esclaves attendaient leurs maîtres, précède le vestiaire. Puis viennent trois autres salles affectées aux bains froids, aux bains chauds, aux bains de vapeur. L'établissement était double : il y avait le bain des hommes et le bain des femmes. Un appareil ingénieux, — sorte de calorifère en briques, — distribuait la vapeur et l'eau chaude ; des conduits en terre chauffaient les dalles de marbre, même les murs. Une salle, dont la température douce servait de transition entre les bains de vapeur et le bain froid, est remarquable par la richesse de sa décoration. La voûte, ouverte à son centre, avait des étoiles d'or piquées sur un ciel d'azur ; les murs plaqués de stucs. Il reste une frise élégante formée par une suite de cariatides en terre d'un modèle gracieux. Entre les statuettes, des places sont ménagées pour recevoir les essences, les poudres, les savons, les parfums ; au fond, sous une voûte éclairée par une seule fenêtre à laquelle tiennent encore quelques débris de vitres, se voit un vaste séchoir, porté sur quatre pieds de bronze et entouré de bancs d'une forme élégante à l'usage des baigneurs.

Les rues de Pompéï, garnies à droite et à gauche de trottoirs très-étroits et élevés, sont pavées de fortes dalles, irrégulièrement. Aux carrefours on rencontre des fontaines, — auges de granit dans lesquelles l'eau tombait de la large bouche d'un masque de marbre ; — et, sur le milieu du pavé, un dé en pierre, qui, dans les jours de pluie, permettait aux piétons d'enjamber d'un trottoir à l'autre sans se mouiller les pieds. Précaution sage chez un peuple où la coutume était d'aller nu-tête et de marcher pieds nus.

Les laves qui forment le pavé sont creusées par les ornières des chars.

Sauf quelques exceptions très-rares, les maisons sont à un seul étage, et n'ont pas de fenêtres sur la rue. Les appartements s'éclairaient sur la cour ; la maison antique était comme tournée en dedans. Cette même disposition est encore observée chez les Orientaux, plus rapprochés que nous des mœurs primitives.

Sur la rue, on trouvait seulement les portes toujours closes des riches, et les portes toujours ouvertes des boutiques et des tavernes.

Les boutiques, — échoppes étroites, humides et basses, — pouvaient à peine contenir dix personnes. Elles sont toutes pourvues d'un comptoir de marbre derrière lequel se tenait le marchand ; et d'une petite étagère, pareillement de marbre, qui lui servait à étaler sa marchandise. Des amphores au ventre rebondi, dont il ne paraissait que l'étroit goulot, étaient enchâssées dans le comptoir des rôtisseurs et contenaient les ragoûts et les sauces. Un fourneau caché y entretenait une chaleur douce.

La boutique avait pour enseigne un tableau, un bas-relief ou une mosaïque. Pour un pharmacien, c'était un double serpent enlaçant un caducée ; pour un fabricant de mosaïques, une rosace aux mille couleurs ; pour un marchand de vin, un joli bas-relief représentant des Amours qui font la vendange. *Ulysse repoussant le perfide breuvage de Circé* était l'enseigne d'un liquoriste. Nous avons vu au musée de Naples un bas-relief qui servait d'enseigne à un charcutier[1].

[1] Il se trouve dans la galerie des Grands Bronzes.

Au-dessus de beaucoup de portes et dans les tavernes, on trouve des *phallus* fixés au mur : sortes d'amulettes que les femmes portaient au cou, même les enfants.

La maison de Pansa, l'une des plus vastes, des mieux distribuées et décorées de Pompeï, offre le type à peu près complet de l'habitation antique.

Elle forme une *insula*, ce qui veut dire qu'elle est entourée de tous côtés par la voie publique. Sa façade ouvre sur la rue de *Mercure*. La rue de la *Fullonica* passe à droite; à gauche celle de *Modestus;* une ruelle au fond.

Trois boutiques, dont une seule est en communication avec l'intérieur, en dépendent. L'édile Pansa avait su tirer bon parti de la situation avantageuse de sa maison. D'ailleurs, cette distribution se trouve reproduite dans la plupart des maisons de Pompeï. La boutique, en communication avec l'intérieur, servait au maître pour faire vendre par ses esclaves les produits de ses terres; les autres se louaient. On a retrouvé un écriteau annonçant la location d'un grand nombre de ces boutiques pour les *ides de mars*.

La porte, fermée par un châssis de bois mobile[1], ouvrait sur un couloir désigné sous le nom de *Prothyrum*. Au fond des deux loges étroites creusées de chaque côté de la porte, on distingue la place d'un anneau de fer et le frottement d'une chaîne contre la muraille. Dans l'une on attachait un homme, dans l'autre un chien. Au plus léger bruit, tous deux s'élançaient; et le couloir est si étroit, que je comprends l'à-propos de l'avertissement gravé sur le seuil : *Cave canem!* Gare au chien!

Bon nombre de maisons n'avaient au reste pour gardiens qu'une inscription, ou l'image d'un molosse à la chaîne. Alors, suivant le caractère défiant ou hospitalier du maître, on représentait un chien furieux qui s'élance en montrant les dents[2],

[1] Ce châssis, qui roulait dans des rainures, était disposé comme le sont encore aujourd'hui les devantures de quelques magasins.

[2] Nous avons vu dans la salle des Gemmes, au musée de Naples, une mosaïque, autrefois placée à l'entrée d'une maison de Pompeï, et sur laquelle un chien, dessiné au trait, ressort en noir sur un fond uni.

ou on inscrivait le salut de l'hospitalité : *Salve !* Sois le bienvenu ! ou *Ave*, ce qui signifiait la même chose[1].

Dans le *Prothyrum*, qui ne recevait de jour que par une étroite ouverture prise au-dessus de la porte, on plaçait, sur des consoles fixées au mur, les statues des *Dieux Lares*. De telle sorte qu'au retour de la guerre, après un long voyage, et chaque soir, au retour du *Forum*, le maître les entrevoyait de la rue. C'étaient toujours eux qui, les premiers, saluaient son retour. Douce et accueillante image des joies discrètes de la famille ! les dieux domestiques semblaient lui dire, dès le seuil : Viens, nous t'attendons.

Le *Prothyrum* est suivi de l'*Atrium*, que décore une colonnade sur laquelle ouvrent une suite de chambres destinées au logement des esclaves et des étrangers. Dans les maisons à deux étages, les esclaves occupaient les appartements hauts. Deux pièces de l'*Atrium*, plus vastes que les autres, servaient à donner audience aux nombreux clients qui, dès les premières heures du jour, envahissaient la maison des riches. Le *Tablinum*, autre pièce de l'*Atrium*, était consacré aux archives domestiques. On y conservait les couronnes, les armes d'honneur, les images en cire des ancêtres. De cette manière, le public reçu dans l'*Atrium* avait devant les yeux toutes les marques d'honneur de la famille. Arrangement auquel avait présidé une pensée d'orgueil.

La *bibliothèque*, plus pompeuse que recueillie, complétait les salles de l'*Atrium*.

L'*Atrium* lui-même offrait l'aspect d'une cour régulière, pavée de mosaïques ou recouverte d'une couche de bitume, ayant toujours à son centre un *compluvium*, bassin où étaient recueillies les eaux qui tombaient du portique circulaire.

De l'*Atrium* on passe dans le *Péristyle*.

Notez le soin avec lequel cette seconde partie de la maison est isolée de la première. On n'y arrive pas, ainsi que l'élégance semblait le conseiller, par une enfilade de colonnes ou une large porte toujours ouverte et seulement garnie d'une

[1] On trouve de ces mosaïques dans les salles des Petits Bronzes. Plusieurs proviennent de Strabies.

portière; mais par ce passage étroit, presque caché. C'est que, chez les anciens, la maison se divisait en deux parts : l'une ouverte sur la voie publique; l'autre, sorte de sanctuaire d'où les étrangers étaient exclus, réservée pour la vie privée.

Le *Péristyle*, distribué de la même manière que l'*Atrium*, est plus vaste et généralement décoré avec plus de soin. Le bassin égayé par un parterre et un jet d'eau; une graine du jardin de la maison de Pansa se mit à germer après le déblaiement, et l'on put cueillir une fleur semée sous le règne de Vespasien [1].

Les colonnes étaient revêtues, jusqu'à moitié de leur hauteur, d'une couche de pourpre; sorte de gaîne d'où s'élançaient des cannelures légères de stuc ou de marbre. Des statues, dont il ne reste plus que le socle, se voyaient entre les colonnes : celles de l'aile du midi plus rapprochées que du côté du nord, afin de défendre les *cubicula*, — chambres à coucher, — des rayons du soleil.

Les chambres sont si étroites qu'elles peuvent à peine contenir une chaise et un lit. Dans plusieurs il a fallu entailler la muraille pour placer le lit. Les murs, ainsi que ceux des cours et des autres appartements, étaient peints d'arabesques qui, ressortant en couleurs vives sur une teinte uniforme, encadraient des sujets divers. Détails gracieux, mais ensemble confus et style du plus mauvais goût [2].

Au moment de l'éruption, l'édile Pansa était en train de changer la décoration de sa maison. Les colonnes, primitivement doriques, étaient devenues, — le dorique n'étant plus de mode, — corinthiennes. La métamorphose s'était opérée à l'aide d'une application de stuc. D'autres maisons de Pompeï avaient subi un changement analogue.

Le *Triclinium*, — la salle à manger, — était le lieu le plus apparent et le mieux décoré de la maison : circonstance qui ne doit point surprendre chez un peuple gourmand et voluptueux. Le pavé de mosaïques représentait avec beau-

[1] On a semé du blé retrouvé à Pompeï, mais il n'a rien produit.
[2] On peut voir, parmi les peintures antiques du Musée de Naples, des panneaux entiers venus de Pompeï.

coup d'art tout ce qui est capable de réjouir la vue et d'aiguiser l'appétit : beaux fruits mûrs à point, légumes monstrueux, poissons rares, gibier délicat, mets recherchés. Sur les murs, que les fresques couvraient entièrement, on voyait des scènes voluptueuses[1]. Des masques de bronze, fixés aux poutres de cèdre, versaient des parfums pendant le repas. Les lits à l'usage des convives[2] variaient suivant la saison. Il y avait les lits d'hiver et les lits d'été : les premiers de bronze, avec niellages d'or, incrustations d'ivoire ou d'argent ; les seconds fabriqués d'un bois qui conserve la fraîcheur : l'érable ou le citronnier. Sur l'*Abaque* ou dressoir s'étalaient la vaisselle d'or et d'argent, et les vases précieux. A Rome, les maisons riches étaient pourvues d'un *Triclinium* différent pour chaque saison de l'année.

L'*OEcus*, partie de la maison réservée aux femmes, ouvrait derrière le *Péristyle*. On y trouve la cuisine, basse, étroite, avec un seul fourneau ; et, tout contre la cuisine, un cabinet obscur que la délicatesse la moins exigeante conseillait d'éloigner ; les offices, les caves[3] ; diverses chambres, avec une pièce plus vaste où la famille se tenait l'hiver, lorsqu'elle avait abandonné les portiques du péristyle. L'appartement se chauffait avec un brasier que les esclaves entretenaient sur un réchaud de bronze, sorte de *brazero* espagnol. La *cheminée* des habitations modernes n'a pris naissance que plus tard dans le Nord, pays de neiges et de brouillards, contrée où règnent les longs hivers. Elle était inconnue à Pompeï, comme à Athènes et à Rome.

[1] La fantaisie présidait à cette décoration. Nous avons vu déjà que le maître adoptait parfois pour son *Triclinium* des sujets d'un autre ordre : un squelette, par exemple.

[2] Les lits, *Triclinia*, avaient donné leur nom à la salle où on les dressait. *Dresser les lits* était, dans l'antiquité, synonyme de l'expression moderne *mettre le couvert*.

[3] Plusieurs caves de Pompeï sont remarquables par leur élégance. Des tablettes de marbre, avec consoles et frises travaillées au ciseau, règnent tout le long des murs ; sur ces rayons on conservait les provisions du ménage. Les amphores, rangées en lignes, ont la pointe piquée en terre, afin de maintenir le vin frais ; leur étroit goulot débouche sur une plate-bande de marbre. Pompeï ayant été détruite pendant la vendange, on a trouvé beaucoup d'amphores empilées dans les *Atrium* des maisons ; quelques-unes contenaient du vin à l'état d'éponge.

Dans l'*OEcus* se trouvait le *Tabularium*, pièce où le maître renfermait toutes les choses précieuses de la maison, à la garde d'un dieu. En effet, outre les dieux Lares, il y avait encore les dieux de la famille[1]. Telle famille se plaçait sous la protection de Vénus, telle autre adoptait Jupiter, Mars ou Junon. Les Empereurs mettaient toujours l'image d'un dieu parmi leurs ancêtres; il fut proclamé par décret du Sénat que César descendait de Vénus.

Ici je songe à la place importante réservée, dans la maison antique, aux ancêtres et aux dieux.

Aujourd'hui, nous demeurons dans une maison de passage, sans un dieu qui nous sourie, sans un sanctuaire élevé au culte pieux du passé. Nous ne songeons plus à conserver l'image de ceux dont nous descendons, et s'il nous vient la pensée de bâtir une chapelle, pour y dire, le soir, les prières en commun et y célébrer les anniversaires de la famille, nos voisins nous regardent d'un mauvais œil et nous trouvent vaniteux.

La maison de Pansa, — luxe peu répandu dans Pompeï, — se terminait par un *Xystus*, jardin consacré à la promenade et aux jeux.

Les maisons des patriciens de Rome étaient plus vastes; on y trouvait des bains, des jeux de paume, des galeries de tableaux; quelquefois un cirque, un théâtre, une basilique pour recevoir les clients aux jours de cérémonie. Ces demeures fastueuses étaient de véritables villes.

Si la maison de Pansa n'atteignait pas à ce luxe, elle peut suffire cependant à montrer ce qu'était l'habitation d'un ancien. Ajoutons, pour jeter quelque intérêt sur ses habitants, que, dans une chambre de l'*OEcus*, on retrouva quatre squelettes de femmes avec des bijoux.

La vie antique était plus concentrée que la vie moderne. L'homme attendait plus de la famille, parce qu'il exigeait moins de la société. Après l'amour de la maison venait l'amour de la cité, dont la conséquence était l'immixtion désintéressée aux

[1] On peut voir au Musée, dans une des salles de la peinture antique, un autel auquel il ne manque que ses dieux.

charges publiques. Hors de ces deux choses sacrées : la cité et la famille, tout était étranger, presque ennemi ; comme ce qui n'était pas le peuple romain était *barbare*. Un ancien qui sortait de sa ville était plus dépaysé qu'un Européen débarquant sur les plages du nouveau monde.

Ces conditions sociales primitives ont bien changé, surtout depuis que la vapeur franchit les distances et que les idées franchissent les frontières ; aussi nous ne pouvons plus nous rendre bien compte des sentiments qu'elles inspiraient.

On peut dire, sans paradoxe, que la vie moderne est l'opposé de la vie antique.

Nous sortons de la maison de l'édile Pansa par la rue de *Mercure*. Dans la rue d'*Herculanum*, nous rencontrons un four public pourvu de trois moulins à bras ainsi disposés : deux cylindres d'un granit fin et poli s'emboîtent l'un dans l'autre ; le premier est fixe et taillé en pointe ; le second, mobile, tournant sur le premier et formant comme un double entonnoir ou sablier. L'entonnoir du haut servait à verser le grain ; celui du bas, en contact avec le cylindre fixe, tournait et broyait. On mettait la partie mobile en mouvement à l'aide de forts madriers.

Tourner la meule était un travail réservé aux mauvais esclaves et aux condamnés. Plaute et Térence ont trouvé leurs premiers vers en tournant la meule dans une échoppe obscure de Rome.

Un four en briques se voit au fond de la boulangerie.

Les autres boulangeries de Pompeï ne présentent pas un intérêt comparable à celle-ci. Cependant, du four intact de l'une d'elles, on retira le charbon qui l'avait chauffé, de la pâte et des pains frais. L'enseigne portait un *Phallus* en signe d'abondance.

Citerne publique, remarquable par sa margelle élégante.

Une fabrique de savons.

La *maison du Pesage* est ainsi désignée pour les poids et mesures qu'elle contenait ; — la *maison du Chirurgien*, à cause des onguents, spatules, lancettes et instruments de toute nature qu'on en retira en grand nombre.

Les noms attribués aux maisons, rues et édifices publics ou privés de Pompeï sont presque tous de convention, et sujets

par conséquent à de fréquents changements. Ainsi, on a attribué à deux maisons les noms de *Salluste* et de *Cicéron*, uniquement parce qu'on sait que ces hommes illustres ont possédé une villa à Pompeï. La maison d'*Arius Diomède* tire son nom d'un tombeau ; d'autres doivent le leur à la nature ou à l'importance des objets d'art qu'elles renfermaient : statues, fresques ou mosaïques. Il y a les maisons du *Faune*, du *Poëte tragique*, de *Danseuses*, de l'*Amour puni;* le même motif a fait attribuer à une rue le nom de rue de l'*Abondance*. Quelques édifices portent celui du prince ou du personnage devant lequel ils furent déblayés ; il y a la *maison du général Championnet* et celles de M. *de Humboldt*, de l'*archiduc de Toscane*, de *Joseph II*, du *roi de Prusse*, de *Pie IX*, de l'*empereur de Russie*, etc. : désignations au moins singulières en un tel lieu !

Les rois de Naples avaient coutume d'offrir à leurs hôtes illustres une fouille à Pompeï, comme on leur donne, chez nous, un bal, une revue, ou une chasse dans la forêt de Fontainebleau.

Dans la *maison des Vestales*, une des plus vastes de la ville, jolies colonnes encore debout. Les maisons qui se voient de l'autre côté de la rue d'Herculanum avaient des terrasses et une vue étendue sur la mer ; quelques-unes étaient à plusieurs étages.

La *porte d'Herculanum* présente trois arches : celle du milieu pour les chars et les cavaliers ; les deux autres, plus petites, à l'usage des piétons.

A droite et à gauche s'étend la ligne sombre des murs de la ville, murs entièrement déblayés. Ils sont formés d'énormes blocs taillés en pointe de diamant[1] : construction pélasgique, par conséquent de beaucoup antérieure à la ville actuelle.

Cette fortification, défendue par un fossé et, de distance en distance, par des tours rondes ou carrées, forme à l'intérieur une terrasse de gazon en communication directe avec la ville. Les maisons touchent aux remparts, sans en être même séparées par un chemin de ronde.

Aspect d'une ville forte dont l'enceinte est hors d'usage.

[1] Les murailles de certains palais de Florence, du palais Pitti notamment, ressemblent beaucoup aux fortifications de Pompeï.

On cessa en effet d'entretenir les murs de Pompeï, lorsque la colonie eut perdu son indépendance.

La muraille de Pompeï, c'était Rome.

Cependant certains esprits forts, qui font aujourd'hui la majorité dans nos conseils municipaux, aiment à décréter la démolition des enceintes crénelées des villes, prenant pour un vestige d'oppression ce qui est en réalité un monument de leur indépendance.

La *rue des Tombeaux*, faubourg habité par les morts, mais où on trouve aussi des tavernes, des auberges et des villas, aboutit à la porte d'Herculanum.

On retira de cette guérite de pierre le squelette du soldat de garde, portant son casque et tenant sa lance. Sous cette voûte, on trouva une femme, une mère qui pressait entre ses bras trois squelettes d'enfants; il y avait à terre, à ses pieds, sous la cendre, de riches bijoux.

Bancs de marbre, d'une forme élégante, sur lesquels les promeneurs venaient s'asseoir à l'angle des tombeaux. Le *tombeau de Scaurus*, remarquable par de jolis bas-reliefs qui montrent des combats de gladiateurs.

La villa ou *maison de Diomède*, vaste corps de bâtiment à trois étages, est décorée par un élégant portique qui règne tout le long de la façade du côté du jardin. La distribution intérieure, commandée par les accidents du terrain, diffère de celle des autres maisons et villas de Pompeï, construites sur un plan à peu près uniforme. Aux fenêtres il y a des débris de vitres et des fiches pour les rideaux. Un vaste souterrain, à la fois cave et cellier, renfermait dix-sept squelettes : femmes, enfants, esclaves. La cendre, en se durcissant, avait conservé la forme exacte de leurs corps; mais on n'a sauvé de ces précieux moulages que la belle empreinte d'un sein de femme [1]. Aujourd'hui, chaque fois que l'on retrouve des ossements, le directeur des fouilles, M. Fiorelli, aussi ingénieux que savant, fait couler du plâtre sous la cendre durcie. Il a obtenu de cette manière le moulage exact d'un certain nombre de Pompéiens, moulage

[1] On la voit au Musée, sous une vitrine, dans la première salle des peintures antiques.

qui reproduit les plus minutieux détails du costume et toute l'horreur de l'agonie.

Tandis que les femmes, entassées dans les caves de la maison de Diomède, avec des esclaves, et des enfants dont on a retrouvé la chevelure blonde, mouraient étouffées, deux hommes cherchaient à fuir par la porte du jardin ; l'un emportait des clefs et de l'or, l'autre des meubles précieux.

La *maison du Poëte tragique* est célèbre par le grand nombre d'objets précieux qu'elle renfermait. La *maison du Foulon* est entièrement couverte de fresques qui montrent des foulons à l'ouvrage.

Il fallait que la corporation des foulons fût puissante et riche, puisqu'elle élevait une statue à la prêtresse Eumachia et que ses membres se construisaient de telles maisons !

Sous le climat de l'Italie, l'eau est un luxe nécessaire. Aussi chaque maison de Pompeï avait, outre l'*impluvium*, sa fontaine. Fontaines qui ne sont pas toujours d'un goût irréprochable, ainsi qu'on peut en juger en entrant dans la maison dite de *la Grande Fontaine*.

Une grotte de coquillages piqués dans le stuc forme une niche basse ornée de gradins de marbre sur lesquels retombait l'eau. Autour du bassin, un jardinet ; dans le jardinet, de petites statuettes de bronze ou de marbre qui ressemblent à des jouets d'enfants : ici un faune, là une grenouille ou un pêcheur à la ligne.

Cette construction enfantine faisait la joie de M. et de Mme S..., deux touristes qui m'avaient accompagné dans mon excursion. Mme S... alla même demander au gardien un verre d'eau pour faire jouer la fontaine.

A Pompeï comme à Rome, la classe élevée, avide du beau, possédait des objets d'art d'une incontestable valeur, habitait des maisons, des palais décorés avec luxe ; mais, au milieu de tout ce faste, il ne manquait jamais de se trouver, — comme une tache à un diamant de la plus belle eau, — quelque faute de goût.

Le peuple romain m'a toujours laissé l'impression d'un parvenu qui, après avoir consulté le goût des autres et s'être formé

en hâte un cabinet, une bibliothèque, une galerie, laisse percer en quelque détail la profusion et le mauvais goût de l'enrichi.

La *maison d'Adonis* tire son nom d'une grande fresque qui occupe tout un côté du jardin. Car on n'a pas transporté toutes 'es fresques au Musée; celles que leur dimension rendait d'un transport hasardeux, ou que la médiocrité du travail rendait moins précieuses, ont été laissées en place; plusieurs sont protégées par un châssis vitré.

La *maison d'Apollon*, qui s'appuie aux remparts ainsi que la maison des Vestales, offre l'intéressant détail de deux alcôves dans une seule chambre.

La *maison du Questeur*, ainsi nommée à cause de deux grands coffres dans lesquels on retrouva quelques menues monnaies, paraît avoir été la résidence du fonctionnaire chargé de percevoir l'impôt. Du reste, sa décoration un peu voyante, son aménagement plus confortable qu'élégant, les objets de prix qu'on en retira trahissaient la prodigalité vaniteuse d'un publicain. Le mur auquel sont scellés les coffres a une brèche; on pense que le questeur serait revenu, après la catastrophe, pour sauver son or.

Au reste, bon nombre des maisons de Pompeï ont déjà été fouillées; et on se demande comment les Pompéiens, qui ont pu arracher aux cendres de leur ville les débris de leur fortune, ont négligé tant d'objets précieux. Serait-ce que les statues, les mosaïques, les peintures, les objets d'art fussent si communs alors, que l'on n'attachât que peu de prix à leur conservation ?

Au moment de la destruction de Pompeï, la maison du questeur, sans doute endommagée par le tremblement de terre qui renversa Herculanum, était en réparation, ainsi que le Forum civil et divers autres édifices. Un peintre était occupé à en décorer l'*Atrium;* on retrouva ses couleurs à la place où il les avait laissées [1].

Le questeur, pour un personnage important de la ville, était bien mal avoisiné, une ruelle étroite le séparait seule d'une

[1] Ces couleurs, contenues dans des écailles d'huître, coquilles marines et carapaces de tortues, ont été transportées au Musée de Naples, salles des Petits Bronzes.

taverne et d'un lupanar. Sur les murs de la taverne, on a recueilli les comptes des consommateurs tracés à la pointe par le tavernier. Les chambres du lupanar sont remplies de peintures obscènes et d'inscriptions bien appropriées à un tel lieu.

A quelques pas plus loin, autre lupanar plus riche que le premier en inscriptions ordurières.

La *maison du Faune*, d'où furent retirés une foule d'objets précieux : — le *Faune dansant* et la *Bataille d'Issus* notamment, — est dans un bel état de conservation. Dans la maison voisine, jolis bains qu'il faut aller voir.

La *rue des Thermes*, qui prend successivement les noms de *rue de la Fortune* et de *rue de Nola*, se perd dans des cultures de vigne et d'oliviers. Elles recouvrent la partie de la ville non encore déblayée. Des fouilles faites aux abords de la *porte de Nola*[1], n'ayant rien produit, ont été abandonnées. C'était le quartier pauvre ; les maisons, en bois ou en terre, n'ont pu résister au choc du volcan et ont disparu. Ce qui en reste est misérable.

Un hasard heureux a fait fouiller d'abord le quartier haut, qui était le quartier monumental de Pompeï[2].

Les anciens plaçaient les temples de leurs dieux sur les hauteurs : le Parthénon sur l'Acropole, le temple de Jupiter Capitolin au sommet du Capitole, soit pour rapprocher leur sanctuaire de la voûte éthérée, soit qu'ils aimassent à voir de loin les temples dépasser les murs et s'élever au-dessus des autres édifices de la cité, comme si les dieux devaient mieux veiller ainsi à sa défense.

De la *porte de Nola* nous revenons au *carrefour de la Fortune*, décoré par quatre arcs de triomphe dont on a enlevé les marbres et les bas-reliefs[3], et nous suivons la rue qui mène aux théâtres.

[1] La porte de Nola est à une seule arche, avec une tête d'Isis au sommet.

[2] En 1592, un canal, destiné à conduire les eaux du Sarno à Torre dell' Annunziata, traversa Pompeï dans toute son étendue ; mais ce fut seulement en 1748, sous Charles III, que les fouilles furent régulièrement commencées. On découvrit Herculanum en creusant un puits. On cherchait l'eau, et on retirait des marbres : une carrière au lieu d'une source.

[3] Aux arcs de triomphe sont adossés des bancs de marbre : dans tout monument romain, il y a toujours le côté utile.

Officine d'un distillateur avec ses fourneaux, la place des alambics et des chaudières. Dans la maison voisine, fontaine en rocailles avec une niche de mosaïques. Au sommet de la fontaine, petit théâtre occupé par des marionnettes de marbre.

Que les enfants seraient heureux dans cette maison de Pompeï !

Mᵐᵉ S... ne se sentait pas d'aise.

On doit signaler, au milieu de cet ensemble de mauvais goût, le joli groupe d'un Amour à cheval sur une outre d'où l'eau s'échappait.

La *rue des Orfèvres* ou *de l'Abondance* conduit au *Forum civile*; elle débouche entre le palais de la Bourse et l'Ecole de Verna, en face de la Basilique. Cette autre rue mène à l'amphithéâtre, situé à l'extrémité nord-ouest de la ville. On ne le voit pas de loin, parce que l'arène a été creusée dans le tuf. Il doit à cette disposition, commune aux deux théâtres de Pompeï, d'être privé de portiques extérieurs, ce qui lui fait perdre en apparence. Après les arènes de Vérone, de Pouzzoles et le Colisée, je ne vois rien dans l'amphithéâtre de Pompeï qui mérite d'être particulièrement signalé.

Le *temple d'Isis*, décoré d'un bel *Atrium* à colonnes, touche aux théâtres [1]. Dans le socle de la mystérieuse déesse, une loge a été ménagée pour le prêtre chargé de rendre les oracles. Naïve supercherie d'une religion à laquelle manquait la bonne foi !

Les prêtres d'Isis furent étouffés dans leur temple.

On en trouva un à table ; il avait autour de lui des œufs, des arêtes de poisson, des os de poulet et le cercle d'osier d'une couronne de roses. Un autre s'était précipité, — mais trop tard, — vers la porte d'entrée. Alors il avait saisi une hache et, frappant la muraille avec l'énergie que donne le désespoir, il était parvenu à ouvrir une brèche, puis une autre ; à franchir deux enceintes. Devant un dernier obstacle, ses forces le trahirent. Lorsqu'on retrouva son squelette, il tenait à la main une hache ébréchée.

[1] On en a retiré une belle statue d'Isis, transportée au Musée, et deux fresques intéressantes où on voit la célébration des mystères. Dans un temple d'Esculape, voisin du temple d'Isis, on a retrouvé la statue en terre cuite du dieu et une autre d'Hygie.

A droite et à gauche du *Grand Théâtre*, dans les angles laissés libres par les gradins arrondis, se trouvent les restes d'un réservoir, et un petit atelier de sculpteur pourvu de tous les outils nécessaires pour travailler le marbre ; quelques blocs dégrossis, d'autres seulement débités. Il y en avait un qui portait une entaille au fond de laquelle la scie était restée.

Entrons au théâtre [1].

Les gradins regardent la mer, et des places hautes, réservées aux femmes et isolées des autres par une riche colonnade, l'œil embrasse un immense horizon. Les gradins se partagent, comme au cirque et à l'amphithéâtre, en *cunei* et aboutissent aux *vomitoires*. Chaque place porte un numéro qui correspondait au billet délivré à la porte, de façon que chaque spectateur connaissait aussitôt celle qu'il devait occuper [2]. Le menu peuple se plaçait tout au haut, au-dessous de la colonnade, puis les artisans, les bourgeois, les soldats, les chevaliers. Les siéges de bronze de l'orchestre étaient réservés aux magistrats.

Le *Proscenium*, ou théâtre proprement dit, comprend un espace fort étroit réservé au jeu des acteurs. La *Scena*, qui est le décor, se compose d'un portique à deux étages, d'une architecture ornée, et percé de trois portes. Ceci était le décor tragique. Dans les pièces comiques, on dissimulait la riche architecture de la *Scena* par une toile sur laquelle on représentait, suivant les circonstances, une place publique, une taverne, une rue, une basilique, un port de mer. Le *Postscenium*, foyer des acteurs, est parallèle au *Proscenium* [3]. Près des portes qui les font communiquer l'un à l'autre dans des niches étroites, venaient prendre place tour à tour les joueurs de flûte chargés de soutenir les chœurs ou d'occuper les entr'actes, et les acteurs qui déclamaient les rôles dans les pièces mimées.

[1] Le théâtre de Pompeï, moins vaste que celui d'Herculanum, présente cependant un plus grand intérêt. Il est à ciel ouvert et on peut, d'un seul coup d'œil, en embrasser l'ensemble, bien étudier ses diverses parties. Sa distribution lui est, du reste, commune avec tous les théâtres antiques.

[2] La collection des Petits Bronzes, au musée de Naples, renferme un certain nombre de *tessères* ou billets de théâtre.

[3] Nous avons vu au Musée une mosaïque qui offre l'intéressant détail d'une répétition dans le Postscenium.

Le son des flûtes annonçait le commencement du spectacle, c'était l'*ouverture ;* puis, à un signal, le rideau s'abaissait[1], et l'acteur chargé de réciter le prologue entrait en scène.

Le prologue, accompagnement obligé de la pièce antique, renfermait l'exposé sommaire, mais complet, de l'action. Car, malgré les masques, dont les embouchures d'airain étaient de véritables porte-voix, malgré les vases creux disposés sur la scène afin d'en augmenter la sonorité, en dépit des admirables proportions acoustiques de la salle, la voix des acteurs était souvent perdue. A l'aide du prologue, le public pouvait toujours se remettre au courant.

Un voile de pourpre, tendu sur des mâts dont on retrouve la place, garantissait les spectateurs du soleil et de la poussière. Durant les entr'actes, une rosée s'échappait des combles, répandant dans la salle sa fraîcheur odorante. Le réservoir placé à l'angle des gradins élevés devait servir pour cet usage.

L'*Odéon* touche au *Grand Théâtre*, dont il est, en petit, une exacte répétition ; toutefois, dans quelques-unes de ses parties, il est plus élégant.

Les soldats de la garnison de Pompeï, ou les gladiateurs qui y tenaient école, — suivant deux opinions également respectables, — avaient leur quartier entre les deux théâtres. Le bâtiment présente à l'extérieur l'aspect d'une citadelle ; on y arrive par un étroit sentier. A l'intérieur, on trouve une belle cour de manœuvre entourée par un portique sur lequel ouvrent deux étages de chambres. Dans les chambres, on a recueilli des armes, des épées, des casques[2], un collier d'émeraudes, des bijoux, soixante-trois squelettes de soldats qui étaient restés au quartier attendant des ordres, et quelques squelettes de femmes.

En admettant, — ce qui est contraire à la discipline des camps, — qu'il fût permis aux officiers d'habiter avec leurs femmes, ce riche collier d'émeraudes ne pouvait appartenir à la femme d'un officier de grade inférieur ; celui qui commandait la garnison de Pompeï n'était que centurion. J'y verrais plutôt la parure de quelqu'une des belles courtisanes qui fré-

[1] C'était le contraire de ce qui a lieu sur les théâtres modernes.
[2] Ils font maintenant partie des collections du Musée.

quentaient les théâtres : bonne fortune que rapportait un tel voisinage aux officiers en garnison à Pompeï.

Comment être cruelle, lorsqu'on les voyait tout le jour, beaux et fiers avec leurs armes luisantes, sur la porte du quartier !

Les murs sont couverts d'inscriptions de corps de garde et de dessins obscènes, digne passe-temps du soldat !

Le *Forum triangulaire* formait une place monumentale en avant des théâtres ; des portiques servaient de refuge aux spectateurs en cas de pluie soudaine. On y voyait un temple de Neptune, et un autre temple si petit, qu'il y avait juste place pour le sacrificateur et la victime.

Les *guides* de Pompeï ont à peu près le costume de nos gardes forestiers. Ils sont soumis à une exacte discipline et vous promènent dans la ville antique moyennant un tarif. La seule industrie qui leur soit tolérée est la vente de dessins représentant les monuments ou les fresques.

Quelques édifices, d'une conservation spécialement précieuse, ont leurs gardiens particuliers.

Tout le jour on voit circuler dans les rues de pauvres diables en guenilles à la recherche des étrangers. Lorsqu'ils vous rencontrent, ils s'empressent d'ouvrir respectueusement les portes des édifices, crachent sur les mosaïques qu'ils essuient ensuite avec le coude pour vous en faire voir le dessin, et ne manquent jamais de vous signaler au passage, avec une voix pateline, les inscriptions obscènes des lupanars ou des carrefours.

Les mendiants et les gardiens sont aujourd'hui les seuls habitants de Pompeï. L'uniforme sied mal au milieu de ces ruines ; mais les loques pittoresques des mendiants y font le meilleur effet. Il y a en outre à Pompeï les artistes, qu'on rencontre sur les places, dans les rues ou les maisons, assis devant une fresque, un débris de colonne, à l'ombre d'un vaste parapluie de toile bise, et peignant.

C'est la population flottante de la ville antique.

Ils habitent là-bas, dans cette métairie que vous voyez du côté du Vésuve, adossée à un bois d'oliviers. Dans la métairie il y

a une belle fille que tous les peintres connaissent, et dont le frais visage orne plus d'un atelier. Comme la maison est petite et les hôtes toujours nombreux, on y est à l'étroit. Aussi, le matin, pour décrocher son jupon ou prendre son corsage, la jolie fille est souvent contrainte d'allonger le bras par-dessus la tête de ses hôtes endormis. L'artiste, ayant par tempérament l'imagination vive, dort mal dans un tel voisinage, et ne manque jamais de se réveiller à propos. Mais, malgré tout, la belle fille reste sage, et dans les ateliers, à Naples ainsi qu'à Paris, on jure sur sa vertu, comme autrefois les preux sur la garde de leur invincible épée.

Depuis le départ des Bourbons, des améliorations importantes ont été apportées dans la direction des fouilles. Autrefois on creusait au hasard, tantôt à une place et tantôt à une autre; on enlevait les statues, marbres, colonnes, objets d'art, ensuite on rejetait la terre dans la tranchée. Aujourd'hui on a adopté un plan régulier. Lorsque la pioche arrive à une certaine profondeur, chaque pelletée de cendre est examinée avec soin et passée au crible. Il est vrai que l'on rencontre peu de travailleurs, et que parmi eux il y a moins d'hommes que de femmes. Celles-ci chargent la cendre dans des corbeilles d'osier, qu'elles portent sur leur tête jusqu'à un petit chemin de fer qui emmène au loin les déblais de Pompéi.

On s'arrête pour les voir marcher pieds nus dans la cendre grise, les bras arrondis sur leurs corbeilles, comme des canéphores antiques, et dessinant leur silhouette pure sur l'horizon[1].

Malgré la lenteur avec laquelle se poursuivent les travaux, par suite du manque d'argent et de bras, on fait chaque jour des découvertes nouvelles, et on peut dès maintenant prévoir l'époque où la cité Campanienne, entièrement exhumée, apparaîtra de nouveau à la lumière du soleil après dix-huit siècles.

[1] M. Edouard Sain a exposé au salon de cette année un joli et poétique tableau représentant les travailleuses de Pompéi.

III

De quelques églises.

Les églises de Naples sont toutes décorées avec une grande richesse, mais rarement avec un luxe bien entendu.

Leur architecture primitive, contenue d'un côté par la vue des monuments antiques, entraînée de l'autre vers le style capricieux de l'Orient apporté par les Sarrasins maîtres de la Sicile, avait retenu quelque chose de cette double inspiration.

Mais le style gothique étant tombé dans le discrédit, aussitôt les évêques et les moines, à qui les fidèles apportaient autant d'argent qu'ils en voulaient, se mirent à habiller leurs églises dans le goût du jour. Les colonnettes légères disparurent, emprisonnées dans les pleins cintres massifs ; on cacha avec soin la dentelle sous la dorure lourde des corniches. On ne respecta que les tombeaux.

Aussi, sur deux cent cinquante-sept églises environ que Naples renferme, il n'y en a qu'un très-petit nombre dignes d'être signalées.

On doit placer à leur tête l'église des *Chartreux de San-Martino*.

Le couvent, qui est dans l'enceinte du fort Saint-Elme, domine la ville; et soit que l'on aille au couvent ou au fort, c'est toujours un soldat qui vient vous ouvrir.

Un matin, — c'est l'heure que l'on doit choisir de préférence, — je montai à San-Martino avec un artiste de mes amis [1], dont j'avais fait la rencontre au Musée.

Arrivés au sommet, nous nous arrêtâmes en face d'un joli tableau que le hasard nous offrait.

La voûte massive du fort projetait en avant une grande ombre; en même temps on apercevait, à travers les barreaux de

[1] M. Hippolyte P..., aussi distingué par le caractère que par le talent, et dont on a pu voir les œuvres aux différentes expositions des Beaux-Arts depuis dix ans.

la porte, une vaste cour en pleine lumière, avec des soldats [1] occupés à jouer aux boules. Il y avait pour premier plan des chartreux groupés autour d'un prélat à bas violets ; les moines avec leurs longues robes blanches, lui emprisonné dans un étroit frac noir, des glands d'or à son chapeau, et jouant avec un jonc flexible.

Le prélat ayant pris congé, un moine se détacha du groupe et vint nous recevoir. Il était court, trapu, carré, taillé à la serpe, gras et sale. On ne pouvait lui donner d'âge. Il souriait largement avec une naïveté franche qui était sa seule parure, et découvrait chaque fois une mâchoire solide. Il marchait lourdement devant nous et roulait, en manière de passe-temps, une tabatière en corne entre ses gros doigts courts.

Dans les longs corridors blanchis à la chaux et seulement éclairés par une large fenêtre à chaque bout, dans les cours noyées de soleil, sous les cloîtres, nous rencontrions des chartreux, les mains croisées sous la robe, le capuchon rabattu, laissant traîner paresseusement leurs sandales de bois. En nous entendant ils levaient la tête, mais pour reprendre aussitôt leur attitude de statue. Ces hommes, pris isolément, auraient pu paraître vulgaires, ici ils étaient grands et leur rencontre imposait.

Du haut des terrasses, aux balcons, aux fenêtres, partout où l'œil peut planer librement sans se heurter à un mur ou à un cloître, on découvre le panorama de Naples et de la mer. Mais à San-Martino, il y a un grand luxe de murailles qui font une prison d'un paradis ; spectacle triste comme celui d'un aveugle qui serait assis sur le haut d'une montagne, en face d'un riche paysage.

Dans l'église ce ne sont que fresques, mosaïques, tableaux, statues, colonnes de brocatelle, de vert antique, de vert de Calabre, de rouge de Sicile ; — balustres de bronze, chapiteaux, corniches avec palmes d'or entre lesquelles s'épanouissent des fleurs de pierrerie.

[1] L'armée piémontaise n'avait alors qu'un seul détachement à Naples. Il occupait le fort Saint-Elme, et les soldats n'avaient pas permission de descendre dans la ville.

Une *Scène*, par Ribera, dont le pinceau sombre a su atteindre cette fois aux tons doux et argentés du Véronèse. — *Institution du sacrement de l'Eucharistie*, par ses deux fils [1]. — *Baptême du Christ*, peint par Charles Maratte à l'âge de quatre-vingt-cinq ans. — *Saint Martin*, par Annibal Carrache, bonne toile. — Lunettes par Lanfranc, le chevalier d'Arpin, le Guide, Solimène. Statue médiocre du Bernin.

A Naples, ainsi qu'en Sicile, les sacristies sont d'une richesse de décoration qui dépasse celle de l'église elle-même.

Dans la sacristie de San-Martino, voûte élégante peinte à fresque par le chevalier d'Arpin. — *Saint Pierre recevant Jésus*, ouvrage estimé du Caravage.

Dans le *Trésor* [2], qui est une annexe de la sacristie, comme la sacristie est une annexe de l'église, un chef-d'œuvre de Ribera.

Le tableau est seul, éclairé de biais, dans un bon jour, au fond d'une salle disposée pour le recevoir.

L'horreur de la scène motive les tons sombres sur lesquels ressortent les personnages. Jésus, qui vient d'être détaché de la croix, repose, livide, sur les genoux de sa mère ; le corps n'a été ni lavé, ni parfumé. Il est tel que l'ont fait les bourreaux, et montre, avec l'insouciance de la nature, sur la tête, aux pieds, aux mains, au côté, des plaies saignantes. Marie voit ce spectacle avec des yeux secs : il est un instant où la douleur ne se traduit plus par des larmes. Mais son regard a une expression qui saisit l'âme ; en lui se résument tous les accents profonds de la souffrance humaine. Madeleine, prosternée, affaissée sur elle-même, couvre de baisers les pieds tuméfiés du Sauveur. Saint Jean soutient le corps par les bras ; son deuil est celui d'un homme : profond, mais silencieux. Sur un plan plus éloigné, Joseph d'Arimathie.

[1] Encore des peintres fils de peintres, comme Paul Véronèse, Jean Bellin, Raphaël, etc. Circonstance précieuse à relever pour ceux qui estiment que les premières impressions de l'enfance agissent sur le génie lui-même. Voir : *Éducation de la première enfance*, p. 119. (Paris, 1863. Périsse frères.)

[2] La voûte du Trésor a été peinte en quarante-huit heures par Luc Giordano, qui, coutumier du fait, a fait un tour de force plutôt qu'une bonne peinture.

La vue du cadavre de Jésus impressionne péniblement et fortement ; on ne peut en détacher ses regards et on se sent attiré par quelque chose de doux et de surhumain.

San-Domenico Maggiore n'est précisément d'aucun style, car de gothique l'architecture est devenue grecque, et, dans ces derniers temps, on a cherché à faire reparaître la décoration primitive.

On y trouve, ainsi que dans les autres églises de Naples, des marbres et des dorures à profusion. L'ensemble des peintures est médiocre ; on doit toutefois mentionner, à la *chapelle San-Bartolomeo*, deux bonnes toiles par Lanfranc et le Calabraise. A la *Chapelle de' Franchi*, un *Christ à la colonne*, par le Caravage, vraiment souffrant et d'un effet pathétique. Dans la chapelle *San-Antonio Abate*, une vieille peinture attribuée à Giotto.

Christ qui parla à saint Thomas d'Aquin [1].

Un jour qu'il était en prières, Jésus lui dit, du haut de sa croix : « Tu as bien écrit de moi, quelle récompense veux-tu ? — Nulle autre que vous, Seigneur, » répondit le saint.

Dans la nef, une suite de riches tombeaux gothiques [2]. Le tombeau élevé à la mère de saint Thomas d'Aquin est un hommage rendu à la mémoire d'une femme pieuse et aimante qui fut, ainsi que sainte Monique, mère de saint Augustin, et Alèthe de Montbard, mère de saint Bernard, le bon génie de son fils.

Car l'homme est bien réellement ce que sa mère le fait. Notre mère est notre force ; c'est d'elle que nous vient le peu que nous valons. Son cœur, voilà le grand maître qui nous enseigne ; et, si nous voulons pénétrer plus avant dans l'histoire de la formation d'un grand homme, nous trouverons toujours, assis et veillant à ses côtés, un génie inspirateur qui sera sa mère. La mère de Pascal, celles de Bossuet, Fénelon, Montesquieu, Buffon, furent des femmes éminentes chez lesquelles on retrouve en petit le génie du fils ; comme on peut toujours distinguer

[1] Saint Thomas d'Aquin fut l'hôte le plus illustre du couvent de Saint-Dominique ; on y conserve divers objets qui lui ont appartenu.

[2] Parmi eux se voit le tombeau moderne du cardinal Ruffo, l'ennemi de la France, l'ami de la reine Caroline, le prince de l'Église qui entra à Naples, en 1799, à la tête d'une armée.

en germe, dans le bourgeon, toutes les parures de [la fleur [1].

Une des curiosités de l'église Saint-Dominique est sa fastueuse sacristie, sorte de boudoir élégant qui renferme, — sans qu'on puisse le soupçonner d'abord, — un grand nombre de sépultures. Les tombeaux sont des coffres recouverts d'étoffes ternies par le soleil que l'on voit rangés au haut d'une galerie. Dans chaque coffre il y a un prince de la maison d'Aragon, ou quelque grand seigneur de leur cour, embaumés et revêtus de leur costume d'apparat. De temps à autre, les moines sortent les morts de leur boîte pour les faire voir aux étrangers, brosser leur pourpoint, mettre un empois nouveau à leur large fraise, un nœud frais à la garde de leur épée espagnole.

Afin d'éviter les erreurs, qui conduiraient à des confusions regrettables, chaque coffre porte son étiquette. Sur quelques-uns on a attaché une épée.

En sortant de la sacristie, je tirai ma bourse. Mais le dominicain qui m'en avait fait les honneurs me fit signe qu'il ne voulait rien accepter.

C'était la première fois, en Italie, que j'essuyais un pareil refus. Le moine, voyant ma surprise, me dit en souriant :
— « Nous sommes riches, et nous pouvons nous passer d'aumônes ; réservez la vôtre pour un couvent pauvre ou donnez-la à un malheureux en notre nom. »

Alors il me parla du Père Lacordaire, dont il aimait le caractère et admirait le talent. Lorsqu'il apprit que nous étions compatriotes et que je l'avais beaucoup connu, il me pressa les mains avec une chaleur tout italienne.

Nous nous séparâmes amis.

— « Si vous repassez devant le couvent de Saint-Dominique, me dit-il, ne manquez pas de vous y arrêter ; vous n'aurez qu'à demander Fra Antonio. »

C'était vraiment un aimable homme, instruit, disert, enthousiaste. J'avais la ferme résolution d'aller lui rendre visite ; mais chaque soir je rentrais fatigué à l'hôtel, et je me disais : « J'irai demain. »

La Guglia de San-Domenico est un obélisque de marbre

[1] Voir la préface de l'*Éducation de la première enfance*.

élevé à la gloire de saint Dominique, qui partage cet honneur avec saint Janvier et la Vierge Marie [1]. Si l'intention est bonne, l'œuvre est détestable. Aucune architecture ; mais un entassement désordonné d'ornements lourds, avec plusieurs étages de bas-reliefs et de statues qui montent jusqu'à la statue du saint.

La cathédrale —*San-Gennaro*— est sous l'invocation de saint Janvier. Saint Janvier est plus populaire à Naples que le bon Dieu. On le trouve partout, dans les églises, sur les places, dans les maisons des particuliers, au haut des obélisques, sur les rochers du golfe, à la tête des ponts où, — sentinelle avancée, — il garde Naples contre les fureurs du Vésuve.

Charles d'Anjou, qui fonda *San-Gennaro* sur les restes d'un ancien temple de Neptune [2], a son tombeau au-dessus de la porte, en face du maître-autel. Une seconde église, *Santa-Restituta*, — la basilique primitive, — élevée sur un temple d'Apollon, n'est plus aujourd'hui qu'une annexe de Saint-Janvier.

A Saint-Janvier, colonnettes antiques d'un style délicat et gracieux métamorphosées en candélabres ; crypte qui renferme les reliques du patron de Naples. A *Santa-Restituta*, Vierge attribuée au Perrugin, — curieux bas-reliefs, — intéressantes mosaïques byzantines, dont l'une, connue sous le nom de *Maria del Principio*, passe pour être la première image de la Vierge apportée à Naples.

La voûte du *Tesoro di San-Gennaro* repose sur quarante-deux colonnes de brocatelle. Le maître-autel, de porphyre avec un bas-relief en argent, est noblement accompagné de deux anges aussi en argent qui soutiennent une lourde croix de lapis. Au-dessus de l'autel, drapeaux autrichiens pris par Charles III dans la journée de Velletri. Peintures de l'Espagnolet, Lanfranc, le Dominiquin. La statue de saint Janvier est en vermeil avec une chape et une mitre chamarrées de diamants, émeraudes et rubis. Les conservateurs du trésor ont la liste exacte des diamants de

[1] L'Aiguille de saint Janvier, érigée en 1660 sur la place de la cathédrale, est un bon ouvrage de Finelli.

[2] La tête de cheval en bronze, de proportion colossale, que nous avons vue au musée de Naples, a été retirée des ruines du temple de Neptune. Elle demeura longtemps sur la place San-Gennaro, exposée à tous les outrages.

la mitre ; on en compte quatre-vingt-dix, tous de première grosseur. Le patron de Naples possède, en outre, un certain nombre de colliers d'un grand prix : collier offert par François Ier; — collier avec croix de diamants donné par Charles III ; — autre collier de diamants et saphirs, hommage de la reine Caroline ; — un autre, avec soixante-trois diamants, envoyé par Marie-Amélie ; — croix de diamants et émeraudes suspendue à un nœud de pierreries, la croix offerte par Joseph Bonaparte, le nœud par Marie-Christine, etc.

L'écrin de saint Janvier renferme encore d'autres joyaux.

C'est dans la sacristie qu'a lieu trois fois l'an, devant un public plus curieux que recueilli, le miracle de la liquéfaction du sang de saint Janvier. Le peuple de Naples tient à son miracle comme à une chose qui lui est due ; si l'événement se fait attendre, il se fâche et lance des pierres au saint. Il ne manque pas non plus d'aller voir, chaque année, à *Santa-Maria del Carmine*, couper en grande pompe les cheveux à un Christ de bois.

A *San-Severo*[1], sépulture de la famille princière de ce nom, il y a une suite de statues de l'école du Bernin, affreuses à voir pour un admirateur de la simplicité antique ; intéressantes cependant, parce qu'elles témoignent de l'influence pernicieuse exercée dans l'art par un génie de fantaisie et de caprice comme était celui du Bernin. Elles montrent jusqu'où le mauvais goût peut aller.

La plus renommée, — ouvrage de *Quéiroli*, — représente *l'Homme se dégageant des filets du Vice*. On la désigne aussi sous le nom du *Désabusement*.

Imaginez un homme d'un tempérament mou, d'une nature épaisse, manquant à la fois de physionomie et de caractère, pris un matin dans un filet de pêcheur. Il en écarte les mailles sans impatience, sans effort, sans colère, sans que l'on voie en lui soit un combat intérieur, soit un ardent désir d'échapper aux embûches du mal. Il se contente d'arrondir agréablement le bras et d'avancer délicatement la main, comme fait une jeune fille qui, au réveil, entr'ouvre son rideau.

[1] Désigné aussi sous le nom de Santa-Maria della Pieta de' Sangri.

Un Génie avec une flamme, génie trop petit qui cependant est la *Conscience*, aide l'homme à se dégager.

Le tout taillé dans le même bloc, le filet paraissant de corde véritable. Voilà surtout ce qu'on admire !

Christ au sépulcre, recouvert d'un linceul qui colle au corps comme un drap mouillé et en dessine exactement les contours. — *La Pudeur*, entièrement nue sous un voile si clair, que le vêtement est plus indécent que ne serait sa nudité.—*La Douceur du joug conjugal*, une femme prétentieuse et rêveuse.—*La Libéralité*. A aucun mouvement de physionomie, à aucun geste, à aucun signe, à aucun attribut, on ne reconnaît son grand cœur. — *Tombeau* qui montre un homme de guerre sortant tout armé d'un coffre, comme on voit bondir de sa boîte un diablotin ; mais on croirait le coffre véritablement de bois, tant l'imitation est parfaite.

Les Napolitains sont fiers de ces sculptures ridicules, qu'ils ne manquent pas de faire voir avec orgueil aux étrangers. M. et Mme S... y sont venus cinq fois. Lorsque je quittai Naples, ils projetaient d'y retourner.

A *Saint-Philippe de Néri,* belle fresque dans laquelle Luca Giordano a représenté, avec un grand appareil, *Jésus chassant les marchands du Temple*. Elle occupe, au-dessus de la porte principale, la place réservée chez nous au buffet d'orgue [1]. Coupole peinte par Solimène. Dans la sacristie, riche en tableaux de maîtres, quelques bonnes toiles de Ribera, du Guide, du Dominiquin, du chevalier d'Arpin, Jacques Bassano, le Tintoret, Palma ; et une *Sainte Famille* de Mignard.

A l'*Incoronata*, — *les Sept Sacrements*, peintures bien effacées de Giotto, et un *Triomphe de l'Eglise*, par le même ; triomphe pompeux auquel assiste le roi Robert avec toute sa cour.

[1] Cette disposition se retrouve dans la plupart des églises napolitaines. Au-dessus de la porte d'entrée, il y a toujours une fresque ou un tombeau. Au Gesu-Nuovo, *Héliodore chassé du Temple*, fresque par Solimène, traitée avec beaucoup de verve et d'ampleur.

San-Paolo-Maggiore, construit sur l'emplacement d'un temple de Castor et Pollux et avec ses débris, conserve les statues des deux jumeaux et de belles colonnes antiques.

Santa-Maria del Parto, dans une situation délicieuse sur le Pausilippe. Fondation de Sannazar, église remarquable par son tombeau que décorent deux statues antiques d'Apollon et de Minerve devenues, pour la circonstance, un David et une Judith.

A *San-Lorenzo-Maggiore*, — *Santa-Maria del Carmine*, — *Santa-Maria delle Grazzie*, on va voir des tombeaux.

FIN.

EXTRAIT DE LA *Revue Britannique*.

www.ingramcontent.com/pod-product-compliance
Lightning Source LLC
Chambersburg PA
CBHW071631220526
45469CB00002B/561